辛尘，本名胡新群，别署敬舍，1960年9月出生于江苏省泰州市。南京大学哲学学士，美国华盛顿DC Southeastern University计算机科学硕士，南京艺术学院文学博士。中国书法家协会会员，西泠印社社员，原为江苏教育出版社编审，现为南京艺术学院研究院教授，主要从事艺术学原理、中外艺术史、书法篆刻史论与创作的教学和研究工作。在《中国书法》《书法研究》《中国篆刻》《书法报》等报刊发表大量书法篆刻艺术研究文章，著有《书法与中国人的心灵》《书法三步》《当代篆刻评述》《历代篆刻风格赏评》《唐宋绘画"逸品说"嬗变研究》《艺术家、艺术创造与艺术评判》等专业著作，译注《论绘画》等。

篆刻艺术原理解析

辛尘 著

江苏凤凰教育出版社

图书在版编目（CIP）数据

篆刻艺术原理解析 / 辛尘著 . —南京：江苏凤
凰教育出版社，2021.5
ISBN 978-7-5499-9113-6

Ⅰ.①篆… Ⅱ.①辛… Ⅲ.①篆刻—艺术—研究
Ⅳ.① J292.4

中国版本图书馆 CIP 数据核字（2020）第 261718 号

书　　名	篆刻艺术原理解析
著　　者	辛　尘
责任编辑	徐金平
出版发行	江苏凤凰教育出版社（南京市湖南路 1 号 A 楼　邮编 210009）
苏教网址	http://www.1088.com.cn
排　　版	南京紫藤制版印务中心
印　　刷	苏州市越洋印刷有限公司
开　　本	787 毫米 × 1092 毫米　1/16
印　　张	20.25
版　　次	2021 年 5 月第 1 版
印　　次	2021 年 5 月第 1 次印刷
书　　号	ISBN 978 - 7 - 5499 - 9113 - 6
定　　价	80.00 元
网店地址	http://jsfhjycbs.tmall.com
公 众 号	苏教服务（微信号：jsfhjyfw）
邮购电话	025 - 85406265，025 - 85400774，短信 02585420909
盗版举报	025 - 83658579

苏教版图书若有印装错误可向承印厂调换
提供盗版线索者给予重奖

目录

序
一

辛尘的新著即将出版，作为《篆刻艺术原理解析》的第一位读者，十数日里，我沉浸其中，渐入其境，时时为该著作中的范畴与概念、结构与阐释所吸引和触动，更为其中的神来之笔拍案叫绝。

辛尘此著的目的，是要解决篆刻艺术的原理问题。用作者自己的话说，即是"从篆刻艺术史、篆刻技法与创作、篆刻批评等分支学科中，抽绎、爬剔出处于原理层面、具有普遍意义的一系列概念、范畴，反复推敲这些概念、范畴各自的本义、衍生义及其所能涵盖的原理内容，进而思考这些概念、范畴之间排序与关联的逻辑，再将这些原理性概念、范畴返回到各分支学科理论中，从各个角度综合验证其原理性。"(见此书《引言》第2页)因此可知，作者是从艺术原理的角度出发，以篆刻艺术为场域，设计出一套完整的关于篆刻艺术原理的概念与范畴。其中包括"印式""篆刻家""印中求印""印从书出""印外求印""印出情境""印品""印化"八个方面。

这八个方面的范畴与概念首先是"印式"。因为没有"印式"作为基础，篆刻艺术便无从谈起。请注意，作者并不认为篆刻艺术的起点是"印章的起源"。何谓"印式"？即被后世篆刻艺术家在创作中自觉接受的古钤印形式。如此，作者从一开始就清晰地将实用印章与篆刻艺术区分开来。我们知道接受印式的自觉时代当从元代始，而最早提出"印宗汉魏"的赵孟頫和讨论汉印"印式"美的吾衍，便成为"印式"概念的出发点。紧接着，此著提出的第二个原理概念是篆刻家，这是完全符合历史逻辑的选择。因为"印式"虽客观存在于文人篆刻家出现之前，但如果没有文人篆刻家的参与和努力，便不可能有选择地接受和开掘"印式"。然而，早期文人篆刻家参与印章的创作，并非以刀刻制，而是设计印稿。于是作者从文人设计印稿与工匠分而治印入手，讨论和阐释了"篆刻家"这一概念的内涵和外延，充分肯定了文人篆刻家在篆刻艺术史上的主导地位。关于"印式"与"篆刻家"的关系，作者对二者做了辩证的思考，如同玉藏深山，没有人去璞雕琢，则不能成器。故而作者将"印式"与"篆刻家"共同视为篆刻艺术的起点，也因此厘清了印章史与篆刻艺术史

之间的差异。

艺术原理常常是关联而互生的，"印式"与"篆刻家"概念的确定，必然导致篆刻艺术中其他概念与范畴都关联产生。例如"印中求印"范畴中的前一个"印"字，就是"印式"的概念，后一个"印"字则是篆刻艺术的概念。而何人"求"之，毫无疑问当然是"篆刻家"。由此可见，后世篆刻家的创作始终离不开"印式"的规定。脱离了"印式"，也就没有了这门艺术的规范，篆刻艺术中的字法、章法、笔法、刀法皆由"印式"决定。由此可见概念范畴的关联和互生，是辛尘思辨的主要方法。运用这样的方法，作者抓住了各范畴间的"基因"联系，成功地勾画出篆刻艺术原理的理论框架。

如果进一步发问：抓住怎样的原理，才能更好地理解艺术创作的各个方面呢？

"印从书出""印外求印"本是晚清至近代才被篆刻家提炼出来的重要观点，前者出自赵之谦好友魏锡曾，后者出自总结赵之谦印学思想的叶铭。现在，辛尘将其上升到了原理的认知。"印从书出"中的"书"，本指书法，印章既是文字的载体，而文字之美又必以书法之美体现，所以自有印章出现以来，便一刻也未离开过对书法美的追求。晚明的朱简，首先注意到篆书风格可以形成独特的印风，而至清代，邓石如又以自家风格的篆书入印，由此诞生了可以用自家篆书风格形成个人印风的先例，这是对"印中求印"的突破。于是印外文字美的吸纳，便成为篆刻家在不违背"印式"规范的前提下，创造出新的篆刻美的焦点。受此影响，晚清赵之谦倡印外求印，又进一步将篆刻艺术的创造推向高潮，并使印风的多元化成为现实。从原理角度讨论，"印外求印"对"印式"外延的拓展，激发出"印式"潜在的更多内涵。

作者认为"印从书出"孕育出了"印外求印"范畴，而当这一新的范畴出现后，对于篆刻家的修养有了更高的要求，此修养已不再如"印中求印"者所具备的一般意义上的识篆、写篆和擅刻的能力，而"必须同时还是书法家、画家，甚至兼备诗人、学者的素质"。这一解析，不仅使读者联想到赵之谦、吴昌硕、黄士陵、齐白石，更使

人们追忆至在篆刻史上有着卓著贡献的赵孟頫、文彭、程邃和丁敬。换言之，在"印外求印"的发展道路上，"篆刻家"作为原理的重要意义，被再次突现出来。

"印出情境"可被视为原理的新范畴，是辛尘的专利，辛尘认为它源于"印从书出"与"印外求印"。因为在突破"印中求印"的过程中，篆刻艺术创作"逐渐转入篆刻家内心寻找滋养"。也就是说"印出情境"这一印理概念，既是作者观照篆刻艺术的发展趋势而总结出来的，更表达了对现当代篆刻家的关怀。如回顾篆刻史，不难发现，"印出情境"也同样是历史的产物。我们知道，在实用印章中，由于其社会的"凭信"功能，印中文字内容除职官和姓名外，并没有文学内容。是早期文人篆刻家通过字号印、斋号印首先在印中植入了文学内容，进而在书画作品上的闲章中大显身手。由此印中才可能表现出"情境"，或为作者所用，或被观者所赏。早在明代周应愿《印说》中就曾提到："祝（枝山）有'吴下阿明'朱文印，空远有韵"；"唐伯虎寅罢黜后，每作画辄印'南京解元'作记，意色悽惨"。这显然称得上是"印出情境"了。可见，作者虽将"印出情境"指向现当代，但作者这一理论归纳是完全符合历史逻辑的。

"印品"作为原理的范畴，即品印、赏印，古人多在其间阐发美学思想，然而作者特意指出其贴近篆刻艺术创作实践的特征，即将篆刻艺术的批评标准视为"篆刻家从事艺术创作的追求目标和指南"，并指出"印品"的这一特征是与篆刻艺术形式相伴相生的。其实"印中求印""印从书出""印外求印""印出情境"这些概念、范畴，何尝不是品印中的重要内容。作者通过营构原理体系，将各范畴、概念置于相互制约、关联、支撑的阐释中，揭示出篆刻艺术原理并非空泛的理论，而直接关系到篆刻家创作和篆刻作品的产生。

作为此著的最后一个原理范畴"印化"的讨论，大概正反映了作者关于原理之"原"的深意。俗话说"草书出了格，神仙认不识"，这是说草书的底线是"草法"。同理，"印化"乃是篆刻艺术一整套原理的底线。君不见历史上有多种出了"格"的印章吗？赵孟頫批评南宋文人用

印以新奇相矜，把印作成鼎、彝、壶、爵之制，就是出了印之格。至于以隶书、楷书、草书入印，历代有之。篆刻家偶一为之，换换味口，则不论了；然若以非篆书入印，在篆刻史上终不成气候，更不用说形成风格，原因也是出了"印格"。当代有印人将一首诗、词，刻成一印，使印式诸要素仅剩一个方框，味同嚼蜡。又见将人像照片黑白处理后刻入印面，成一小型版画，美其名曰肖像印，岂有印味？这些例子都是出了印格的反映。诚然，作者指出"印化"是变动不息的，但归根到底是"印化"成印，而非其他。换言之，前面从"印式"到"印从情境"的各个概念，都从原理上确认了"印化"的必然性。无论是"印从书出""印外求印"，还是"印出情境"，都必须归入"印"中，印味不能失，印式最基本的形式趣味一旦失去，纵你有高超的刀法，纵你有天马行空的想象，一定是出了格的失败创造，这便是"从心所欲不逾矩"的道理。区别一个篆刻家是低能还是智慧，低俗还是高级，正在于此。所以"印化"作为篆刻艺术的基本原理，不可不论，不可不知。

在辛尘营构的这一篆刻艺术原理体系中，还应注意他内在的逻辑。即作者既然以"印式"（物）与"篆刻家"（人）作为篆刻艺术史的逻辑起点，也必然以这二者作为篆刻艺术原理的逻辑起点，由此明确了篆刻艺术原理的历史与逻辑相统一的研究方法。接下来，他以"印中求印"范畴作为篆刻家对印式的剖析，从中分解出"印法"、"心法"（创作前法）、"字法"、"章法"、"笔法"、"刀法"（创作中法）和"钤印法"（创作后法）等一系列篆刻艺术形式要素及其基本规定。他指出"印中求印"必然侧重于刀法研究，"印从刀出"是后世篆刻家对"印式"的初步转换；继而，"印从书出"则侧重于笔法研究及转换，"印外求印"则侧重于字法、章法乃至印法的研究及转换，"印出情境"更是侧重于对心法的研究及转换，将篆刻艺术从对"印式"的直接模仿逐渐引向篆刻家的自主性艺术创造。因此，作者指出：这一历史发展过程是篆刻艺术形式逐渐丰富、深化、自主化的过程，也是"印中求印"诸要素的不断成长和篆刻艺术原理

诸范畴的逐层展开的过程。在这一过程中，"印品"范畴倾向于篆刻家的心法，是篆刻艺术形式能够不断更新发展的主观驱动力；而从印品中分化出来的"印化"范畴则倾向于"印式"的印法，是篆刻艺术创造能够始终坚守底线的客观维护力。可以看到，辛尘在精心遴选的印理诸范畴之间，编织出了严密的逻辑线，既有助于从整体上把握篆刻艺术原理，也有利于通透地理解篆刻艺术的创作规律及学习规律。

八个范畴，纵横交错，环环相扣；彼此照应，辩证思维；层层剥茧，揭示真谛。辛尘从古代印论中获取术语、概念，而将其转化和总结成现代的艺术理论；在哲学的思辨中获取智慧，而将篆刻艺术原理清晰地作了归纳和界定，且无不指向篆刻艺术创作。如此，理论与实践紧密结合的定位，自然也成为此著最重要的特色。因而，《篆刻艺术原理解析》的问世，是作者以新的方法、新的思维获得的以往没有的成果，也是当代篆刻艺术理论研究的重大突破，必将对篆刻艺术理论、篆刻艺术史、篆刻艺术创作的研究产生积极的影响。

以往的篆刻家关于篆刻艺术的认知，往往限于局部的或表面的思考。讨论印章的形式，不会像作者那样，提出"是先有印式，还是先有篆刻家"的问题；讨论"印从书出"，也不曾像作者那样剖析出三重含义。看似寻常的提问和解析，却是作者长期艰辛探索的结果。辛尘本科为哲学专业，博士阶段攻读的是艺术学，毕业后留校任教于南京艺术学院艺术学研究所，执教艺术理论与艺术史。作为书法家和篆刻家的辛尘，又长期参与当代篆刻艺术批评。不言而喻，这样的知识结构，成就了他对自己情有独钟的篆刻艺术可以有更深刻和广阔的理论研究。

一部优秀的艺术理论著作，一定不是远离艺术实践的。对于已经获得卓越成就的篆刻家，我信其读后必当会心首肯；对于那些尚在探索前进之路的篆刻爱好者，我信其读后会茅塞顿开。故我写下以上感受，推荐给篆刻界的朋友们。是为序。

2020年8月20日疫后于金陵风来堂

序二

朱培雨

篆刻理论研究是当下篆刻最薄弱的环节，主要表现在两个方面：一是大学书法系科很少有篆刻专业，难以培养出从事篆刻理论研究的专门人才；一是在西泠印社等专业社团举办的篆刻理论研讨会上，入选文章大部分局限在篆刻史的研究。

辛尘先生的《篆刻艺术原理解析》是一本关于篆刻艺术原理或者说是篆刻创作原理研究的专著。多年前辛尘先生策划的《篆刻学》对此就有涉及，所以从某种意义上说这本书也是《篆刻学》的延续，它弥补了当下篆刻理论研究方面的不足，有着开创性的意义，对于篆刻艺术的创作与审美，将会起到极大的推进和提升作用。

学理上的建构，逻辑性的展开，表述语言的清晰，是辛尘先生《篆刻艺术原理解析》的重要特征。辛尘先生的《篆刻艺术原理解析》的指向十分明确，每一个章节都和创作有直接的关系。尽管从不同的角度切入，但问题的提出与回答、具体概念与理念的展开，都围绕着篆刻创作和审美进行。他的"印出情境"概念的提出有现实的针对性，指明了篆刻意境与内容、内形式与外形式、刀法与线条等创作手法之间的关系。很放纵未必就是写意，写意篆刻也不是传统写意画的概念所能替代的，古印中的残破，烂铜印面上的肌理，晚清大家篆刻在笔刀统摄下的丰富变化，都有可能成为篆刻意境表达的手段。当下很多人把率意、迅捷的模式以及放纵、粗犷的表现理解为写意，这其实是一个误区。篆刻创作中的写意，更多的应该是性情与意境的表达，与用何种手法、何种类型没有直接的关系。"放"未必有"意"，"工"未必不能写"意"，重要的创作中表达了怎样的有意味的境界、抒发了怎样的有品格的情感。辛尘先生对此有的放矢，他没有强调"意"或者一般人常说的"意境"，而侧重于对情境、情感的描述与深化。篆刻的特殊性，决定了它不能像绘画可以表达某个具象，甚至不可能表达抽象的意象。篆刻创作除了文字内容的提示，它不能表现春天、秋天，更无法用具体的字法、刀法、章法直接表达作者的喜怒哀乐。因此用"情境"来描述篆刻中的情绪、情感，进而研究启发篆刻家心灵的种种因素，找到个性化的诉求与印面结构之间的有机联系，篆刻家刀法、章法、字形处理等技法技

巧的依据及超越于其上的趣味、情感和意境，应是较为合理的做法。

篆刻有边框，有阴文和阳文，还有几种常用的章法处理方式，等等。但是，人们对之习以为常，很少关注其由来及其理论价值，而把这些最基本的元素进行归纳并上升到学理的高度，则非辛尘先生莫属。"一圈、二仪"，很好地回答了篆刻边框存在的价值与意义，回答了为什么阴文和阳文可以统一在某一特定风格中，以及篆刻发展过程中阴文与阳文同时发生并给人以同样的审美感受的内在动力。书中有多处表述特别值得我们思考，例如：古代封泥上的文字几乎都是凸出的，这说明封泥用的印章是凹进去的阴文，但古玺及同时代的私印，又是阳文居多，我相信古人于私玺并不完全是用于佩戴，其表达印信除了"封泥"，是否还有其他的方式？看了辛尘先生的有关"印式"的论述，有助于找到合乎逻辑的答案。

同样，"三式"的归纳，既简洁又富于哲理。古玺中的文字印大多分散在一个相对固定的空间之中，从中寻找其"散布式"的分布规律，显然有利于当代古玺印式创作模式的研究；而"界格"在秦印中有着直接的表达，汉印及后来明清流派篆刻中两字或四字的处理，实际上也是一种"界格"的体现；而古印中大多数多字印，则显然是"一行"式的处理。有关古玺印式的创作，如果理解为"界格"的摆布，或者处理成"一行"的结构，怎么能够表达出古玺天真浪漫的精神！从辛尘先生归纳的"印式"中，可以引发对于篆刻创作的思考：如果不能从理论的高度去观照传统，篆刻创作将是盲目的，难以找到明确目标，也无从追寻古代经典在章法布局上的内在规律并解决创作中的具体问题。

我在参加篆刻理论研讨会或者在编辑篆刻文章的时候，经常会碰到这样的问题，就是究竟用"篆刻"还是用"印章"表达会更妥帖？面对辉煌的古代印章，如果只是用工匠进行表述显然是不合适的。"篆刻家"，有"书法家"作对应，但刻印的过程和古代印人之间究竟又有怎样的区别与内在联系？看似简单的问题却始终难以解决。辛尘先生用"印人—篆刻家"进行表述，这样的方式，既有逻辑上的递

进，又直截了当地揭示了两者之间的对立与统一。从某种意义上讲，如果能够搞清楚篆刻家产生的问题，篆刻的创作与审美上就不会有歧路出现。

现在很多人心目中，工稳或者工整的篆刻是传统功力体现，很多专业院校的教授甚至也持这样的理念，把学生的学习与创作限制在元朱文篆刻。辛尘先生认为：篆刻家与印人的区别，在于不仅只是停留在对古代某一印式简单的描摹，而必须在这个印式的基础上融入思想、营造意境、进行创新。古代印章绝大多数不是刻出来的，面对这样的传统，你必须用篆刻专用的材料、技法，对其进行创造性的转化。因此，篆刻家的意义，体现在对古代经典的把握与表现，体现在对传统的重新审视与再现，体现在技法技巧上的传承与创新，体现在个性、风格与意境的表达与凝固，体现在品位、品格以及特定状态下情感的捕捉与印化。

从学理的角度，对相关篆刻概念进行清晰的定义，使其形成一种对立与统一，让读者不再是雾里看花，把一些复杂的哲学理念在篆刻叙述中进行延展，在传统研究方式中引入哲学的语言并进行有机的替换与融入，需要哲学与印学两个方面的功底。辛尘先生早年毕业于南京大学哲学系，使他能够超越一般的篆刻理论家，从原理角度对篆刻发展历史与技法、创作、审美、批评等进行提炼与演绎，思考并归纳主体与客体、概念与范畴、本义与衍生义等的逻辑关系。《篆刻艺术原理解析》所涉及的"印式""印人—篆刻家""印中求印""印从书出""印外求印""印出情境""印品""印化"等八个重要概念，无一不是独立展开基础上的逻辑递进。他把"印出情境"作为"印从书出""印外求印"更高级阶段的展开；他回望明清篆刻艺术的审美、创作与批评，得出了没有"品格"的介入，就无法更加深刻地阐释"印中求印""印从书出""印外求印"与"印出情境"的价值与意义；同样，辛尘先生对于"印化"的研究，也非常好地回答了上述种种篆刻观念的历史性局限。"印中求印"必须突破对秦汉古印的描摹，也有着"印外求印"的意义。"印从书出"与"印外求印"，既必须从书法的角度或者书法以外的材料推进篆刻创作，还必须建立在"印化"的

基础之上。如果没有对篆刻形式的研究与理解，没有品格与境界的介入，篆刻家的创作是没有意义的。

当然从商榷的角度来说，我觉得对于篆刻刀法，辛尘先生作了有意识的淡化，他在叙述邓石如和丁敬的时候，特别强调篆隶书法介入的意义，进而把丁敬也归入到"印从书出"的体系。换言之，邓石如的篆刻风格来自其篆书，而丁敬的篆刻风格则来自于他的隶书，这个观点有创意，但值得讨论的地方也在于此。浙派篆刻的形成，其印风所被一百几十年，似乎不能简单地归入"印从书出"。丁敬篆刻的篆法当然有隶书的一波三折，但是他篆刻中的一波三折显然是细碎的切刀所形成的特征。他篆刻中的字法、字形结构与其隶书书法之间也有很大的不同。篆刻中刀法的重要性，同样还体现在吴让之、吴昌硕、黄牧甫等"印从书出"大师的创作之中。虽然他们的篆刻和书法风格有着直接的关系，但篆刻线条与韵味的产生，显然又与各自特别的刀法密切相关。即便是专门学吴昌硕写《石鼓文》的人，也刻不出吴昌硕篆刻的精神与神采，刻不出吴昌硕篆刻的浑厚与质朴，其中起最主要作用的因素恐怕还是刀法。所以如果对"印从刀出"也予以展开，我觉得这个体系与原理的展开会更加完善。

辛尘先生有着许多值得我学习的品格，作为篆刻批评家，他的篆刻批评，是平等而不是居高临下的学理性展开，他用对比的手法进行学术层面上的褒贬，他对被批评者的创作与创作观念表述得客观公正，是他的篆刻批评既独立又高于常人之所在。批评有很多层次，有强烈主观色彩的批判，也有一般意义上的批评与评论，而有选择的褒扬与欣赏，显然也是批评的重要组成。在《篆刻艺术原理解析》中，辛尘先生的篆刻批评方式也有所体现，尤其是涉及当代篆刻创作的部分，可以说是篆刻家和读者之间沟通的桥梁，是揭示篆刻家思考以及相应创作的原理性解读。辛尘先生还是一位非常优秀的出版家，很多人知道《书法学》《篆刻学》的主编，知道七卷本《中国书法史》的作者及其地位与影响，但很少有人知道辛尘先生是这一系列重要书法篆刻专著最重要的幕后推手，从策划构思、作者确定到统稿编辑等，他都竭力而为，功不可没。

所以，为什么《中国书法·书学》一个简单的约稿，

竟能促成辛尘先生撰写出一部有关篆刻艺术原理的专著，是因为他有强烈的责任感与使命感，有深厚的印学研究功力与哲学的思辨方式，有对篆刻艺术发展困境的高度洞察力，有一般理论家所不具备的创作能力与谦虚素质。我相信，这是一本奇书，只有辛尘先生能够写出来，短时间内也很难被超越。

是为序。

引言

20世纪八九十年代，韩天衡编订《历代印学论文选》和黄惇著《中国古代印论史》的出版发行，以及众多学者关于钤印史、篆刻史、篆刻美学、篆刻批评的研究，标志着当代篆刻艺术理论研究开始复兴。接着，作为对这一时期篆刻史论研究成果的梳理和总结，李刚田和马士达主编了《篆刻学》，不同于早先邓散木先生编写的作为篆刻知识普及的《篆刻学》，它着眼于现当代教育篆刻艺术学科的建设，尝试构建学科理论知识体系，其中包括篆刻风格史、篆刻理论史、篆刻美学、篆刻技法、篆刻创作、篆刻赏评和篆刻教育诸多分支学科理论。应当说，这是为适应篆刻艺术的当代发展（尤其是篆刻艺术教育学科化发展）而作出的重要努力。

20年后反思现有的篆刻学科理论框架，发现其中缺少一个极其重要的分支学科，即"篆刻艺术原理"。为什么这样说？作为现当代教育的门类艺术学学科体系，必须有一个与门类艺术史相并立的最基础、最本质、也最精要的门类艺术原理；篆刻艺术原理必须是能够统摄、提领各分支理论的完整的范畴体系，它不仅是篆刻艺术学学科理论的总纲，更是篆刻艺术学者所必须具备的思维方式。显然，如果将李、马主编的整部《篆刻学》作为原理，不仅内容庞杂，而且各分支学科理论呈板块分治；如果以其中的"篆刻美学"代替篆刻艺术原理，则又不免飘忽，难以作为其他各分支学科共同的理论基础。

从古代印论文献资料的搜积整理到古代印论历史发展脉络的梳理揭示，这是篆刻艺术理论研究在当代的一次重要发展。从古代印论所涉及的方方面面的分析廓清到篆刻艺术学科理论体系的构建，这是篆刻艺术理论研究在当代的又一次重要发展。从印论史所揭示的、篆刻艺术学科理论所涉及的一系列理论问题到篆刻艺术原理的探究总结，这仍然是篆刻艺术理论研究在当代的一次重要发展。艺术理论研究的不断深入，总是在此前研究成果的基础之上，努力挖掘更为内核、更接近其本质同时也更为基础的"原理"，并且以"原理"为指导、为总纲，反观艺术的方方面面及其种种具体问题。

正是基于这样的思考，本书尝试梳理篆刻艺术原理

理论构建的基本思路，即从篆刻艺术史、篆刻技法与创作、篆刻批评等分支学科理论中，抽绎、爬剔出处于原理层面、具有普遍意义的一系列概念与范畴，反复推敲这些概念、范畴各自的本义、衍生义及其所能涵盖的原理内容，进而思考这些概念、范畴之间排序与关联的逻辑，再将这些原理性概念、范畴返回到各分支学科理论中，从各个角度综合验证其原理性。因此，本书名曰"篆刻原理解析"，即对属于篆刻艺术原理层面的基本概念和范畴的含义及其逻辑结构加以辨析，简称"印理解析"（或"印理钩玄"）。

历经近40年的篆刻艺术史论研讨、普及，对于当今的篆刻家和篆刻爱好者来说，本书所列篆刻艺术原理的概念、范畴几乎都是耳熟能详的，但对其真实含义（尤其是对这些概念、范畴之间关系）思之较少，这在一定程度上妨碍了当代印坛对篆刻艺术原理的理解和把握。换言之，对篆刻艺术理论所涉及的种种概念、范畴，我们不仅仅要了解它们的名词解释的表层意义，还要进而考察它们从何而来、因何而变，思索它们如何关联、向何发展、尚有何义，揭明它们在原理层面之所处及其相互关系，如此才能够知其然，更知其所以然。无疑，关于"印理"的"解析"，对于篆刻创作者的探求，篆刻研究者的思索，篆刻欣赏者的品鉴，篆刻教育者的授课，篆刻爱好者的进学，都是必要的。这是本书乐于抛砖引玉的原因所在。

印理应是一个完整的逻辑体系，并且在不同的篆刻艺术学家那里会有不同的阐发。作为对印理的初步探讨，本书将以"总述"开路，概要提示印理层面的八个重要概念和范畴，包括"印式"、"印人—篆刻家"（或简称"篆刻家"）、"印中求印"、"印从书出"、"印外求印"、"印出情境"、"印品"、"印化"，并揭示出它们之间的逻辑关系，以期勾画出篆刻艺术原理的大致轮廓；然后对它们逐一展开解读，从篆刻艺术史与篆刻艺术原理复合的角度剖析其深层的含义。也就是说，本书无意从概念到概念作"纯思辨"式的原理研究，而是尝试从篆刻艺术史中抽绎出原理性的概念范畴，又将这些

概念范畴用于阐释篆刻艺术史中的种种现象，以便于对篆刻艺术原理的理解；最终将"印理解析"落到实处，以对近年来篆刻创作倾向的反思，来证明篆刻艺术原理研究的实践意义。

本书无意另起炉灶、构建一个全新的印理完整体系，更不会自认为这是唯一的印理体系；本书写作的主要目的，在于为篆刻艺术学学科理论的进一步研究提供参考。

总　述

艺术学原理以艺术家的艺术创造及其社会价值的实现为研究的原点和中心，篆刻艺术的原理（以下简称"印理"）作为门类艺术学原理，也应以篆刻家的篆刻艺术创造及其社会价值的实现为思考的出发点和归宿。

作为篆刻艺术学学科的基础理论，印理与篆刻史共同构成篆刻创作、篆刻批评等应用理论的思想基础。尽管表面看来，印理与篆刻史有显著的区别，即篆刻史以特定的时序展开叙事，印理则是以概念、范畴及其间的逻辑关联来构造体系；篆刻史强调历史的真实性，印理则讲究推演的逻辑性。然而，篆刻史的历史叙事中，产生、包孕着印理的所有概念和范畴；印理的基本观点和思想也必须在篆刻史中得到印证和支撑。本质上，印理与篆刻史直接相通，缺少印理勾连的篆刻史只能是无规律可循的零散史料堆砌；不能得到篆刻史、篆刻创作验证的印理必然是游谈无根的文字游戏。甚至可以说，篆刻史以历史叙事的方式呈现着印理，印理则以逻辑推演的方式展示着篆刻史。这就是本书所追求的关于印理研究的历史与逻辑的统一。

本书所提示的印理层面的八个重要概念和范畴，包括"印式""篆刻家""印中求印""印从书出""印外求印""印出情境""印品""印化"，都是在篆刻艺术生成、发展的历史过程中逐渐形成的，并随着篆刻史的演进而不断丰富、深化。因此，从篆刻艺术原理立场抽绎出这八个印理概念和范畴，离不开对其产生的历史背景的认知。进一步说，对这八个印理概念和范畴的解读，更需要结合对其赖以存在和发展的历史土壤的考察。换言之，这八个概念和范畴既是原理性的、也是历史性的——从历史的角度可以理解它们的真实性，从原理的角度可以阐明它们的普遍意义。因此，本书所提示和解析的这八个印理概念和范畴及其内在关联，同时也是在提示一部篆刻艺术生成发展的逻辑史。

一、印式：印理的核心概念和篆刻的形式规定

"印式"这一概念是宋元时期文人艺术家提出的，首先出现在作为金石学金石图录组成部分的集古印谱中，

继而出现在以古代印章作为当时文人士大夫自用私印范本的印谱上和谈论中，甚至还出现在印人收藏印谱、摹古印谱和自作印谱的合集上。可见，"印式"的本义是古代印章的样式，同时也是后世篆刻的范式，或者说，"印式"的提出，是要求人们遵循古印范式而刻制印章。在这个意义上可以说，"印式"概念的提出，标志着文人篆刻作为一个自觉的艺术门类的形成。因为"印式"所指不是所见古代实用钤印的全部，而是文人士大夫基于艺术立场的一种对古代实用钤印的自觉选择；"印式"一旦确立，文人士大夫的私印制作便不再仅仅简单地遵循实用印章的一般原则，也不单纯为艺术而完全模拟古代钤印样式，而是以"印式"为形式依据，在实用与艺术之间逐渐形成了自己的发展轨道。随着人们对古代实用钤印认识的加深，对"印式"模仿的加深，也随着人们艺术审美趣尚的演变，"印式"的内涵和外延都在不断地深化、细化、扩展。甚至可以说，宋元以来的篆刻艺术史，无非是"印式"概念的生成和发展史，是人们对"印式"的模仿、转换和活用的历史；是"印式"培育了所有制印人、用印人及赏印人的审美眼光，成就了作为独特的门类艺术的篆刻，成为篆刻艺术形式创造的根本依据。可见，"印式"概念承载、包含着吾人关于古代实用钤印的研究成果，对古代实用钤印的审美经验以及由此而来的篆刻艺术审美的基本理念，对古代实用钤印形式规律的理解、把握，以及由此而来的对篆刻艺术形式的基本认识和整体把握。

在实用钤印—篆刻艺术史中，无论是就古代实用钤印的生成演变而言，还是就后人对古代实用钤印的认识接受而言，"印式"都不是一成不变的，而是不断变化的。但在篆刻艺术原理层面上，"印式"这一概念被界定为可以用作篆刻艺术形式典范的古代实用钤印的总称。首先从起源看，古代实用钤印源起于上古时期的族徽，演化为一种防伪的权证和辟邪趋吉的配饰，并且以边栏（亦称"圈"）加以限制与维护。其本具的实用性和文字徽标性（文字性图案构成意识），一方面决定了上古实用钤印的基本形制，即在圈定的印面中制作有阴文与阳文两大类（阴文者适用于钤抑，阳文者多宜于佩戴），另一方面也

决定了先民在或方或圆的较小型平面中基于图案意识而团聚印文、设计印面的三种思维模式（或三种基本样式），即：散布意识、字行意识、字格意识（总体上，古代钤印沿着实用的发展方向，从以散布意识为主转向以字行意识为主，再转向以字格意识为主，即由非秩序化走向秩序化。而无论如何变化，图案构成意识为其根本）。

古代实用钤印的这些属性进入"印式"概念，便成为"印式"对篆刻艺术形式的基本规定：边栏一圈——"印式"作为图案造型的整体框廓；阴阳二仪——"印式"所规定的篆刻艺术两大审美类型；散布、字行、字格三式——篆刻家从"印式"中学得的三种印面设计模式。宋元明清篆刻艺术的发展，正是基于印式的边栏一圈和阴阳二仪，从以字格意识为主的"印式"入手，逐渐上溯、转向以字行意识为主、以散布意识为主的"印式"，从而形成篆刻艺术所特有的印面形象的过程。

进而言之，在篆刻艺术形成发展之前，古代实用钤印经历了先秦古钤、秦印、汉魏印章、隋唐印章及宋元印章押记的演变过程，这些具体的钤印样式进入"印式"范畴，又成为篆刻家追摹、依据、借鉴的多彩多姿的各种具体印式，或称"子印式"。加之钤印所用文字的历史演进和钤印制作工艺的历史变迁，造就了"印式"作为篆刻艺术范式的巨大丰富性。"印式"的方寸之间气象万千，为篆刻艺术发展成为一个门类艺术提供了前提条件，是篆刻艺术形式具有无限变化可能的潜在基础。事实上，在篆刻艺术发展演进过程中，"印式"范畴正是从隋唐印式（阳文）、秦汉印式（阴文）扩展到先秦古钤印式（阴文、阳文），从精致整饬的规范形式扩展到急就、粗制滥造以及腐蚀斑驳的非规范形式，甚至从古代钤印本身扩展到本非钤印的古代金石砖瓦文字遗物——各种子印式的陆续确认，是"印式"概念外延的不断扩展，也是篆刻艺术形式的逐渐丰富。

综上所述，"印式"作为以文字为大宗的（肖形只是附属）小型徽标工艺制作，其一圈二仪三式早已融化在篆刻家的艺术理念之中，融化为篆刻艺术的固有形式，成为篆刻艺术的形式疆界；而其各种子印式的存在，又为

篆刻艺术提供了极为丰富的典范。这就是说，在印理层面上，"印式"范畴涵盖了一圈（印面框廓）、二仪（审美类型）、三式（构形模式）、各种子印式（包括其中所蕴含的更为具体的风格典范）等一系列概念、范畴及相关问题，是篆刻艺术原理理论展开的原点或出发点。

二、印人—篆刻家：篆刻艺术的能动主体和印理的研究起点

篆刻艺术是篆刻家的艺术创造，即是说，篆刻家是篆刻艺术创造的能动主体。篆刻艺术学既然以篆刻艺术创造作为思考的原点和核心问题，那么，印理研究就必须首先考察作为能动主体的人。在篆刻史上，无论是实用钤印的生产者还是流派篆刻的创作者，都可以被笼统称为"印人""印人—篆刻家"或"篆刻家"。古人习惯将古代实用钤印制造者和篆刻艺术创作者统称为"印人"，今人则习惯将篆刻艺术创作者及古代印式制造者统称为"篆刻家"。因此，"印人"或"篆刻家"应作为印理的首要概念。从印理的角度看，"印式"与"印人"，一为物、为客观规定，一为人、为主观创造者。"印人"确立了"印式"、又在努力挣脱客观规定，"印式"成就了"印人"、又在不断限制主观创造。二者相反相成，勾划出了篆刻艺术发展演进的轨道。

所谓"印人"，可以有三重含义：（一）古代实用钤印的制造者，包括钤印设计者（可以是专职的掾吏或兼事的文人士大夫）与专门从事钤印铸造或刻制的工匠。他们依据当时的印章制度（官印）或用印人的意愿（私印），按照实际用途进行生产，因而，尽管其设计巧妙、工艺精湛，各具匠心，但总体上遵循着实用的逻辑而发展（以至于后世从篆刻艺术的角度看，认为古代实用钤印的演变趋向是其"艺术性"越来越低劣）。他们无意作篆刻艺术创造，但他们的产品遗存于后世，却成了篆刻艺术家从事篆刻创作所依据的"印式"。（二）确立"印式"概念、直接介入书画鉴藏印和书画款印设计起稿的文人艺术家，以及按照文人艺术家的意图与要求完成刻制工序的工匠。此

际的工匠虽然不及前述专业印匠那样熟悉篆书，但二者制作意识并无本质的差别；而此际文人艺术家设计印稿却迥异于古代实用钤印的设计者，他们从古代实用钤印中寻找符合自己艺术理想者作为学习和参照的典范，通过自用印章的设计来体现自己的审美观念和艺术主张，因而，他们是篆刻艺术的开创者。（三）篆刻家，包括元明清以来的工匠篆刻家、文人篆刻家、职业篆刻艺术家。此处所说的工匠篆刻家，是指按照文人艺术理想从事篆刻艺术创作以谋生的工匠；文人篆刻家是指以篆刻艺术创作为乐事或为其艺术创造一方面的文人身份的艺术家；而职业篆刻艺术家则是介于前二者之间，以篆刻艺术创作为职业的具有一定的文化修养的艺术家。这样的区分或许还不很严密（它们分别指向构成流派篆刻艺术群体中的不同人群），但应当可以说明，不论其身份如何、目的怎样，"印人—篆刻家"都是遵循着艺术规律从事篆刻创作的。

在印理层面上，我们所要研究的"篆刻家"概念，主要指向上述第二、第三类的文人艺术家和职业篆刻艺术家，研究其分类、其才具、其理念、其成就，为篆刻艺术家培养（属于篆刻艺术教育学范畴）提供必要的理论支撑和基本原则。但从"印人"概念可以泛指古代实用钤印制造者和篆刻艺术创造者，以及由前者向后者的转变，即从对钤印生产者—工匠篆刻家—文人篆刻家—职业篆刻艺术家的观照，我们几乎能够看到古代实用钤印演变史—篆刻艺术发展史的全部过程。在这个意义上可以说，对"印人"概念内涵与外延的认识，即是对中国古代实用钤印史与篆刻艺术史的认识。

从艺术原理的角度看，艺术是人们在既有的实用性事物中寻找有趣味的形式，加以研究和完善，赋予其审美性的含义，从而建立起一种在特定群体中具有普识性的、必须遵循的客观形式规定，以此来传达人们的所见所闻或所感所悟。在此创造活动中，人们总是不断地试图突破客观的形式规定，以获得更大程度的传达自由，但又总是为既定的形式所约束和限制，如此反复调节，这种传达形式因而获得开发、拓展，并形成更大的张力。与其他门类艺术一样，篆刻艺术也是从此前的实用之物脱胎而来，具

体地说，是作为艺术家的"印人"通过选择和模仿古代实用钤印获得最初的、物质性的篆刻艺术形式，这一过程被视为"印式"的确立与篆刻艺术形式的生成过程。"印人—篆刻家"一旦掌握了这种更多地具有客观规定性的艺术形式，便会努力消减其客观规定性，努力注入主观能动性，使篆刻形式获得越来越大的弹性或艺术张力，即由被动地模仿、转换"印式"逐渐转向自主地活用、变通"印式"，这一过程可以被视为篆刻由以"艺术再现"（解读并服从"印式"规定）为主，逐渐走向"艺术表现"（以艺术家内心为主导）的过程。"印人—篆刻家"的主观能动性及其对篆刻艺术的决定作用于此可见。没有"印人"（古代实用钤印生产者包括设计钤印的文士与制作钤印的工匠），就没有可以作为后世"印式"的古代实用钤印；没有"印人—篆刻家"就没有"印式"（对古代实用钤印的艺术选择与活用）。同样，没有"印式"也就没有"印人—篆刻家"，是"印式"培养、造就了"篆刻家"。此二者的关系是鸡生蛋、蛋生鸡的关系，共生并行，共同创造了篆刻艺术，因而是印理研究的共同逻辑起点。

三、印中求印：篆刻形式语言生成及其分析

所谓"印中求印"的本义，前一个"印"字指"印式"，后一个"印"字指篆刻艺术形式，即在"印式"中寻求篆刻的形式语言，在模仿"印式"中建立篆刻艺术。这是篆刻艺术史的初始形态，是宋元明时期篆刻艺术形成发展的初级阶段，也是个体学习篆刻艺术的必经之路。将其纳入印理，作为篆刻艺术原理的一个基本范畴，"印中求印"则是"印式"概念的最直接的逻辑展开。

原初的"印式"是一个含混的整体形象及其品性，无论是秦汉阴文印章还是隋唐阳文官印，在宋元文人士大夫眼中无非是笼统的"古雅"形象，即赵孟頫所说的"典刑质朴之意"——文人士大夫对所见到的古代实用钤印的整体印象。正因为有此印象，好古的文人士大夫才选择古代实用钤印作为自用印效法的范式，既适用又区别于流俗。而一旦进入了对古代实用钤印的学习和模仿，亦即"印

式"概念一旦真正确立，便需要加以剖析，也确实被一代代篆刻家详加解剖，"印式"概念由此获得了分析性的含义。也就是说，"印中求印"是"篆刻家"对"印式"逐渐接受并不断深入的过程；而从印理的角度看，作为"印式"的古代实用钤印样式，本身包含着用字、设计、书写、制作诸工序或诸方面；而作为篆刻必须遵从的范式，"印式"则包蕴着印法（及心法）、字法、章法、笔法、刻制法和钤印法——篆刻艺术的形式语言由此生成。

所谓印法，本义是指印人—篆刻家对"印式"（及其各种子印式）形式规定的整体的、综合的观照和把握，也被用来作为篆刻技法的统称。在"印中求印"范畴的篆刻创作中，印法作为一种具体的技法，则是人们对"印式"之一圈、二仪、三式及诸子印式的选择——这是所有印人—篆刻家在进入具体作品创作之际头脑中首先出现的一法，即无论是偶然欲作而选择印文文辞，还是被特定的文辞所激发，篆刻家都会在头脑中闪现出所要创作之作品可能呈现的篆刻形象。显然，印法必须有两方面的重要支撑，一是对"印式"诸子印式形式的烂熟于胸，它来自于印人—篆刻家亲近古代实用钤印、深研熟读各种"集古印谱"；二是印人—篆刻家的综合文化艺术修养，以及对"印式"中潜在的艺术风格的理解与把握。前者可以归结为"读古印法"，是印法与"印式"直接相连的基础性内容；而后者则可以归结为"印式"所具有的"印格"，或者被视为印人—篆刻家的"心法"。二者共同构成进入篆刻创作的前提条件。

所谓字法，本义是指古代实用钤印的用字惯例或制度；被纳入印理，便成为印式对篆刻艺术创作用字的规约，包括篆体文字的基本字法正误，不同的子印式相对应的篆体文字样式，以及各子印式中篆体文字的繁、简、组合、省变法则，等等。在模仿古代实用钤印的过程中，吾人不仅需要临摹古印，更需要置换其印文以求成用；因而首先需要解决的问题，是对印式中早已脱离日常实用领域的古文字的学习。同为篆体，古代实用钤印在不同历史时期用字方式不同（或是当时印章制度明文规定，或是后人对大量收集的归纳总结）。也就是说，"印式"中的各子

印式均有其特定的用字规定或惯例（先秦古钵印式用各诸侯国文字，秦印印式用摹印篆，汉印印式用缪篆，隋唐官印印式用小篆或称摹印篆）。篆刻家选择以某种子印式为自己篆刻的范式，就必须遵从其用字惯例。表面看来这似乎是仿古者的迂腐，而其深层的原因则是，特定的字法乃是特定子印式整体风貌形成的根基；绝非《说文解字》的小篆字头稍加变形就能满足各种子印式的用字要求。正因为如此，人们既以《说文》为字法根基，又不再满足于《说文》，而是热衷于从古代实用钵印中分类整理其用字，编纂各类印用古文字字书——这是在印理层面对篆刻字法之意义的把握。

所谓章法，本义是指对"印式"中印面设计方式的总结与遵从。吾人对古代实用钵印形式的分析性研究，从字格意识的子印式（包括秦汉印印式与隋唐官印印式）开始，因而关注的焦点一是印面字格中印文识读次序或行款方式（这主要依据印式的惯例）；一是字、行间距的松紧及其与字内笔画、间距的协调，印文与印面边界的关系（这主要来自于人们对印式的视觉经验）。如果说前者主要基于实用，后者则是一种艺术的考量，因为无论是字格意识还是字行意识乃至散布意识，都以图案意识为根，以族徽为原型；字格意识印式的印面设计，不同于碑刻的字格均分，而更讲究印文之间的相互关联及其图案结构的整体性。印面文字团聚构成的三种基本模式在历史性的展开中既有变化，又相继承：隋唐官印印式来自于汉印印式，汉印印式来自于秦印印式，秦印印式又来自于先秦古钵印式，也就是说，"印式"中三大类印面设计模式有其内在关联性。就古代实用钵印自身的历史演进而言，印面设计从散布意识逐渐走向简明的字行意识，进而走向更整饬的字格意识；而从篆刻章法的生成和发展看，它又以质朴的字格意识为根基，逐渐走向松活的字行意识、进而走向更灵动整体的散布意识。因此，在印理层面对篆刻章法的理解，既要探究其作为"印式"分析性因素的含义，更须研讨由此而来的篆刻艺术印面构成关系的可变性、自由度及其规约。

所谓笔法，本义是指与特定子印式相匹配的特定篆

字书体的书写方式。按照元人的研究，白文宗汉，汉缪篆的书写方法与隶书笔法相通；朱文法唐，隋唐官印摹印篆的书写方法与小篆笔法一致。这就是说，篆刻的笔法在本质上是对"印式"印文书写方式的推测，和对其经过制作工艺之后的笔画效果的模仿。其中存在两个问题：一方面，作为对"印式"印文书写方式的臆测，笔法的水平直接取决于篆刻家的篆体书艺水平；而在篆体书艺不发达的时代，刻制者甚至不知篆书为何物，篆刻的笔法只能沦为描法而非笔法。另一方面，描摹"印式"印文也存在着是模仿其原初的书写形态，还是模仿其制作之后乃至腐蚀斑驳之后的形态的区别，前者倾向于表现书写的笔意，后者倾向于再现印面视觉效果的质感。在篆刻艺术形成发展初期，对"印式"篆文书写的模仿常常与字法混为一谈，笼统视为"篆法"，这实在是因为篆刻艺术所赖以生存的篆隶书法在当时尚未得到充分发展。由此可见，篆刻的笔法乃是篆刻艺术形成发展之初的一大薄弱环节，也是最有发展潜力的环节。事实上，篆刻艺术突破"印中求印"的局限性，正是从笔法环节入手的。

所谓刻制法，本义是指对古代实用钤印印面制作效果的模仿，是元明时期人们在模仿"印式"过程中对刻制方法和技巧的总结。制作法有两个基点，一是在篆与刻分离阶段，刻工的传统雕刻工艺对文人艺术家篆法意图的实现；一是在篆与刻合为一体之后，印人对古代实用钤印制作效果的直接模仿与转换。前者是刻工透过文人艺术家的理解，对"印式"制作效果的间接模仿，但它有刻工本具的刻制技术套路；后者作为对"印式"制作效果的直接模仿，并无一定之规，甚至无法可依，除了需要适当参照刻工的传统雕刻技艺之外，往往参杂运用摇、掷、敲、磨等等"做旧"手段。正是在这两方面的磨合中，在石质印材普及应用之后，一套属于篆刻艺术特有的技法语言——刀法——逐渐形成并完善（明代中后期印人之间的相互学习，尤其是流派的形成和师徒授受，为篆刻刀法的提炼和完善提供了可能）。在篆法尚未得到充分发展阶段，模仿和转换"印式"的印面效果主要依靠刀法来完成和完善，故而，刀法胜过笔法；而当笔法得到较为充分发展之后，

刀法便成了对笔法的传达和完成，故而，笔法统帅刀法。

钤印法本来是篆刻艺术呈现的最后一道工序，也应当是篆刻艺术形式语言的重要组成部分。但在篆刻艺术形成发展之初，由其使用范围与呈现方式决定，钤印法未能得到充分发展。至于现当代，钤印法获得了前所未有的发挥和发展，越来越为篆刻家关注。

上述六个方面，从篆刻史的角度看是篆刻艺术形式语言的生成，而从印理角度看则是"印式"概念初步的分析性展开。篆刻艺术形象的塑造，篆刻作为一个门类艺术，离不开印法、字法、笔法、章法和刀法的共同支撑，亦即离不开对"印式"模仿的支撑，这是篆刻艺术的基本法则，是每一位篆刻家个体必须遵守的共同法则。

四、印从书出：书法在篆刻中的地位及篆刻的文人化提升

篆刻形式语言的形成，既来自于对"印式"的模仿，同时又是对"印式"的转换，即富于创造精神的篆刻艺术家从来不甘于单纯的模拟，他们根据新的要求，运用新的材料、工具和方法，创造出与古代实用钤印具有相同或近似审美趣味的篆刻作品。这样的努力已然跳出了原本意义上的古代实用钤印制作的范畴，向文人艺术迈进。但从元明时期篆刻发展的实际情况看，"印中求印"最主要的成就，还是在以刀刻石的仿古技术方面，更多地倾向于制作工艺。而依据对古印印面视觉经验和理解来用刀，其篆刻艺术效果主要取决于印人—篆刻家对古印的熟悉程度和体验深度；如果对古印缺少深入体验，则用刀无由，往往落入为刀而刀或遵循某种刀法套路用刀的窠臼，因而，还不能被视为真正的文人艺术（这或许是当时众多文人雅士对篆刻采取好而不专甚至述而不作态度的原因）。换言之，篆刻要从工匠更为擅长的对"印式"单纯的工艺性模仿上升为真正的文人艺术，必须借助于书法：通过特别强调印文书写的书法性及其在篆刻形式语言中的核心地位、统帅作用，赋予篆刻以显著的文人品位；以对书法笔法的体验决定用刀方式，从而拉开作为艺术的篆刻与作为古代实用钤印的"印式"的距离，更拉开作为文人艺术的篆刻与作

为一般印工工艺性模仿古印之间的距离。这就是清代人总结出来的"印从书出"。

所谓"印从书出",本义是指篆刻家需借助于研练书法来提高篆刻的笔法水平,由此加深对"印式"的模仿,进而形成完美的篆刻形式和独特的艺术风格。这不应被视为是对某一篆刻家(例如邓石如)个人创作经验的总结,而是篆刻艺术努力实现文人化、实现对"印式"更大幅度转换的必由之路。因而,"印从书出"既是对"印式"模仿的进一步深化,同时又是对"印中求印"的超越。这里所说的书法,当然首先是指篆隶书法。早期参与模仿古代"印式"的文人艺术家们并非认识不到篆隶书法对篆刻创作的重要性,但一方面,当时的篆隶书法水平普遍不高,难以对印稿书写的笔法提出高要求;另一方面,篆刻的印面太小,模仿古代实用钤印写篆如同初学书法者从临习小楷入手一样,难以深入体验篆隶书写的笔法。所以,他们更多关注篆刻的字法(即印文篆字的正确性),而非笔法(即印文篆字书写的书法笔法性)。也正因为如此,早期"印中求印"的骨干力量多为精于刻制刀法的匠人;在不知(或无力)深究篆隶书法的历史条件下,他们最终只能走向炫技斗巧、卖弄刀法的歧途。

强调篆刻家必须注重篆隶书法的研习,还有一个符合逻辑的理由,即古代实用钤印之所以高妙,能够成为后世景仰、追摹的"印式",最重要的原因(亦为后代印人最缺少的条件)是当时社会以篆隶作为通行的实用书写文字,故而,古代实用钤印的设计者,无不字法精熟、笔法谙练,篆印驾轻就熟,既合规矩,又生动自然,这是后世那些勉强能不写错字的印人所难以企及的。也就是说,"印从书出"不仅是在强调篆刻的书法性,为文人艺术家主导篆刻鸣锣开道,而且准确地抓住了一般印匠在篆刻创作上的短处与弊端,揭示出"印中求印"难以深入的病根所在。事实上,清中叶篆隶书法一旦取得突破性进展,篆刻艺术便如逢甘霖,从此长足发展。

从印理的角度看,"印从书出"有两层含义。首先,篆刻家必须是精于篆隶的书法家。篆隶,尤其是篆书,随着清代碑学的兴起,不再仅仅是古文字学问,更是书法艺

术，甚至是更为根本、更为基础的书法艺术。深入研究篆隶笔法，研究篆隶用笔的起收、转折、提按的变化及对其笔势、体势的驾驭，是篆刻家"印中求印"从宏观模仿走向微观深化的前提条件。丁敬精研隶书，其模仿汉印取得了重大进展，从而开创浙派；邓石如力学篆书，其模仿圆朱文终有突破，为众多印人所效法。这两家都凭借着自己的篆隶书法艺术成就来加深对"印式"的理解、改进对"印式"的模仿，他们不仅以其娴熟的篆隶笔法来写印，而且根据书法用笔的体验来选择相宜的刀法，丁敬以切刀来表现汉碑的斑驳及其用笔的细微波动；邓石如以冲刀表现其篆书刚劲而又婀娜的用笔。这两家的"以刀代笔"建立在篆隶书法的基础上，绝非盲目逞刀式的以刀取代笔，也不是碑版刻字式的以笔淹没刀，而是真正实践了明末朱简所提出的"以刀法传笔法"与"刀笔浑融"。也就是说，"印从书出"的第一要义，是以精深的篆隶书法造诣来写印，并且以篆隶书法的笔法体验来选择相宜的篆刻刀法。如此，在把握和转换古代实用钤印印面效果的基础上，篆刻家更增添了以笔法带动刀法的自主性。在这个意义上，"印从书出"乃是"印中求印"的深化与完善。

　　进而言之，"印从书出"更有一种以风格化的篆隶书法来成就独特的篆刻风格的含义，这几乎是晚清近代所有卓有建树的篆刻家们的自觉选择。篆刻家研创篆隶书法风格，不仅需要摹古的品位与功力，更需要有自己独到的理解和特别的笔法，并且善于将其转化为篆刻的笔法与刀法。篆隶书法风格的形成主要有两个途径：一是篆刻家常规进学路径，即在深入学习既有的篆隶书法的基础上不断增加己意，实现笔法与风格的自然蜕变，例如，同样是写最常见的摹印篆、缪篆等专属印用篆书，不同的人可以写出不同的风格，并将其带入篆刻，以此形成不同的篆刻风格；一是金石学者的捷径，即在人们常见的专属印用篆书"标准体"之外寻求"陌生化"的古文字样式，通过书写此类原本非印章专用的篆隶文字摸索出特殊的笔法，即避开秦、汉、隋、唐印式所常用的摹印篆、缪篆、小篆，在甲骨、吉金、贞石、简帛乃至砖瓦种种出土新发现的古文字书写上下功夫，由陌生化的篆书风格来成就独特的篆

刻风格。这两种途径，前者主要依靠篆刻家的书法成就，是按照书法风格形成的自身规律来完成篆隶个性书风的创造，因而是最为典型的（或狭义的）"印从书出"。而后者主要依靠篆刻家的见多识广、独具慧眼，能够从别人未曾见或视而不见的古文字遗迹中寻找和发现篆刻的生路，它通常被认为是"印外求印"，即从"印式"之外寻求篆刻变化的途径。（实际上，"印从书出"就是广义的"印外求印"。而狭义的"印外求印"与狭义的"印从书出"的区别在于：从创造篆隶书法风格入手，形成篆刻风格，是为"印从书出"；而直接从篆刻字法和笔法入手，借助陌生化的古文字样式来创造篆刻风格，是应归于"印外求印"。）而无论是以何种途径形成篆隶书法风格，将其带入篆刻创作并形成独特的印风，都必须找到与独特的笔法相适应的独特的刀法，以独特的刀法表现独特的篆隶笔法，形成独特的篆刻风格。这是"印从书出"的更高要求。

既然"印从书出"强调的是篆刻与书法的关系，强调书法在篆刻创作中的核心地位，篆刻家便不能不考虑篆刻如何表现与书法笔法紧密相关的墨法这一问题。书法艺术笔以墨见、墨以笔立，二者不可分割；因而，作为"印从书出"范畴的逻辑展开，书法之墨在篆刻中也必须有充分的表现。如果说在书法中笔是筋、是骨，墨是血、是肉，笔裹于墨而饱满，墨因有笔而劲健，而书法点画的皮相又是笔锋杀墨之处，那么，同样的道理体现在篆刻之中，便是墨笔书写印稿所呈现的笔与墨的关系，更是刀与石的关系，刀就是笔、石即是墨，以刀刻石、石破形生。概言之，篆刻中的书法笔墨表现，本质上即是刀石关系及其视觉效果，最终必须通过以刀刻石来实现。

篆刻以刀石表现书法笔墨，也有两层含义。一是在以刀刻石的过程中，充分考虑印稿书写的笔情墨韵，精心描刻以保存印稿的墨影。但这样的刻制往往流于碑版刻字式的对书丹的简单摹拟，而缺少篆刻艺术所应有的独特表现方法，古人称之为"有笔无刀"。另一种则是以笔法体验为依据，通过果敢、肯定、细致的运刀来表现笔力及其情趣，以用刀刻石的深浅、轻重和石材质地的松紧、粗细来

表现墨的韵味及其变化，更以锋刃或刀背破石之处表现点画皮相，这是更具篆刻艺术特征的笔墨表现手法，古人称之为"刀笔浑融"。而"印从书出"所要求的笔墨表现正是上述二者的统一：以篆刻的刀石转换印稿的笔墨，又以书法的笔墨规约篆刻的刀石。

在这里，篆刻的风格问题得到了充分的凸现和落实。如同其他文人艺术门类一样，篆刻家无不在追求篆刻形式的个性化审美特征，努力打造自己的篆刻风格。无论是"工匠篆刻家"需要以个人风格增强作品的辨识度，还是"文人篆刻家"希望通过个人风格彰显自己的艺术品味，元明时期的篆刻家们已经从模仿"印式"本具的风格，发展到借助特殊的刀法来建立篆刻家的自主性印风。而"印从书出"的篆刻风格追求，不仅突破了以刀法标榜风格的"工匠"性，强化了以笔法塑造印风的"文人"性，而且更以"刀笔浑融""以刀法传笔法"增添了篆刻风格的可变性和丰厚度，使个人印风更加耐人寻味。

值得一提的是，"印从书出"不仅深化了印面的艺术创作，而且也拉动了边款作为篆刻艺术之重要组成部分的发展。古代实用钤印之有在印体边背铸刻款识，多为印章的制造时间；早期篆刻"印中求印"之有刻制边款，多为作者署名的"穷款"，仍有"物勒工名"的性质。造成这一现象的原因，除了传统的印章制度的影响之外，主要还是由于擅刻者多不善书。而"印从书出"的第一层含义和要求，即是篆刻家必须首先是书法家，书法家又当然是文化人，因而，在"印从书出"范畴中，篆刻家不仅在印面创作上充分发挥自身的笔法之长，而且在边款中展现自己诗文和书法的综合艺术修养，进而通过编制创作印谱，以朱钤印面与墨拓边款相结合的形式，使边款正式成为篆刻艺术的重要组成部分。

概言之，在印理层面上，"印从书出"是"印中求印"的进一步深化和升华，它从篆刻形式语言的笔法方面入手，深入探究篆刻与书法的关系，确立书法在篆刻中的地位和作用，阐明书法笔墨与篆刻刀石之间的内在关联，是篆刻艺术形式创造从转换"印式"走向活用"印式"的合乎逻辑的第一步，是"印中求印"与"印外求印"两大

范畴的中间环节。

五、印外求印：篆刻艺术形式的张力及其对印式规定的游离

无论是从篆刻艺术发展史的角度看，抑或从篆刻艺术原理的逻辑推演看，"印从书出"的本意都不是要摆脱"印式"对篆刻艺术形式创造的制约，而是借助篆隶书法的研练来改善篆印的笔法，以此深化和提高"印中求印"。然而，篆刻家一旦形成自己的篆隶书法风格，并带入篆刻形成自己独特的印风，就必然会在模仿"印式"的过程中越来越凸显自己的主观因素和主动发挥，而逐渐淡化"印式"对篆刻形式的客观规定，并会造成对"印式"的游离。正因为如此，"印从书出"应当被视为广义的"印外求印"，即不局限于仅仅通过模仿"印式"，在"印式"规定的范围内寻求适当的变通（严格说来，这样的篆刻创作相当于仿作），或者仅仅通过变化刀法实现印风的个性化（这种片面的印章制作手段的改变往往是工匠之所长），而是求助于狭义的"印式"之"外"的书法（毕竟书法是文人艺术）；而且，个性化的篆隶书法用于篆刻，的确有利于造成篆刻的新面貌。正因为如此，"印从书出"开启了篆刻艺术在"印外求印"道路上的多元化探索。

所谓"印外求印"，是从"印中求印"范畴中分化出来、与"印中求印"相对待的印理范畴，其本义是在既有"印式"之外寻求滋养以变化篆刻形式、创造篆刻风格。促成篆刻由"印中求印"走向"印外求印"的因素是多方面的，就篆刻史的具体情况而言，其中有"印从书出"的引领，有金石学发展带来新资料的启发，有篆刻流派竞争的需要，更有书画艺术创新求变理念的刺激，如此等等；而归根结底，则是越来越多参与其中的文人艺术家不甘于简单模仿，要通过篆刻这种艺术形式表达自己的艺术思想、情感、趣尚、才学和充沛的创造力。文人艺术家既不满足于完完全全地遵循"印式"规范作工匠式的仿古，也不会全然不顾"印式"的框架任由自己天马行空随意发

挥——这种对于"印式"不即不离的态度，驱使他们抬起头来，在"印式"之外寻求篆刻的艺术滋养。

顺延着"印从书出"的思路，"印外求印"必然是要寻找专属印用文字之外的古文字样式，以求形成个人篆隶书法风格，所以，篆刻家们于"印式"之外首先涉猎的范围，主要是当时金石学研究提供的极为丰富的古文字图版资料，包括彝鼎甲骨、诏版权量、泉币镜铭、古陶砖瓦、碑版石刻等等，或取其特殊字形，或参其用笔笔趣，以此取代常规的缪篆、摹印篆（如前所述，这其中有一部分被视为广义的"印从书出"），从字法上翻新汉印印式、圆朱文印式。先秦古钵在此际被确认为最古老的"印式"，其意义绝不仅限于大大拓宽了"印中求印"的取法范围，更重要的是，先秦古钵的章法形式既有类似于秦汉印式、隋唐印式相对整饬的字格结构，更有松活的字行结构和灵变的散布结构，这种貌似新颖实则原始的章法形式，为"印外求印"的"印从书出"、用字变通提供了更大的便利，使篆印的书法笔法的发挥、各种古文字的运用更为自由、更为合理。

笔法可变、字法可变、章法可变，印文内容及字数亦无不可变，因而，在"印式"对篆刻艺术形式种种规约逐渐松动的过程中，绘画理念和图案设计意识也自然进入篆刻创作，并获得了越来越显著的表现，这是"印外求印"的又一进展，是"印外求印"范畴的另一层含义。所谓绘画理念，主要是指文人艺术家在画面虚实、轻重、繁简、疏密诸多关系的处理原则和变通方式，它被带入到篆刻创作中，进一步强化了篆刻家对印面的诸如质感、气氛的画面感追求，将篆刻家的注意力更多地引向印面的美术化趣味，相对淡化了古代实用钵印及早期篆刻艺术对印文规范、明晰、完整的可识读要求，或可称之为"印从绘画出"。也就是说，在绘画理念介入之后，篆刻进一步脱离了其早期作为文人自用私印的实用范畴，而更趋向视觉艺术创作；篆刻家可以在一定程度上以牺牲印文的明晰度和完整性为代价，采用并笔、残破、缺损等各种手法，造成印文点画组合、结构的画理变化。（由于理解上的差异，"印从绘画出"可以有不同的思路及其呈现方式，一是以

"印式"为根据、以"印从书出"为基本途径，将绘画理念融入其中，作为把握"印式"意味、丰富篆书用笔、调节章法形式、营造印面气氛的手段和依据，这是在篆刻传统中丰富和发展；一是直接将印文图画化，借助于篆刻形式来表现自创的"图形文字"，这是与篆刻传统貌合神离的断裂性创造。）

在印从绘画出的基础上，"印外求印"又自然衍生出"印从图案设计出"。所谓图案设计意识，原本是上古钤印与生俱来的特性之一（徽标性），只不过长期以来被具有显著字行、字格特征的古代实用钤印的"文字性"所取代。而在"印外求印"的驱动下，这种图案设计意识在近现代（尤其是当代）再次被唤醒和强化，并加入了新型的徽章图标设计的趣味，根据印文设计图案，依据图案变化印文，将印文篆字美术字化。应当说，现当代的"印从图案设计出"虽然与"印从绘画出"同属于"印外求印"，都属于以"视觉艺术"的眼光来观照篆刻艺术，或者说是将篆刻纳入到大美术的范畴来思考，促使篆刻这一特殊的门类艺术走向大美术化，但又各有侧重，现当代的印从图案设计出似乎更多地将取法触角伸向西洋平面构成与徽标设计。

"印从绘画出"与"印从图案设计出"，都在着意于篆刻章法的同时，突出了印面边栏"一圈"的重要审美价值。作为印法的基本元素之一，印面外围的"大圈"——边栏规定着印面作为徽标的基本形状，也决定着入印文字的基本形态及其分布方式，即印文须满足"大圈"的四边、四角并且向印面中心团聚；而"大圈"内部所包括的诸"小圈"——界格则规定着入印文字的相互关系及其与"大圈"的关联方式。在"印中求印"阶段，人们主要关注于"大圈"边栏与"小圈"界格的初始义——分隔，即"大圈"是印面与印面之外的分割线，"小圈"是印面中的字、行之间的分割线。而到了"印外求印"阶段，随着绘画意识与图案设计意识的介入，篆刻家们更加注重"大圈"与"小圈"的艺术意义——关联，包括空间关联、笔形关联、虚实关联、轻重关联、内外关联、完破关联等等，即以"圈"作为图案（或画面）之整体性的保证，作

为印面诸多构成因素变化而又和谐的重要途径。

实际上，近代以来吾人的"大美术"观念，首先来自以本土的通才态度提出的"诗书画印其理一耳"，即从理趣方面把握各门类艺术内在的一致性，这是"印外求印"范畴赖以确立的重要逻辑支撑。在这一观念的深刻影响下，文人诗书画审美趣尚直接牵引着篆刻艺术寻求"印从书出""印外求印"的方向。书法有工稳与率性之分，绘画有工笔和写意之别，而文人艺术又偏好率性写意，因而，"印从书出"、印参画理使得篆刻越来越重书写、布置和用刀的恣情肆性。这当然与碑学的发展、书法审美趣尚的改变密切相关，如同晚清近代碑派书家取法"穷乡儿女造像"一样，篆刻家们也多有取法古代实用钤印及其他古物铭文中草率、急就者。在本质上，这是从艺术审美理想的改变中寻求篆刻变化，是"印外求印"的深化。古代实用钤印是权信之物，故以工稳为尚；"印中求印"力图回复汉魏"典刑质朴之意"，以改善文人私印、书画款印和鉴藏印，仍带有权信的性质，所以，元明清以来，篆刻遵从"印式"也以工稳为主。而晚清近现代篆刻，越来越重率性写意，应被视为在"印外求印"的驱动下对"印式"经典范式的偏离，或可称为"印从观念出"。由此，"印外求印"从寻找"印式"之外可资篆刻艺术创造的物质养料，逐渐转入到篆刻家内心寻找滋养，最终分化出一个新的印理范畴——"印出情境"。

综上所述，"印外求印"的基础是篆刻家艺术修养的综合性，即在"印外求印"范畴中，篆刻家不可能再像早期"印中求印"的印人们那样仅仅擅长刻印，而必须同时还是书法家、画家，甚至兼具诗人、学者的素质；"印外求印"的篆刻艺术成就高低与其作者的综合艺术修养和造诣成正比。晚清、近现代卓有成就的"印外求印"的篆刻家一再证明了这一点，充分展现了"印外求印"发展的潜力和艺术的魅力。

六、印出情境：篆刻艺术形式的理意情支撑及其进一步拓展

正像书法尚意、绘画重写意一样，对于篆刻，文人艺术家也必然会提出类似的内在表现的要求。早在明代中后期，篆刻艺术初步形成门类框架体系之际，文人印论已在诗文书画艺术精神的强力牵引下提出了艺术表现的诉求。但是，当篆刻尚处于实用品开始雅化（艺术化）阶段，当其严重受制于"印式"的规约之际，当技术要求高于艺术追求、作者主要是技工而非文人之际，篆刻艺术的情境创造或文人艺术家内在精神的表现，充其量只能停留于某种品位或风格的确立。而在篆刻艺术逐渐游离于实用之外，成为较为纯粹的视觉艺术之后，在篆刻艺术形式语言高度完备成熟之后，在经历了"印从书出""印外求印"的"印式"转换与活用之后，特别是在越来越多真正的文人艺术家投身于篆刻艺术创作之后，篆刻艺术的情境表现不仅成为可能，而且显得十分重要——作为"印外求印"的一种特殊方式（或"印从观念出"的极度发挥），篆刻家在"印式"之外寻求篆刻艺术形式的变通，开始从外在的物质材料系统转向自身内在的精神情感领域，并且正在形成一个新的印理范畴，姑且名之曰"印出情境"——这是对"印式"规约更深刻的挣脱，也是对既成篆刻艺术形式语言体系的又一次撼动。

所谓"印出情境"，义即"篆刻艺术形式从篆刻家的内在情境出"，既是指篆刻家试图以篆刻创造来表现自己的哲思、意念和情感，更是指其借助于"情境"表现来创造篆刻艺术新形式。此处的"情境"是一个综合概念，笼统指相对于篆刻艺术所涉及的种种物质材料而言的篆刻家的内在因素，主要包含理（尤其是学术思想）、情（篆刻家的情感活动）以及介乎其间的意（无可言说的心理活动与状态）三方面。现当代，篆刻家在现代艺术思想理论的影响下，在其他门类艺术的牵动下，越来越重视对理、意、情的表现——既类似表现主义的"情"的传达，又近于象征主义的"境"的创造，所以统称为"情境表现"。篆刻家的理、意、情本身并

非篆刻艺术形式，但它们却是篆刻家改变既成篆刻艺术语言体系的内在动力和主观性依据。

当篆刻家将自己所体验的情境表现当成篆刻艺术追求的重要目标，亦即以情境表现为中心统率既有的篆刻形式语言，便可以依据各自所持的学术思想（包括中国传统的儒、道、禅，以及种种现代哲学、美学观念），依据各自情感活动的表现需要，由某种意念发动，重新调整篆刻技法运用的基本配置和秩序，强化、凸显某些形式因素而弱化、隐含另一些形式因素，或修正、重组、误读、改造自"印中求印""印从书出"以来已然形成甚至固化了的技法规定，发掘与凸显某种形式或风格的表现性、象征性，由此造成其篆刻艺术形象的独特和新颖。这种篆刻形式的特定变化与篆刻家特定的理意情之间关联一旦被欣赏者理解和接受，即成为了"印之情境"——篆刻家理意情的外化、篆刻形式化。

篆刻家的理、意、情具有内在性与个体性特质，要将这种内在的、个人的理意情在篆刻创作中表现出来，并且能够被观赏者所接受，就必须充分调动篆刻艺术本具的一切表现潜能，使"印之情境"的表现得以有效实现。因此，在"印出情境"范畴中，作为篆刻艺术形式有机组成部分的边款的功能再一次被发掘，篆刻家借助于边款诗文的长题，对其印面创作所表现的"印之情境"作主动阐释或辅助说明，引导观赏者进入特定的情境体验。这是此种创作范畴形成之初必须采取的也较为能被接受的篆刻艺术性手法。

印之情境被确认、篆刻家的艺术创造由此出新，这是"印出情境"范畴的真正含义。因此，"印出情境"也可以理解为"印从哲思出""印从情感出"或"印从意念出"。我们可以将它视为与"印从金石文字出""印从绘画出""印从图案设计出"相类似的"印外求印"的一种，但它又与以往的"印外求印"有着显著的区别："印出情境"甚至可以不必借助金石文字、绘画、图案设计等等外在的物象参考，而直接以情境表现重新整合哪怕是最常规的篆刻形式语言，即以形而上统领形而下，以意念带动行为，以情感荡涤技法，由此塑造印之情境或篆刻艺

术新形象。在当代篆刻艺术创作中，不仅有众多新生代篆刻家正在自觉不自觉地践行"印出情境"，不少早已成名的篆刻家也在试图藉此实现自我突破、形式出新。篆刻新风由此而成，印坛乱象也因此而生。这正表明，"印出情境"是有待深入探究的印理范畴。

七、印品：篆刻艺术理念的集中体现及品评标准

从确立"印式"观念，经过"印中求印""印从书出""印外求印"到"印出情境"的逐层展开，篆刻艺术的形式语言和创作模式基本完成。就印理体系而言，这也是篆刻艺术原理诸概念、诸范畴逐层推演、逐渐展开的过程。与之相共生和伴随的，是"印品"及其体系的逐渐形成和不断深化。

这里所谓的"印品"，乃是一个复合的范畴，包括对古代实用钤印的鉴赏，对篆刻家、对篆刻作品的评价，对篆刻风格的辨别、确认和对流派得失的评议，乃至对篆刻创作宜与忌、得与失的分析比较，对篆刻艺术品第的讨论，等等。如果说篆刻的形式语言和创作模式都有其感性、物化的形态，那么，"印品"便是理性的、观念的。有人把"印品"归结为篆刻美学思想，这不无道理，因为其中的确包含了极为丰富的篆刻艺术美学思想；但"印品"比美学更贴近篆刻艺术创作实践，它基于当时的学术思想与文艺理念，从众多篆刻家的艺术创造实践中总结提炼得来，又反过来干预、制约着篆刻家个体的艺术创造，具有更显著的实践性。本质上，"印品"更主要是篆刻艺术的学理，是篆刻艺术理念，既为篆刻品评提供框架和标准，也是篆刻家从事艺术创作的追求目标和指南，因而是印理的重要组成部分。

说"印品"观念与篆刻艺术形式的生成相伴随，即意味着"印品"具有历史性。换言之，"印品"不是一成不变的，它总是随着学术思想、文艺理论和艺术思潮的时代演变而不断变化。本质上，"印品"乃是掌握文化艺术话语权、篆刻话语权的文化精英们以当时的学术思想和艺术理念来评议古代实用钤印—篆刻艺术创作，所形成的篆

刻艺术理念，因而，它又具有相对的超然性和显著的前瞻性。它虽然可以被浓缩为"神妙能"之类的品第，但其相同或相近的品第名称背后，在篆刻艺术形式发展的不同时期有着不同的标准和导向，不可简单地一概而论。文人艺术家从汉印、隋唐官印中领略到"典刑质朴之意"，以此为标准，遴选古代实用钤印遗物，其实就是在当时文人艺术家眼中，并非所有的古代实用钤印都可以成为"印式"，而只有符合"典刑质朴"这一标准者方可成为"印式"。所以，在这样的"印品"标准下，许多古代实用钤印（包括不可辨识者、草率急就者、巧饰繁缛者等等）在很长的时间里均被排斥在"印式"之外，深刻地影响着早期"印中求印"的取法范围和发展方向，是元明时期篆刻面目的主要成因。

　　在篆刻史的"印中求印"阶段（或者说在印理的"印中求印"范畴中），"印品"最重要也是最切实的标准，便是摹拟"印式"的逼肖程度，即将篆刻作品混杂于遗存下来的古代实用钤印之中而难以辨别，这在当时是恰当的。如前所说，"印中求印"本质上就是模仿"印式"的仿作，而判断仿作水平高低当然应以其与原作的相似度（包括"形似"与"神似"两个维度）为主要标准。此外，"印中求印"的"印品"还包括对不同篆刻风格倾向的确认，即所谓"印格"（亦即"心法"。事实上，"印品"作为"心法"的重要组成部分而直接进入了篆刻技法体系）的划分与界定，风格倾向与刀法的独特性直接相关，根源于印人对"印式"中所包含的不同风格类型的体认和偏爱。由于风格体认与偏好是见仁见智的，难以评价高低，因而，"印中求印"篆刻创作的优劣之分，主要在于刀法精熟程度及其对"印式"风格类型转换的精准、完美程度；如果生搬硬套书画艺术观念，盲目求新求变，往往少宜多病、沦于炫奇夸怪。显然，"印中求印"阶段的篆刻发展状况决定了当时"印品"应有的观念和标准，而这些"印品"观念和标准又反过来要求印人们高度重视篆刻的印式依据和刻印的刀法，以特定的刀法来表达对特定印格的追求。

　　明代中后期，在篆刻"仿汉热潮"中，文人雅士曾借

鉴甚至完全套用早已高度成熟的书画艺术理论及诗论、文论，为当时仍属新兴的篆刻艺术建立"印品"艺术理念和等级标准，著名者如周应愿《印说》提出"逸神妙能"四品，受到有识之士的批评。这一现象说明，后起的篆刻艺术不能完全照搬书品、画品，必须依据篆刻发展的实际情况建立自己的品评标准。正是基于这样的认识，明末朱简《印章要论》提出以刀笔关系为依据划分篆刻品第，强调"以刀法传笔法"，凸显书法在篆刻艺术中的核心地位，这一"印品"观念开辟了篆刻艺术的"印从书出"道路。实际上，正是建立在朱简"印品"观念基础上的"印从书出"，始终以提高篆隶书法水平、深入研究篆刻的刀笔关系为篆刻家的努力方向，切实有效地提高了"印中求印"的整体水平。而晚清赵之谦等人的"印品"观念，又将篆刻发展引向了更为广阔的"印外求印"。不难看出，文人"印品"落实在技法体系中属于"心法"范畴。

尽管尚无专论总结近现代的"印品"观念和标准，但在长期的"印外求印"篆刻艺术实践中，与之相适应的"印品"观念和标准已然存在。例如，篆刻家必须有自觉而独特的艺术审美观念；必须具有全面综合而深厚的书画艺术修养和文学修养，并统摄于其特定的艺术审美观念之下；必须有其深入的"印式"体验和特定的"印式"依据，并且有精熟的刀法表现能力；必须将其独特的艺术审美观念和书画艺术之长落实为特定的印格追求，综合运用各种艺术手段，塑造具有鲜明的个人风格的篆刻艺术形象。上述从晚清近现代"印外求印"卓有成就的篆刻家及其艺术追求中总结出来的理念，概言之，与"印外求印"范畴相适应的印品三条标准是：综合艺术修养及其高度，独特性追求及其深度，"印化"能力及其完美程度。

同样，在篆刻走向纯粹的艺术创造的今天，"印出情境"既是当代"印品"推出的印理新范畴，同时也必须有与之相应的"印品"艺术理念和艺术标准来维护、促进它的发展。从当代篆刻艺术创作出现的种种偏向看，"印出情境"范畴的"印品"至少应当包括以下几方面的内容：篆刻家对艺术表现、艺术象征的理论自觉与深入理解；篆刻家对"印中求印""印从书出""印外求印"诸范畴形

式语言体系的通透把握与娴熟运用；篆刻家对内在哲思、意念、情感的深刻体验与自省，及其对既有篆刻形式语言构造变更重组的新颖独特性与合逻辑性的精心推求；篆刻创作及其作品表现印之情境的有效性考量，包括形式与情境表现的深度切合或内在关联，新形式对既有篆刻形式语言的连续性或可容忍破坏性，以及观赏者可接受度，等等。由此可见，与其他现代艺术一样，在"印出情境"范畴中，"印品"要求篆刻家必须对自己的艺术创造作出合理的主动阐释。

综上所述，作为与篆刻艺术史相共生、与印理诸范畴同步展开的"印品"理念，具有与篆刻创作实践不即不离的超然性和前瞻性，因而是篆刻创作发展的内在动力。"印品"又是一个历史性的范畴，包含"印式"品鉴、"印中求印"品评标准、"印从书出"品评标准、"印外求印"品评标准及"印出情境"品评标准等子印品。梳理并明确建立这些子印品，乃是当代印理研究的重要任务之一。

八、印化：篆刻艺术形式的变通底线及门类维护

一部篆刻艺术史，既是对"印式"的模仿与转换，更是对"印式"的活用与变通，是一代代篆刻家依据"印式"进行艺术创造又努力挣脱"印式"束缚谋求自由创造的过程；这一过程暗含着篆刻形式语言对"印式"规约的逐渐游离。从印理层面看，在"印式"概念确立之后，"印中求印"及后续诸范畴的展开，逐渐注入"印式"之外的种种因素，不断冲淡"印式"规约对篆刻艺术形式的独断控制。因而，自"印从书出"范畴形成以来，"印化"概念越来越受到重视。

所谓"印化"，原本是"印品"观念的一个组成部分，是文化艺术精英对篆刻创作的评议。但相对于"印品"观念在总体上的开放性与前瞻性，"印化"观念更主要指向对篆刻之审美标准与形式规范的制定，具有一定程度的保守性。但"印化"要求不是固定不变的，它随着"印品"理念的演变而不断调整，也是一个历史性的范

畴，经历了文人自用印章的"钤印形式化"，篆刻模拟古代实用钤印的"古代'印式'化"，文人投入篆刻创作的"文人篆刻化"，以及现当代篆刻艺术转型后的"艺术篆刻化"，等等阶段。显然，"印化"原则植根于吾人的"印式"经验，但又不等同于"印中求印"阶段视"印式"为雷池，要求一切以古代实用钤印为形式依据、"印式"未有则不可为之；而是融合了元明清篆刻艺术史上一切合理追求和成功经验，由此形成的一种动态性的篆刻艺术形式原则标准。亦即，"印中求印"范畴经由对"印式"的模仿与转换所形成的篆刻语言体系（包括其审美标准和形式规范），已经成为"印从书出"范畴中"印化"原则标准的重要内容；而"印从书出"范畴所积淀的对"印式"的活用与变通、对"印中求印"成果的活用与变通，同样成为了"印外求印""印出情境"范畴之"印化"原则标准的重要内容。概言之，后出现的印理范畴篆刻形式的艺术创造，总是以此前印理范畴形式语言体系为"印化"原则标准。在这个意义上可以说，"印化"是新旧印理范畴之间联系的要求，是篆刻艺术形式演变、发展的连续性的保证。

因而，"印化"观念落实在技法体系中属于"印法"范畴，其总体上的原则要求是，无论"印从书出""印外求印"还是"印出情境"，一切"印式"之外的主客观元素带入篆刻创作，都必须充分考虑其是否适合"印式"的基本规定，是否适合"印品"所确认的篆刻艺术新典范所特有的形式规定。也就是说，一切谋求篆刻艺术创新的努力，都必须符合"印式"和历代篆刻经典之作对篆刻艺术的形式规定。它要求篆刻家不可将"印外求印"范畴与"印中求印"范畴绝对对立起来，更不可将"印出情境"范畴理解为对篆刻艺术形式规定的随意抛弃；完全背离篆刻艺术形式规定的"印外求印""印出情境"，可以是其他艺术形式，但绝不是篆刻艺术。由此可见，"印化"概念虽然在当代才被明确提出，但作为一种思想观念早已存在，到了"印从书出"阶段开始受到重视；而在"印外求印"、尤其是"印出情境"阶段，篆刻形式演变（或所谓出新）出现游离于篆刻艺术形式规定之外的倾向，"印

化"才从"印品"理念中分离出来，提上了印理重要范畴的高度。

综上所述，"印化"原则标准不仅与"印品"范畴、"印式"范畴都存在着密切关联，而且是这两个范畴相互联系、相互平衡的纽带和结果。"印化"标准的历史演变清楚地告诉我们，"印品"理念以及与之相适应的篆刻创作模式，其历史演进过程不是后者简单否定前者，而是扬弃前者，即都是在充分保留了前者的成果和合理内容的基础上，不断增添新内容，不断拓展篆刻艺术的疆界，不断深化篆刻艺术的内涵，不断提高篆刻艺术的表现力，不断加大篆刻创作的自由度；而无论如何变化，篆刻又必须坚守"印式"的基本规定和要求——这是篆刻作为独特的门类艺术的形式界定和底线。文人自用印章的"钤印形式化"要求确立了"印式"，而"印式"规定（尤其是字法与章法）又成了篆刻创作"印化"要求的内核；从较为稳固的"印式"规定到相对松动的"印化"原则，始终处于螺旋上升式的否定之否定之中，总是在更高的层面上维护着作为门类艺术的篆刻形式。

尽管当代"印化"原则的具体标准至今尚未明确，但在印理层面，可以推演出它的基本内容。例如，"印外求印"及"印出情境"范畴的"印化"原则至少包含以下几条具体标准：（一）必须符合"印式"概念的印法基本规定——一圈、二仪、三式，以及种种子印式参照；（二）必须符合"印中求印"范畴的篆刻形式语言基本规范——字法、笔法、章法、刀法、钤印法；（三）必须符合"印从书出"范畴的基本要求——篆书水平与笔法质量的保证、字法对"印式"章法的适应性、笔法与刀法（乃至笔墨与刀石）的一体性；（四）必须将"印外"主客观元素向篆刻形式语言转化与融入，将情境表现与篆刻艺术形象塑造作深度契合，以保证"印外求印"范畴与"印出情境"范畴基本追求的有效实现。

小结：篆刻艺术原理基本范畴之间的逻辑关联和解读方法

篆刻艺术是"印人—篆刻家"依据自己所确立的"印式"，在"印品"理念的牵引和"印化"原则的回护下，沿着"印中求印""印从书出""印外求印""印出情境"的逻辑而展开创作的门类艺术。本书尝试梳理并辨析篆刻艺术原理的基本概念与范畴，以"印式"和"篆刻家"概念为逻辑起点，由"印中求印""印从书出""印外求印""印出情境"诸范畴及与之相适应的"印品"逐层展开，又以"印品"与"印化"概念为回护，从而构成一个相对完整的印理范畴体系。印理体系中诸范畴之间存在着逻辑关联，可以图示如下：

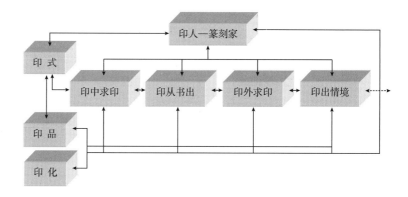

（一）"印式"概念与"印人—篆刻家"概念是印理研究的出发点，"印式"培养和造就了一代代"印人—篆刻家"，"印人—篆刻家"发现并确立了"印式"，二者共同开创了具有文人艺术性质、与书画艺术相比并的篆刻艺术。"印人—篆刻家"是印理中的能动主体，"印式"则是印理中的范式与客观规定，二者共生并行。

（二）"印式"概念直接引出"印中求印"范畴，并在其中得到分析性展开。对"印式"的认识程度直接决定着"印中求印"的深度；而随着"印中求印"的深入，对"印式"概念的理解也越来越深入。"印式"与"印从书出""印外求印""印出情境"诸范畴的联系都以"印中求印"为基础，相对间接而隐含。

（三）"印中求印"范畴的深化，最终必然聚焦于篆法与刀法的关系；而这一问题的真正解决，自然派生出"印从书出"范畴。"印从书出"是"印中求印"深入发展的必由之路或必然结果，是突破"印中求印"局限、走向"印外求印"范畴的第一步。

（四）"印从书出"不仅开辟了"印外求印"范畴，同时也是"印外求印"范畴实现自身有效性的基本保证，即不仅"印外求印"是"印从书出"的横向展开，是篆刻艺术形式丰富发展的必然要求和重要途径，而且一切"印外求印"最终都只能借助于"印从书出"来实现。

（五）"印外求印"的纵向深化，又必然促使"印出情境"范畴生成。"印出情境"是"印外求印"由外向内寻求篆刻艺术形式进一步丰富发展的重要转折，是篆刻家自由创造、篆刻艺术与其他艺术进一步打通的根本条件，因而是篆刻艺术发展的方向。但在"印出情境"范畴中，以往诸范畴的基础作用显得尤为突出。

（六）从"印式"概念确立，历经"印中求印""印从书出""印外求印""印出情境"诸范畴的逻辑展开，既是篆刻艺术创造的历史发展与个体成长的基本过程，也是当今篆刻创作方式与状态的全面陈述，它们之间的关系是后者以前者为基础，但彼此又相对独立。

（七）与"印式"概念展开过程相伴随的，是"印品"范畴的逐步展开。作为篆刻艺术理念和篆刻艺术家的心法，"印品"是篆刻艺术创造诸范畴的评议与品评标准体系，不仅随诸范畴逐层展开而不断更新，而且始终牵引着篆刻艺术创作向前发展，具有（也应当具有）篆刻艺术发展的前瞻性。

（八）"印品"范畴同时具有对篆刻艺术形式、对篆刻作为独特的门类艺术的回护性，这就是蕴含于其中的"印化"原则。"印化"原则与篆刻家的印法直接相通；当篆刻艺术创造逐渐出现游离于"印式"规定之外的倾向时，"印化"概念便越来越凸显，成为具有独特价值的重要印理范畴，不断规定着篆刻艺术创造的自由度，是篆刻艺术长久发展的基本保证，是在更高的层面上对"印式"概念的回复。

　　印理范畴体系从篆刻艺术学诸分支学科理论中提升而来，尤其是从篆刻艺术思想史、篆刻创作风格史中抽绎而来；而篆刻艺术原理理论体系一旦形成，又将为诸分支学科的理论研究提供必要的理论支撑。例如，站在篆刻艺术原理的立场研究篆刻艺术的历史演变过程，可以帮助研究者形成基本的篆刻艺术史观，把握其发展的基本规律；从篆刻艺术原理的角度思考篆刻技法与创作问题，可以帮助学习者理解篆刻艺术进阶的途径，帮助创作者反思自我发展的艺术逻辑；以篆刻艺术原理为参照来进行篆刻艺术鉴赏和批评，可以帮助观赏者从感性领略进入理性把握，帮助评议者从一己好恶上升到有理有据。如此等等。也就是说，虽然表面看来篆刻艺术原理似乎只是务虚的议论或概念的游戏，而研究者一旦将自己所遇到的实际问题带入，便会在各自的方向上对篆刻艺术原理作出自己的解读，形成自己的思路并得出自己的结论，为自己的实践服务。在这个意义上可以说，印理并非一个现成的、固定的理论体系，而是篆刻艺术爱好者和研究者所必须具备的一种艺术思维方式。基于这样的认识，本书将不避孤陋，运用史论结合的方法对上文所列的印理范畴逐一加以解读，旨在引起印学界对篆刻艺术原理的广泛重视和深入研究，以促进篆刻艺术在当代的沉淀、发展和升华。

第一章 印式

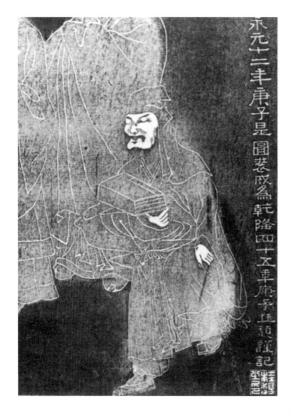

图 1-0-1　吾丘衍石刻像

700多年前，当吾丘衍将自己所收集的古印编成二册印谱，定名为《印式》时，[①]这位篆刻艺术先驱是在怎样的意义上使用"印式"二字呢？（图1-0-1）

从字面上看，"式"既有样式、形式、制度、姿势的意思，也有法则、标准、楷模、示范、效法的意思。故"印式"可以有二解：一是"古代印章的样式"，其含义与吾丘衍提及的宋人集古图录相仿，亦即两册宋代金石学意义上的集古印谱（图1-0-2）；二是"文人用印的范式"，以所录古代印章作为当下文人士大夫用印的标准和楷模，亦即两册文人篆刻意义上的典范教材。我们可以肯定，吾丘衍所说的"印式"属于后者。理由如下：

首先，吾丘衍著《学古编》是一部文人用印设计教材（即第一部文人篆刻印稿设计教材），作为其中的"合用文籍品目"之一，《印式》作为印谱应具有同样属性和功能，是整部教材的图例或图版部分。

第二，在《学古编·三十五举》中，吾丘衍所用"法""式"或"法式"大致同义，[②]都是指可资文人设计印稿效法的古代印章，或文人设计印稿必须遵从的古代印章范式，这应与他以"印式"名其所辑作为印谱的含义一致。

第三，因《印式》只是个人集成，并未刊刻印行，吾丘衍特作说明："后人

图 1-0-2　［宋］王俅《啸堂集古录》书影

集古印譜凡例

一集印以諸世家收藏秦漢舊印為主次以楊趙
諸譜及好事者所集印冊擇其不外六義皆托
之金石為譜官私璽印各依其次
一印章之偏傍風致文字端嚴莫精於秦漢所謂
緣篆者即漢八體中之摹印書法妙出周籀別
有文理省即脫牽連鑿異或古人用之軍中憁卒
趨便實非正文已無足取況諸譜混以左文悖

集古印正自叙

夫印始於三代盛於秦漢自魏晉而下去古未
遠古法尚存及唐宗作朱文遂失古意迨後作
者益矣古法雖有子昂順伯宗道孟思諸譜泯
泯無傳至我明武陵顧從德蒐集古印為譜復
併諸集梓為印藪擋一時然秦漢以來印章
已不無剝蝕而柰何僅以木梓也況摹擬之士

印正附說

明秣陵甘暘旭述
劉光君厚校

篆原

結繩畫卦後有書契其文有龍書穗書雲書鸞書
科斗鼉龞雅蒙等書然去久湮沒皆絕無聞存者
唯史籀二篆而已李斯復損益之以為玉筯亦名
小篆古法稍易程邈去繁就簡佐隸書王次仲佐

慧其十之一二矢又搜岀今摹印說印
諸篇兩玩味焉或有儒迕支離若求
切得滋奧是不可以為法第渡迷是
含非集為斯說石敢私附於印正之末
為好事諸君子與之
甘暘識

图 1-0-3　［明］甘旭《集古印正》书影

若不得见，只于《啸堂集古录》十数枚，亦可为法。"这里的"亦可为法"四字，正透露出集成《印式》的目的在文人设计印稿"可为法"。

第四，当时赵孟𫖯反对"近世士大夫图书印章，一是以新奇相矜……不遗馀巧"，呼吁好古之士异于流俗、改弦易辙，追求"汉魏而下典刑质朴之意"。[③]吾丘衍与赵孟𫖯志同道合，其集成《印式》亦当与赵摹辑《印史》同旨。

"印式"概念固非吾丘衍新创，早在宋代已有杨克一《集古印格》、颜叔夏《印古式》，此处"格"与"式"同义。但彼时并无明确的艺术目的，主要是作为金石图谱的一个分支，只能作一般的集古印谱解，而不同于吾丘衍直接以匡正时弊、确立文人用印之典范为目的。可以说，吾丘衍是在文人篆刻艺术意义上率先使用了"印式"概念。嗣后郑晔集刻《汉印式》[④]，以及陶宗仪辑《古人印式》，当是对吾丘衍"印式"概念的沿用。至于明代潘云杰《集古印范》，甘旭《集古印正》（图1-0-3），程远《古今印则》，等等，都可视为对吾丘衍"印式"概念的沿循与注解，即，"范""正""则"都是"式"的同义词或近义词，皆有法式、规范、楷模之义，它们与吾丘衍《印式》虽异名而义同。

综上所述，在篆刻艺术形成发展之初，先贤不仅在为文人用印选择、确立"古雅"的典范，而且为之命名，提出了"印式"概念——既是文人用印的审美标准，也是设计印稿的形式依据。尽管"印式"这个概念后来被越用越滥[⑤]，但并不妨碍我们今天在其本义上接受它，把它引入篆刻艺术原理，并且将它视为篆刻艺术原理研究的逻辑起点。

第一节　"印式"界定

研究篆刻艺术原理，必须首先为"印式"概念作出界定。

（一）从其立足点与所指之物来看，所谓"印式"，是篆刻艺术所特有的概念，它是元明清以来历代文人艺术家在篆刻艺术立场上，对具有鲜明的历史阶段特征、较大的风格容量、相对的独立体系意义，并且对篆刻艺术形式具有法则、规范意义的古代实用钤印样式之总称。

"印式"是文人艺术家从篆刻艺术形式的角度对古代实用钤印的观照和把握，因而是篆刻艺术所特有的概念。在篆刻艺术出现之前虽早已有先秦古钤、秦汉印章、隋唐印章的存在，但对于古代实用钤印而言，只有"印制"观念而无"印式"概念。而赵孟𫖯、吾丘衍及其追随者之选择以汉魏印章为白文篆刻的典范，朱文篆刻则借鉴唐初中期阳文官印及内府书画鉴藏印，这才是"印式"之意

义的缘起。特定的古代实用钤印被选择确定为"印式"，其本身都具有鲜明的历史阶段特征和较大的风格容量，并具有相对的独立体系意义。古代实用钤印总是在特定的社会历史条件下形成和发展的，因而它们必然具有显著的时代特性（即它们各自的历史阶段性）；又由于它们的存在总是有较大的时间、空间跨度，因而它们必然具有较大的"风格"（即其各自的形式特征或倾向性）容量。例如汉印，其入印文字采用隶化了的缪篆使它区别于先秦古钤、秦印；其官印统一采用阴文又使它区别于隋唐以后统一采用阳文的官印，具有显著的时代特征。同时，从西汉初期与秦印相近的风格，到西汉中后期的本朝风格形成，到新莽时期的印风，到东汉以后的风格流变，再加上各个不同时期都有因印材及制作方法、实际用途的不同所造成的风格差别，"汉印"这一具体"印式"中其实包含着相当多的风格类型。因此，古代实用钤印以其历史阶段的显著特征而相互区别，形成一系列既相对独立又相互关联的钤印体系，能够给篆刻艺术形式提供丰厚的滋养。进而言之，只有对篆刻艺术形式具有法则、规范和依据意义的古代实用钤印方可成为"印式"。一方面，并非所有具有显著历史阶段特征并自成相对独立体系的钤印都是"印式"，只有被文人艺术家们选择为篆刻艺术的形式范式时，这一钤印体系才获得了"印式"的意义；另一方面，作为"印式"的古代实用钤印，它们已经超出了自身原有的意义而被确定为篆刻艺术的特定的法则、规范，因而，其形式便成为篆刻艺术必须遵循的形式依据。

（二）从其历史形成来看，作为篆刻艺术的观念基础和形式规定，"印式"是文人艺术家在长期观照古代实用钤印的过程中逐渐形成的概念，是文人艺术家基于中国传统艺术观念对古代实用钤印形式的自觉选择，是文人艺术家对篆刻这一独特艺术之审美理想与形式标准的认知。

尽管篆刻史上"印式"一词的具体使用并不稳定，既有同词异义，也有异词同义，但从基于金石学图录整理的搜集古印，演变为基于文人用印印稿设计之典范的选择古印，再发展到基于古代实用钤印研究而创立篆刻艺术形式体系的尊崇古印，篆刻艺术原理意义上的"印式"概念经历了漫长的形成过程，从表面形式到内在精神、从宏观到微观、从不完整到完整，其内涵极为丰富。文人艺术家对古代实用钤印的选择，尽管不可避免地受到种种客观的历史条件的制约，但在主观上，先贤们总是以中国传统的学术思想和艺术理念为选择标准，并将之赋予古代实用钤印，成为了"印式"所固有的精神内蕴。这正如同吾人在长期观照文字书写的过程中，不断赋予书迹以天地万物之形、生命运动之情，使之成为了书法自身所具有的书意或笔意一样，"印式"概念所包含的不仅是古代实用钤印中适合今人审美趣味的形式，而且是可以与今人产生共鸣的精神情感。正因为如此，

作为"印式"的古代实用钤印不仅成为了文人篆刻的艺术形式依据，而且也是文人篆刻的艺术理念基础；"印式"概念承载、包含着吾人关于古代实用钤印的考释研究成果，对古代实用钤印的审美经验以及由此而来的篆刻艺术审美的基本理念，对古代实用钤印形式规律的理解、把握以及由此而来的对篆刻艺术形式的基本认识和整体把握。不同时期文人艺术家所持的篆刻艺术之审美理想与形式规范，都可以通过当时所尊奉的"印式"折射出来。

（三）从其存在方式与表现形态来看，"印式"内化为篆刻家的艺术理念，外化为篆刻艺术的样式与典范，既是篆刻技法诸因素融合一体的重要依据，也是篆刻艺术理论诸方面赖以成立的基本范畴。

前面两点的讨论已经表明，"印式"既是一种精神性的篆刻艺术理念，又是一种实实在在的形式存在。文人艺术家通过对古代实用钤印的长期观照，在头脑中逐渐形成了"印式"概念，它是对古代实用钤印之形式规律的研究和对篆刻艺术规范的确认，是抽象观念性的；同时也是古代实用钤印之形象在头脑中的呈现，是具体形象性的。而文人艺术家个体的"印式"概念要传达给他人、流传给后世，又必须外化（物化）为可视形象，通常以基于篆刻艺术研究的古代实用钤印印谱（即所谓"集古印谱"）的编辑来呈现。事实上，"印式"概念不仅仅体现在对古代实用钤印之形式的选择，更体现在基于古代实用钤印之形式的研究而形成的对篆刻技法诸因素及其相互关系的把握，即特定"印式"的风格特征，是由特定的字法、章法、笔法、制作法及其特定的综合方式所决定的；篆刻艺术既以此为效法的典范，便不仅需要学习其技法诸因素，而且必须研究其诸种技法融合一体的独特方式，由此增强篆刻艺术形式的整体性。进而言之，"印式"概念也不仅仅存在于篆刻艺术创作之中，同时也存在于篆刻艺术理论研究之中。篆刻艺术建立在吾人对"印式"的认识与选用的基础之上，篆刻艺术的每一步进展都离不开人们对"印式"认识的每一层深化，因而，"印式"是篆刻艺术研究中的核心概念，是篆刻艺术原理展开讨论的逻辑起点。

第二节 "印式"与篆刻艺术史研究

对于篆刻艺术史研究而言，"印式"概念同样至关重要。

如何看待和处理古代实用钤印史与元明清流派篆刻艺术史之间的关系，一直是困扰着篆刻艺术史研究的一个难题。严格说来，古代实用钤印的演进与流派篆刻的发展是两种性质完全不同的历史轨迹：古代钤印沿着实用的逻辑不断演进，依据不断变化的实用需求，从无序走向有序，从杂乱走向统一，从简朴走向繁

复；流派篆刻则沿着艺术的逻辑不断发展，从一开始就确定了目标，从单一走向丰富，从大略走向精微，从刻板走向灵活。如果忽略了自觉艺术创造与非自觉工艺制作的差别，广义理解"篆刻"概念，不分轻重将二者都写进"篆刻艺术史"，不仅古代实用钤印史与流派篆刻艺术史两段脱节，而且将"钤印—篆刻"形式的历史演变简单嵌入帝王朝代史之中，在整体上无规律可循。⑥

但是，古代钤印的演进与流派篆刻的发展又确乎紧密相关：古代实用钤印分为官印与私印两大体系，官印有明确的时代特征；私印一般模仿官印，但相对自由，不完全同步。所以，文人艺术家选择古代实用钤印作为"印式"，总是以当时的官印为划分基准，同时期的私印包含于其中。文人篆刻艺术形式的形成，缘起于中国古代实用官印与私印的分离，是文人艺术家实用私印的艺术化。即一方面，流派篆刻是宋元文人自用印章自然发展的结果，而宋元文人用印又是当时实用私印的一个分支，是古代实用官印与私印分离的结果，即从其功能演变来看，流派篆刻从古代实用私印发展而来；另一方面，文人用印自元代起就明确选择古代实用官印（汉阴文官印与隋唐阳文官印）为印稿设计的典范，并在效法的过程中逐渐成长为篆刻艺术，即从其形式生成来看，流派篆刻主要从古代实用官印发展而来。如果缩小了"篆刻"概念，以有文献资料依据的文人介入印章创作为原则，少谈、甚至不谈古代实用钤印，直接从宋元开始单写"篆刻艺术史"，不仅缺失了不可缺失的古代实用钤印，让秉承"印宗秦汉"传统的学者、印人难以接受，而且也无法讲清楚流派篆刻的形成与发展。

篆刻艺术史研究之所以陷入上述两难境地，是因为没有真正认清古代实用钤印与元明清流派篆刻的关系。从篆刻艺术原理的高度来看，古代实用钤印只有作为篆刻艺术的"印式"（实际上也是如此），才能进入篆刻艺术史的研究视野；否则，古代钤印只能作为实用器物，写入古代制度史。因此，将"印式"概念引入篆刻艺术史研究，在"印式"的意义上观照古代实用钤印，不仅符合史实，而且有可能较好地解决"钤印—篆刻史"的脱节问题。即立足于篆刻艺术，以"印式"贯穿古代实用钤印演变与流派篆刻艺术发展，中国篆刻艺术史完全可以视为"印式"的生成演变史与选择活用史——既是自先秦至宋元"印式"生成、演变的历史，更是宋元以来"印式"选择、活用的历史。⑦

如前所述，就古代实用钤印自身的历史演变而言，它根据各个历史时期的实际用途、用法而变化，必须符合当时的印章制度规范，而无艺术的"印式"意识；当元代以来文人艺术家将其确认为艺术的"印式"之后，这部非艺术的古代实用钤印史可以理解为艺术的"印式"生成演变史。"印式"概念尽管曾经包含有古代实用钤印制度方面的非艺术含义，但在总体上，文人艺术家们主要还是立

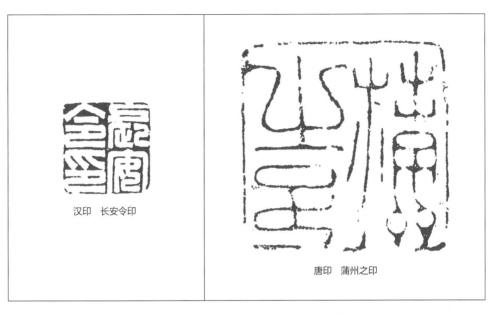

汉印　长安令印

唐印　蒲州之印

图 1-2-1　汉印（阴文）、唐印（阳文）举例

足于篆刻艺术的立场使用这一范畴，指向篆刻艺术赖以独立于种种相邻艺术门类之外的样式、法式、典范、格制。事实上，走向艺术的元明以来文人用印，正是从对包含有种种非艺术因素的古代"印式"的研究中脱胎而来。

　　至宋元时期，古代实用钤印的演进已经基本定型，继之而起的文人士大夫对自用私印的重视与改良，逐渐进入选择"印式"乃至活用"印式"阶段，成为篆刻艺术形成发展的契机。元明清流派篆刻艺术的历史发展，篆刻创作的不断深化，与当时文人艺术家对"印式"认识的深入直接相关，并且借助于对"印式"的艺术转换而发展。从宋人模仿当时的叠篆官印印式、唐印印式及汉印印式，到元人摒弃宋印印式而确定朱文师唐、白文法汉，这是文人艺术家依据当时的认识水平选择的"印式"（图1-2-1）。选择的过程，是基于特定的思想观念、艺术眼光进行比较、研究、模仿的过程。明代人全盘继承元人的"印式"观念，对所选择的古代"印式"自觉加以模仿、转换、活用，由此探索篆刻创作的原则与规律。尤其是明中叶以后石质印材广为普及，文人艺术家们从以设计印稿为主走上尝试操刀创作，一批职业印人竞技斗巧，人们对古代"印式"的研究全面地、迅速地深化，将领会"印式"之艺术特质而获得的审美经验转换为篆刻创作与品鉴的基本原则与标准，将模仿"印式"之印文及其布置所作的印稿设计归纳提炼为"篆法"（包括字法与笔法）与"章法"，并将由模仿"印式"之制作工艺效果而练就的刻制技术总结为"刀法"。经由这样的"印中求印"，篆刻艺术创作由

此形成较为完整、相对独立的体系，包含篆刻艺术理论研究及艺术批评在内的"印品"由此形成规模。

从"印式"的角度看，清代人没有甚至根本无意寻求突破元明文人艺术家的选择。清人于既有"印式"之外所求主要有以下两大类型：一是提高自己的篆隶书法水平，使之风格化并用于设计印稿，辅之以特定的刀法加以表现（即所谓"印从书出"）；由此扩展到广泛采集古代钤印之外的各种古文字样式入印（即所谓"印外求印"），但基本沿用既有"印式"观念。二是深化、拓宽宋元以来的"印式"选择，即一方面，人们不再满足于对某种既有"印式"的笼统的把握，而是化一为多，细分其中所包含的丰富的样式，随着对古代实用钤印认识的逐步深入而逐渐拓宽同一具体"印式"所包含的风格类型，并且有选择地加以形式强化谋求出新；另一方面，在清中叶程瑶田释读"私钤"二字之后，人们利用古代实用钤印研究的新成果，将宋元文人因不知三代有印而作出白文宗汉、朱文法唐的选择，扩大到对先秦古钤印式的选择，以及对那些不入宋元文人士大夫法眼的既有"印式"的选择，从总体上发掘拓展了"印式"范畴，在一定程度上丰富了篆刻创作。但无论哪一方面，本质上都没有超出对"印式"的选择、转换、活用与变通。

从"印式"选择走向"印式"活用，从"印中求印"走向"印外求印"，元明清流派篆刻艺术的发展历程，无非是"印式"的选择和确认、模仿和转换、活用和变通的过程。篆刻之能从文人实用私印设计发展为相对独立的门类艺术，其关枢在于篆刻艺术观念体系与创作技法体系的形成；而此二者的形成，直接来源于对古代钤印"印式"的选择、模仿与转换。在这个意义上，我们不仅可以确认"印式"是篆刻艺术的根基，是篆刻艺术原理的根基，而且可以将篆刻艺术史理解为"印式"选择活用史。

第三节　"一圈、二仪、三式"

了解了"印式"之所指，以及元明清流派印人—篆刻家如何看待和利用"印式"，充分发挥其在篆刻艺术生成发展中的作用，再回到篆刻艺术原理研究上来，以"印式"的眼光观照古代实用钤印，篆刻家固然需要利用古董收藏家、古代制度史学者和纯粹的古文字学家的一些研究成果，但绝不是用他们的那种研究角度和研究方法，而是要从这些实用之物中发现"艺术元素"和"艺术规律"，为篆刻艺术创造提供依据、参考和启发。

本质上，"印式"向文人艺术家、篆刻家呈现的，是一系列以古文字为主要

亞得父庚　　　　　　　　　　　　　妇好

图 1-3-1　上古族徽举例

构形元素的小型徽标设计方案，[⑧]及其可资参考的工艺制作效果。从源流看，古代实用钤印起源于上古时期的族徽（图1-3-1），流变演化为一种防伪的权证和避凶趋吉的配饰。虽然是一种实用之物，但无论用于佩戴还是用于钤盖，它生来具有文字性构成的图案意识。应当说，中国传统艺术绝不仅仅是"书画同源"，而且，钤印也与书画同源——古代实用钤印在源头上即已包含有书法性（文字书写）、绘画性（印面图案设计）和制作工艺性，三者浑然一体。这种文字图案意识不仅决定了古代实用钤印的最显著的形式特征，也深刻影响着文人艺术家选择"印式"、创造篆刻艺术形式的思维方法。

　　上古钤印作为实用文字徽标的性质，首先要求它必须有一个边栏来框廓印面中的诸多构形元素。商代阴文"吕钤"（见图1-3-3第二图例）的阴、阳双边栏即已表明，若以此钤钤抑封泥，外围的粗阳文边栏抑压效果为阴，具有分隔徽标纹样与外部的功能；而内圈的细阴文边栏抑压效果为阳，具有整合聚拢徽标构形元素的意义。换言之，古代钤印在其形成发展的源头上，便已规定了须借助边栏来圈定自身。在古代实用钤印漫长的发展演变过程中，由于其或佩戴或钤抑的使用方式不同，由于其所采取的形制的不同，乃至由于其设计者的趣味不同，钤印的边栏或阴或阳、或单或双、或细或粗、或素或华，存在着种种变化，但无论如何都必须采用边栏——这是作为"印式"的古代实用钤印给予元代文人艺术家的第一项设计原则。

　　其次，上古钤印作为佩戴物或钤抑物的实用性质，还决定了这种器物的基本形制或采用阳文，或采用阴文。从秦汉钤印使用情况来推测，小型阳文钤印

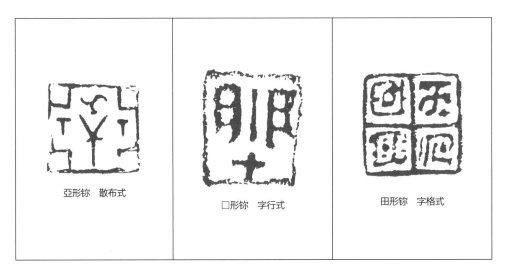

图 1-3-2　商钵三式

显得精致而宜于佩戴，[9]阴文钵印可用来钤抑封泥以防止违规偷拆封检，早在先秦时期古钵（包括官钵和私钵）已形成阳文与阴文两大体系及混合使用的局面。这就是说，就古代实用钵印本身而言，其阴文与阳文的"阴阳"并无《周易》《老子》中哲学性的"阴阳"的含义，而仅仅是根据实用的需要，以不同的制作方式来处理印面中的文字，印文凹陷于印面者为"阴"，印文凸起于印面者为"阳"。元代文人艺术家设计自用私印，虽然沿袭宋人书画鉴藏印和书画款印的传统，以细阳文印为主，但他们很快便选择确立了阴文"印式"，开始了对汉代阴文官印的模仿。至明代，文人艺术家们更是依据"阴阳合德"的传统理念，将阴文与阳文确定为篆刻艺术的两大审美类型，赋予其以天地阴阳之含义。[10]

这种实用文字徽标的性质，也决定了先民基于图案意识而设计印面的基本思维模式，即在或方或圆的较小型平面中，如何团聚必要的文字以构成印面整体图案。早在殷商时期，中国现存中原地区最古老的七枚钵印——商钵——已经出现了三种印面文字构形图式，即散布式、字行式和字格式。这是上古先民摸索出来的以文字在边栏框廓中设计图案的最基本的三种方式，事实上，无论是古代实用钵印还是元明清流派篆刻，印面的文字聚合或图案构成都没有超出商钵三式的范围。先民的智慧于此可见。虽然元代文人艺术家受当时认识水平的局限，主要选择了以字格式为基本构形图式的汉阴文官印和隋唐阳文官印为"印式"，但到了明清时期，篆刻家们越来越多地将字行式乃至散布式引入了篆刻创作。

也就是说，为了突出这种文字徽标的整体性和独立性，无论是阳文还是阴文形制，先秦古钵大多采用边栏来框定印面图案。[11]所谓商钵三式（图1-3-2），

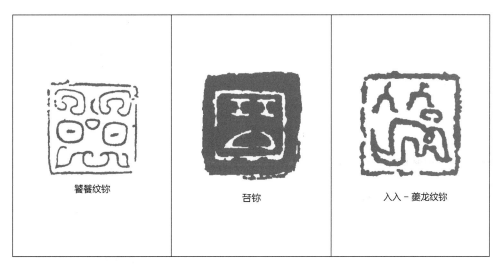

饕餮纹钵　　　　　　　吾钵　　　　　　　入入－夔龙纹钵

图 1-3-3　商钵举例

其中散布式的边栏为"亞"形或"囗"形，可称"亞形钵"或称"囗形钵"（两枚纯粹的饕餮图纹钵亦属"囗形钵"）；一枚字行式的边栏为"囗"形，可称"囗形钵"；一枚字格式的边栏为"田"形，可称"田形钵"。[12]由此可见，印面边栏的样式同样是文字徽标最显著的特征之一。北宋米芾称钵印的边栏为"圈"[13]，圈者，既有周遭范围、城邑领地之义，又有关闭管束之义，用以指称印面边栏最为生动，这也是篆刻艺术萌发时期文人艺术家对"印式"的初步观照。元明清篆刻已经非常关注印面边栏与印文关系的处理，将此作为"印式"研究的重要方面之一；至于近现代，印面边栏及其与印文关系的处理，更成为篆刻家们充分发挥艺术创造力的主要着力点。

上述"一圈、二仪、三式"，是作为"印式"的古代实用钵印赋予篆刻艺术的最基本的形式规定；反过来看，也是元代以来文人艺术家、篆刻家赋予"印式"的文化内涵。《老子》所谓"道生一，一生二，二生三，三生万物"，用于篆刻，则篆刻艺术之道，一圈印面即是一方天地，其中有阴阳二仪；而无论阴文还是阳文，都可以有散布、字行、字格三种印文构形图式；这三大类构形图式的灵活运用，使得方寸印面气象万千，篆刻艺术魅力无穷。此处的"一圈"与"二仪"相对容易理解，"三式"还需稍加辨析。

作为中国中原地区实用钵印的源头，商钵中除了纯粹的饕餮图纹钵之外，以文字构形者分别有散布、字行和字格三种图式。其中，散布式以较早发现的"亞形钵"为代表，新发现的阴文"吾钵"、阳文"入入-夔龙纹钵"两枚"囗形钵"亦属此式（图1-3-3）。无论是以一字为中心，还是文字与图纹的组合，这三枚

商钵的共同特征，是将构形的各个部件散布于圈内，较为均匀地充实印面，其构形方式与纯粹的饕餮图纹钵最为接近，是上古钵印脱胎于族徽的典型例证。如同今人识别徽标主要是看其图形而不是文字，散布式钵印构形所要突显的，是图形而非文字。这种更具原始性的设计意识得以成立，应当有两个重要的现实基点：一是当时的钵印很少，且其图形与族徽基本一致，易于辨识；二是每一钵印印面上的文字极少（甚至就是一个字），不至于因散布而造成识读上的困难。事实上，在此后越来越多的实用钵印中，除了古钵有一些少字数词语钵仍采用散布式构形，甚至将单字拆散布置，绝大多数钵印都采用了字行式或字格式的构形方式。但是，商钵散布式构形对嗣后钵印设计的影响是深刻而长远的：一是印面构成各部件分布须大致匀称，并且满足四围四角，布满印面；二是服从匀称分布的要求，各部件在印面圈内相对稳定的位置可以作适度调整。这种影响体现在战国钵中，是一方印面中印文位置上下左右的移动、倾侧，以及一些钵文识读次序的颠倒错位；体现在已经字格化了的秦汉印章中，印面文字可根据字形的大小繁简在左右行之间作伸缩移位，上下伸缩更是常见。

　　商钵中的字行式构形以较早发现的"囗形钵"为代表，有学者将其印文释为"眲（瞿）甲"，为两字上下排布。它虽然是现今发现的唯一一枚印文上下单行构形的商钵，却是嗣后大量出现的字行式构形的春秋战国钵的重要先导。或可推断，随着钵印应用范围的扩大，先民们逐渐从以图形为主的设计意识转向以文字为主的设计意识，即，小型徽标的图形变化毕竟有限，而且同一体系（包括同一族群、同一诸侯辖区等）的钵印在图形设计上有趋于一致的要求，在这样的情况下，先民们必然将钵印的设计转向对文字本身的突出。字行式构形的基本特征，是印文以上下轴线结行，字繁则大、字简则小，地多则松、地少则紧；可以是单行，也可以是左右两行、甚至三行，所以印文与左右不必成列，而多错落。相对而言，字行式构形只需在印面圈内按照一定的识读次序书写排列必要的文字，而不必太多考虑将它们组合成某种图形，也不需要刻意将印文变形以适应方形字格，所以它比散布式、字格式的印文构形都显得便利和自由——这应当是字行式文字构形在先秦广为流行的主要原因，[14]也是古钵印式之独特风格的主要成因。

　　商钵中的字格式构形，以较早发现的唯一一枚"田形钵"为代表。有学者指出，"亞"形边栏本身是有意义的（或曰为爵称，或曰为武职官名）。"田"形边栏是否与"亞"形边栏一样，也具有某种特殊含义，未见有关考证；"田形钵"的释文至今也无定论（有释"子亘囗囗"）。若其仅仅是一种分割印面的界格，为什么此种文字构形图式在后来的春秋战国钵中主要见于南方楚钵，中原地

区诸侯国几乎不用此式？但无论如何，这是一种简便而又规整的文字构形方式：只需把一方印面以"十"字分为四格，再将四字印文稍作变形，使之方正化而填充于字格之中。尽管它比字行式构形多了一道印文变形的手续，但对于单字外轮廓尚未定型的上古文字而言，稍作变形并非难事。而字格式构形的显著特点，在于其不仅突出了文字，而且比字行式构形更见整饬端严，这应当是秦兼天下统一官印制度而选择采用字格式构形的重要原因之一。字格式构形与字行式构形相比，后者如殷商时期的金文、甲骨文，以及后世简帖书写的行款风格，较为灵活；前者则如西周中期逐渐形成的金文行款风格，后世碑刻文字的行款规则，较为庄重。当然，字格式构形也存在着一个严重的局限性，即它对印文的字数有限制，这对于实用是非常不利的。因此，尽管秦代人努力变通，试图拓宽字格式构形的适应面，⑮但沿循秦制的汉代人最终还是去除了明显的界格线，代之以自然分隔的隐含界格，并走向在整饬中寓灵活的字格式构形与字行式构形的统一。

综上所述，古代实用钤印的这些基本属性进入"印式"概念，便成为"印式"对篆刻艺术形式的基本规定——篆刻技法中的"印法"观念：一方天地之中包蕴阴阳二仪，由此规定了篆刻艺术两大审美类型；阴阳二仪中所蕴含的散布、字行、字格三式则教会了篆刻家如何设计印面。元明清篆刻艺术的发展，正是基于"印式"的阴阳二仪，从以字格式构形为主的"印式"入手，逐渐上溯转向学习以字行式构形（甚至散布式构形）为主的"印式"，从而形成篆刻艺术所特有的印面构成整体形象的过程。

第四节　子印式

从篆刻艺术原理的角度看，在实用钤印—篆刻艺术的历史发展中，无论是就古代实用钤印的生成演变而言，还是就后人对古代实用钤印的认识接受而言，"印式"都不是一成不变的，而是不断变化的。古代实用钤印的演变，具有显著的历史阶段特征并自成相对独立体系的钤印有：先秦时期的古钤体系，秦代的秦印体系，两汉魏晋南北朝时期的以阴文官印为代表的汉印体系，隋代至唐代前期的隋唐小篆阳文官印体系，唐代中后期形成、宋代定型而元明清时期沿用的以叠篆阳文官印为代表的叠篆印体系，以及宋元时期的押记私印体系——对于篆刻艺术来说，这些具有显著历史阶段特征、形式上自成相对独立体系的古代实用钤印，即是所谓"子印式"。这是一个连续性与断裂性相统一的历史过程。

说它是一个连续性的过程，是因为从先秦至宋元明清，中国古代钤印始终沿

着实用的轨迹发展，并且在其发展的各个历史阶段之间，都存在着前后两种钤印制度或钤印形式的继承性，呈现为"印式"之间的渐变性。以字行式构形为主的先秦古钤，既带有明显的散布式遗意，有蕴含着字格式构形的发展趋势，是商钤形式广泛应用之后的必然结果。秦印印式从秦钤发展而来，并采取了楚钤多所使用的字格式构形。西汉初期沿用秦代印制，其官印与秦印非常相似，后来省略了界格明线才逐渐形成汉代特有的风格。隋代以来虽因钤印方式由抑压封泥转变为蘸色印纸，官印形制遂由以往的阴文改变成了阳文，但事实上，隋唐阳文官印形式是对汉官印封泥的直接效法，即从应用的角度看，它比声称沿袭汉印印制的南北朝官印更接近汉印。至于唐代中期以后形成的叠篆阳文官印，不过是因为印面逐渐扩大，需要盘曲原来小篆印文的笔画来充实印面而逐渐造成的变式，被宋代人加以规范定型。可以说，中国古代钤印是以图案构成意识为其根本，沿着实用的逻辑，从以散布式构形为主转向以字行式构形为主，再转向以字格式构形为主，由非秩序化走向秩序化的渐变过程。（图1-4-1）

　　但它又确乎是一个断裂性的过程，古代实用钤印从一个历史阶段到另一个历史阶段的发展演变，始终伴随着具有形式意义的种种因素的综合作用。例如，印用文字的演变，先秦古钤以当时通行的大篆正体的变体作为印文，这种变体既与各诸侯国地域文化相关，也与古钤印面设计的具体要求相关，即早在古代实用钤印发展之初，先民们已经注意到了书写印文与其他日用书写文字之间的联系与区别。秦印以方正化的小篆作为印章专用文字"摹印篆"；而随着秦汉之际汉字的"隶变"日益加深，汉印的摹印篆演变成了隶书化的"缪篆"。隋唐官印印文试图回复"摹印篆"样式，但还是带有显著的时代色彩；不久之后，官印专用印文便为基于小篆而盘曲笔画的"叠篆"所取代。再如，印文行款规则的形成，先秦古钤印文行款尚有随意性，秦印较为稳定但仍有一些例外，而汉印以后印文行款规则最终确定。又如，制作工艺的进化与印材的拓展，商钤以青铜铸造而成，周以来的古钤印材则增加了陶、玉，制作手段增加了刻、琢，并初见凿铜工艺；汉印印材又增加了金、银、石、瓷之类，制作工艺更为丰富，东汉以后凿印技术广为使用；隋唐以后印材进一步拓展，几乎一切可加工的坚硬耐磨的材料（诸如牙、角、木、竹乃至铁）都被用作印材，制作手段亦随之得到极大的扩充。又如，使用范围与钤抑方式的改变，随身佩戴、抑压封泥、烙印于物、以印印纸……不同历史阶段的钤印使用范围不尽相同，其钤抑方式也在不断改变。所有这些因素在不同历史阶段的不同表征，构成了此一历史阶段以官用钤印为典型的实用钤印的基本特质，亦即构成了每一大类古代"印式"得以相互区别的基本特征。在元代以来文人艺术家、篆刻家眼中，古代实用钤印的每一大类作为"印

战国钵　左廩之钵

秦印　乐平君印

汉印　关内侯印

隋印　观阳县印

宋印　拱圣下十都虞侯朱记

元押　汤（押）

图 1-4-1　古代实用钵印体系举例

式"，与中国书法的字体及书体范畴具有同样的价值，⑯即每一种"印式"既有各自在总体上由特定历史时期社会文化习俗的演变所决定的基本特征，又包含着不同层面的丰富的类型变化，其中各种相关因素及其综合作用方式均具有篆刻艺术的形式意义。换言之，篆刻之有"式"，如同书法之有"体"，既是篆刻创作的形式依据，也是考察与理解古代实用钤印历史演变的关键所在。

　　人们从艺术的角度考察古代实用钤印的直接结果，便是"印式"观念的形成，以及由此演绎而来的篆刻创作原则。就宋元以来文人艺术家对古代实用钤印的认识与接受而言，上述种种古代钤印样式先后进入艺术性的"印式"概念，"印式"同样经历了逐步深化、不断拓展的过程。这就是说，"印式"与"子印式"是相对而言的：相对于古代实用钤印作为"印式"而言，先秦古钤、秦印、汉印、隋唐印等等都是"子印式"；但相对于"先秦古钤印式"而言，齐钤、楚钤、三晋钤、燕钤和秦钤等五系战国钤又都是"子印式"；进而相对于"齐钤印式"而言，齐钤中的散布式钤、字行式钤、字格式钤也都是其"子印式"；乃至"散布式齐钤印式"中包含的各种风格类型，也都是它的"子印式"。对于印人——篆刻家来说，古代实用钤印是一座取之无禁、用之不竭的宝藏，其漫长的历史变迁造就了"印式"作为篆刻艺术范式的巨大丰富性，其方寸之间的万千气象为篆刻艺术发展成为一个门类艺术提供了前提条件，是篆刻艺术形式具有无限变化可能的潜在基础。人们凭借着当时的认识水平和创作能力不断去发掘、追摹，⑰从隋唐阳文官印印式及其变体圆朱文印式、汉印阴文官印印式及其阳文私印印式，扩展到先秦阴文与阳文兼具的古钤印式，从精致整饬的规范形式扩展到急就、粗制滥造以及腐蚀斑驳的非规范形式，从各大类印式扩展到其中多彩多姿的各种子印式，甚至从古代钤印本身扩展到非印章的古代金石砖瓦文字遗物，"印式"概念外延的不断扩展，也正是篆刻艺术形式的逐渐丰富。

　　在篆刻艺术原理的意义上，"印式"概念外延的拓展，其实就是各大类"印式"及其所包含的众多"子印式"的陆续被确认、被借鉴。隋唐阳文官印自然而然地被宋元文人自用印章朱文印所效法，并由此获得了"印式"的意义，其中所包含的各种风格类型，从制作工艺上可分为隋唐官印铸印与焊印（即所谓"蟠条印"）两种子印式，从印文布局上又可分为隋唐官印密体与疏体两种子印式，从印章用途上还可分为隋唐一般官印与内府鉴藏印两种子印式，从印文书体上也可分为隋唐官印摹印篆式与叠篆式两种子印式。宋元时期文人艺术家所创造的圆朱文印式，就是通过借鉴和模仿隋唐官印印式中的种种子印式演化而来的。（图1-4-2）

　　元代文人艺术家所确认的汉印印式，包含着更多的风格类型：以时期分，有

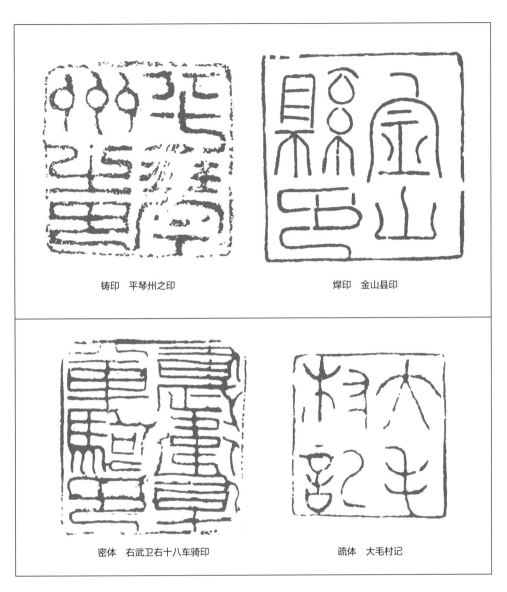

铸印　平琴州之印　　　　　　　　焊印　金山县印

密体　右武卫右十八车骑印　　　　疏体　大毛村记

图 1-4-2a　隋唐阳文官印印式

西汉初期、西汉中后期、新莽、东汉、魏晋、南朝、北朝诸种子印式；以印章形制分，有阴文、阳文、阴阳并用等子印式；以制作工艺分，有铸印、凿印、琢印等子印式；以印文书体分，有摹印篆、缪篆、鸟虫篆等子印式；以印文笔道分，有满白文、细白文等子印式；以印章用途分，有官印、私印、词语印、宗教印、明器等子印式；还可以制作的精致程度、遗存下来的完好程度，将汉印印式更为

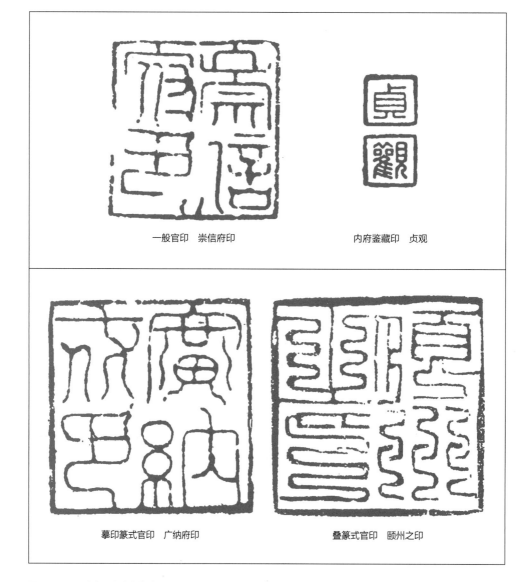

一般官印　崇信府印　　　　　　　　内府鉴藏印　贞观

摹印篆式官印　广纳府印　　　　　　叠篆式官印　颐州之印

图 1-4-2b　隋唐阳文官印印式

细致地分为各种子印式（图1-4-3）。明清印人正是这样充分开发汉印印式的种
种形式因素，由此创造了一整套文人篆刻所特有的艺术语言。

　　直至清代中后期才真正被确认为"印式"的先秦古钵，同样包含着丰富的子
印式：以地域分，有三晋钵、齐钵、楚钵、燕钵、秦钵等子印式；[18]以钵印形制
分，有阳文、阴文、阴阳文兼用等子印式；以印文构形图式分，有字行式、散布
式、字格式等子印式；以制作工艺分，有铸钵、刻钵、琢钵、凿钵等子印式；以

赵郡苏氏　　　　　　　　　　　　　　清閟阁书

米姓之印　　　　　绍兴　　　　　　　秋壑

周公堇父　　　　　赵氏书印　　　　　松雪斋

图 1-4-2c　宋元文人所创圆朱文印式

西汉初期印　文帝行玺

西汉中后期印　北舆丞印

新莽时期印　新西河左佰长

东汉印　诏假司马

魏晋印　关中侯印

南朝印　广宁太守章

北朝印　牙门将印

阴文汉印　池阳家丞

阳文汉印　种昂印信

阴阳并用汉印　张中孺

铸印　馆陶家丞

凿印　驸马都尉

琢印　和福

图 1-4-3a　汉印印式及其子印式（一）

摹印篆汉印　浙江都水

缪篆汉印　左冯翊丞

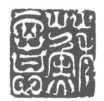
鸟虫篆汉印　苏意

满白文　军司马印

中白文　淮阳王玺

细白文　关内侯印

官印　渭成令印

私印　张九私印

词语印　大乐千万

宗教印　黄神越章天帝神之印

殉葬印　长沙司马

图1-4-3b　汉印印式及其子印式（二）

钵印用途分，有官钵、私钵、词语钵等子印式；也可以制作工艺的精致程度将先秦古钵分为各种风格类型（图1-4-4）。近现代篆刻家如此发掘先秦古钵印式的种种子印式，大大丰富了篆刻艺术语言。

从以上分析不难看出，"印式"具有双重属性：一方面是"印式"的确定

三晋钵　富昌韩君

齐钵　易都邑圣迥盟之钵

楚钵　司马之庹（府）

燕钵　庚都右司马

秦钵　工师之印

阳文钵　勿正关钵

阴文钵　迥盒（盟）之钵

阴阳文兼用钵　公孙倚

字行式　郢粟客钵

字格式　右口政钵

散布式　鄄阂愧大夫钵

图 1-4-4a　先秦古钵印式及其子印式（一）

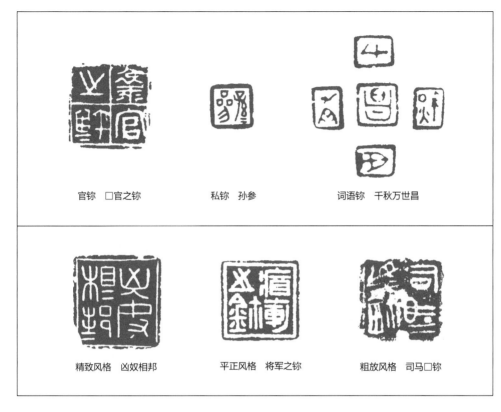

官钵 □官之钵　　　私钵 孙参　　　词语钵 千秋万世昌

精致风格 凶奴相邦　　　平正风格 将军之钵　　　粗放风格 司马□钵

图 1-4-4b　先秦古钵印式及其子印式（二）

性，即作为具有法则意义的篆刻样式，"印式"是稳定的或相对固定的，因而，对于追求艺术自由创造而言，"印式"具有一定程度的保守性；另一方面则是"印式"的不确定性，即不仅作为"印式"所指的古代钵印形式自身有一个形成、发展、演变的过程，而且宋元以来文人艺术家、印人—篆刻家对"印式"的发现、选择和理解也有一个发展过程，在这个意义上，"印式"又是开放的，它不断被发现、不断得到拓展，并且成为篆刻艺术形式不断发展、更新的重要标志或历史刻度。

　　"印式"的确定性与不确定性的统一，乃是篆刻形式得以确立并且能够不断发展的根本所在。如果没有先秦古钵印式、秦印式、汉印式、隋唐官印印式、宋元押印式、圆朱文印式等一系列相对固定的历史形式的存在与支撑，"篆刻艺术形式"或"篆刻艺术本体"便只是一个空洞的、苍白的概念。事实上，印人—篆刻家们之所以一提起"篆刻"这个概念，头脑中便会不加思索地出现一个饱满的篆刻形象，正是因为他们经验过种种"印式"。[19]但是，对于有创造力的篆刻家来说，"印式"从来就不是一种僵死的教条，他们只是以既有的"印式"

为拐杖，并善于从中发现和创造新的篆刻艺术形式。即使是在篆刻艺术的初创阶段，文人艺术家们也没有完全满足于对既有"印式"的模仿，而是尽其所知所能寻求变化，尽管这些求变的努力大多还很幼稚，[20]但它毕竟是艺术的，终究朝着艺术创造的方向发展的。

综上所述，"印式"作为以文字为大宗的小型徽章工艺制作，其"一圈、二仪、三式"早已融化在篆刻家的艺术理念之中，凝结为篆刻艺术的固有形式，成为篆刻艺术门类的形式疆界；而其各种子印式的存在，又为篆刻艺术提供了极为丰富的典范。这就是说，在印理层面上，"印式"概念涵盖了一圈（总体形式）、二仪（审美类型）、三式（构形模式）、各种子印式（具体风格典范）等一系列概念、范畴及相关问题，是篆刻艺术学理论展开的原点或出发点。

① 吾丘衍（1267—1311），一作吾衍，字子行，别署布衣道士，世称贞白先生，浙江开化人。元代金石学家。其所编《印式》，亦称《古印式》或《汉官威仪》，原为其《学古编》之附录。已佚。其所收录者，一册为官印，一册为私印。其中官印当为汉印。"十八举曰：……多见故家藏得汉印，字皆方正，近乎隶书，此即摹印篆也。王俅《啸堂集古录》所载古印，正与相合。"确认《啸堂集古录》所载古印为汉印；"三十二举曰：凡印，仆有古人《印式》二册，一为官印，一为私印，具列所以，实为甚详。不若《啸堂集古录》所载，只具音释也。"将《印式》与《啸堂集古录》对比；"合用文籍品目—一四—《古印式》二册（即《汉官威仪》），无印本，仆自集成者。后人若不得见，只于《啸堂集古录》十数枚，亦可为法。"自述《印式》所集古印与《啸堂集古录》同类。又，《学古编》为篆刻教材，其中所附《印式》应是勾摹本集古印谱。［明］俞允文《汉印说》载："吴郡吾丘子行工古篆法，与子昂各集印文为谱，当时即以为盛。今所传印文，殊少汉法。"赵孟頫《印史序》载："一日过程仪父，示余《宝章集古》二编，则古印文也，皆以印印纸，可信不诬。因假以归，采其尤古雅者，凡模得三百四十枚，且修其考证之文，集为《印史》。"因知当时既有以印印纸的集古印谱，也有勾摹古印印文的集古印谱。吾氏《印式》与赵氏《印史》同属于后者，并且均有确立文人用印典范之意。

② 例如，"十八举曰：汉有摹印篆，其法只是方正"；"十九举曰：汉魏印章，皆用白文……自唐用朱文，古法渐废"；"二十三举曰：轩斋等印，古无此式"；"二十六举曰：凡姓名表字，古有法式"；"三十四举曰：表字印，只用二字，此为正式……唐吕温，字化光，有印曰'吕化光'，亦三字表德印式"。

③ ［元］赵孟頫《印史序》。赵孟頫（1254—1322），字子昂，号松雪道人，浙江吴兴（今浙江湖州）人，元代初期书法家、画家、诗人，累官翰林学士承旨、荣禄大夫。曾勾摹古印辑为《印史》并撰《印史序》，成为文人篆刻走向艺术自觉的重要标志。

④ ［元］卢熊撰《印文集考序》载："莆田郑晔又集印文七十馀纽，模刻传之，名曰《汉印式》。"［明］郎瑛《七修类稿》卷四十二

《事物类·古图书》亦有"独郑晔、吾衍旧本《印式》，庶几可见古人制度文字于千百年之下"语。郑晔使用"印式"之所指，当是仿效吾丘衍，二者同义。

　　⑤ 例如，明代汪关《宝印斋印式》，［清］傅以礼《题宝印斋印式》云："《宝印斋印式》二册，明汪关印稿也。"明确指出《宝印斋印式》为汪关创作印谱。而据［清］徐康《前尘梦影录》载："箧中旧藏汪尹子（关）汇集汉印一册，皆私印之精者。"盖此卷集汉私印谱或为《宝印斋印式》的正文，而汪关印稿乃是其附录，亦未可知。又如，吴元化《印式》，［明］徐燉《题印式》云："吴生元化幼学史籀，技擅雕虫，师心匠意，虽小道必有可观者焉。每疾夫世之刻印者去古弥远，乃集自所镌印若干，名曰《印式》。"因知其并非集古印谱，而主要是（甚至完全是）印人自己的创作印谱。印人自名其创作印谱为"印式"，当然不宜作"治印法式、规范、楷模"解，充其量只能作为"有古可稽、有法可循的个人创作样式"，即"印式"一词也有"个人治印之样式"的意思。近代王光烈《印学今义》所谓"至于印式，虽极不一，然自以古雅为上"，其"印式"也主要指印面诸因素，包括印文字数、行款格式、阴阳文、印文与肖形配合、印面边界格运用，以及印面形状等等可资仿效的古印样式。而清代戴启伟《啸月楼印赏》有云："秦汉印皆方式，亦有方而带长者，皆正式。"此处的"方式"或"长方式"讲的印面形制，而所谓"正式"则是指秦汉印面形制的经典法式性，这是"印式"的另一种含义。晚清吴云《二百兰亭斋古印考藏自序》云："爰先检官印，去其重复者，得若干纽，属汪文学泰基肖摹纽制印式于前，而以原印之于后，复逐印加以考订。"按汪泰基所摹是古代官印的印体纽制，配上以原印钤盖的印面，这是在没有照相技术的时代不得已的做法，此处的"印式"当是就印体而言。后来马衡《谈刻印》论及纽式，有"第一时期印式虽繁，但纽形尚不复杂，多为坛纽"之语，也是在这个意义上使用"印式"一词的。"印式"概念的复杂性、多义性同时也反映出一个重要的事实，即随着文人篆刻的发展，吾人对待古代实用钤印的态度在悄然发生改变：从视秦汉印章为必须遵循的"法式"，过渡到以其为可资仿效的"样式"，表现出宋元以来文人士大夫从选择既有"印式"，逐渐转向了对古代"印式"的斟酌活用。

⑥ 黄惇先生在《设计印稿——早期篆刻艺术史研究中被忽略的环节》一文中指出，如果将中国篆刻史分为两大阶段，前期古代钤印为文人士大夫设计印稿、工匠制作；后期流派篆刻为文人自篆自刻；元代至明代中期为其过渡阶段，这样的划分有问题（参见台湾艺术大学人文学院主编：《东亚金石篆刻艺术国际学术会议论文集》，第11—30页，2010年9月）。黄先生抓住"印稿设计"这一关键工序（无论古代印章还是篆刻创作），指出文人从一开始便已介入印章设计（如同后世政府专门的"铸印局"），以此将中国古代印章艺术史一以贯之：从单纯设计阶段发展到设计+偶尔参与制作阶段，再发展到设计与制作一体化阶段。此说甚高妙，或可解决"钤印—篆刻史"的脱节。但问题是，古代文人设计印章的资料太少，唐代以前更无文献依据。

⑦ 即抓住"印式"这一篆刻艺术原理范畴，将宋元以来文人篆刻艺术史写成："印式"概念的形成—"印式"范畴的丰富与展开—"印式"的活用。其中，古代实用钤印作为具体的"印式"，在篆刻发展史中呈"倒叙式"展现，即把古代钤印史嵌入流派篆刻史之中，合二为一。这样编写篆刻艺术史，既是坚持篆刻艺术学立场，也可以使篆刻艺术形式的发展演变摆脱简单的编年，随着"印式"范畴的拓展、丰富、深化而不断提出问题和要求，在逐步解决问题的过程中演进，并由此把握篆刻艺术发展的规律；而且，便于对宋元以来文人艺术家和印人们的努力作出定位，可以有筛选，而不是简单堆砌不可避免挂一漏万的史料。

⑧ 中国篆刻虽然包含肖形印创作这一部分，古代实用钤印也不乏肖形钤印和肖形与文字相配合的钤印，但至少从字面上看，篆刻艺术是文字性的，应以文字印创作为主体，古代实用钤印总体上也以文字钤印为大宗。本书讨论的是篆刻艺术原理，因而对"印式"的考察也集中于文字钤印。

⑨ 窃以为，上古时期金属材质的小型阳文钤印大多精致，虽然可以用于钤抑封泥，但起初应当属于佩戴用物；较大型的金属阳文钤印则多为烙物印。玉印因制作的困难，虽用于佩戴而采用阴文形制。

⑩ ［明］周应愿《印说》云："阳文，文贵清轻；阴文，文贵重浊。重非重滞，浊非污浊。方平正直，无纤无巧，无悬无剩，转运活而布置密，乃为上乘。清轻象天，重浊象地，各从其类也。"又云，"刻阳文须流丽，令如春花舞风；刻阴文须沉凝，令如寒山积雪。"

⑪ 先秦时期的阳文古钤皆有边栏。阴文古钤之边栏有二式，一是今人蘸印泥钤盖于纸无边栏者，此式是当时人在钤抑封泥时利用外围所剩胶泥为边栏，与今天所能见到的古封泥同理；二是今人蘸印泥钤盖于纸有朱、白两道边栏者，此式用于钤抑封泥时，其外圈阳文边栏实为割断，内圈阴文边栏才是呈现在封泥上的印面实际边栏。

⑫ 徐畅先生在《晚商六玺的综合研究——兼论考古发掘新出土的三方晚商玺印》一文中，对先后出土的七枚商钤作了较为细致的描述。该文除了重述台北"故宫博物院"收藏的三枚商钤（即亚形钤、囗形钤和田形钤）的印文释文研究之外，对1998年、2009年、2012年在安阳殷墟遗址分别出土的三枚商钤也作了释文考证（西泠印社编《第五届孤山证印·西泠印社国际印学峰会论文集》上册，第126页）。

⑬ ［北宋］米芾《书史》称印面边栏为"圈"，谓"近三馆秘阁之印，文虽细，圈乃粗如半指，亦印损书画也"。

⑭ 后世许多民间草率制作的印章也多采用字行式构形，由此观之，此种文字构形图式应是与日常文字书写最为接近，因而也是最简易的设计方式。

⑮ 秦代官印样式从楚钤字格式构形演变而来，官印统一加"田"字界格，官名二字者加"之印"以足四字，三字者加"印"足四字，四字者不加，五字者以两个笔画简的字合占一格。也有少数官名为三字者采用三分界格，即在圈中加"╡"或"╟"界格；官名为单字者则为一大格。小吏印统一采用"半通"（竖式矩形印面）加"日"字界格。秦代私印仿效官印，亦采用字格式构形。

⑯ "印式"一词，明清印人用得比较滥，与称书法名家的作品为

"法帖"相类，往往在某篆刻名家个人创作的印谱上标以"印式"。其实在原初的意义上，"印式"概念的所指，与书法史上的商周金文、两汉隶书、魏晋新体、南北朝书风或唐人书风处在同一个层面上，与西方美术史上的所谓古希腊式、古罗马式、中世纪式、意大利文艺复兴式等等处在同一个层面上。

⑰ 也有一种观点认为，"印式"只有两大类，一是以汉印为代表、为基础的完全秩序化"印式"，一是以先秦古钵为代表、为基础的非秩序化"印式"。仅就对篆刻形式的宏观把握而言，这种观点简洁明了，不无道理，但由于它对印式的划分过于笼统、概括，只看到了"印式"的确定性，而不利于我们对"印式"之历史性、可变性的认识和把握，所以这与那种把"印式"滥用、混同于个人风格的观点，同样为我们所不取。黄惇先生在审阅拙稿时曾作批注说："我见前文强调指出'印式'是以文字为主要的设计内容。如是，影响'印式'的应该是文字。从出土印章看，印中的文字主要是三大类别，一是先秦文字，二是秦汉文字，摹印篆和缪篆都是专用于印章的（或言方型适合纹样类的文字），三是小篆。三种不同面貌特征的文字，决定了印式的基本特征。如文中所言的散布、方正整饬，小篆主要确定了元朱文以后的朱文印。其他子印式都可以从此三种印式中发展出来。宋元押印式比较特别，用楷书，因文字已无'篆'之特征，故后世偶一玩之，没有印式的典型特征。"这是从字法在"印式"中的重要地位的角度作"印式"分类，故录于此。

⑱ 理论上，既有商钵的存在，就应当有西周钵、春秋钵的存在。而且从数量极少的商钵，到数量颇大的战国钵，其间必有西周钵与春秋钵的过渡。但对于遗存至今的众多先秦古钵，学界很难辨别哪些是西周钵、哪些是春秋钵，故只能笼统称之为"先秦古钵"（其中能确认者主要是战国钵），而不作时代分类。

⑲ 一般的篆刻艺术观众可能只有一两种"印式"的经验，其头脑中的篆刻形象不完整、不充分；而篆刻家具有古代实用钵印史上各种"印式"及其相互关系的经验，因而他对"篆刻形式"这一概念的体验也更完整、更充分。这正是专业从事篆刻艺术创作与赏评者必须深入研

究篆刻史、大量阅读古代钵印印谱的原因。

　　⑳ 元明时期的文人艺术家和印人们借助于汉阴文官印印式和隋唐阳文官印印式，为的是要摆脱当时流行印风的俗与谬，而求得他们所倾羡的汉唐印章的古与雅。至于清代以来的篆刻史，其实就是篆刻家们研究既有"印式"的可变性及其可能加以发挥的种种因素，努力超越既有的"印式"、不断发掘篆刻新形式的过程。近现代乃至当代，文人艺术家、篆刻家们更广泛地搜罗、发掘新印式，如秦汉封泥、瓦当，汉晋砖铭、印陶，宋元瓷印、押记，明清瓷器押印，等等，都成为篆刻艺术创作可以借鉴之物，都成了不是印式的"印式"。

第二章　篆刻家

　　现今被称为"篆刻家"的人群，旧时被称为"印人"，[①]我们也时常习惯地沿用这一称谓，如同称舞文弄墨者为"文人"，能歌或善舞者为"歌手"或"舞者"一样，乍听起来没有什么不妥。但细细品味，"印人"概念与"篆刻家"概念确有很大的不同：前者通常用于泛指以实用钤印制作为职业的人群，虽然有时也将有刻印特长的文人艺术家包括于其中，但更主要的还是指擅长制印的职业技工；后者则通常用于指称在篆刻艺术创作方面有所成就者，而不论其是职业的还是业余的，是文人还是匠人。这两个概念之所以有如此的差别，关键是其偏正短语中的定语指向不同："印"可以指古代实用钤印，也可以指元明清流派篆刻；而"篆刻"可以指精心于撰文书写或写作上的过度雕琢修饰，[②]也是指元明清以来作为文人艺术的流派印章创作。这就使得"印人"概念具有广义性，而"篆刻家"则相对狭义。

　　明末清初周亮工好篆刻，对文彭以来的明代篆刻家颇有研究；又与当时篆刻家多有交往，并乐于为他们撰写评论，身后家人将其撰写的篆刻方面的文章汇编成书，名曰《印人传》，堪称是一部以人物评传串联起来的篆刻断代史。清中叶汪启淑编《续印人传》（亦称《飞鸿堂印人传》），予以增补续修。晚清叶为铭汇编《广印人传》及《再续印人小传》《补遗广印人传》，进一步增补续修。尽管周氏之撰为"评传"，汪、叶所编为"传略"，文体不同，但经过这三阶段的明清流派篆刻史资料整理，以"印人"代指"篆刻家"似乎已无疑义。殊不知，周亮工当初使用"印人"概念，其实暗含有文人士大夫对职业印工居高临下的俯视之意。《印人传》里虽然也有关于文彭这样的文人艺术家的研究，但更多的还是那些挟一技之长奔走江湖、名不见经传的印工，周亮工为他们撰写评传或序言，实在是凭借自己的声望为其推介提携。因此，用广义的"印人"作书名，应当是恰当的。[③]而今天的篆刻已是公认的独特艺术门类，篆刻家已是公认的艺术家，若仍将"印人"与"篆刻家"混用，就显得不合时宜了。例如，人们可以称刻字店专门刻制公章的师傅为"印人"，但他很可能从来就没有过篆刻艺术创作的经验。因此，在篆刻艺术原理关于艺术创造能动主体的讨论中，用"篆刻家"替代"印人"概念，或许更合适。

　　辨析"篆刻家"与"印人"的关系，阐明"篆刻家"的特质或规定性，对于篆刻艺术原理的研究非常重要，甚至是首要的。因为，"篆刻家"是指篆刻艺术创造的"能动主体"这一范畴，离开了这一能动主体，就没有篆刻艺术创造，也就没有篆刻艺术。篆刻艺术原理必须以"篆刻家"作为自己的研究起点。同时，研究"篆刻家"这一概念，对当今篆刻家的成长、篆刻艺术人材的培养，具有非常重要的现实意义。

第一节　"篆刻家"的形成

是先有"印式"，还是先有"篆刻家"？这似乎是一个很难辨明的问题。一方面，我们必须充分肯定"印式"在篆刻艺术形成发展中的前提作用，是"印式"培育、造就了"篆刻家"；没有"印式"的确立，即使是好古的文人用印也只能是"流俗"，而非"古雅"的篆刻艺术。但另一方面，我们也必须承认"篆刻家"在篆刻艺术形成发展中的能动作用，是"篆刻家"发现、选择了"印式"；没有"篆刻家"的存在，古代钤印再好也只能是实用之物、是历史文物，而非篆刻艺术的规则与典范。即如黄惇所言，"中国古代的艺术，如画、如书法、如琴、如戏曲，都是因为有文人的主动参与，才成为伟大的艺术。而具有工艺制作性的实用艺术，能独立转化为艺术者，只有篆刻，这是文人的功劳"。

这两种理解显然都有其合理性。它们之所以会成为一对矛盾，是因为我们常常以静止的观点看问题，即把"印式""篆刻家"视为既成事实，而没有以历史的眼光将其理解为相互交织的生成过程。如果从实用钤印—篆刻艺术史的角度，考察"印人—篆刻家"的演变过程及其分类，上述矛盾便迎刃而解了。

中国上古、中古时期只有"印人"，没有"篆刻家"。在以往的印学观念中，上古、中古"印人"就是那些直接从事钤印翻铸、凿刻或雕琢的工匠。以此看待古代实用钤印的制作者，客观上割断了元代以来"篆刻家"与此前"印人"的联系。为此，黄惇先生曾撰写《设计印稿——早期篆刻艺术史研究中被忽略的环节》一文，[④]将古代实用钤印的制造者分析为设计者与制作者；制作者固然是职业工匠，而设计者则应当是专职的或兼事的文人士大夫。无疑，这是一个极有见地的思考。在上古社会和中古社会，文化垄断在贵族与士族手中，文字书写（尤其是社会高层正式的文字书写）完全为文人士大夫所掌控。作为权力象征与重要凭信的官用钤印制造，自然只能由官方专设的机构（如同后世政府专门的"铸印局"）负责监督管理，只能由熟悉当时钤印制度、擅长书法并精于钤印设计的专职掾吏或兼事的文人士大夫设计书写印稿，[⑤]交由精于翻铸或凿刻的专职印工制作。这样的分工合作，既是因为文人设计者与印工各有所长、各尽其能，也还是因为整个钤印制造过程分为两段工序、分别由不同的人完成，有利于防止伪造。即使是私用钤印，富贵者也会请善于书写、精于设计的文人为之设计印稿，再请能工巧匠制作成印；词语钤印更是富贵人家所用之物。只有真正属于社会低层的私用钤印，不可能请地位尊贵的文人士大夫为之设计印稿，才会完全交由粗通文墨的钤印作坊的工匠去完成。换言之，古代实用钤印在总体上是由文士与印工合作共同完成的，文士从一开始便已介入钤印设计，故上

图 2-1-1　赵孟頫像

古、中古时期的"印人"其实已经包含了文士，而不全部是工匠。但必须明确的是，他们设计印稿所遵循的是当时的钤印制度而非艺术规律——既设计出了后世篆刻艺术奉为圭臬的先秦古钤、汉官印和隋唐官印，也设计出了后世篆刻艺术家避之不及的唐宋元明清的叠篆官印——故虽是文士参与设计印稿，却不能被视同为"篆刻家"，而是与当时印工同属于古代实用钤印的制作者，后世篆刻艺术之"印式"的创造者。

宋代仍然没有"篆刻家"。尽管许多文人士大夫也在收集古代实用钤印甚至编辑集古印谱，但其只是为了研究金石学，是学术而非艺术。尽管许多文人士大夫积极参与书画鉴藏印、书画款印的设计甚至制作，其设计也多有仿唐印、仿汉印甚至仿古钤，但其也仅仅是为了凭信、确认、归属、防伪之类的实用目的，尚无明确的艺术审美标准与追求。以米芾为例，作为北宋时期杰出的书法家、士人画家，他热衷于为自己、为友人设计书画鉴藏印和书画款印，甚至有传说他亲自操刀刻制，但他仅仅是在设计制造实用私印（而且是擅长效法当时的叠篆官印来设计自用私印），他对印章的认识纯粹是实用的，[⑥]与篆刻艺术无涉，因而在这一方面，米芾只能与上述专职从事或兼事钤印设计的文士们同属一类。

元代赵孟頫则不同（图2-1-1）。表面看来，赵孟頫与米芾的情况很相似，都是书画艺术家，都在设计自己的书画鉴藏印和书画款印，也属于文人士大夫参与制造实用私印范畴，但与米芾关注于印章的实用性不同，赵孟頫设计私印具

赵孟頫印

吾衍私印

图2-1-2　赵孟頫、吾丘衍所设计的自用印

有明确的艺术审美追求，即他首次把自己的书画艺术理念带入文人自用私印的设计，并大力倡导以古代实用钤印中"尤古雅"者为"印式"，创设文人用印的审美标准，直接引发了篆刻艺术的形成与发展。因而，将赵孟頫视为篆刻艺术的开山鼻祖是合理的。由此可见，参与实用钤印制造者能否成为"篆刻家"，不完全取决于其是不是文士身份（甚至不取决于其是不是文人书画艺术家），而更重要的是取决于其设计印稿是仅仅出于实用的需要还是基于艺术审美的立场，取决于其模仿古印是仅仅出于好奇偶然参照还是确立"印式"的自觉审美选择。当赵孟頫、吾丘衍等文人艺术家选择确立"印式"之际，篆刻艺术开始萌发，"篆刻家"随之形成——"印式""篆刻家"与篆刻艺术三者是交织在一起，同时生成、共同发展的（图2-1-2）。

　　但是，自元代至明中叶，"篆刻家"概念始终是不完整的。一方面，当时的文人艺术家虽然已经普遍接受了赵、吾倡导的文人自用私印审美观，一致遵奉隋唐摹印篆阳文官印及圆朱文、汉代缪篆阴文印为设计自用私印的"印式"，即已初步形成了篆刻艺术的观念，但他们大多只能设计印稿，而不能亲手直接完成制作的工序；另一方面，当时负责完成印章制作工序的能工巧匠们虽然能够理解雇主的意图，较为准确地传达出印稿设计的趣味，但他们大多擅长刻制工艺，而尚未具备篆刻艺术理念。也就是说，这一时期的文人艺术家与能工巧匠大多需要合作才能完成一件作品，单独一方都还不是完整意义上的"篆刻家"。[7]明中叶以后石质印材的普及，以文彭[8]（图2-1-3）为代表的文人艺术家学习操刀刻石，与以何震、苏宣为代表的能工巧匠研究"印式"，其意义不在于他们的篆刻艺术创作成就比元代人高出了多少，而是在于他们开始使"篆刻家"概念完整起来。

　　自明中叶至清中叶之前，"篆刻家"虽然基本上获得了较为完整的意义，

图 2-1-3　文彭像

但细细考察其队伍构成，尽管有一批喜好篆刻的文士在研究和总结篆刻艺术理论，并且业余从事篆刻创作、成为文人篆刻家，而篆刻创作主体却是以工匠出身者（即"工匠篆刻家"）为大多数，他们尽其所能，在以刀刻石转换"印式"、创建篆刻艺术形式语言方面作出了重大贡献。"工匠篆刻家"作为能动主体，其知识才能结构之所长所短，也决定了当时篆刻创作的艺术成就主要偏重于刻制技术，甚至竞相以独特的刀法来标榜流派。直到清中叶以后，一大批文人士大夫或文人职业艺术家投身篆刻（即"职业篆刻艺术家"），以其对"印式"的深入理解、诗文修养、金石书画造诣及艺术首创精神，将篆刻艺术创作推向了高峰。这就是说，完整意义上的"篆刻家"，不仅仅是在篆刻艺术创造的立场上，将印稿设计与印章制作两段工序集于一身，更重要的是，在具备设计与制作能力的基础上，整体文化素养与综合艺术才能的全面提升。

有必要作一辨析，古代实用钤印的设计者虽然可以是文人士大夫，并且他们以自己精湛的书写技能和巧思妙构为实用钤印增添了艺术性，使之能成为后世篆刻家的"印式"，但他们的立场是实用，他们设计印稿的前提是符合实用钤印制度，他们充其量是在为实用品作必要的美饰；而元明时期的"文人篆刻

家"虽然可以只篆不刻，甚至他们的印稿设计水平在开始阶段远不及古代实用
钤印的设计者，不得不努力模仿古代"印式"，但他们的立场是艺术，他们设
计印稿的目的是要实现自己的艺术审美理想，他们模仿"印式"也完全是其自
主的审美选择。同理，元明时期的"工匠篆刻家"与制作实用钤印的职业印工
虽然在身份上有相似性，但实用钤印的制作工匠仅仅是遵循实用钤印制度来完
成他们所承担的工序，直至今日依然如此；而"工匠篆刻家"则是依据"文人
篆刻家"的审美理想，在帮助其实现对"印式"的模仿与转换的基础上，努力
向"文人篆刻家"靠拢，成为不仅能刻而且能篆的"篆刻家"。简而言之，与
古代实用钤印的文人设计者、工匠制作者不同，"文人篆刻家"和"工匠篆刻
家"都是以篆刻艺术为目标；而这一区别产生的根源，乃是元代文人依据其艺
术审美理想对"印式"的选择与确立。

综上所述，"篆刻家"与"印式"同时生成，有"篆刻家"，才有"印
式"，才有"篆刻艺术"。不仅如此，"篆刻家"与"印式"也一起经历了一
个发展过程，"篆刻家"在逐步完善，"印式"在逐渐深化，"篆刻艺术"也
在不断成熟。"篆刻家"的生成和完善，是篆刻艺术形成和发展的标志；一
个时代篆刻艺术的成就及其高度，只能由当时的"篆刻家"所作出的成就及
其所达到的高度来衡量——作为篆刻艺术创造主体，"篆刻家"的能动作用
于此可见。

第二节　"篆刻家"的规定性

就篆刻艺术原理而言，"篆刻家"既不是以往的"文人篆刻家"，更不是现
今仍大量存在的"工匠篆刻家"，而应当是指类似于"文人职业篆刻家"的"职
业篆刻艺术家"——这才是印理层面所要探讨的"篆刻家"。"印式"与"篆刻
家"，前者为物、为客观规定，后者为人、为主观创造者。"篆刻家"确立了
"印式"，但又总是在努力，试图挣脱束缚自由创造的客观限制；"印式"成就
了"篆刻家"，但又总是在不断限制、阻止任何无视形式规定的主观创造。二者
相反相成，划出了篆刻艺术发展演进的轨道。现今从篆刻艺术原理的立场来讨论
"篆刻家"，就是要在全面考察其生成发展的基础上，着眼于当代篆刻艺术的发
展，研究完整意义上的职业篆刻艺术家所应具有的种种规定性，亦即职业篆刻艺
术家具备怎样的条件，才能在当下充分发挥其能动主体应有的作用。

首先，"篆刻家"必须既要具有广博的文史知识，又要具有渊雅的艺术才
思，还须具有深厚的小学功底，即必须是具有高度文化修养的好古之士。作为元

王冕之章

文彭之印

图2-2-1　王冕、文彭所作自用印

代"复古"艺术思潮的产物，篆刻虽为后起的艺术门类，但却是传统门类艺术中艺术形式最古老者。文人艺术家诗学李、杜，画摹唐、宋，书法晋、唐，印则须宗秦、汉。其他艺术形式皆要求追随时代，唯有篆刻艺术要求识古、爱古、擅古，并且与古文字学直接结合起来，至今仍然作为本门艺术的"高门槛"。吾人历来于最重要的场合采用最古老的文字形式，以最古老的形式代表最高深的文化修养。赵孟頫、吾丘衍精研古代"印式"，精于古文字书艺，才有能力开创自用私印艺术化的道路；王冕[9]、文彭诸家渊雅好古、博学多才（图2-2-1），才有可能开启文人自篆自刻的篆刻艺术新风。他们备受后世印人——篆刻家敬仰，也是当今"职业篆刻艺术家"的典范。

　　第二，"篆刻家"必须深谙"印式"，精研技法，在印章制作工艺上下足功夫，即必须具有精益求精的工匠精神。篆刻作为一门独特的艺术，其形式语言来自于对古代"印式"的研究、模仿和转换；在其印稿设计书写与印章刻制工艺前后两段主要工序中，包含有很高的技巧与技术要求，并成为本门艺术的又一道"门槛"。中国传统的文人艺术历来重道轻技，唯有篆刻艺术不敢对技稍有懈怠。因而，"篆刻艺术家"必须深入研读古代"印式"，对篆刻艺术的形式规定及其变通的可能烂熟于胸，必须经历"印中求印"的洗礼，真正通过技术关，像何震、苏宣、汪关、林皋、王福厂、陈巨来诸家[10]那样，倾毕生心力于篆刻艺术技艺，方能有所成就（图2-2-2）。

　　第三，"篆刻家"必须重视理论研究，深谙"印品"，自觉建立起篆刻艺术理念和审美理想，熟知艺术品评标准，尤其是要努力丰富和发展自己的艺术想象力，并且使个人性的艺术想象外化成为群体通识性的篆刻艺术意象。正因为篆刻具有很强的工艺制作性，"篆刻艺术家"在高度重视其刻制技术修为的同时，

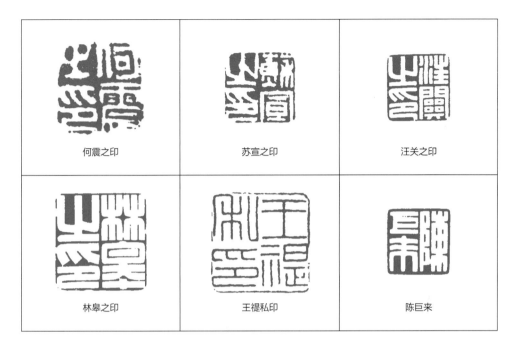

何震之印	苏宣之印	汪关之印
林皋之印	王禔私印	陈巨来

图2-2-2 何震、苏宣、汪关、林皋、王福厂、陈巨来所作自用印

又必须谨防"匠气",谨防陷入"唯技术"的泥潭。必须牢记,如同书法既有笔法又有笔意,是笔法与笔意的高度统一一样,篆刻也绝不仅仅是一种刻制技术,而是印法与心法、字法与笔意、刀法与刀意的高度统一,以意统率法,以法表现意。所以,"篆刻家"必须具有文人情思,像周应愿、沈野、杨士修、徐上达、朱简诸家[11]那样(图2-2-3),在众多印人竭力模仿"印式"、追求刀法之际,已经善于将文人情思赋予篆刻的种种技法,并且能够从以刀刻石的物理性痕迹中体验出无穷的韵味来。

第四,"篆刻家"必须具有深厚的书法功底和良好的金石艺术感悟,有丰富的金石铭文拓片观摩经验和临习体验,即必须是精于篆隶书艺的书法家。元明时期篆刻艺术之兴起于对"印式"的模仿,与清中叶篆隶书法兴起于对先秦汉魏金石书艺的模仿非常相似,甚至可以说,篆刻艺术就是微型的碑派篆隶书法。首先,作为"印式"的古代实用钤印本身就属于宋代以来金石学研究范畴,是古代吉金贞石的组成部分;其次,元明印人模仿古代钤印,也没有现成的笔法与刀法可循,而是通过模仿古代实用钤印印面的视觉效果摸索、提炼篆刻技法;其三,清代篆刻创作水平的显著提升,正得力于碑派篆隶书法的形成与发展;其四,晚清时期篆刻艺术形式的不断拓展,也是因为充分借鉴和吸收了金石学的研究成果。"篆刻家"必须像丁敬、黄易、邓石如、吴让之诸家[12]那样(图2-2-4),

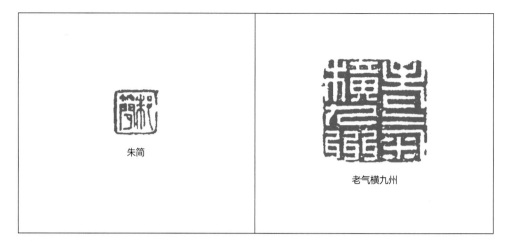

图 2-2-3　朱简、沈野所作印章

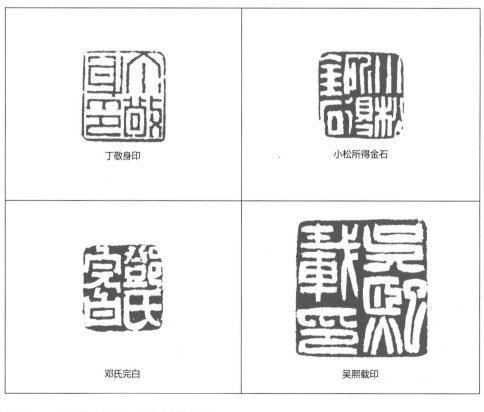

图 2-2-4　丁敬、黄易、邓石如、吴让之所作自用印

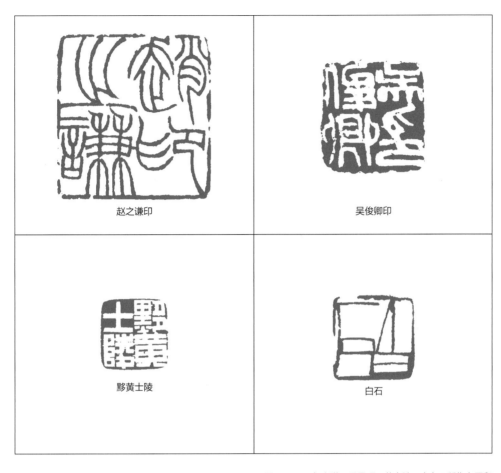

图 2-2-5　赵之谦、吴昌硕、黄士陵、齐白石所作自用印

酷爱金石，精于篆隶，以精深的篆隶笔法提高篆刻的笔法水平并带动刀法，以广博的古代金石见识变通"印式"规范并丰富篆刻的形式语言。

　　第五，"篆刻家"必须登高望远、胆敢独造、张扬个性，站在当代艺术的峰巅俯瞰篆刻，突破门类艺术的局限与壁垒，以艺术通才的眼光广泛吸取和接纳各门类艺术的养分，闯出自己独特的艺术生路。秦汉以来的钤印制作与元明以来的篆刻创作虽然都越来越陷入"刻字"之中，但从根本上看，脱胎于小型文字性徽标设计制作的篆刻，理应是书法、绘画、设计、工艺的混合体，是多个门类艺术的高度融合。因此，"篆刻艺术家"必须跳出狭隘的"刻字"意识局限，像赵之谦、吴昌硕、黄士陵、齐白石诸家[13]那样（图2-2-5），篆刻即是书画、书画即是篆刻，全面打通、互为支撑，不离"印式"也不拘"印式"，走向篆刻艺术创造的自由王国。

　　以上五条"篆刻家"必须具有的规定性，其实就是自元代以来"篆刻家"概念成长的历史过程，是其在篆刻艺术发展的各个阶段上分别获得的最重要的才识和才能，因而也是现今每一位篆刻爱好者必须自觉修学的内容，是现代高等院校篆刻艺术专业教育必须设置的课程科目。

　　客观上，当代的"篆刻家"队伍，将越来越以高等院校书法篆刻专业毕业生为主要构成。而从目前的情况看，高等教育篆刻艺术专业均附属于书法专业，这样的设置本来并没有错，但问题是书法专业必须侧重于书法教学，篆刻只能是附带，这就决定了目前的篆刻艺术高等教育都没有完整的课程设置，学生们所能学到的主要是上述的第二条规定性（即以"印中求印"为主要教学内容），而且即使是在这一条中，对"印式"的研究也多不够深入、系统、透彻，更多的是在进行一种"工匠"技术教学。这种教学上的偏失，正在导致（实际上已经导致了）当今篆刻创作越来越明显的技术化倾向与盲目"创新"倾向。由此可见，从篆刻艺术原理的角度厘清"篆刻家"的规定性，以此为依据及早调整、完善高等院校的篆刻艺术专业教学，对于当代篆刻艺术创作的发展至关重要，非常紧迫。

① 吾人习惯以"印人"指称"篆刻家"，主要是受周亮工《印人传》的影响。即在文人篆刻艺术形成之前及形成之初，古代实用钤印（包括文人士大夫用印）主要由工匠完成制作工序，故以"印人"呼之。今改用"篆刻家"这一概念，用以指称篆刻艺术原理中"能动主体"这一重要范畴，以示区别。

② ［西汉］扬雄《法言·吾子》云："或问：吾子少而好赋？曰：然。童子雕虫篆刻。俄而曰：壮夫不为也。"这是"篆刻"一词较早的含义，与雕虫互释，喻指精心于撰文和书写。《文选》载［南朝梁］任昉《为范尚书让吏部封侯第一表》云："固尝钻厉求学，而一经不治。篆刻为文，而三冬靡就。"吕延济注曰："篆谓篆书，刻谓雕刻文章也。"此处"篆刻"含义与扬雄同。直至［北宋］秦观《赠刘使君景文》诗，所谓"拈笔古心生篆刻，引觞侠气上云空"，"篆刻"仍作精心撰文、雕琢文辞解。黄惇先生指出："宋代'篆刻'一词可泛指刻帖、刻碑、刻印；专门指向刻印，确实始于元人。以后或还会指向诗文、碑帖，但社会认知则以指向刻印为主了。"例如，［明］高启《跋沟南诗后》云："右沟南张先生诗若干首，格律深稳，不尚篆刻，而往往有会理切事之语，盖能写其胸中之趣者也。"是以"篆刻"形容写作上过度雕琢修饰者。即所谓物极必反。可知到了明代文人还习惯以"篆刻"指称文学写作。可见，"篆刻"从来就是文人士大夫之所擅。但是，［元］程钜夫《赠彭斯立序》云："庐陵彭斯立工篆刻。一日，携所刻若古印章者谒远斋。"又，［元］吴澄《赠篆刻谢仁父序》云："谢复阳仁父，儒家子，工篆刻。"又，［元］李祁《题张天举图书卷》云："禾川张天举，书生也。攻篆刻印章，位置、风格率不失古意，一时士大夫多爱用之。"此处"篆刻"都是指印章刻制。可知"篆刻"一词用指印章刻制，应当兴起于元代，只是用法尚未固定，例如吴澄有诗《赠金工新学篆剔》，称铸印工凿刻印章为"篆剔"，剔与刻近义。至于《明史·文苑传·文徵明》载文彭、文嘉"并能诗，工书画篆刻，世其家"，才真正将"篆刻"用于指称文人艺术化印章创作。（参见百度百科"篆刻"词条释义，黄惇编著《中国印论类编》上卷第二编。）

③ 元代文人对印章刻制工匠的称呼很杂，诸如"剔图书者"（谭景星语）、"篆刻某某"、"金工"（吴澄语）、"刊生"、"刻图

书"（吾丘衍语）等等。

④ 文载台湾艺术大学人文学院主编：《东亚金石篆刻艺术国际学术会议论文集》，第11—30页，2010年9月。尽管将上古、中古实用钤印史称为"早期篆刻艺术史"或可商榷，但其中提出的问题及其见解颇有启发性。

⑤ 例如，《宋史·舆服志》载："乾德三年，太祖诏重铸中书门下、枢密院、三司使印。先是，旧印五代所铸，篆刻非工。及得蜀中铸印官祝温柔，自言其祖思言，唐礼部铸印官，世习缪篆，即《汉书·艺文志》所谓'屈曲缠绕，以模印章'者也。思言随僖宗入蜀，子孙遂为蜀人。自是，台、省、寺、监及开封府、兴元尹印，悉令温柔重改铸焉。"从这段文献可见，至晚是从唐代起，朝廷就设有专门的铸印官，他们"世习缪篆"（应当是叠篆，而非汉缪篆），是专职的官印设计者。另如文人士大夫兼事印稿设计，亦有宋、元帝王请欧阳修、虞集篆印的文献记载之例。

⑥ ［北宋］米芾《书史》有几则论印，或论印章真伪辨别，或论书画鉴藏印的形制与用法，都是在谈论印章的实用性，而与印章自身的艺术性无关。米芾自称设计的印记"与唐印相似"，又说"如填篆，自有法"，可见他设计阳文书画鉴藏印和书画款印，是运用了唐代官印的"填篆法"。

⑦ 元代工匠而能依照"印式"设计印稿如朱珪者，文人艺术家而能亲自操刀刻印如王冕者，属于早期篆刻家。可惜当时此类记载太少。

⑧ 文彭（1498—1573），字寿承，号三桥居士、国子先生，长洲（今江苏苏州）人。文徵明长子，官国子监博士，工书画，善篆刻，能诗。

⑨ 王冕（1287—1359），字元章，号煮石山农，浙江绍兴人，元代晚期画家、诗人，善篆刻。

⑩ 何震（1522—1604），字主臣，一字长卿，号雪渔。徽州婺

源人，文彭弟子，明代中期篆刻家，创"雪渔派"。苏宣（约1553—1623），字尔宣，一字啸民，号泗水，安徽歙县人，文彭弟子，与何震齐名的明代篆刻家，创"泗水派"。汪关（生卒年未详，活动于明万历、崇祯年间），字尹子，原名东阳，字杲叔，后得汉"汪关印"乃更名。歙县人，久居娄东（今江苏太仓），明代末期篆刻家，创"娄东派"。林皋（1657—？），字鹤田，福建莆田人，清初篆刻家，创"鹤田派"。王福庵（1880—1960），原名褆，字维季，号福庵（厂），以号行，别署罗刹江民，浙江杭州人，现代书法篆刻家，"西泠印社"创始人之一。陈巨来（1905—1984），原名斝，字巨来，后以字行，别署安持，浙江平湖人，现代书画篆刻家，以擅圆朱文印著称于世。

⑪ 周应愿（1559—1597），字公谨，吴江（今属江苏苏州）人，万历十六年中举，工诗，精文辞，能篆刻，明代印论家，著《印说》。沈野（生卒年未详，活动于万历、崇祯年间），字从先，吴郡（今属江苏苏州）人，工诗，善篆刻，明代印论家，著《印谈》。杨士修（生卒年未详），字长倩，号无寄生，云间（今属上海市）人，工诗，善篆刻，晚明印论家，著《印母》。徐上达（生卒年未详），字伯达，新都（今属安徽）人，善篆刻，晚明印论家，著《印法参同》。朱简（约1570—？），字修能，号畸臣，安徽休宁人，善诗文，精研古代篆体，将赵凡夫草篆用于篆刻，别立门户，晚明篆刻家、印论家，著有《印品》《印章要论》《印经》等，又有《菌阁藏印》《修能印谱》传世。

⑫ 丁敬（1695—1765），字敬身，号钝丁、砚林，别署龙泓山人，浙江杭州人，清代书画家、篆刻家，创"浙派"。黄易（1744—1802），字大易，号小松、秋盦，浙江钱塘人，清代金石学家、书法篆刻家，与丁敬并称"丁黄"，为"西泠八家"之一。邓石如（1743—1805），初名琰，字石如，后以字行，更字顽伯，号完白山人，安徽怀宁人，清代篆刻家、书法家，创"邓派"。吴让之（1799—1870），原名廷飏，字熙载，后以字行，改字让之，亦作攘之，号让翁，江苏仪征人，包世臣入室弟子，善书画，尤精篆刻，是"邓派"最重要的传人。

⑬ 赵之谦（1829—1884），初字益甫，号冷君，后改字㧑叔，号悲庵，浙江会稽（今绍兴）人，清代金石学家、书画家、篆刻家。吴

昌硕（1844—1927），初名俊，又名俊卿，字昌硕，号老缶、苦铁、大聋等，浙江孝丰（今湖州市安吉县）人，晚清民国时期书法家、画家、篆刻家，西泠印社首任社长。黄士陵（1849—1908），字牧甫，一字穆甫，后以字行，黟县（今属安徽）人，工书善画，晚清篆刻家，创"黟山派"。齐白石（1864—1957），原名纯芝，字渭青，号兰亭，后改名璜，字濒生，号白石、老萍、寄萍堂上老人等，湖南湘潭人，善诗文，近现代画家、书法家、篆刻家，创"齐派"。

第三章　印中求印（上）

　　从篆刻艺术史的角度看，在赵孟頫提出以富有"典刑质朴之意"的汉魏印章为"印式"，吾丘衍分析讲解汉代阴文印、唐代阳文印的基本设计规则与规律之后，篆刻艺术创作便开始了它的最初形态——"印中求印"。将这一历史现象引入篆刻艺术原理，即从印理的角度看，在"印式"概念与"篆刻家"概念确立之后，其最直接的逻辑展开便是"印中求印"。

　　"印中求印"这一概念被明确提出和使用，时间较晚。清末民初叶为铭《赵㧑叔印谱序》有云："善刻印者，印中求印，尤必印外求印。"显然，"印中求印"概念是与"印外求印"对称才被创用的，是因晚清赵之谦善于"印外求印"，印学家才将此前的篆刻创作方式统称为"印中求印"。[①]

　　那么，什么是"印中求印"呢？叶氏接着说："印中求印者，出入秦汉，绳趋轨步，一笔一字，胥有来历。"篆刻须以秦汉印章为准绳、为规则，其用字、用笔都必须以秦汉印章为依据——从这一原初的权威界定可以看出，"印中求印"就是前人所说的"印宗秦汉"，归根结底，就是遵循赵孟頫、吾丘衍提出的文人用印的艺术理念，从"印式"中学习篆刻。它与明代徐上达的一句话最为接近，即"得印之妙为印法"。

　　用今天的语言来表达，所谓"印中求印"的本义，前一个"印"字指"印式"，后一个"印"字指"篆刻"，即在"印式"中寻求篆刻艺术形式语言。从篆刻史的角度看，它是篆刻艺术形成的初始形态，是文人艺术家、篆刻家模仿"印式"设计制作自用书画鉴藏印或书画款印，是元明时期篆刻艺术发展的初级阶段。从篆刻家个体学习篆刻艺术的角度看，它又是每个人的必经之路，是每一位篆刻家必须具备的专业技法才能。而从篆刻艺术学的角度看，"印中求印"则是篆刻艺术原理的一个基本范畴：在对"印式"的模仿中建立篆刻艺术的形式语言，其实就是说"印式"之中包含着作为篆刻艺术形式的种种因素；因而，"篆刻家"所作的"印中求印"，其实就是在篆刻艺术的立场上，将"印式"概念中的这些因素逐一加以展开和剖析。

　　原初的"印式"是一个含混的整体形象和品性，在宋元文人艺术家眼中，无论是秦汉阴文印章还是隋唐阳文官印，都只是笼统的"古雅"的宏观印象，即赵孟頫所说的"典刑质朴之意"。正因为对所见到的古代实用钤印有此整体印象，好古的文人艺术家才选择它们作为自用印效法的范式，不仅适用，而且能显示学识、区别于流俗。而一旦真正确立了"印式"概念，进入了对古代实用钤印的学习和模仿，便需要对其形式加以剖析。实际上，吾丘衍在提出"印式"概念的同时，已经开始了对"印式"之形式的解剖；嗣后的一代代篆刻家都在孜孜不倦地对此详加解剖，"印式"概念由此获得了分析性的含义。

第一节 "印中求印"的诞生

众所周知，古代实用钤印之中包含有两道工序，一是印稿设计，二是印章制作。在印稿设计工序中，包含了古代钤印的种种制度规定因素（包括钤印材质规定、印纽样式规定、印面大小规定、印文文辞规定、钤印阴阳形制等等），钤印专用文字规定，钤印印面文字布置规定，印文书写技巧，等等。在印章制作工序中，包含了印模制作工艺，印体制作工艺，翻铸（凿刻、雕琢）制作工艺，等等。显然，古代钤印（尤其是官用钤印）设计制作的这两道工序都很复杂，其中，印稿设计包含了很多文士特有的学问和技能，工匠很难染指；印章制作包含了很多工匠特有的工艺和技术，文士也无法插足。正因为如此，元代文人艺术家的"印中求印"，首先从印稿设计切入。

吾丘衍《学古编·三十五举》作为篆刻史上"印中求印"的第一本教科书（图3-1-1），谈论的全是印稿设计方面的问题。他将古代钤印设计中所包含的种种因素逐一梳理出来，以艺术的眼光剔除其中作为古代官印制度所特有的内容，而将可以用于文人自用私印设计的形式要素保留下来，加以辨析解读，为文人自用印章（篆刻艺术的初始形态）设计提供依据和典范。

——对于"古代钤印制度规定"，吾丘衍刻意忽略了标志官位高低的钤印材质规定、印纽样式规定、印面大小规定，以及印制的时代变迁等因素，保留并突出了钤印的阴阳形制因素，即所谓"汉魏印章皆用白文……自唐用朱文"，以此确立白文宗汉、朱文法唐的设计理念，成为此后篆刻艺术形式语言中最为基本的"印法"。因当时文人自用印大多仍属私印范畴，吾氏在"印文文辞规定"方面也颇费心思，其"二十三举"（轩斋等印）、"二十六举"（姓名表字）、"三十举"（道号、屋匾），以及"三十三举"与"三十四举"（名印、表字印加字问题），都是按照"印式"的先例制定规则。随着篆刻艺术的发展，印文文辞范围逐渐扩大，以至于无所不能入印，吾氏所提出的这部分规定逐渐被淡化了。

——对于"钤印专用文字规定"，吾丘衍依据确立的"印式"，提出"白文印，皆用汉篆。平方正直，字不可圆。纵有斜笔，亦当取巧写过"，"白文印，用崔子玉写《张平子碑》上字，又汉器物上并碑盖、印章等字，最为第一"；"朱文印，或用杂体篆。不可太怪，择其近人情者，免费词说可也"。吾氏还认为："多有人依款识字式（即商周金文）作印，此大不可。盖汉时印文不曾如此，三代时却又无印。学者慎此。"实际上，由于篆体文字早已退出日常生活领域，元代人识篆、用篆已成困难之事，是文人设计自用印稿最大的

學古編序

干莫利器也補履者莫能用櫺梁大材
也窒鼠穴者莫能擧故求此道必得于
此道則達于此道矣院達矣止斯可乎
曰不可夏后氏治水水之道也汨使之
流道使之注山泉之蒙⋯閭之虛不相
與違期所謂道偶得此說因寫爲學古
編序。

大德四年五月二十五日真白居士吾
丘衍子行序

陳眉公重訂學古編目錄

三十五集

合用文籍品目

一小篆五則
許慎說文解字十五卷
蒼頡十五篇
徐鍇說文解字繫傳四十卷
張有復古篇二卷

二鍾鼎品二則
薛尚功歈識法帖十卷
薛尚功重廣鍾鼎篆韻七卷
又五聲韻譜五卷

三古文品一則
夏竦古文四聲五卷

四碑刻品九則
李斯嶧山碑

图 3-1-1　[元] 吾丘衍著《学古编》书影

障碍，所以，吾丘衍以超过一半的篇幅（"一举"至"十八举"），专门介绍古近各种篆体文字、历代篆书名家及其书风、各种篆体文字的用法，书后附录《合用文籍品目》又详细介绍各种篆体和隶体的字书、碑帖，反复强调"凡习篆，《说文》为根本。能通《说文》，则写不差。又当与《通释》兼看"，"汉篆多变古法，许慎作《说文》，所以救其失也"。这一方面的研究被后来者奉为篆刻艺术的"字法"。

　　——对于"铸印印面文字布置规定"，吾丘衍给予了充分的重视，主要从三个方面考察"印式"，为文人自用印的设计制定规则：其一，"三字印""四字印"的印文分布规则（"二十一举""二十二举"），"二名，可回文写……单名者，却不可回文写……若曰'姓某私印'，不可印文墨，只宜封书，亦不可回文写"（"三十三举"），这是印文的行款次序问题。其二，"四字印，若前二字交界略有空，后二字无空，须当空一画地别之"（"二十二举"），"凡印文中有一二字忽有自然空缺，不可映带者，听其自空，古印多如此"（"三十一举"），"诸印文下有空处，悬之最佳。不可妄意伸开，或加屈曲，务欲填满"（"三十五举"），这是印文的字中留空、字间间隔问题。其三，"白文印，必逼于边，不可有空，空便不古"（"二十七举"），"朱文印，不可逼边，须当以字中空白得中处为相去，庶免印出与边相倚，无意思耳……粘边朱文，'建业文房'之法"（"二十八举"），这是印文与边栏的关系问题。吾氏以六举的篇幅来谈论，足见这是当时文人设计自用印章最需关注的方面之一。这一方面的研究，被后来者发展为篆刻艺术的"章法"。

　　——对于"印文书写技巧"，吾丘衍也多有研究。例如，"八举"谈及写小篆"各有笔法"；"十二举"谈及如果杂用商周金文和古文，"但皆以小篆法写，自然一法"。又如，"二举"谈及择笔，"今人以此笔作篆，难于古人尤多。若初学未能用时，略于灯上烧过，庶几便手"。再如，"十四举"谈及执笔，"写篆把笔，只须单钩，却伸中指在下夹衬，方圆平直，无有不可意矣"；"十五举"谈及写篆书大字，"当虚腕悬笔。手腕着纸，便字不活相"。还有，"十八举"谈及汉印所用的"摹印篆，其法只是方正篆法，与隶相通"。由此可见，虽然元代人的篆书书写水平颇有局限，但吾氏已经对此多有关注，只不过他将这些关于篆书书写方法的讲解混杂在篆体字法的介绍之中，以至于后来者笼统地将它们称为"篆法"，所以，篆刻艺术发展初期的"篆法"，其实主要是指"字法"而非"笔法"。

　　综上所述，吾丘衍时代的"印中求印"，已经从"印式"中求得了包括印法、字法、笔法和章法在内的印稿设计的基本法则和方法，而关于印章制作工艺

图 3-2-1　[明]徐上达著《印法参同》书影

方面的问题，吾氏却只字未提。这实在是因为，当时文人艺术家只设计印稿，印章刻制工序几乎全部交由工匠代为完成。直到明中叶石质印材普及使用之后，"印中求印"才从印稿设计工序扩大到印章制作工序，也才获得了完整的含义。而明代"印中求印"最为完备的教科书，当推徐上达的《印法参同》。

第二节　篆刻艺术技法体系的构成

如果说吾丘衍《三十五举》所作的"印中求印"尚属文人艺术家的初步探索，所建立的篆刻艺术技法还只是个不完整的毛坯，那么，300年后徐上达编著的《印法参同》（图3-2-1），则标志着"印中求印"在观念与方法上的成熟，标志着篆刻艺术技法体系的形成。

徐上达所处的时代，"印中求印"已然蔚为风气，各种集古印谱的印行（图3-2-2），体现出用印者（文人士大夫）对"印式"的爱好和尊重，也体现出篆刻创作者对"印式"的渴求。而各家摹古印谱的辑成，表现出作者们为了艺术市场竞争而炫技，更反映出他们都在自觉地以"印中求印"作为自己的训练方式。②徐上达正是在众多文人艺术家、篆刻家深入研究和实践的基础上，对"印中求印"进行了全面系统的总结。《印法参同》计42卷，从其内容看，它是在新的历史条件下，充分利用明中叶以来篆刻艺术的新观念、新理论、新经验，对吾丘衍《学古编》"印中求印"思想内容的补充、深化、完善和系统化。

——徐上达开宗明义，提出"篆刻有至要，得之则入彀，失之则背驰者"。

图 3-2-2　［明］顾从德辑《顾氏集古印谱》书影

而篆刻的"至要"只能通过"印中求印"得来，"印不模仿，无由希先进，而模仿则又有诀也"，即所谓"知方圆之法自规矩定，又知规矩之为法从方圆生，斯知我印法矣……因法知法，知法乃法"。篆刻艺术之法来自于"印式"的选择；研究清楚了"印式"中所蕴含的形式规律，篆刻艺术之法由此而形成。徐氏认为："无人乎引法以缩之，终于未正；无人乎授法以进之，终于未精。"这就是说，如果不确立"印式"来规范约束，篆刻就不可能雅正；如果不深入理解、融会贯通"印式"中的法则，篆刻就不可能精通——这是"印中求印"的意义，也是徐氏编著此书的目的。

　　——徐上达总结当时印学研究成果，系统介绍古代实用钤印[③]，使人对"印式"所指的真身有所了解，对吾氏《三十五举》中的简单勾画作了较多的补充。不仅如此，徐氏还记述了与篆刻艺术相关的各种工具、材料、用品、制作工艺、印章纽式等等[④]，涉及印体的材质和纽式，以求知识完备，扩大了吾氏《三十五举》的研究范围。徐氏仿效吾氏，在书中直接附录作为"印中求印"的图版教材[⑤]，辑成古代实用钤印印谱十卷，分"官印式"与"私印式"两大类，显然也是继承了吾氏《古印式》分类体例。徐氏还系统介绍了历代篆书碑帖、字书、书家[⑥]，相当于《三十五举》前半部分及附录部分内容。

　　——徐上达立足于篆刻创作，阐发了"印中求印"的原则、方法和要求。[⑦]首先，他提出"蓄印谱、集印章"，即尽可能多了解、多研究、多亲近"印式"，这是"印中求印"的前提条件。第二，他提出"择善、取法"的要求，认为"谱所载印，固皆为古人所遗，然而刻者未必一一属名家，著者未必一一为法印"，古代钤印未必都是精品、都可以作为"印式"，所以"学者先须辨得何篆为至正，何刻为大雅"，以保证取法乎上。第三，他提出"须取古印良可法者，想象摹拟，俾形神并得"，即"印中求印"要充分发挥想象，不仅求其形，更要求其神，"善摹者，会其神，随肖其形；不善摹者，泥其形，因失其神"。第四，他提出"摹印于印谱者，未若摹印于印者之为真"，即"印中求印"必须"见其真印而熟识之"，只有"不于画上临仿，而于当面认真"，才能"亲接其神思、情性、笑语"，达到传神的境界。第五，他提出"会主人之意，酌地势之宜"，即在"印中求印"的基础上，根据用印人的意图来决定篆刻样式[⑧]的选择。第六，他重视"印中求印"的合理性，提出"如从秦则用秦文，从汉则用汉篆。从朱则用小篆，取其潇洒；从白则用大篆，取其庄重。仿玉则随察玉之性，仿铜则因会铜之理"；至于篆刻作品的润色，也必须建立在对"印式"的深刻理解上，"至于经土烂铜，须得朽坏之理：朱文烂画，白文烂地，要审何处易烂则烂之。笔画相聚处，物理易相侵损处，乃然。若玉，则可损可磨，必不腐败矣"。

——基于当时"印中求印"取得的丰硕成果，徐上达构建了篆刻艺术的技法体系。⑨首先，他提出篆刻"十要"，既是篆刻艺术创作的十条标准、十个品级，也是篆刻艺术审美的十种类型、十种风格，类似于沈野《印谈》所提出的"五要"、杨士修《印母》所提出的"十四印格"，但徐氏的"十要"之间有递进关系。实际上，这是人们从"印式"中领略到的"十美"，比之赵孟頫、吾丘衍笼统言之的"古雅"要深入细致得多。第二，徐氏依据一定的逻辑关系系统阐述篆刻艺术形式的"章法、字法、笔法、刀法"，即"印中求印"所建构的篆刻技法体系，深刻指出"印到眼可意，赖有章法……章法成于字法……字法成于笔法……刀法所以载此笔，与字，与章，而出者也"。从这里可以看到，明代篆刻家不仅创立了刀法，实现了印稿设计与印章制作的一体化，即篆刻创作两大工序的完整性，而且在"章法"中增加了"情意"与"态势"的要求，将"字法"与"笔法"分开论述，这些都是在元代人基础上的重大进步。第三，他提出"印字有意，有笔，有刀"，即从"意、笔、刀"三者之间的关系，来整体地把握篆刻技法体系⑩，强调"意主夫笔，意最为要；笔管夫刀，笔其次之；刀乃听役，又其次之"，以"意"为根本、为统帅，"必意超于笔之外，刀藏于笔之中"，从书法、绘画艺术的高度来要求篆刻。他还提出"章法、字法、笔法、刀法"四者之间的关系，主张"须从章法讨字法，从字法讨笔法"，并认为"笔法既得，刀法即在其中"。这些都显示出明代中后期篆刻艺术形式趋于成熟。

从徐上达《印法参同》努力构建的篆刻技法体系可以看出，明中叶以来的篆刻家们已经具备了将篆刻视为文人艺术的观念，因而直接借助高度成熟的书法、绘画技法理念，来总结"印中求印"不断积累的经验，使得元代人草创的篆刻技法观念在这一时期发生了巨大的飞跃，以至于以往的印学史家习惯于将明中叶作为篆刻艺术的真正开端。尽管徐上达对字法、笔法的阐释与今人不完全相同，我们仍然可以以《印法参同》作为典型代表，将万历年间由一大批文人艺术家、篆刻家共同建立起来的篆刻艺术技法体系作一梳理：

（一）从古代实用钤印印稿设计工序及元代以来的"印中求印"，分化出：1."印法"，即直接借鉴古代钤印样式的篆刻艺术创作的格式；2."印格"，即从古代钤印的观照中归纳出来的篆刻艺术创作的审美类型；3."章法"，即从古代钤印印文布置中提炼出来的篆刻创作印文布置基本规律；4."字法"，即与不同"子印式"相适应的印文书体规定，以及为适应章法需要而作印文变形的基本规律；5."笔法"，即与印文各种书体相适应的笔画形态及其书写用笔方法。

（二）从古代实用钤印之制作工序及明中叶以来以刀刻石的"印中求印"，总结出：6."刀法"，即从古代钤印印面视觉效果中体验获得，并且与篆刻"笔

法"相配合的刻制方法。古代实用钤印制作工序所包含的印模制作工艺、印体制作工艺、翻铸（凿刻、雕琢）制作工艺，到了石质印材时代，便化归为刻制的"刀法"了——应当说，这是以文人艺术家为主导的篆刻艺术理念的体现。

在这里，文人艺术家、篆刻家们通过"印中求印"，从印稿设计工序求得了印法（可以包含印格或心法）、章法、字法和笔法多项法则，而从印章制作工序求得的，仅仅被归结为一个"刀法"（或称"刻制法"。从现今的情况看可以包含"钤印法"）。这就是"篆刻"艺术"篆"在先为主、"刻"在后为辅的原因所在。

①　人们是在"印外求印"创作现象发生之后，并且对篆刻创作、风格形成产生了显著的效应之时，才意识到之前的创作方式可以总结为"印中求印"。也就是说，如果没有"印外求印"的追求，人们会理所当然地认为篆刻创作只能是"印中求印"式的，或者说，这是篆刻创作唯一的方法。

②　明中叶以来，自顾从德于隆庆壬申（1572）辑成《顾氏集古印谱》以来，万历年间（1573—1620）鉴藏摹刻古印蔚然成风。例如，万历乙亥（1575）年王常编辑《印薮》六卷（顾氏集古印谱木刻版）；万历己丑（1589）年张学礼辑成《考古正文印薮》五卷；万历丙申（1596）年甘旸以铜玉摹刻秦汉原印辑成《集古印正》五卷；万历庚子（1600）年范汝桐辑成《范氏集古印谱》十册；万历壬寅（1602）程远摹刻辑成《古今印则》四卷；万历乙巳（1605）陈钜昌摹刻辑成《古印选》四卷；万历丁未（1607）年潘云杰请苏宣、杨当时以石摹刻辑成《集古印范》十册；同年，潘云杰与陆鉁合辑《秦汉印范》六卷；万历庚戌（1610）年吴可贺辑成《古今印选》二卷；同年，朱简辑成《印品》五册；万历壬子（1612）年金光先辑成《金一甫印选》二册，上册为其摹刻秦汉官私印章；万历甲寅（1614）年汪关辑成《宝印斋印式》二卷，上卷为其自藏古印；同年，徐上达父子摹刻古今印章二十余卷并辑成《印法参同》；万历乙卯（1615）年郭宗昌辑成《松谈阁印史》五卷；如此等等。

③　见《印法参同》第一卷官印类，第二卷私印类，第三卷历朝类，第四卷制度类。

④　见《印法参同》第十五卷杂记类，第十六卷纽式类。

⑤　见《印法参同》第十七至二十六卷官印式、私印式。此书第二十七至四十二卷为各种明代篆刻家印谱、古印谱、徐氏父子摹刻及创作印谱，应是作为初学篆刻者的参考资料，是对"印式"的扩充。

⑥　见《印法参同》第六卷详篆类。

⑦ 见《印法参同》第五卷喻言类，第七卷参互类，第八卷摹古类。

⑧ 此处所说的"篆刻样式"，即本书所谓"印法"，包括选用何种"印式"，印文文辞确定，印章大小、阴阳，以及用字、布置方面的总体要求。因徐上达以"印法"作为"篆刻技法"的总称，故暂时以"篆刻样式"代指，以免引起叙述上的混淆。

⑨ 见《印法参同》第九至十四卷，撮要类，章法类，字法类，笔法类，刀法类，总论类。

⑩ 见《印法参同》第十四卷总论类。

第四章 印中求印（下）

作为篆刻艺术的形式语言体系及必须遵从的形式规定，元明文人艺术家、篆刻家们通过"印中求印"，归纳总结出了印法、印格、章法、字法、笔法、刀法等一系列法则。从篆刻艺术原理的立场对这些法则作解析，逐一辨析它们的本义及其在篆刻艺术创作中的意义和地位，才能做到知其然更知其所以然，即所谓"因法知法，知法乃法"。

在篆刻艺术技法体系中，印法（及印格或心法）相当于书法艺术中的"意在笔先"的印先之法，即创作前法；而通常所说的"篆刻四法"，即章法、字法、笔法和刀法（亦有将字法与笔法合为篆法，而称"篆刻三法"者），则相当于"意在笔中"的印中之法，并且可以分为印稿设计法与印章制作法两阶段，即创作中法；至于清代发展起来的钤印法（亦可将其归并入篆刻制作法），则相当于"意在笔后"的印后之法，即创作后法。从篆刻艺术原理角度解析它们的内在意义及其相互关联，不仅可以充分认识元明清篆刻家所建立起来的篆刻艺术形式语言的深刻性与完整性，而且可以从中发现既有篆刻形式的可变性与可开发性。这对于篆刻艺术在当代的稳步发展是非常重要的。

第一节　印法与印格

（一）印法[①]

在篆刻艺术的一系列技法中，"印法"无疑是第一法，但也是今人研究篆刻技法体系常常忽略的一个重要内容。事实上，具有篆刻创作经验的人都会自觉或不自觉地思考"印法"方面的问题，但未必用"印法"这一概念来概括总结这方面的规则，这或许是因为，明代周应愿《印说》率先提出"文有法，印亦有法"的观点；嗣后，徐上达将自己的篆刻技法教科书命名为《印法参同》，在其"自序前"中也称"得方之妙为方矩；得圆之妙为圆规；得印之妙为印法"，把"印法"概念作为对"篆刻艺术技法"的总称，似乎在"印法"之下包含有章法、字法、笔法和刀法。所以，我们必须对这一概念重新加以界定。

篆刻艺术原理意义上的"印法"，是指篆刻家对古代实用钤印各种印式及其子印式的整体的、综合的、规律性的把握。一方面，篆刻家对各种印式及其子印式的把握越全面，其"印法"就越丰富；另一方面，篆刻家对各种印式及其子印式的规律理解越综合，其"印法"便越深刻。因此，"印法"是从事篆刻艺术创造所必须面对的"印式"选择及其基本原则和方法，也是篆刻家在即将进入特定创作之际头脑中萌生作品形象的基本依据。篆刻艺术形式绝非无中生有、任意发挥得来的，而是在"印中求印"中提炼总结而成的，其前提就是对"印式"的选择和体验，

对篆刻典范的确认；而古代钵印制造的目的是实用而不是艺术，并非所有的古代钵印都可以作为"印式"，其中必然存在着选择的原则和方法。我们将基于"印式"选择的原则和方法而形成篆刻艺术形象的基本法则称为"印法"。

在抽象的印理层面上，"印法"无非是"印式"教给篆刻家的以古文字为构形材料的小型图案构成法，亦即"一圈、二仪、三式"的图案构成意识。在这里，"圈"（可以是方形，也可以是圆形或三角形等等）是这一图案的外形（或整体几何形）；"阴阳二仪"是这一图案的纹样生成方式，或者说是形成纹样的"黑白关系"；"三式"则是这一图案中给定的纹样（即入印文字）变形组合，以适合大圈几何形的变通手法。这是"印法"的本质含义。然而，对于现实的、具体的篆刻艺术创造而言，"印法"又总是落实在篆刻家对具体"印式"的选择和遵从之中，因而呈现出"印法"的时代性乃至个体性。

从篆刻艺术总体来看，"印法"是指特定时代、特定人群选择"印式"的原则和方法，以及由此形成的对篆刻形象的总体要求。例如，元代赵孟頫、吾丘衍针对当时好古之士自用印章设计以新奇相矜、不遗馀巧的流俗，倡导以"古雅"为原则，选择印风典刑质朴的汉魏阴文印、隋唐阳文印为"印式"；赵、吾及其追随者以勾摹古印印谱、解析古印形式并仿作、教学课徒、收藏并辑成集古印谱等方式，在文人士大夫阶层加以推广，终于建立起了文人自用印设计的"宗汉法唐"观念。明末、清代篆刻家也是以"古雅"为原则，选择先秦古钵、秦汉封泥和已经成为古物的元押等等作为"印式"。[②]进而言之，在赵、吾时代，即在篆刻艺术生成之初，只有一个混沌笼统的"印法"；其他诸法都是在篆刻艺术不断发展深化的过程中逐渐分化出来的。

从篆刻家个体来看，"印法"则是指每一位篆刻家从事创作时首先考虑的作品基本"格式"，因而是一种隐性的法则。但凡篆刻家在进入具体作品创作之际，头脑中都会立刻浮现出种种"印式"，有些篆刻家是在刹那闪念间捕捉到了理想的"印式"，有些篆刻家则需要反复权衡，从既定的印文文辞的字形与含义、作品的用途或用印人的身份等等方面综合考虑，选择相宜的"印式"及其子印式，无论如何，其中都有一个"印式"选择问题。对于篆刻家个体而言，既需要在总体上选择自己是宗汉、法唐、宗先秦还是兼而法之，更要针对具体的创作选择某种印式中的"子印式"，甚至选择子印式中更为具体的审美类型。这是"印法"作为篆刻艺术技法的重要依据。

篆刻家个体对"印式"的选择，绝非在创作之际才临时翻阅集古印谱，而是要"胸有成竹"，将古代实用钵印牢记在心、烂熟于胸。这是每一个个体学习篆刻艺术都必须经历的过程，都必须具备的基本功，这就是"印法"。惟

有深谙印法，个体在创作之前或创作之际才能自然而然地以"印式"观照印文文辞，或每遇印文文辞则"印式"在心中油然而生。这就需要篆刻家像书家拥有碑帖、画家拥有画册一样，广集印制精良的古代实用钤印印谱，并且深入研读这些印谱。在这个意义上，"印法"毋宁说就是每一位篆刻家的"读印法"，这是个体的"印法"形成的必由之路。

读印，首先必须辨别印谱版本的精粗优劣。赵孟頫勾摹古印辑成《印史》，这对于他个人学习古印是一次深入的磨练，但以此为印谱来传播"印式"，却是误人子弟之举。明中叶顾从德以印印纸辑成《顾氏集古印谱》，给当时的印人—篆刻家带来学习古印的极好机遇；而王常将此以木版摹刻翻印为《印薮》，并且被射利者反复翻刻印行，客观上将当时印人对古印的认识又拉回到宋元人的水平，受到有识之士的严厉批评。正是鉴于当时集古印谱的印制质量问题，元明清篆刻家历来珍视以原印印纸的印谱，并高度重视对古代钤印原物的把玩。[③]至于现当代，对于为数众多的篆刻艺术爱好者来说，拥有以原印印纸的集古印谱和古代钤印原物已不现实，收集印制精良的古代实用钤印印谱尤为重要，须从图版来源、用纸用色、印制方式诸方面综合考察。[④]

拥有了一批印制精良的集古印谱，就必须掌握研读古印的方法。古今篆刻家研读古印的方法各有不同，或勾摹整体古印、或勾摹印面单字、或圈点印谱、或批注印谱，[⑤]如此等等，归纳起来无非五个步骤：亲近古印、分类记忆、辨析风格、区别优劣、斟酌明清。

——所谓"亲近古印"，是学习和研究古代实用钤印的第一步，指通过反复观看、把玩、品味，熟悉古代实用钤印的形态，由粗略认知逐渐进入到细致观察。徐上达《印法参同》有云："善摹者，会其神，随肖其形；不善摹者，泥其形，因失其神。"其实绝非临摹古代钤印时才须会其神，读印更须会其神——无论由神到形还是由形及神，读印都须以"会神"为根本，在会神的基础上把握形的规律。亲近古印就是会神知形，犹如与人交往，将古印的相貌与神情摄入脑中，为后续研究打下坚实的基础。

——所谓"分类记忆"，是指面对数量巨大、品类繁多的古代实用钤印，须层层分类，在头脑中建立起"印式"与"子印式"体系，以系统的方式加深记忆。即先划分"印式"大类，包括先秦古钤印式、秦印印式、汉印印式、隋唐官印印式、宋官印印式、宋元圆朱文印式、宋元押记印式等等。进而在每一印式大类中再细分出一系列的子印式，例如，先秦古钤印式可以按地域细分为三晋、楚、齐、燕、秦诸系子印式，也可以按构形方式细分为散布式、字行式、字格式诸子印式；又如，汉印印式可以按时代细分为西汉初、西汉、新莽、东汉、三

国、两晋、南北朝诸子印式，也可以按制作工艺细分为铸印、凿印、琢印诸子印式。踏踏实实做好这一步骤，则能将熟悉的古印形态梳理成类，加深理解。

——所谓"辨析风格"，是指在对古代钤印作"印式"及其子印式的分类梳理的基础上，更为细致地辨析同一子印式中众多钤印各自的形式特征、精神风貌，由此将这些钤印区分为一系列审美类型。明代几乎每一位印论家、篆刻家的"印品"都在作古代实用钤印的风格辨析，各自都归纳出一系列审美类型，这既是篆刻家个体因人而异选择"印式"的依据，也是其进行篆刻创作时最具体的格式参照。

——所谓"区别优劣"，是指对每一印式及其每一子印式的每一审美类型中的所有钤印，还必须作优劣区分，选择其中优者作为自己反复揣摩临习的范本。古代实用钤印自身的优劣是以其对当时钤印制度的符合程度为标准；而作为"印式"，古代钤印的优劣是以其对所属审美类型的完美程度为标准。尽管篆刻家个体所钟情的审美类型各不相同，其区分古印之优劣的标准也不尽相同，但基于自己在研读古印过程中逐渐形成的篆刻艺术审美理想，以及对篆刻艺术史的深入学习和研究，应当能够在同一审美类型中，辨别不同钤印的形式完成度、特色鲜明度、细节精妙度、整体和谐度。

——所谓"斟酌明清"，是指研读古代实用钤印，必须参考研读明清流派篆刻印谱。以往多有印学家认为，流派篆刻或成就不高、或带有习气，不宜初学；强调直接学习古代钤印，以确保印法之"正"。事实上，元明清以来一代代篆刻家"印中求印"，对古代钤印进行了深入研究，流派篆刻正是这些研究的成果。今人在研究古代钤印的同时，研读明清流派篆刻印谱，借鉴其如何变通活用"印式"，分析其"印中求印"的得失优劣，才有可能站在前人的肩膀上更进一步。仔细分析现当代有所成就的篆刻艺术家，大多都有学习元明清流派篆刻的经历；他们不仅从前贤"印中求印"的得失中得到启发，也为自己的新探索找准了方向。

总的来说，篆刻家个体的"印法"是靠深入研读古代钤印（并借鉴元明清流派篆刻）获得的，与下文所要论及的"印化"观念直接相关（详见第九章"印化"）；而今人对"印法"的忽略[⑥]，也直接表现为不愿深入研究集古印谱、仔细分析古代实用钤印，不区分古印所包含的风格，不辨析古印本身的优劣，更谈不上亲近古印，细察古印中蕴含的"神思、情性、笑语"，导致对"印式"研究不够深入，只是蜻蜓点水、取其大概，便妄加发挥。这从反面证明了"印法"的重要性，是篆刻艺术其他诸法的根本基础。

（二）印格（或称"心法"）

所谓"印格"，从字面上解释，即是以艺术立场对古代实用钤印或当下篆刻创作所具有的形式特征的审美观照，笼统而言是钤印或篆刻的品格、格调，具体而言则是钤印或篆刻的风格。所以，"印格"既是指对篆刻艺术可能具有的风格类型的探索，也是指文人艺术家、篆刻家对古代实用钤印所呈现的审美类型的划分。也就是说，"印格"也从"印中求印"来，本是"印法"中的"辨析风格"法，因其具有丰富的思想内涵、相对独立的内容体系，以及重要的思维方式，有必要提升为与"印法"相并列又相支撑的一法，单列出来加以研究。

上文述及，"印格"是明代印论家、篆刻家最为关注的问题之一。他们深入解读古代实用钤印，通过对古印"风格"或"格调"的辨析，归纳出一系列审美类型。这种审美类型分析的依据是当时的"印品"理念，即"印品"是"印格"的艺术理念依据，"印格"是"印品"的艺术形式落实（详见第八章"印品"）。而这样做的目的，既是便于更加细致而且类型化地把握"印式"，也是适应当时篆刻创作以用印者为尊的实际情况，为不同身份的用印人所适宜的篆刻审美类型寻找更具体的格式参照。[⑦]而对于今人来说，对"印式"作细致的风格辨析，如同学书者须寻找适合自己学习的风格的碑帖一样，因人而异，从多而杂的古代实用钤印中选取适合个体学习的风格类型作为"印式"，由此提高学习效率。这是"印格"作为篆刻技法在技术层面的意义。

不同于元明清以来的篆刻艺术创作，古代实用钤印制造只是遵循当时的钤印制度，或精心制作以求工稳美观，或临事从宜以应不时之需，本身并没有"艺术风格"可言。因此，要从古代钤印中"读出"艺术风格或审美类型来，全靠文人艺术家、篆刻家们自身的文学艺术修养，是他们凭借自己长期的诗文书画鉴赏经验，将诗文书画领域的审美范畴通过艺术通感移植到"印式"观照中，[⑧]并且与古代实用钤印的具体形式联系起来，赋予其以各种"艺术风格"，即杨士修《印母》所言，"所谓神也，非印有神，神在人也。人无神，则印亦无神"。换言之，"印格"来源于观者自心，是观者心中先有诗文书画的"艺格"，当其观照古代实用钤印时才能产生联想与想象，辨析其风格、读出其"印格"。显然，"印格"在本质上是一种"心法"，是篆刻艺术家观照和把握古代实用钤印、篆刻创作的"心法"，也是篆刻艺术家所理解的古代实用钤印制造者的"心法"——正是篆刻艺术家与古代钤印制造者的这种"心心相印"，古代钤印形式超越了单纯的技术层面，而获得了文人艺术的"诗意"。沈野《印谈》有云："不著声色，寂然渊然，不可涯涘，此印章之有禅理者也。形欲飞动，色若照耀，忽龙忽蛇，望之可掬，即之无物，此印章之有鬼神者也。尝之无味，至味出焉，听之

正格　军假侯印

诡格　蔺川侯印

图 4-1-1　汉印印格举例（一）

无音，元音存焉，此印章之有诗者也。"此处所说的，即是篆刻艺术家提升自己的艺术品味所必须高度重视和切实修养的诗意化的"心法"，是"印格"更深层的内涵和意义。

在明代印论中，杨士修《印母》关于印章风格的辨析最具代表性。杨氏依据当时的"印品"艺术理念，立足于"印式"与篆刻的一致性，将富有诗意的审美类型与印面形式紧密联系起来，分辨"印格"为7对14格：

——正格（摹文下笔，循笔运刀，锱忽不爽）与诡格（字或颠倒，刀或出入，天趣流动），即平正人工与奇诡天趣两种审美类型。在杨氏看来，正格又具有"称"和"庄"的含义，即所谓"字各异形，篆有定法；布置匀称，出自胸中"（称）；"篆法端方，刀法持重；如商彝周鼎，何等庄严，亦自有神采"（庄）。而诡格亦可称为"变"，即所谓"使人不测也……若海中珍，若山中树，令人但知海阔山高耳，岂容其料哉。惟山知山，惟海知海，惟大家能知大家"（变）。（图4-1-1）

——媚格（点缀玲珑，蝶扰丛花，萤依野草）与老格（刀头古拙，深山怪石，古岸苍藤），即明媚柔美与古老硬拙两种审美类型。杨氏也将这一对印格称为"娇"与"古"，曰："娇对苍老而言也。刀笔苍老者，如千年古木，形状萧疏。娇嫩者，落笔纤媚，运刀清浅，素则如西施淡妆，艳则如杨妃醉舞。"故媚格可细分为"素媚"与"艳媚"两类。又曰："古有古貌、古意、古体，貌不可强，意则存乎其人，体可勉而成也。貌之古者，如老人之黄耇、古器之青绿也；在印，则或有沙石磨荡之痕，或为水火变坏之状是矣。意，在篆与刀之间者也：刀笔峻嶒曰高古，气味潇洒曰清古，绝少俗笔曰古雅，绝少常态曰古怪。此不但纤利之手绝不可到，即质朴者亦终于颣拙而已。若古体，只须熟览古篆，多观旧

媚格　武意

老格　轪侯之印

图4-1-2　汉印印格举例（二）

仙格　翁哉

清格　刘疵

图4-1-3　汉印印格举例（三）

物。"故老格也可细分为"高古""清古""古雅""古怪"和"颓拙"五类。（图4-1-2）

　　——仙格（神色欣举，如青霄唳鹤）与清格（局度分明，如沙岸栖鸿），即神采飞扬与平和静穆两种审美类型。仙格亦可称为"活"，即所谓"有纵之势，厥状若活，如画龙点睛，便自飞去；画水，令四壁有崩毁之意。真是笔底飞花、刀头转翅"（活）。清格则兼具"净""整"之义，即所谓"若明净……阶前花草，位置有常；池上游鱼，个个可数。若少杂异物，便不成观"（净）；"整束而不轶也。篆文清晰，界限分明。如两阵相对，戈矛簇出，各有统摄，整齐不乱也"（整）。（图4-1-3）

　　——化格（结构无痕，如长空白云）与完格（明窗净几，从容展试，刀笔端好），即浑然一体与脉络分明两种审美类型。化格必须借助于"情"，即所谓"若神旺者，自然十指如翼，一笔而生意全胎，断裂而光芒飞动"（情）。而完格则需要"松"，即所谓"运刀过实，便觉字画有粘滞之态。善运刀者，要在相其局势，徐徐展手，毋过用力，毋过着意，不患不松活矣"

化格　米粟祭尊

完格　三川尉印

图4-1-4　汉印印格举例（四）

变格　阳平家丞

精格　谢李

图4-1-5　汉印印格举例（五）

（松）。（图4-1-4）

　　——变格（军中马上，卒有封授，遇物辄就）与精格（布置周详，如蚕作茧，如蛛结网），即草率急就与精工细作两种审美类型。变格又近于"雄"，即所谓"具坚之体，其势为雄。如持刀入阵，万夫披靡，真所谓一笔千钧者也"（雄）。而精格则近于"转"，即所谓"直者，径而少情，转则远而有味。就全印论之，须字字转顾；就一字论之，须笔笔转顾。乃至一笔首尾相顾"（转）。（图4-1-5）

　　——捷格（脱手神速，如矢离弓，如叶翻珠）与神格（狂歌未歇，大白连引，刀笔倾欹），即敏捷爽利与纵情挥洒两种审美类型。捷格亦称为"清"，即所谓"雄近乎粗，粗则乱而不清。须似走马放雕，势极勇猛，而其间自有矩镬、有纪律，井然可循，划然爽目也"（清）。神格则有待于"兴"，即所谓"兴不高，则百务俱不能快意。印之发兴高者，时或宾朋浓话，倏尔成章；半夜梦回，跃起落笔。忽然、偶然，而不知其然，即规矩未遑。譬如渔歌樵唱，虽罕节奏，而神情畅满，不失为上乘之物"（兴）。神格还有"纵"的含义，即所谓"能纵

捷格　折冲将军章

神格　巧工中郎将印

图4-1-6　汉印印格举例（六）

者，方其为印也，不知有秦，不知有汉，并不知有刀与金石也。凝神直视，若痴若狂。或累日一字不就，或倾刻得意而疾追之。放胆舒手，如兔起鹘落，则分寸之间，自有一泻千里之势"（纵）。（图4-1-6）

　　——典格（取法古先，追秦逼汉）与超格（独创一家，轶古越今），即追摹古典与超迈独创两种审美类型。

　　以上杨士修《印母》所提出的七对十四格，既是诗文书画中普遍存在的"艺格"，又是篆刻艺术中真实存在的"印格"——除了第七对典格与超格是在谈论篆刻艺术的继承与创新两类风格，其他6对12格都可以在古代实用钤印中找到实证印例。杨氏进而将14印格分为两大类，曰："凡格有十四，其有天胜、有人胜，俱不能草草便到。"这就是说，古代钤印的种种审美类型各有各的美妙之处，但并非每一种审美类型都适合于每一位学习者。天资聪颖者可以学习"天胜"类的"印格"，勤奋刻苦者可以学习"人胜"类的"印格"（今人还可以从学习者的心性特征来考虑相宜"印格"的选择），由此将"心法"的研究更加深化、细化。

　　除此之外，沈野《印谈》提出的"五要"，即苍、拙、圆、劲、脱，以及"骨格高古""姿态飞动"；徐上达《印法参同·撮要类》提出的"十要"，即典、正、雅、变、纯、动、健、古、化、神，如此等等，与杨氏14"印格"大致相对应，都可以视为篆刻家在以自己的"心法"与古代实用钤印制造者的"心法"相印证，以"印格"来把握"印式"与篆刻的精神实质。朱简《印经》有云："得古人印法，在博古印。失古人心法，在效古印。盖求古人精神心画于金铜剥蚀之余，鲜不毕露其丑态。"这就是说，仅仅从古代钤印的表面形式上作"印中求印"，所求得的"印法"只能是依样画葫芦；只有求得古人的"心

法"，在此基础上"印中求印"，才能真正在精神层面求得"印法"。如果说"印法"主要得自于"印式"，那么，"印格"则主要来源于篆刻家之心，是篆刻艺术家依据自身的文学修养、书画艺术修养来观照钤印和篆刻，即以自己的"心法"来体验钤印和篆刻形式，并赋予其"印格"（品格和风格）。相对而言，"印法"较多客观，"印格"偏于主观；"印法"人人可学，"心法"则唯有文人艺术家具备。不知"印法"而妄谈"心法"，固然难以真正进入篆刻艺术，但不知"心法"而只求"印法"，必然只能是机械的模拟、技术的操作。由此可见，"心法"是"印中求印"必不可少的重要内容；它虽然主要体现为篆刻家的文学艺术修养，以及建立于其上的篆刻艺术形式的审美感知力，并非通常意义上的篆刻技法，但它与"印法"的相辅相成，又使它获得了篆刻艺术技法（或"法外之法"）的意义。

第二节　章法与字法

（三）章法

所谓"章法"，亦有称"配合法"[9]者，本义是指对古代实用钤印印文在印面中布置方式的总结与遵从，这是自吾丘衍以来元明篆刻家"印中求印"的重大收获之一，也是传统的篆刻"四法"中的第一法[10]。明代徐上达所谓"印到眼可意，赖有章法"，潘茂弘所谓"章法，一方之表"，都是在说篆刻作为一种微观性的艺术，其宏观性的表现即是章法，以此证明章法的首要地位。实际上，篆刻的章法从印法来，章法中的诸种形式元素都是由印法决定的，即前贤所谓"章法在心"。我们可以从三个方面来理解这个问题。

首先，印法中"印式"及其子印式的划分与选择（即分类记忆）决定了章法的基本形式。朱简《印章要论》有所谓"章法如诗"说，即"吾所谓章法者，如诗之有汉、有魏、有六朝、有三唐，各具篇章，不得混乱。非字画盘屈、以长配短、以曲对弯之章也"。诗有古风、近体、格律之分，每一历史阶段的诗都有各自的特殊格式和规则；同样，特定的"印式"及其子印式都有各自特定的印文布置方式和要求（图4-2-1）。篆刻章法作为对古代钤印印文布置方式及其规律的抽绎与运用，就应当遵循特定"印式"及其子印式的印文布置规则，以此增加章法自身（乃至全印）的历史深度，如同后世诗人创作古风、近体或格律诗必须遵守其本有的格式一样。如果没有印法的基础，仅仅是将印文"字画盘屈、以长配短、以曲对弯"地填入印面，这样的章法便只能是顺口溜、打油诗式的了。用徐上达的话来说，就是"宜秦宜汉、宜阴宜阳，宜阔不宜阔、宜隔不宜隔，灼有定

图 4-2-1 不同的子印式各有其特定的印文布置方式

见，方可放心落笔"。

第二，印法中印格的辨析与选择（即风格辨析）决定了章法的情意、势态和神气。元代人对古代"印式"之章法的分析性研究，主要基于实用，从字格意识的"印式"开始（包括汉印印式与隋唐官印印式），关注的焦点是印面字格中印文识读次序或行款方式，并依据"印式"的惯例而制定篆刻的规则，因为印文布置本来只是字的摆布、字间关系。但到了明中叶以后，篆刻家们几乎众口一辞，都在谈论章法的"情意"与"势态"，完全是一种艺术的考量。徐上达《印法参同》有云："或问：字是死底，如何能用情意？笑答曰：人却是活底。"借解答疑问，一语道破了"心法"的作用——是诗意化的印格要求赋予了字间关系的人情味、人格化。章法的所谓"情意"，无非是篆刻家按照自心印格的审美情趣，在印文诸字之间营造一种上俯、下仰、左顾、右盼关系，即潘茂弘所谓"字字相亲，笔笔顾盼"；如此，印面文字便不再是僵死的、机械的分布，而是呈现出篆刻家心仪的动势和状态。徐上达认为，章法"得其情，则生气勃勃；失其情，则徒得委形而已"。所以，"章法者，言其全印灿然也。凡在印内字，便要浑如一家人，共派同流，相亲相助。无方圆之不合，有行列之可观。神到处，但得其元精而已"。

第三，印法中阴文、阳文样式的选择决定了章法中朱白关系的处理。从元代人讲究每一单字的摆放位置，不论印文的阴阳，单纯考虑为了清晰辨认而分隔诸

字，转变为明代人越来越讲究一印之内单字之间的互动关系，进而依据阴文、阳文的不同来处理印面的朱白关系，这是篆刻章法在技术层面上的一大进步。明代篆刻家们在深入的"印中求印"过程中发现，在阴文印印式与阳文印印式之间，在同一种"印式"中的阴文印与阳文印之间，它们对字、行间距的松紧及其与字内笔画、间距的协调方式，印文与印面边栏的关系处理，都不相同并各有规律。也就是说，当篆刻家选择以特定"印式"及其子印式的阴文或阳文样式来设计印稿时，便已经决定了其印文布置之朱白关系处理的基本方式。例如，沈野《印谈》从古代钤印中总结出章法中字形变化调整的"八法"，即增、损、合、离、衡、反、代、复，指出："操纵阖辟、纵横变化，为法甚多，各有妙用。"徐上达《印法参同》则从印面视觉效果的角度，具体分析了"阴阳文"（即阴阳相间文）、"满白文"、"铁线文"（即阳文）等等的朱白关系处理原则（图4-2-2）。而潘茂弘《印章法》甚至已经提出了"空处立得马，密处不容针，最忌笔画匀停"的平面构成大对比关系的理念。显然，章法中的这些朱白关系处理方法，已经完全是艺术化的，而非仅仅是实用的。

从总体上看，明代篆刻家们的章法之朱白关系理念，即从印面整体之视觉效果（而非文字）来观照印文诸字的分布，将篆刻艺术的章法理念引回到钤印之初的图案意识。

在古代钤印的源头上，无论是散布意识、字行意识还是字格意识，印文布置设计都以图案意识为根、以族徽为原型。但在古代实用钤印的发展演进过程中，尽管这种图案意识深深植根于印稿设计工序之中，即使是字格式印式的印面设计也不同于碑刻的字格均分，而更讲究印文之间的相互关联及其图案结构的整体性，但其发展的基本趋势乃是对印文文字的突出：春秋战国钤的字行式构形与字格式构形，都是在凸显钤印的文字性；秦印印式来自于先秦古钤印式，文字化倾向更为显著；汉印印式来自于秦印印式，隋唐官印印式又来自于汉印印式，其印面文字团聚构成虽仍具有图案性，但一脉相承都表现着文字化倾向。也就是说，就古代实用钤印自身的历史演进而言，印面设计从散布意识逐渐走向简明的字行意识、进而走向更整饬的字格意识，正是为了凸显钤印的文字性（亦即印文文辞的特指性），这是实用钤印发展的必然结果——现代社会通行的"公章"最能证明这一点。唐宋以来逐渐发展定型的叠篆阳文官印，是在印面越来越大的特殊历史条件下出现的一种有效的弥补方式，而叠篆的图案化及其对印文文字辨识的妨碍并不符合实用的逻辑，因而终究要被淘汰。

宋元文人士大夫从金石学角度搜集古代钤印，所关注的当然也是其文字。这一关注点在一定程度上影响着元代文人艺术家的印稿设计，取法具有显著文字性

阴阳	汉印 李木之印　　　汪关 刘世保印
满白	汉印 河阳长印　　　汪关 赵宧光印
细白	汉印 王尊　　　赵宧光 寒山
铁线	汉印 力敏私印　　　朱简 陈继儒印

图 4-2-2　明代印人仿汉印阴阳文、满白文、细白文、铁线文举例

的字格式汉唐官印，所设计的印稿也充分保证了文人自用印的文字性。而随着篆刻艺术的发展，随着篆刻章法之艺术性的不断增强，它又以平实的字格意识为根基，逐渐走向松活的字行意识，甚至出现了走向更灵动整体的散布意识的追求。尽管明清篆刻家在客观上深受字格式汉唐官印印文布置方式的影响，还没有真正摆脱实用文字性的束缚，但前引明代印论所表达出来的章法思想，即使是字格式章法亦强调字间关系的整体性和趣味性，已经显露出了篆刻艺术力图超越实用钤印的文字性，在新的基础上回归图案性的愿望。

篆刻艺术之在新的基础上向"印式"本具的图案性回归，是说篆刻章法不同于商钤之族徽性的图案，它是要在扬弃实用印章文字性的基础上，努力实现自身的文字图案化或文字化图案。所谓篆刻章法的文字图案化或文字化图案，其实质，是以充分保证印文文字书写的自然性为前提，尽可能实现其图案化。应当说，这是一对矛盾：图案化的要求使入印文字必须有所变形，以适合印面整体几何形的规定，其文字造型必然带有装饰性（秦印的摹印篆、汉印的缪篆即是这样的图案化文字）；但过于强调这种图案化与装饰性，又会在一定程度上降低篆刻所应有的文人艺术性，而趋向匠人的工艺性。古代实用钤印中堪为"印式"的精妙之作，正是以自然书写的笔调来实现入印文字的图案化，为后世篆刻家所叹服。所以，徐上达强调篆刻章法应向书法学习，"魏、晋书法之高，良由各尽字之真态，不以私意参之尔"。印文字形的"真态"，即是其本然状态。清人秦爨公《印指》也指出，印文布置"必相依顾而有情，一气贯串而不悖，自然而然，始尽其善"。在这样的前提下，篆刻家必须进而研究如何划分与选择"印式"及其子印式，以此保证篆刻章法的经典性与历史感；研究如何辨析与选择印格，以此造成篆刻章法的灵动性与诗意化；进而研究如何处理印面的朱白关系，研究白文印的"计朱当白"、朱文印"计白当朱"、朱白相间印"卒至朱文亦似白者"（徐上达），造成视觉幻觉和形式上的辨认趣味，以此实现篆刻章法的形式感与图案化。

《印法参同》有云："布置无定法，而要有定法。无定法，则可变而通之矣；有定法，则当与时宜之矣。"篆刻的印法与心法都是因人而异的，所以，来自于印法、心法的篆刻章法便不可能有统一的固定法则；但是，"印式"之间相互继承、子印式之间内在关联，人心之间相互影响、相互沟通，所以，篆刻章法又存在着共同的基本规律和相宜要求。至于在具体的篆刻创作中，是应当反反复复地推敲章法，追求其毫发无憾，[11]还是应当即兴而为、一挥而就，追求其意外天趣，这完全取决于作者的印法、心法，而无一定之规。在篆刻艺术原理层面辨析篆刻章法，既要探究其作为"印式"分析性因素的含义，更须研讨由此而来的

篆刻艺术印面构成关系的可变性、自由度及其规约，这对于今人从事篆刻艺术创作的重要性不言自明。

（四）字法

所谓"字法"，原本是元明清以来文人艺术家、篆刻家在"印中求印"过程中，对古代实用钤印的用字惯例或制度的总结。明代篆刻家将"字法"正式列入篆刻技法体系，确认其为"印式"对篆刻艺术创作用字的规约及印文文字变形的基本规律。因作为"印式"的古代钤印皆用篆体文字，篆刻创作所用文字也以篆体为最主要，明代印论常常将"字法"称为"篆法"。但"篆法"概念既可以指称篆刻创作中篆体文字的法则，也可以指称篆刻创作中篆体书法的书写技法，吾丘衍曾将二者混合而论，所以，明代人特意将前者命名为"字法"，而将后者命名为"笔法"（或篆法）。

与吾丘衍一样，明清篆刻家对字法都给予了极高的重视。首先，篆刻艺术是一门以古文字为基础的特殊艺术，"印中求印"完全是在篆体文字环境中进行，不仅要辨认篆体文字，更要熟练运用篆体文字。亦即在模仿古代实用钤印进行篆刻创作的过程中，人们不仅需要临摹古印，更需要置换其印文文字进行创作，以求成用；因而首先需要解决的问题，是对"印式"中古文字的学习——这在篆体文字早已退出日常实用书写领域的时代无疑是非常困难的。尤其是在元明时期，除了许慎《说文解字》与徐铉《说文集注》，宋元时期金石学家所编的钟鼎款识之类，以及明末编辑整理的《印书》《六书通》，人们很少有古文字字书可用。而汉印所采用的缪篆，其专门的字书《缪篆分韵》直到清乾隆年间才由桂馥完成，此前篆刻家模拟汉印创作，只能在集古印谱中查检所需文字；可资仿古钤创作的集录上古器物铭文的字书《说文古籀补》，更晚至光绪年间才由吴大澂完成。因此，"字法"对于篆刻家来说乃是一门大学问，文人篆刻家以此相矜，工匠要成为篆刻家也必须先过字法关。也正因为字法是一门学问，是篆刻作为文人艺术的根本理由，几乎所有的篆刻家都非常强调篆刻创作用字的严肃性，提出"戒杜撰"，即古代没有的字不可用偏旁部首妄加拼凑来补充。不惟用错字、生造字都是没有学问、很丢脸的事，而且当时的文人士大夫自用印章大多仍有实用性，是非常正式、郑重的实用之物，不容出错。这就是说，篆刻家必须通晓造字的"六书"，必须深研《说文》。

第二，随着"印中求印"的不断深入，篆刻家们越来越清楚地认识到，虽然各种"印式"所采用的都是篆体文字，但这些篆体文字是有显著的时代差异的，或由当时印章制度明文规定，或是后人对大量收集古代钤印的归纳总结。换言之，不同的印式有其专属的篆体文字，特定样式的篆体文字成就了特定"印

式"的基本特征。甘旸《集古印正》云："如各朝之印，当宗各朝之体，不可混杂其文，以更改其篆，近于奇怪，则非正体。"朱简《印品发凡》亦云："印字古无定体，文随代迁，字唯便用。"也就是说，各种"印式"及其各子印式均有其特定的用字规定或惯例，这是由其所处的历史时代决定的。例如，春秋战国钵采用当时各诸侯国通行文字，秦印采用当时专门规定的摹印篆，汉印采用当时隶书化了的缪篆，隋唐官印则采用以《说文解字》为依据的摹印篆，如此等等。⑫可见，单靠一部《说文解字》还不足以解决字法问题，篆刻家必须研究各种"印式"所专属的各种篆体文字，必须"戒杂配"（即把不同时代的篆体文字混用在同一方印作之中以补所缺之字）⑬，以防张冠李戴，贻笑大方。这就是说，篆刻家必须精研具体的"印式"，谙熟各种"印式"与其专属篆文形态之间的关联。

　　第三，明代篆刻家已然发现，在技术层面上，字法乃是章法的根本基础，即采用怎样的篆体文字就会造成怎样的章法特征，字法特性决定章法特色。徐上达所谓"章法成于字法"，说的就是不同"印式"所用的特殊篆文字形决定了它的章法特征。赵宧光《寒山帚谈》甚至认为，"古印章如玺书，先秦之法，直作数字而章法具在。至汉而后，章法、字法必相顾相须而成，然后合法。后世无其学，而不勉效其事，遂有配合章法之说，此下乘也。犹之古无韵书而诗不废者，韵学具也……后世依韵题诗，亦下乘矣。诗法绝似印法"。在赵氏看来，先秦古钵就是直接以字法取代章法的典范；而汉代以后的印章才需要讲究字法的配合与章法的合理。这就是说，研究字与字之间如何配合，这样的章法已落下乘；真正高级的章法，如同没有韵学、无需韵书的古诗一样，是直接在印面边栏之内书写文字而自然形成的章法。这段话言简意深，揭示出了字法对于章法的意义：先秦古钵所采用的篆体文字属于大篆范畴，其结体尚未形成严格的中轴对称、外廓方正，仍然可以倾侧起倒、作多边形的外廓变形。以这样的篆体文字书写于古钵的边栏之中，繁大简小顺势分布，字与字之间有太多俯仰顾盼之联系的可能与变通的可能，自然会形成散布式或字行式构形关系（换言之，先秦古钵最为自由的散布式与较为松散的字行式构形关系，不是靠章法刻意造成的，而是直接由字法自然形成的）；也可以将单字字形稍加整束而作较为紧凑的排列，形成略显整饬的字格式构形关系——先秦古钵字法变化的三种幅度，自然成就了其构形关系的自由度与丰富性。秦印印式与汉印印式同为字格式构形关系，它们之间最大的不同在于，秦印虽以明线字格分割印面，但其采用的摹印篆尚多圆意，且兼有秦隶体势，直接书写于字格之中，不费心机即有跳动游走之趣；而汉印虽去除了明线字格，但其采用的缪篆已完全平方正直，以秦隶为体、如八分取势，数字团聚于一印之中，就必须考虑其间的断连与趋避、俯仰与顾盼、均匀与变化，前引沈野所

谓的字形变化、朱白调整的"八法"，正是从汉印的用字变化中总结出来的——汉印字法的方正化要求人们必须在章法上作适度的调整变化，否则便会如垒砖一样机械板滞（图4-2-3）。

从以上三个方面的分析不难看出，"字法"有三重依据或支撑，一是以《说文解字》为根基的古文字学；二是以宋代以来古印图录及其考释为主体的金石学；三是以元明以来"印中求印"而形成发展起来的"印法"。元明清篆刻家对字法的高度重视与特别强调，绝非仅仅为了炫耀"金石学家"或"古文字学家"的文人身份，而是篆刻艺术自身独特性的必然要求。篆刻家选择以特定"印式"及其子印式为自己篆刻创作的范式，强调字法的严肃性，严格遵循其用字惯例，戒杜撰、戒杂配，也绝非是因为好古、仿古之士的迂腐，而是有其深层的艺术原因，即，特定的字法乃是特定"印式"及其子印式整体风貌形成的根基；"印中求印"要想深入，首先必须在字法上下足功夫。只有达到了古代钤印制造者运用字法的熟练程度，"印中求印"才有可能取得大成就。篆刻家排斥九叠篆、厌恶鸟虫篆，[14]强调以大小篆、摹印篆、缪篆为字法正脉，更不是因为其思想保守僵化，而是为了坚守篆刻作为文人艺术的高品位，保持古朴雅正，反对弄巧流俗。篆刻家们离不开《说文解字》，因为这是学习研究古文字最重要的一把钥匙；但他们不再满足于《说文解字》，因为他们深知，仅靠《说文》的小篆字头稍加变形，根本满足不了各种"印式"及其子印式的用字要求。正因为如此，他们热衷于从古代实用钤印中集录整理其用字，编纂各类印用古文字字书——这是在篆刻艺术原理层面对篆刻字法之意义的把握。

从当今篆刻艺术创作的角度看，字法仍然是篆刻家非常重要、不可或缺的基本功。现当代，古文字字书出版很多，但不可放在书架上备查，而是要多看、熟记，将自己主攻的"印式"及其子印式的专属字法烂熟于胸。必须以研读《说文》为基点，比较不同"印式"所属篆体文字的异同，详察其间的变化，并参看集古印谱，归纳其各种变式，进而深入研究不同"印式"各自相宜的文字增损变形方式和规律。只有做到胸中有字，在印稿设计中才能因事制宜、灵活调用。诚然，传统的篆刻字法体系需要拓展，这也是当代篆刻艺术发展所面临的重要课题，例如，如何解决隶体文字、真体文字进入字法体系的问题，如何尝试以其他不同文字进入篆刻、与既有的字法配合使用。元代官印以八思巴文叠篆化入印，或以篆体、真体文字与八思巴文配合使用；清代官印以篆体与满文配合使用，或编制出满文篆体，已经积累了不少经验教训。又如，现代人尝试以拼音字母入印，或以拼音字母与古今汉字配合入印，所有这些都有待深入探讨。而要在这方面有所突破，还是必须以传统篆刻的字法功夫为前提，惟其如此，篆刻字法的新

古钵	子粟子信钵	武关貳
秦印	左中将马	杜阳左尉
汉印	康陵园令	鹰扬将军章
隋唐印	永兴郡印	唐安县之印

图 4-2-3　古钵大篆、秦印摹印篆、汉印缪篆、隋唐印摹印篆字法特征及其对章法的影响举例

探索才能保证有"印味"，才能实现"印化"，因而才是有效的。

第三节　笔法与刀法（附钤印法）

（五）笔法（或篆法）

篆刻中的所谓"笔法"，本义是指特定"印式"及其子印式所专属的篆体文字的书写之法。因"篆"有以篆体文字书写之义，与篆刻的印稿设计书写更为贴近，所以也有将篆刻中的笔法称为"篆法"者（还有将其称为"点画法"者⑮）。元代吾丘衍首重字法，但在讲解字法时自然要涉及到笔法问题——字法要运用于章法中、表现在印稿上，只能借助毛笔书写出来，因而必然要考虑毛笔书写的笔法问题。吾氏已经注意到，白文宗汉，汉缪篆的书写方法与隶书笔法相通；朱文法唐，隋唐官印摹印篆的书写方法与小篆笔法一致。但在当时的历史条件下，文人艺术家选择汉印、唐印作为"印式"之初，笔法问题尚未得到足够的重视，还停留在借助烧毛笔锋颖使笔道书写粗细均匀的水平和单纯的技术层面上。

明代的情况有所不同，篆刻家们对篆刻的笔法越来越重视。这实在是因为当时的印人大多系工匠出身，他们不通字法犹可查检字书、印谱，但如果不懂书法的用笔技法，则只能描字了。尤其是"印中求印"，如果只知其字而不知如何书写其字，这样的模拟之作非幼稚即粗俗，不但难以传神，就是形似也难做到。所以，赵宧光《寒山帚谈》云："不知字学，未可与作篆；不知篆书，未可与作印。"不得字法便不可能得笔法，不得笔法便不可能得刀法，这是把笔法视为与字法、刀法同等重要的技法，并且以笔法作为刀法的前提。徐上达则进一步明确提出，"须从章法讨字法，从字法讨笔法……笔法既得，刀法即在其中"，将章法、字法、笔法、刀法四者并列，并揭示其间的内在联系。

本质上，篆刻的笔法既来自于文人艺术家以既有的古文字书法经验为依据，对"印式"中印文书写方式的推测；也来自于篆刻家对古代钤印印文笔画形质的模仿，如同清代碑学家直接从先秦、秦汉、南北朝金石文字上讨笔法一样，明代篆刻家直接从古代钤印印面的视觉效果揣度其印文书写方式（图4-3-1）。因而，笔法必然存在着以下两方面值得思考的问题：

一方面，作为对"印式"中印文书写方式的臆测，篆刻之笔法的水平直接取决于篆刻家的篆体书艺水平；而在篆体书艺不发达的时代，许多印人甚至不通篆刻的字法，篆刻的笔法只能沦为"描字法"而非书写法。明代篆刻家大多系工匠出身，他们主要是用描字法；尽管他们后来知道须运用书写法，但尚未真正理解其中的道理。赵宧光作为当时的篆体书法名家，指出了篆刻之笔法即是篆

汉印　麓泠长印　　　　　　　　　　　何震　延赏楼印

汉印　任敬印信　　　　　　　　　　　汪关　王时敏印

图 4-3-1　明代印人对汉印笔法的模仿举例

书书法，只是明代篆书书法的整体水平局限，赵氏还难以真正解决笔法问题。甘旸《集古印正》云："篆固有体，而丰神流动、庄重典雅，俱在笔法。然有轻有重，有屈有伸，有仰有俯，有去有住，有粗有细，有强有弱，有疏有密，此数者各中其宜，始得其法。"当时的《印学正源》亦云："篆固有体，而丰神意趣、变幻流动，俱在落墨之时。一要情性逸，二要师法古，三要笔势健，四要疏密匀，五要轻重得宜，六要转折有法，七要文雅，八要自然。"这些都是将篆体书法的基本要求引入篆刻，作为篆刻之笔法。这些都比《三十五举》前进了一大步，显示出明代人对笔法研究的不断深化、细化。随着清代康乾时期古文字及其书法研究的逐步深入，孙光祖在《古今印制》中具体分析古代各时期实用钤印所用文字，将各种"印式"专属篆体文字与所在时代的大篆、小篆、秦隶、八分书、章程书联系起来，揭示出篆刻之笔法的篆隶书法性。上述关于笔法的研究成果，都为篆刻艺术原理提供了重要基础。但所有这些推测与研究，都建立在"印

中求印"的基础上，直至清代同、光年间，叶尔宽《摹印传灯》仍在谈论："印之所贵者文。学若不究心于篆，而工意于刀，惑也。摹印篆法，在汉八书之一，以平方正直为主。多减少增，不失六义，近隶而不用隶之笔法。汉印之妙，盖在乎此。"还是在研究"印式"中篆文书写的笔法，都在求"古神"而非"我神"⑯——这正是"印中求印"与"印从书出"的根本区别。

　　另一方面，描摹"印式"印文也存在着是模仿其原初的笔画形态（即求其"新"），还是模仿其制作之后乃至腐蚀斑驳之后的笔画形态（即求其"古旧"），这在明代篆刻家那里形成了两派。求其"新"者倾向于再现古代钤印制造者书写的笔意，或是理解其在腐蚀斑驳之前可能的用笔方式和书写效果，例如，徐上达所谓"从字法讨笔法"，是说笔法千变万化，究其根本，应当"咸得之于自然，不借道于才智"，即以古代钤印的字法之本然为依据，而不可自作聪明自由发挥妄加修饰。徐氏注意到了古代钤印的字法不是抽象的法则，而是具体体现在古代钤印印文之中，亦即字法本具笔法性。徐氏还提出了"自然、动静、巧拙、奇正、丰约、肥瘦、顺逆"等笔法的一系列审美范畴，也是从求其"新"的角度研究古代钤印的用笔原则和方法，求古印之神。而求其"古旧"者，则倾向于再现古钤印印文笔画视觉效果的质感。实际上，古代钤印的腐蚀斑驳是其重要的审美特性之一，杨士修所谓"印有古貌"，即"在印，则或有沙石磨荡之痕，或为水火变坏之状是矣"，就是对"印式"之古旧形象的肯定。朱简所谓"求古人精神心画于金铜剥蚀之馀，鲜不毕露其丑态"，则从反面反映出当时印人对古代钤印印面视觉效果的直接模仿，求古印之貌。以"印中求印"的立场看，无论求古神还是求古貌，对于笔法研究都是有价值的。

　　明清篆刻家关于朱文印、白文印之用笔不同的论述与实践，也反映出当时的笔法研究立足于"印中求印"。徐上达《印法参同》云："果如朱文，亦宜清雅得笔意，毋重浊而俗，毋曲叠而板。赵松雪篆玉箸，刻朱文，颇流动有神气。"又，"肥或涉于粗，瘦不失于秀。与其秀而软弱，不若粗而遒劲。然而，朱文又难为粗而易为秀，白文又难于秀而易于粗。总之期于劲尔，劲则无可无不可。"清许容《说篆》云："朱文不可太粗，粗则俗；不可多曲叠，多则板而无神。若以此刻白文，则太流动，不古朴矣。"陈鍊《秋水园印说》云："若刻朱文，无论大小，究竟以细为佳。"陈澧《摹印述》亦云："白文不可太细，太细者必当有古劲朴野之趣。朱文不可太粗，明人朱文印有字极粗、边极细者，俗格也。"如此等等，他们的立论依据，无非是元代以来确立的白文宗汉、朱文法唐的"印式"观念，以及在长期模拟汉阴文印、隋唐阳文官印与圆朱文的"印中求印"中建立起来的审美标准。

从以上的分析讨论不难发现，篆刻之笔法经历了三个阶段的进化：首先是从个人篆书书写经验讨笔法，讲究用笔轻重、粗细均匀，笔画匀称；第二步是揣度古代钤印印文书写的笔法，或从对古代钤印视觉效果的模仿讨笔法，追求篆刻笔画形态尽可能像古代钤印印文笔画形态；第三步是将古代钤印印文笔画形态与上古、中古古文字书艺一一联系起来，从古代篆隶体书法讨笔法。由此可见，作为字法的真实显现、刀法的根本依据，笔法之于篆刻极为重要。但在篆刻艺术形成发展初期，由于其所赖以生存的篆隶书法在当时尚未得到充分发展，笔法却是篆刻的一大薄弱环节。元明以来篆刻家们努力探寻，逐渐显现出笔法是当时篆刻最有发展潜力的环节。事实上，篆刻艺术突破"印中求印"的局限性，正是从笔法环节入手的。

（六）刀法（或刻制法）

所谓"刀法"，本义是指对古代实用钤印印面制作效果的模仿，是明清时期篆刻家们在"印中求印"过程中对印章刻制方法和技巧的总结。沈野《印谈》有云："难莫难于刀法。"的确，对于过去只设计印稿而极少亲手刻制的文人艺术家而言，刀法是一个全新的课题。在元代篆与刻分离阶段，刻工以传统雕刻工艺帮助完成文人艺术家之印稿的刻制工序，实现设计者的篆法意图，这是刻工透过文人艺术家的理解对"印式"制作效果的间接模仿，但它有刻工本具的技术套路。虽然当时印稿设计者尚未自觉为刻工总结刻制技艺，但这并不妨碍刻工们师徒授受、传承刻技，成为后来篆刻"刀法"的技术来源。在明中叶石质印材普及，篆与刻合为一体之际，爱好篆刻的文人艺术家和职业篆刻家对古代钤印制作效果的直接模仿并无一定之规，"必得真古印玩阅，方知古人刀法之妙"（沈野语），都在摸索最为有效的刻制方法，即所谓"印章丰神苍古，刀法自生"[17]，除了需要适当参照既有的刻工传统雕刻技艺之外，往往还要参杂运用摇、掷、敲、磨等等"做旧"手段。[18]即使是在篆刻刀法高度成熟、凝练的近现代，不少篆刻家为了造成某种独特的印面效果，仍然参用一些个人化的制作手段。因而，将"刀法"称为"刻制法"，不仅具有包容性，而且更为准确。

参照传统的雕刻工艺，在刚刚推广普及的石质印材上进行篆、刻一体化的"印中求印"，明清篆刻家对"刀法"的摸索、总结、提炼，经历了200馀年的发展过程。[19]

明中叶周应愿《印说》从当时以刀刻石的"印中求印"中总结出10种刀法[20]。从周氏对这些刀法的解释看，其时的研究尚处于筚路蓝缕的探索阶段：其中的"飞刀"（疾送若飞鸟）类似于后世的"冲刀"；"挫刀"（不疾不徐、欲抛还置、将放更留）与"刺刀"（刀锋向两边相摩荡、如负芒刺）综合起来，相

当于后人的"切刀";"反刀"（一刀去、一刀来，既往复来）即是后人所谓的"双刀"；而"复刀"（一刀去、又一刀去）、"补刀"（修饰匀称）都是修饰性的"做印"方法。至于"覆刀"（刀放平、贴地以覆）讲刀锋在原地垂直下压，类似于后人所谓"中锋刀"。

徐上达《印法参同》第十三卷以整卷的篇幅研究刀法，可见明代篆刻家对刀法的高度重视，也是对元代吾丘衍《三十五举》的重要发展。徐氏云："今之刻者，率多谓刀痕均齐方正，病于板执，不化不古。因争用钝刀激石，乱出破碎，毕，更击印四边，妄为剥落，谓如此乃得刀法、得古意。"这番话反映出以刀刻石之初印人—篆刻家对"刀法"的理解：或"均齐方正，病于板执"，当是从《印薮》中学来的木板雕刻刀法；或是"乱出破碎、妄为剥落"，当是模仿烂铜印视觉效果得来的刀法。徐氏认为："刀法古意，却不徒有其形，要有其神，苟形胜而神索然，方不胜丑，尚何言古、言法？"这一观点无疑是正确的。徐氏虽然在"印中求印"中精研刀法[21]，但他对刀法的理解，却主要来自于对书画艺术的参照。例如，徐氏所谓"中锋、偏锋"（刀有中锋，有偏锋。用须用中锋，不可用偏锋），乃是从书法笔法演绎而来；所谓"工、写"（如画家一般，有工有写，工则精细入微，写则见意而止。工则未免脂粉，写则徒任天姿。故一于写而不工，弊或过于简略而无文；一于工而不写，弊或过于修饰而失质。必是工写兼有，方可无议，所谓既雕既琢，还返于璞是也），则是从绘画的工笔与写意演绎而来。这既反映出篆刻刀法形成初期的幼稚，也透露出刀法迅速成熟的原因。

明末归昌世总结出16种刀法[22]，其中的"单平刀、双平刀"已是较为明确的"单刀、双刀"概念，而所谓"整刀、涩刀"则类似于后世的"冲刀、切刀"（图4-3-2）。清初许容总结出13种刀法[23]，虽仍繁杂，但"单刀与双刀、冲刀与切刀"四法俱在其中。其后张在辛删繁就简，提出"奏刀虽有不同，大略不过三法"，一是"直入法"，即冲刀法，以文彭（寿承）为代表；二是"切玉法"，即切刀法，以何震（主臣）为代表；三是"斜入法"，即单刀法，以黄枢（子环）为代表。[24]直至嘉庆年间林霈《印商》提出，"刻印刀法只有冲刀、切刀……中有单刀、复刀，千古不易"，对刀法作出了最精练的总结。

从以上简明扼要的梳理可以看出，一方面，石质印材普及应用之后，篆刻家们在运用各种传统雕刻技艺与模拟古印视觉效果的磨合中，不断筛选、淘汰名目繁多的刻制方法，逐渐形成并完善一套属于篆刻艺术特有的技法语言——刀法。另一方面，明清众多篆刻家对当时刻制方式的筛选（亦即刀法的不断提炼），体现出显著的方向性，这与当时印论努力探究刀法的本质、将刀法与笔法紧密联系在一起直接相关。

何震冲刀　懒禅居士

汪关冲刀　吴伟业印

苏宣切刀　流风回雪

朱简切刀　冯梦祯印

何震单刀　薛荔居

归昌世双刀　大欢喜

图4-3-2　明代印人刀法举例

如果说甘旸所谓"刀法者，运刀之法。宜心手相应，自各得其妙"㉕，在表述上还比较模糊，那么，徐上达所谓"笔法既得，刀法即在其中"，即已明确了笔法决定刀法的内在关系。朱简《印章要论》从篆刻"四法"的关系揭示了刀法的本质，他说："印先字（即字法），字先章（即章法）；章则具意（即心法），字则具笔（即笔法）。刀法者，所以传笔法者也。"朱氏进一步解释刀法说："吾所谓刀法者，如笔之有起有伏、有转折、有缓急，各完笔意，不得孟浪。"刀法应有的功能和目标在于"传笔法""完笔意"，即运刀的感觉必须符合运笔的意念。他批评当时流行的三种用刀倾向，一是"雕镂刻画"，即只知笔不知刀的刻字式用刀；二是"以钝为古"，即以粗疏荒率追求古貌的用刀；三是"以碎为奇"，即以敲击破损制造偶然效果的用刀。朱氏认为："使刀如使笔，不易之法也。"强调刀法必须向笔法靠拢、以笔法为依据。书法式的"使刀如笔"与刻字式的"雕镂刻画"究竟有何不同？朱氏借用王世贞的一段话来解释："刀非无妙，然必胸中先有书法，乃能迎刃而解。"这就是说，篆刻必须有刀，但不是一味逞刀，也不必依墨描刻，而是要胸中有书法，懂得笔法，有丰富的笔法运用经验，熟悉用笔的效果，以此来控制运刀的速度、节奏、轻重、起收、转折。因而，他反对当时印人刻意制造"棱角、臃肿、锯牙、燕尾"之类的刀刻痕迹（因为，这些造作的刀痕既不符合"印式"，也是书法中的败笔），并指出"如俗所谓飞刀、补刀、救刀，皆刀病也"（这显然是对周应愿的批评，理由很清楚，"飞、补、救"都不是书法应有的笔法）。

朱简的刀法论不是偶然的、孤立的，这种将刀法与笔法统一起来的观念在明代中后期不仅明确，而且普遍。加之当时印人—篆刻家之间的相互学习，尤其是流派的形成和师徒授受，篆刻刀法的提炼和完善必然朝着以笔法统率刀法的方向发展。而清代人对刀法的总结，也还是落脚在与笔法的统一上：复刀（亦即双刀）指向书法的中锋笔法，单刀则是书法侧锋用笔效果；冲刀与书法顺畅用笔相对应，切刀则是书法迟涩运笔的意味。实践证明，明清篆刻家共同创造的这种笔法化的刀法，简练、适用、有效，是"印中求印"的重要成就。当然，这绝不意味着篆刻刀法不再会有发展；一如凿金琢玉的刻制法与以刀刻石的刀法不同，随着时代的变迁、印材与刀具的改变，刻制方法必将发生改变。但无论如何，刀法（或刻制法）的本质属性不会变，"以刀法传笔法"不会变。㉖

（七）钤印法

以特定的刀法刻制印章，乃至借助种种"修制之法"（这是刀法的延伸，也是我们更愿意将印章刻制工序笼统称为"刻制法"的原因）为印作"做旧"，还不能说已经完成了一件印作的创作。篆刻艺术所展示的不是（至少到目前为止不

淮阳王玺（钤纸）

河间王玺（封泥）

图4-3-3　汉印之蘸色钤纸与抑压封泥举例

主要是）印石本身，而是印拓，这就如同版画创作所展示的不是画版本身而是拓印出来的画一样。尤其是隋唐以前，在以印抑压封泥的时代，印面本身的制作是钤印制作的直接效果，其所抑压出的封泥才是钤印所呈现的终结效果，即钤印印面直接效果与抑压封泥终结效果是"反相"（图4-3-3）。也就是说，钤印才是篆刻艺术呈现的最后一道工序，"钤印法"应当是篆刻艺术形式语言不可或缺的组成部分。

　　所谓"钤印法"（亦有称"用印法"者），本义是指篆刻艺术作品呈现的方式及其技巧。换言之，钤印法并不仅仅是狭义上的钤抑印作，而是广义上的篆刻作品的展示方式与技巧。它从古代印章"以印印纸"的实用钤印方式发展而来，加之宋元时期文人书画款印、书画鉴藏印本身即是一种实用私印，由其使用范围与呈现方式决定，篆刻艺术形成发展之初钤印法未能得到充分发展。明代人考虑"用印"，仅仅是什么地方适合钤用什么印章；直到清初，人们才开始关注钤印的艺术效果。张在辛《篆法心印》云："印章固有神理，印印亦有三昧。"张氏所关心的，主要是如何蘸印泥，钤印时垫纸的厚薄或有无，以及钤印后如何清洁印面等问题。在此基础上，孔继浩《篆镂心得》进而指出："有宜于厚纸垫者，薄则失其形；有宜于薄纸垫者，厚则减其神。"这完全转向篆刻作品钤拓艺术效果的考量了。他认为，"若是粗心浮气，下手便印，轻重过分，偏正任意而定，印之工拙，吾恐作印者不独任其咎也"。显然，清人已经注意到钤印法对篆刻作品形神工拙的直接影响，并将之视为实现篆刻创作艺术效果的重要环节和技法。

　　至于近现代（尤其是当代），钤印法获得了前所未有的发挥和发展，越来越为篆刻家关注。首先是为了与书法、绘画并列在艺术馆展示，篆刻从传统的印谱钤印方式发展为印屏钤印方式。印屏并非简单的印谱拼贴，其中引入了书画创

作的构图意识及装裱概念。继而，当篆刻艺术独立在艺术馆展示（尤其是篆刻家个人艺术展示）时，以往的多印印屏不便于观赏每一件篆刻作品的局限性暴露出来，导致单印放大（即电子钤印）印屏的出现，并且与原印印石共同展示。而当代印谱的印制，则充分利用先进的印刷技术对篆刻作品作全方位的展示，包括原大、放大、局部放大的印面钤印展示，原印印面摄影展示，边款墨拓展示，原印印体摄影展示，等等；并且加入了印文内容的阐释及篆刻家创作阐释。随着篆刻艺术创作在当代的发展，其展示方式必将进一步融合现代科技，包括电子影像技术在内的各种现代展示手段将会成为"钤印法"的新形式。所有这些，都大大丰富了钤印法的内容，将成为当代钤印法的发展趋向。

印法、印格、章法、字法、笔法、刀法及钤印法七个方面，从篆刻史的角度看是在"印中求印"过程中篆刻艺术形式语言的生成，嗣后篆刻艺术的发展都以此为基础；而从篆刻艺术原理角度看则是"印式"概念的分析性展开。小到特定的篆刻艺术形象的塑造，大到篆刻作为一个门类艺术，都离不开印法、印格、章法、字法、笔法、刀法乃至钤印法的共同支撑，亦即离不开对"印式"模仿的支撑。这七个方面共同建构的篆刻艺术形式体系，从创作的角度看是篆刻艺术的基本法则，而从印理的角度看，它又是每一位篆刻家个体必须具有的艺术基本思维方式，是其从事篆刻艺术创造的基本工具。

①　"印法"作为篆刻艺术原理的重要概念，与黄惇先生在其《中国印论类编·第四编·论印章审美》中所归纳的"宗法"范畴相近似。但黄先生所说的"宗法"，是从篆刻艺术审美取向的角度来归纳历代篆刻家所具有的"印式"观念；本书所说的"印法"，则是元明清以来文人艺术家、篆刻家之篆刻"宗法"观念在技法中的落实，是与章法、字法、笔法、刀法相并列的篆刻技法之一。因而，历代篆刻"宗法"观念方面的内容都与"印法"相关，可以参阅。

②　"古雅"原则是文人篆刻艺术之所以生成的理由，也是贯穿元明清篆刻史乃至现代篆刻史的基本精神。元人选取汉唐印章为"印式"，是因为当时人所能确认的古印只是汉唐印章；他们尚未认识更为"古雅"的先秦古钵，而秦汉封泥尚未进入文士视野，宋元押印又是当时实用领域流行的俗物。明清以来，人们不仅逐渐确认了先秦古钵、发现了秦汉封泥，而且随着时间推移，元押也成了古印，因而与汉唐印章一样，都符合"印式"选择的"古雅"标准了。

③　例如［明］沈野《印谈》云："今坊中所卖《印薮》，皆出木板，章法、字法虽在，而刀法则杳然矣。必得真古印玩阅，方知古人刀法之妙。"

④　印制精良的古代实用钵印印谱，第一取决于图版来源，以博物馆藏印直接印纸的原图版，或直接以古人私藏以印印纸的印谱为原图版，直接制版印制的印谱为优；而以已出版的印谱为原图版，翻拍重编的印谱为次；反复翻拍编印的印谱为劣。第二取决于印制的用纸与用色，用纸以质地细致紧密而不光滑者为上，质地疏松粗糙或过于光滑者为下；用色过轻则薄而虚，用色过重则晕而臃，故以轻重适度为佳。至于现代电子印制，又以激光印制为优，喷墨印制为次。

⑤　以当代篆刻家为例，马士达先生生前研读古代实用钵印印谱，习惯以小楷笔杆端蘸墨或蘸印泥，对心仪之印作圈点。石开先生在学印自述中谈及，曾摹写印字辑成小型篆刻字典。这些都是古今篆刻家常用的读印法。

⑥ 当代篆刻艺术创作中存在的盲目"创新"倾向，其病根即是此类作者忽略"印法"，属于游谈无根。

⑦ ［明］周应愿《印说》有云："执政家印，如凤池添水，鸡树落英；将军家印，如猛狮弄球，骏马御勒；卿佐家印，如器列八琏，乐成六律；学士家印，如凤书五色，马鬣三花；内史家印，如孤凤朝阳，五龙夹日；御史家印，如絮萦骢马，蝶绕绣衣；督学家印，如艺海泛滥，文江翻浪；法司家印，如绣斧凝霜，乌台列柏；牧民家印，如五马鸣珂，双凫飞舄；经业家印，如骅骝汗血，蚌蛤藏珠；隐士家印，如泉石吐霞，林花吸露；文人家印，如屈注天潢，倒流沧海；游侠家印，如吴钩带雪，胡马流星；登临家印，如海鸥戏水，天鸡弄风；豪士家印，如百宝流苏，千丝铁网；贫士家印，如三径孤松，五湖片月；鉴赏家印，如骊龙吐珠，冯夷击节；好事家印，如五陵裘马，千金少年；僧道家印，如云中白鹿，洞里青羊；妓女家印，如春风兰若，秋水芙蓉。"这段议论虽不免飘忽，但区分各种社会身份的人用印所相宜的风格或格调，是对当时印人的重要提示，也启发了热衷于"印中求印"的篆刻家注意对"印式"作风格辨析。

⑧ ［明］周应愿《印说》有云："文也、诗也、书也、画也，与印一也。"

⑨ 参见［明］赵宦光《金一甫印谱序》，曰："字法固弊，大半不能合章，是故一法不通，章无权变，故为之说配合法第二。"其称"字法第一"，"配合法第二"，"刀法第三"。

⑩ ［清］孔继浩《篆镂心得》云："镌篆之难，首重配合。配合流利，勿论石之阔狭、字之疏密、自左宜右宜，无往不善。其道大率无他，贵于凝神静气，预想字形……总令偃仰有致，顾盼有情。横则如长舟之截小渚，直则如春笋之抽寒谷。字形在目，笔致在手，章法在心。小心布置，大胆落笔。"

⑪ ［清］许容《说篆》云："凡作一印，先将印文配合，章法毫发无憾，写过数十方，择而用之，自然血脉流通，舒展自如。"明清篆

刻家大多如此，晚近黄士陵尤为突出。

⑫ ［清］孙光祖《篆印发微》曾对各种"印式"所采用的篆体文字特征作了描述，"如钟鼎、籀文之法多，斯篆、邈隶之法少者，秦也。斯篆、邈隶融洽为一，逼真摹印篆法者，西汉也。以分书参斯篆，而邈隶之法减者，东汉也。斯篆、邈隶之法少，八分、章程之法多者，六朝也。小篆、章程之法融八分微，而邈隶绝者，唐也。稍得小篆、章程之意，并无隶、八分法者，宋也。稍复斯篆，绝无隶法，略参八分、章程之意者，元也。步趋籀、斯大小篆，或用八分、章程法，绝少邈隶之意者，明也。"其中，宋以上为古代实用钤印用篆特征，元以下为文人篆刻用篆特征。从这一分析中可见刻家对"字法"用心之深。

⑬ ［明］潘茂弘《印章法》云："要知秦文不搭汉篆，小篆不合六朝，同章则不杂于制度之精神矣。"

⑭ 例如，［明］朱简《印品发凡》云："唐造叠篆，印字绝矣。"［清］戴启伟《啸月楼印赏》云："九叠文起于唐、宋之间，即缪篆之方折者也。其文以垂画折叠而下，务求填满。后世唯官印用之而已。"［清］陈澧《摹印述》云："作篆以雅正为尚。李阳冰《谦卦》奇形迭出，殊不足尚；至梦英'十八体'之恶劣，更不待言矣。"近人王世先生《治印杂说》有云："此外如虫书鸟迹，其文不传。后人谬为臆造，即宋梦英'十八体'，亦不足信。而明人以之入印，最为丑怪，万不可效。"

⑮ ［明］程远《印旨》提出"印法"有三：章法、字法、点画法。"点画法"之说可以揭示字法与笔法的区别，即字法关注的是字形，而笔法关注的是构成字形的点画的书写。

⑯ 徐上达讨论笔法时有一句"神而悟之，存乎其人"，似乎要触及问题的关键了，可惜恍惚闪过。

⑰ ［明］佚名《印学正源·运刀》中语，正揭示出"刀法"是在以刀刻石的"印中求印"过程中自然形成的。

⑱ 篆刻以"做旧"手法增其古色，当自元人王冕始。王冕以花药石刻印，刀刻之外多用敲击之法制造残破。［明］沈野《印谈》记载："文国博（文彭）刻石章完，必置之椟中，令童子尽日摇之。陈太学以石章掷地数次，待其剥落有古色，然后已。"这些也是为了制造残损。但都是传闻。［清］张在辛《篆法心印》正式将篆刻"做旧"称为"修制之法"，曰："印章之有一定家数者，即用其家法修之，务使神完气足。宜锋利者，用快刀挑剔之；宜浑成者，用钝刀滑溜之。字画上口，或用平刀、或用剑脊、或用滚圆……至于要铦利而不得精采者，可于石上少磨，以见锋棱；其圆熟者，或用纸擦、或用布擦，又用土擦、或用盐擦、或用稻草绒擦。随其家数，相其骨格，斟酌为之。"这些制作方法都是刀法的补充。

⑲ 即从明万历十五年（丁亥，1587）周应愿《印说》成书，开始详细研究篆刻刀法，到清嘉庆八年（癸亥，1803）林霔《印商》成书，关于篆刻刀法的研究基本完成。

⑳ ［明］周应愿《印说》认为，古代铄印"凡军中初拜印，当是刻；或有功后赐印，当是铸。"他从当时的篆刻实践中总结出10种刀法，包括"起刀、伏刀、复刀、覆刀、反刀、飞刀、挫刀、刺刀、补刀、住刀"。周氏讲解各种刀法的用途："连去（复刀）取势，平贴（覆刀）取式，速飞（飞刀）取情，缓进（挫刀）取意，往来（反刀）取韵，摩荡（刺刀）取锋。"

㉑ ［明］徐上达《印法参同》研究"印中求印"各种印式的刀法，总结道："摹铸印：朱文，须得空处深平起处高峻意；若白文，又须悟得款识条内所云仰互等说。总贵浑成无刀迹也。陶印亦然，要觉于铸少欠。摹凿印：凿印须得简易而无琐碎意，更要俨如凿形，笔画中间深而阔，两头浅而狭，遇转折稍瘦，若断而不断才是。如有联笔，则转折处稍轻，重则势将出头矣。但可下坠处深阔些，与单画另又不同。摹刻印：铜之运刀须似熟，玉之运刀须似生。摹画印：笔重蛛丝，刀轻蚕食，中不得过深，旁不得太利，止见锋、不见芒，但觉柔、不觉刚，尔尔。摹碾印：碾之于刻，虽是不及，然我但仿良工手可也，不要露刀，使人见谓刻，又不要徒似夫碾，使人见谓拙工。摹玉印、摹铜印：

以石摹玉易，以石摹铜难。盖石与玉同性，同则近似者易为力，石与铜异质，异则相戾者难为功。若以玉摹印，当即从玉章或宝石等章。以铜摹印，当即从铜章，或金银章，要无拂其性与质尔。"其中不乏真知灼见、经验之谈，可知明代印人于刀法用功之深。

㉒　［明］归昌世《刻印诀》总结出16种刀法，即所谓"流云刀、骤风刀、拍浪刀、浮沉刀、卓刀、敧刀、内旋刀、外旋刀、单平刀、双平刀、整刀、涩刀、埋刀、卧刀、添刀、棱刀"。［明］陈赤《忍草堂印选序》则提出五种刀法，即所谓"直入刀、借势刀、空行刀、徐走刀、救敝刀"。

㉓　［清］许容《说篆》总结出用刀13法，即所谓"正入正刀法、单入正刀法、双入正刀法、冲刀法、涩刀法、迟刀法、留刀法、复刀法、轻刀法、埋刀法、切刀法、舞刀法、平刀法"。乾隆年间陈炼《秋水园印说》梳理明代以来刀法的名目，提出"复刀、覆刀（即平刀）、反刀、飞刀（即冲刀）、涩刀（即挫刀）、刺刀（即舞刀）、切刀、留刀、埋刀、补刀"等10种刀法；又补充"单刀入、双刀入、轻刀、缓刀"等方向、轻重、快慢等用刀问题，并提出"多用中锋，少用侧锋"。这一梳理，可以帮助后人理解明清时期各种刀法的真实含义。

㉔　［清］张在辛《篆法心印》中语。孔继浩《篆镂心得》持相同观点。

㉕　［明］甘旸《集古印正》中语，他接着写道："然文有朱白，印有大小，字有稀密，画有曲直，不可一概率意……墨、意则宜两尽。失墨而任意，虽更加修饰，如失刀法何哉。"此处"墨"当是指笔法，"意"当是指刀意，墨、意都须充分发挥，但必须相互平衡，以此作为刀法的核心。

㉖　刀法问题不仅是"印中求印"阶段必须解决的核心问题，也是贯穿篆刻艺术发展始终的重要问题。因为，"篆刻"离不开"刻"；作为成熟的文人艺术门类，"篆刻"就不可能只满足于个体性的雕刻技巧和经验，而必须研究作为本门类具有普遍意义的刻制方法——"刀

法"，一如书法、绘画之有基本的、稳定的"笔法"。事实上，在早期的"印中求印"中，印人—篆刻家追求刀法与笔法的统一，既是认识到了笔法作为刀法之依据的特殊意义，也是有以笔法为标杆而努力提炼刀法的原因在。众所周知，在"印从书出"的意识形成确立之前，印人—篆刻家（尤其是工匠篆刻家）主要是"印从刀出"，即以特殊的刀法创立风格、标榜流派。但即使是在"印从书出"之后，刀法的重要性仍然是不言而喻的，即"印从书出"中必然包含有"印从刀出"的意义。所以，朱简强调"刀笔浑融"。

第五章　印从书出

篆刻艺术家确认"印式"并从事"印中求印",其结果便是篆刻艺术语言的形成——包括印法、印格(心法)、章法、字法、笔法(篆法)、刀法(制作法)和钤印法——亦即篆刻创作技法体系的建立。这一技法体系又分为三个层面:第一个是观念层面的印法与印格(心法),它们基建于篆刻家的综合艺术修养,根源于篆刻家对"印式"的深切观照,是篆刻家具体从事艺术创造的前提,因而是这一体系中基础性、根本性的法则。第二个是操作层面的章法、字法、笔法(篆法)和刀法(制作法),它们直接从长期的、大量的"印中求印"实践中总结得来,是篆刻家进行具体创作活动所必须运用的技术手段,因而也被视为狭义的篆刻技法。第三个是展示层面的钤印法,其实质是如何获得创作效果的最佳展示——从最真切的呈现到艺术化的展示,甚至融入现代科技(包括现代印刷技术和电子影像技术等),这是在篆刻走向艺术化之后才逐渐被关注并且愈来愈得到重视的技法。就篆刻创作过程而言,如果将观念层面的技法称为创作前法,操作层面的技法则可称为创作中法,展示层面的技法则是创作后法。

从篆刻艺术原理的角度看,篆刻技法体系的建立,乃是"印中求印"范畴的逻辑展开。这一展开过程从印法与印格(心法)开始,并以此观念层面为内核向操作层面乃至向展示层面扩展。篆刻的文人艺术性决定了由观念层面向操作层面的展开,又首先从章法、篆法(以字法为主兼及笔法)开始,亦即从印稿设计工序开始,最后才形成印章制作工序中以刀法为中心的制作法。可以说,操作层面的印章制作法建立在印稿设计法基础之上,印稿设计法又建立在观念层面上;篆刻技法的观念层面与操作层面最终都集中由刀法来表达,而刀法直接表达的是笔法,笔法表达的是字法和章法,字法和章法表达的是印法和心法。这一秩序井然、结构严密的技法体系成为了篆刻艺术的内在规定,是其作为独特的门类艺术形式而存在的根本保证。

然而,与其他文人艺术门类的发展一样,篆刻既必须依靠其形式语言的形成、完善来巩固自身作为艺术门类的存在,又必然会出现种种试图挣脱这种技法体系束缚的努力。这实在是因为篆刻形式语言的形成,既来自于对"印式"的模仿,同时又是对"印式"的转换:文人艺术家在模仿"印式"之际已然加入了自己的综合艺术修养,他们既精心研究"印式",又不甘心于照搬照抄的简单模拟;模仿"印式"是他们从事篆刻艺术创造必须借助的手段和途径,而不是他们的最终目标。因此,在对"印式"进行艺术转换的过程中,富于创造精神、追求个性表现的篆刻艺术家必然会寻找新材料、运用新工具、发现新问题、尝试新方法,对"印式"作"夺胎换骨"式的改造,努力创造出与古代实用钤印具有相同或近似审美趣味,但又真正属于文人艺术的篆刻作品。在这个意义上应当说,

"印中求印"的过程，既是对"印式"所蕴含的诸要素的分析性展开，同时也是对这些要素的文人艺术性改造。

显然，"印中求印"的努力已经使元明以来的文人自用印章跳出了原初意义上的实用私印范畴；尽管此际的文人自用印章大多具有实用性，但至少在思想观念上已然迈向了文人艺术领域。从元明时期篆刻发展的实际情况看，"印中求印"所建立起来的技法体系还只是一个理想的雏形，其印法与印格、章法与篆法主要建基于对"印式"的观照、研究、借鉴和总结，最具有创造性的艺术转换主要体现在以刀刻石的拟古制作技术方面——这恰恰是工匠印人之所擅，是篆刻技法中更多地倾向于制作工艺的那一部分。依据明代印论所确认的刀法与笔法之关系的原理，刀法必须建立在笔法的基础之上，以刀法传笔法，如果模仿和转换"印式"的印面效果主要依靠刀法来完成和完善，刀法胜过笔法，只能说明笔法尚未得到充分发展，这样的刀法无论有多么精巧也只能是没有根基、缺少目标的技术；只有当笔法得到较为充分发展之后，篆刻家以刀当笔、以笔法统帅刀法，刀法成了对笔法的传达和完成，这样的刀法才真正具有了文人艺术的意义。①故而，篆刻家在实现了以刀刻石的刀法转换之后，必然会以笔法为突破口，进一步谋求篆刻的文人艺术化。这一努力的结果，便是从"印中求印"范畴中生发出了"印从书出"范畴。

第一节　"印从书出"的三层含义

"印从书出"这一专词，是晚清魏锡曾评论邓石如篆刻时才明确提出的，并且有其特定的含义。但是，就其所揭示的篆刻与书法的关系及其所能容纳的含义而言，"印从书出"又可用来概括元明以来文人艺术家、篆刻家们对篆刻之书法性的确认，及其对篆刻技法体系中笔法（或称篆法）之地位的高度重视与特别强调。因而，它不应被视为是对某一篆刻家或某一篆刻流派创作经验的总结，而是从篆刻艺术原理的层面对篆刻艺术家的总体要求、对篆刻创作规律的揭示，理应作为篆刻艺术原理的一个重要范畴来看待。在更深一层意义上，将"印从书出"列为篆刻艺术原理的重要范畴，乃是对篆刻之文人艺术品格的维护，符合篆刻艺术因之而兴的初始义及其不懈追求的终极目标，有助于提升篆刻艺术创作质量、加深加厚篆刻艺术鉴赏的维度。

从字面上理解，"印从书出"是指篆刻家的篆刻创作水平取决于其书法水平，其篆刻依凭其高妙的笔法而出色，其刀法因其笔法而获得施展的依据，具有了文人艺术的品性——这是"印从书出"概念的能指。作为篆刻艺术原理的重要

范畴，"印从书出"至少包含了三层意义，它们体现了元明清以来人们对篆刻与书法之关系认识的不断深化。

（一）以高水平的书法笔法提升篆刻的笔法

"印从书出"的第一层含义，也是其最初的表达，是对笔法在篆刻技法体系中重要性的强调——这是"印从书出"范畴与"印中求印"范畴的内在联系环节。事实上，明中期以来"印中求印"范畴的文人篆刻家们早已在强调笔法的重要性，而清中叶进入"印从书出"范畴的篆刻家们也并没有明晰意识到自己的做法与前人有什么显著差异，更没有想到他们的努力会把篆刻艺术创造引向何方，而主要是遵循明人总结的经验、提出的理念，重视书法（尤其是篆隶书法）的研习，以此直接带动了篆刻技法中笔法水平的提高。换言之，"印从书出"乃是从"印中求印"中自然生发出来的。

篆刻家为什么会重视笔法，为什么会把笔法看成是刀法的前提和依据？从技法层面看，这是结合自己的创作经验，从古代"印式"的制造工序推导出来的。尽管有少数文人篆刻家认为篆刻技法"难莫难于刀法"，但对于大多数擅长用刀的工匠篆刻家来说，写印稿才是最难的一道工序：不仅字法不能出错，配合必须合理生动，还必须用毛笔一笔一画地写出来；字法问题可以通过查找字书或印谱来解决，章法问题也可以通过反复设计来改善，书写的笔法却只能一次性完成。笔法不精，便不得不靠描、靠修，越描则越臃肿、越修则越板滞，最终只能寄望于刀法来补救。由此想到作为"印式"的古代印章的制造，大多是设计好印稿制模翻铸而成，古印的高妙在很大程度上应当源自于写印笔法的精到。而写印的笔法无非是书法的笔法。所以，明万寿祺《印说》云："汉兴，精隶者入为博士。上既以此取下，下亦穷究极研以应其上，是以书法大备，而印亦因之。"汉印之所以能成为篆刻家所尊奉的"印式"，是因为它的笔法高超，归根结底是由于当时的书手穷究极研而书法大备。相比之下，万氏认为，"近世不多读书，不能深知古人六书之意，剿袭旧闻、摹画市井以射利……此近世刻印多讲章法、刀法，而不究书法之弊也。是以书法浸而印法亦亡"。视笔法为印法的命脉，认为只讲求章法、刀法而忽略笔法，或者说不深究书法而从事"印中求印"，是不可能真正学到古代"印式"的精神的。正是这样的思考把笔法提高到了篆刻技法的核心地位。

除了技法的原因，明代文人在"印中求印"范畴内强调"印从书出"别有深意。篆刻的笔法即是书法，而书法乃是文人的专擅，在这个意义上，强化"印从书出"观念即是突出篆刻的文人性，或者说是文人对篆刻的主导性。尽管当时直接投身于篆刻创作的文人并不算多，但这一观念的确立能够使文人篆刻家凌驾

于工匠篆刻家之上；所以，众多篆刻家亦借强调"印从书出"来标榜自己的文人身份。明王珙《题〈菌阁藏印〉》云："论印不于刀而于书，犹论字不以锋而以骨。刀非无妙，然必胸中先有书法，乃能迎刃而解也。"邹迪光《朱修能〈印品〉序》亦云："印章虽以刀用，而有临池之义在；临池虽亦一技，而有读书博古之义在。不通蝌文鸟迹而求书，则书不精；不通书法而袭印法，则印亦不精。"刀法固然重要，但其依据在笔法；笔法即是书法，书法又以读书博古为根基。从这样的逻辑看，一般工匠篆刻家所欠缺的书法笔法、读书博古，确实是作为文人艺术的篆刻的一个"高门槛"。

由元明文人艺术家选取确立的"印式"决定，篆刻所需的笔法主要是篆隶笔法。但由于当时篆隶书法的不兴盛，文人艺术家有意将篆刻笔法与书法的联系放宽。明吴名世《序〈翰苑印林〉》云："石宜青田，质泽理疏，能以书法行乎其间，不受饰，不碍力，令人忘刀而见笔者，石之从志也，所以可贵也。"不专讲篆隶而泛泛讲书法，总之以见笔忘刀为贵。明末清初周亮工《因树屋书影》卷三有云："自书自镌者，独印章一道耳。然其人皆不善书，落墨已缪，安望其佳？予在江南，见其人能行楷、能篆籀者，所为印多妙；不能者，类不可观。执此求之，百不一爽也。"言之凿凿，将篆刻笔法与行楷、篆籀书法联系起来，说明在当时人们眼中，篆刻笔法主要是作者的用笔能力及其对古印印文笔意的理解力。的确，与专擅用刀而不知笔法的工匠篆刻家相比，富有书法经验的文人篆刻家仿古写印的能力更强。清杨荣《〈研妙室印略〉序》讲得更直白："然古法具在，为此者皆知规仿，而何以雅俗判若天渊？良以工刀法，必先工书法。书家为之，奏刀如运管，濡染淋漓，天斧凿痕，纯任自然。非书家为之，袭类而遗神，仔细摹拟，若剞劂氏，徒成末技。其本源不同也。"以是否工书法作为判别"印中求印"之雅与俗的标准，要求篆刻家首先必须是书法家，惟其如此，才有可能运刀如笔、以刀法传笔法。可以说，在"印中求印"范畴中特别强调"印从书出"，乃是篆刻努力提升并维护其文人艺术品性的必然选择。

（二）以高水平的篆隶书法深化篆刻的笔法研究

清前中期以来，随着篆隶书法的逐渐兴盛和投入篆刻创作的文人越来越多，"印从书出"的含义变得具体，此中的"书"不再泛指书法，而是专指篆书和隶书。因为，此际篆刻的文人艺术性已然被确认，人们不再需要以是否擅长书法来区分文人篆刻家与工匠篆刻家，而是要较为具体地考虑究竟何种书法更有助于提高篆刻笔法水平。秦官印、隋唐官印所用的摹印篆是方正化的小篆，圆朱文从隋唐官印脱胎而来用的也是小篆，故小篆书法水平的提高可以直接改善仿秦印、仿隋唐官印和圆朱文创作的笔法质量；而汉官印所用的缪篆在笔法上与古隶、汉

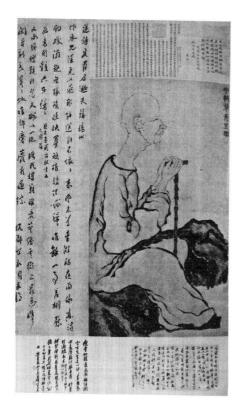

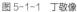
图 5-1-1　丁敬像

图 5-1-2　邓石如像

篆、汉隶的笔法直接相通，故精深的汉隶和汉篆书法造诣直接有助于仿汉印创作水平的提高。这就是说，在书法的各种字体、书体中，篆体正书和隶体正书才真正有助于篆刻笔法水平的提高。清奚冈《频罗庵主印跋》云："印刻一道，近代惟称丁丈钝丁先生独绝，其古劲茂美处，虽文、何不能及也。盖先生精于篆隶，益以书卷，故其所作辄与古人有合焉。"浙派开山丁敬的篆刻之所以比文彭、何震更见古劲茂美，是因为其精于篆隶书法（图5-1-1）。清李祖望《答问刻印》云："因刀法见笔法，故世称为铁笔……从书法出，得其篆势，如邓顽白是也。"邓石如精研篆书、得篆势，所以能在其刀法中见笔法，故能开宗立派（图5-1-2）。丁、邓二家的篆刻艺术实践及其成就表明，篆刻家只有精研篆隶书法，才能真正有效地提高其篆刻笔法水平并由此带动刀法，夺古印之神髓。晚清赵之谦《苦兼室论印》云："刀法既知，章法又要，往往有刻极精能而篆势可厌可笑者，此则全恃学问，亦以学书为要。"此处"学书"专指篆隶已是不言而喻的了——这是"印从书出"的第二层含义。至此，"印从书出"观念正在不知不觉地走出"印中求印"范畴。

（三）以风格化的篆书书法成就篆刻笔法的风格化

真正使"印从书出"从"印中求印"范畴中破茧而出的，是晚清印学家对邓石如及其追随者个人印风成因的考察。魏锡曾《绩语堂论印汇录》有云："完白'书从印入，印从书出'。其在皖宗为奇品、为别帜。"他在《〈吴让之印谱〉跋》中补充说明："'完白书从印入'，扬叔语。"这就是说，赵之谦发现，邓石如的秦篆书风之所以与以往的书家迥然不同，是因为他是从汉印笔法入手学篆书的。汉印的笔法即是汉篆、汉隶的笔法，亦即邓石如以汉篆汉隶笔法写秦篆并由此形成了个性鲜明的篆书书法风格。魏锡曾从这一研究获得灵感，揭示出邓石如的篆刻风格之所以与以往的篆刻家明显有别，是因为他把个性鲜明的篆书书法直接用于篆刻创作，是独特的篆书风格成就了独特的篆刻风格——这是"印从书出"的第三层含义。更兼邓石如的追随者吴让之、徐三庚也是如此，赵、魏二人对邓石如的探究与发现便具有了方法论的意义，成为近代篆刻家们热衷效法的一种创作模式。清末黄士陵《化笔墨为烟云印跋》云："或讥完白印失古法，此规规守木板之秦汉者之语。魏丈稼孙之言曰：'完白书从印入，印从书出。'卓见定论，千古不可磨灭。"从古代"印式"学习篆刻而最终能超越古代"印式"，实现对"印式"更大幅度的转换，必须走"印从书出"的道路——"印从书出"由此而成为具有相对独立意义的印理范畴。

第二节 广义"印从书出"与狭义"印从书出"

从上述"印从书出"概念所包含的三层意义及其演进过程来看，这一篆刻创作艺术观念的生成与发展，既有其内在要求的动力，也有其外在条件的驱使。就其内在动力而言，明代文人艺术家、印人—篆刻家所构建的篆刻技法体系，已经充分认识到笔法的重要性，众口一词要求印人—篆刻家加强笔法训练，并以此作为刀法的依据和判别篆刻创作高低优劣的标准，迫使印人不能不重视笔法表现。就其外在条件而言，清代以来金石学的复兴及由此引发的文士对篆隶书法的普遍重视和高度热情，大大提升了当时的篆隶书法水平，甚至在此基础上发展成为风靡百年的碑派书法，在此背景中的篆刻家不仅必须重视篆刻创作的笔法表现，而且其本身就是擅长篆隶的书法家，完全有条件加强其篆刻的笔法表现。基于其内在要求的"印从书出"乃是明中后期篆刻创作演进的自律，可以涵盖清代以来的篆刻创作理念；而基于其外在条件的"印从书出"则是清中期以来篆刻创作的新动向，特指某些篆刻家的某种创作现象。"印从书出"范畴的广义与狭义之分已然明晰。

行书

隶书

图 5-2-1　丁敬隶书、行书

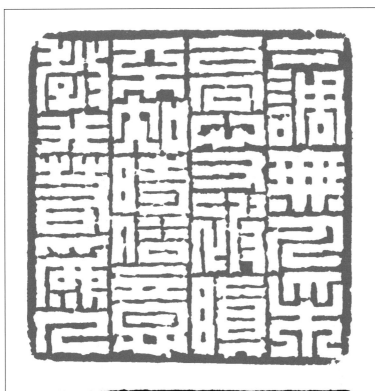

敬身

下调无人采高心又被瞋不知时俗意教我若为人

图 5-2-2　丁敬篆刻

所谓广义的"印从书出"，是指借助于高水平的书法用笔，特别是高水平的篆隶书法用笔来改善和丰富篆刻的笔法，从而在整体上提高篆刻创作水平。而狭义的"印从书出"，则是指将个性鲜明的篆书书法直接运用于篆刻创作，由此成就个性鲜明的篆刻风格。二者的共通之处在于都强调书法笔法对篆刻创作的重要性，都要求篆刻家首先必须是书法家，至少必须具有深厚的书法功力、掌握精湛的篆隶笔法；但是，二者的出发点、指向与归宿都不相同。我们可以结合丁敬、邓石如的艺术实践来加深对这个问题的理解。

作为金石学家和书法家，丁敬并没有自觉地将自己的书法与篆刻直接挂钩，其行草书受晚明书风（尤其是董其昌书风）的影响；其最擅长的隶书得力于寻访石刻、收藏碑拓和对汉碑的研习，并且受到时风的影响（图5-2-1）。而其篆刻主要来自于"印中求印"对汉印的模仿，同时也来自于对明末清初流派篆刻的广泛研究、继承、借鉴和批判（图5-2-2）。其篆刻样式繁杂，显然得力于对明中叶以来流派篆刻的博采兼收（这可以视为广义的"印中求印"，即把流派印章当做新经典来学习），这应当与他结识当时著名钤印—篆刻收藏家汪启淑，参与辑刻汪氏所藏明清名家印谱《飞鸿堂印谱》有关。丁敬篆刻用切刀法，主要来自于对朱简的继承，[②]丁敬篆刻风格的形成，源自对以高凤翰为代表的扬州八怪画家印的借鉴，以及对当时风靡朝野的林皋所创鹤田派的批判（图5-2-3）。[③]也就是说，丁敬的书法研习与篆刻研习本来是分属两个渠道的，其书风与其印风似乎并没有直接的联系，至今仍有不少研究者称其为"印从刀出"的典型代表，即丁敬篆刻或应属于"印中求印"范畴。

但是，丁敬又确乎善于将其隶书的笔法用于篆刻。以往擅刻不善书的篆刻家，只能依样画葫芦地模仿古代"印式"，或把笔道刻得光光滑滑以仿效新造之感，或把字迹敲得斑斑驳驳以追求古旧之貌，都是以古代钤印印面视觉效果为依据作工艺性的仿制，停留于表面印象，很少能深入到笔法层面作书法性的笔意表现。丁敬则不同，他从汉代石刻书迹中寻求古朴感与书写感相统一的隶书笔法，并且用自己的这种书法笔法来写印，以此作为用刀的基本依据；他学习明代朱简的切刀法，不为好奇，也非炫技，而是用来表现其细致的用笔变化。正因为如此，丁敬虽然在模仿汉印、模仿明末清初流派印，但其笔法明显胜过以往的篆刻家；其刀法不仅细腻生动、极富变化地表现了笔意，耐人寻味，而且将繁杂的印章形式统一起来。[④]在这个意义上，丁敬篆刻又必须归入广义的"印从书出"。

邓石如从青年时期即以模仿时人、鬻印卖字为生，因为刻印而得到当时书法名家梁巘的指点，认识到提高篆隶书法水平的重要性，开始深入研习篆书，其篆刻生涯的前半段可以看成是在遵循广义的"印从书出"之路（图5-2-4）。

图 5-2-3　林皋、高凤翰、丁敬印风比较举例

图 5-2-4a　邓石如朱文学习梁千秋而增强笔势

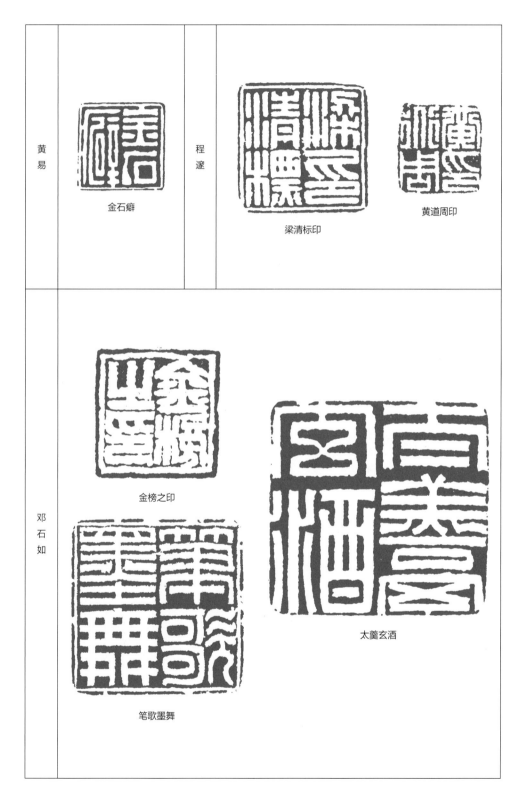

黄易

金石癖

程邃

梁清标印

黄道周印

邓石如

金榜之印

笔歌墨舞

太羹玄酒

图 5-2-4b 邓石如白文兼学浙派而守徽宗之质

篆书

隶书

真书

图 5-2-5　邓石如篆书、隶书、真书

见大则心泰礼兴则民寿

江流有声断岸千尺

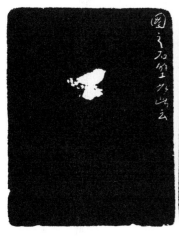

图 5-2-6　邓石如篆刻

邓石如研习小篆书法，从唐代李阳冰上溯秦代李斯，再兼学汉篆汉隶笔法来变通以往写小篆的用笔，从而形成了既便于书写又得势有力的独特篆书风格。以篆书为中心和引领，他的隶书学汉碑、真书学北碑，甚至行草书也在追求金石文字的雄浑厚重，成为清中期"碑学"在书法实践上最重要的开拓者（图5-2-5）。与之相伴随，在篆刻方面，邓石如的注意力从提高篆刻的笔法水平，逐渐转向在篆刻创作中强调篆书笔势，他并不刻意追求刀法的独特性，其用刀主要是为了适应和满足直接表现自己篆书风格的需要，以此凸显自己的篆刻风格，这后半段即是狭义的"印从书出"（图5-2-6）。

从丁敬与邓石如的比较看，前者虽然书法造诣颇深、研究金石学，但其行草与隶书各行其道，并不追求风格统一，并且主要是以篆刻开宗立派，被公认为清中叶文人篆刻的一代宗师；后者虽然是卖印起家，但能充分利用的当时金石学的成果，形成了以篆书为中心、各体兼善的统一书风，被时人誉为"国朝第一"，被嗣后碑派书家视为先驱。前者擅长八分，其汉隶笔法用于其仿汉印风、仿流派印风创作，有效地加深了篆刻笔法的深度，增强了印文笔道变化的丰富性，尤其是强化了仿汉白文印的笔意表现，这理应属于"印从书出"范畴，但相对而言，这种改变是微观、局部的；后者擅长小篆，其熔铸秦汉的独特篆书笔势用于仿圆朱文印风、仿流派印风创作，有效地增强了印文笔道的力度及其篆势的生动性，尤其是凸显了仿圆朱文印"刚劲婀娜"的书法性，这当然属于"印从书出"范畴，并且这种改变更为宏观、整体。前者有书名更有印名，人们往往忽略其"印从书出"的成就，而视其为"印中求印"的集大成者；后者有印名而书名更大，人们往往忽略其"印中求印"的努力，而视其为狭义的"印从书出"的开先河者。

由此可见，广义的"印从书出"虽然发挥了书法在篆刻中的作用，但总体上仍然受古代"印式"（乃至明清流派新经典）的客体制约，以特异性刀法立派，尚未走出"印中求印"范畴；而狭义的"印从书出"虽然也以"印中求印"为根基，但总体上以个人篆书风格来自我主导，以个性鲜明的笔法立派，走出了"印中求印"范畴，使自身获得了相对独立的意义。

第三节　刀法与笔法的关系

在技法层面上，"印从书出"的主要着力点在笔法，是篆刻家借助于书法造诣对篆刻笔法的改善与丰富，但其最终的表现仍然落实在刀法上，必须通过刀法来表现笔法，即朱简所谓"以刀法传笔法"。因此，要深入理解"印从书出"范

图5-3-1　赵孟頫、吾丘衍篆稿工匠刻制举例

　　畴，必须研究笔法与刀法之间的关系。总体说来，刀法以笔法为依据，笔法靠刀法来传达。但具体考察篆刻的刀笔关系，则可以从三个层面来分析。

　　最表层的刀笔关系，是笔形与刀刻的直接对应关系，这本是笔法与刀法的原始关系。早在赵孟頫、吾丘衍时代，文人艺术家篆印交由工匠雕刻，工匠必须严格按照墨稿刻制（图5-3-1）。这就要求印稿的用笔必须明确肯定，刻工的用刀必须精准细致，因为印稿的笔形是刻制用刀的唯一依据。在写印与刻印分离的情况下，没有刻制经验的写印者不知刻印过程中将会出现怎样的情况，没有书写经验的刻印者也不知写印所要表现精神是什么，刻工唯有像刻碑刻帖或雕刻工艺品那样，小心翼翼地依据明确肯定的印稿笔形将其刻制出来。这种原始的刀笔关系已经表明，篆刻的水平取决于笔法的水平，而笔法又必须由高水平的刀法来呈现。但是，如果刻印者没有足够的用笔经验，刀法再精湛也只能是精准的"依样刻葫芦"，印稿笔法再高妙也难以达到传神的表现。正因为如此，写印与刻印必须合于一手，篆刻家的笔法水平与刀法水平必须同步提高。

　　明中后期篆刻家将写印与刻印两道工序统一于一身，但其中大多数印人是刀法水平显著高于笔法水平。即在自篆自刻之初，当时的文人篆刻家大多擅行草而不善篆隶，其笔法用于篆刻毕竟隔了一层，且初学用刀，其刀法处于摸索之中，故其在刀笔关系的处理上往往力不从心；工匠篆刻家虽然精心描摹古印式的印文及其布置关系，但苦于不善书法而难解笔法，故其刀法再熟练也用不到笔法表现上，而只能用在古代"印式"印面视觉效果的模拟上，不可能真正处理好刀笔关系。⑤然而，正是这两方面的共同努力，既使笔法在篆刻技法中的重要地位成为了共识，形成了广义的"印从书出"意识，也使篆刻家们自觉地根据对笔法的认

识来提炼用刀方法，即根据自己的书法经验和古代"印式"笔形研究刀法，终于将人们摸索出来的形形色色的摹古刻制方法归纳总结为具有书法笔法性的刀法，也使篆刻刀法与一般的碑版刻字方法区别开来。

经过长期研究和提炼的刀法，在运刀方式上以冲刀与切刀为核心，其中，冲刀对应于书法中畅快顺势的运笔和较为光洁的笔形，切刀则对应于书法中艰涩逆势的运笔和较为毛涩的笔形；在完成一个笔道的用刀次数上以单刀与双刀为核心，其中，单刀对应于书法中的侧锋行笔笔形，双刀对应于书法中的中锋行笔笔形。冲刀与切刀、单刀与双刀看似简单，但如果以冲刀与切刀作不同比例、不同次序、不同强度、不同角度的组合，以单刀与双刀作不同比例、不同次序、不同强度、不同角度的组合，以冲刀、切刀、冲切组合刀与单刀、双刀、单双组合刀作不同比例、不同次序、不同强度、不同角度的组合，便会变化出无数种刀法，以对应于书法用笔的随机应变及其笔形的变化无方。[⑥]概言之，以笔法的思路提炼刀法，将用刀直接与笔形相对应并且形成篆刻特色，这是在"印从书出"意识驱动下篆刻家们对刀笔关系的初步解决和重要成果。

刀笔关系的深化，是以刀法完成并呈现笔意。如果说笔形与刀刻的直接对应关系是外在的物质基础，那么，笔意与刀感的主从关系及其相互配合，才是"印从书出"意识在刀笔关系上的真正实现。在书法中，中锋、侧锋与顺势、逆势都只是一些物质化了笔法，人人都可以运用，但如何调动这些笔法才好、如何运用这些笔法才算恰当，则全在书写者的内心，是书写者的心意主宰、支使着客观笔法的运用，亦即以种种笔法呈现出来的书迹之中蕴含着书写者的心意（包括书写者的情性、见识、艺术感知力和书写时的情绪、审美追求等等），这就是书法的笔意。由此可见，笔意是笔法的活的灵魂，笔法是笔意的物质载体；是笔意在调用、激活笔法，使笔法呈现成为了鲜活的生命体。同样，在篆刻中，当刀法与笔形直接对应之后，冲刀、切刀与单刀、双刀便具有了客观笔法的意义，它们可以被所有篆刻家掌握和运用，但要使它们成为活生生的生命体，唯有依靠篆刻家书写印稿时的心意来激活，即篆刻家首先必须精于书法笔法，尤其是必须精于篆隶书法笔法，以充沛的笔意调动笔法书写印稿，使印面墨稿中充满笔意，再以这种笔意的体验为主导，支使刀法的运用，形成鲜活的刀感。这就是说，刀笔关系的深层含义，乃是以印稿书写的笔意主宰、调动、激活运刀刻制的刀感。

朱简尝言："吾所谓刀法者，如笔之有起有伏、有转折、有缓急，各完笔意，不得孟浪。"如同书法用笔的提按、转折、缓急是在实现笔意一样，刀法作为客观笔法的直接对应与呈现，只有为笔意所驱动、服从于"完笔意"，形成与笔意相通的刀感，才是完整的、有生气的。否则，如果不知体验笔意、以笔意为

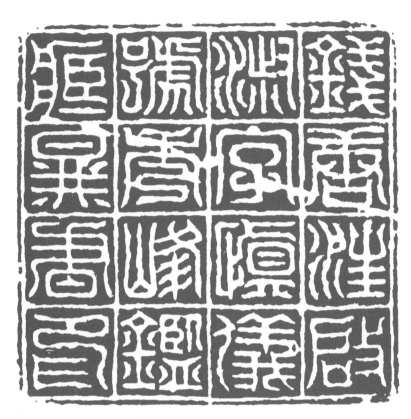

钱塘汪启淑字慎仪号秀峰鉴藏图书印

图5-3-2　丁敬以刀法传笔法举例

主宰，也没有刀感，只知以刀法对应笔形甚至为刀法而刀法逞技，便难免落入机械拼接、徒具其形的泥潭。正是在这个意义上，篆刻家必须同时又是书法家。还是以丁敬为例。丁敬精研汉碑笔法，又大量摹拓碑石，不仅对汉隶笔意有深切的体验，而且能在得古意的基础上入我神。他以此种笔法写印，但并不斤斤于笔形，而是用强度不同的切刀或单刀或双刀来表达笔意，真正做到了"如笔之有起有伏、有转折、有缓急"，其刀下流露出拗拙与律动、恣肆与文雅、酣畅与古穆对立统一的笔意情致，故而其篆刻能小中见大，变化自然，充满古趣，生机盎然（图5-3-2）。可见，丁敬对朱简的继承，绝不仅仅是学来了切刀法，更重要的是学到了刀笔关系的神理。

所谓丁敬"印从刀出"之说，绝不可简单理解为他特别运用、发扬光大了切

刀法，而应理解为他以笔意为主导，以变化莫测的切刀传达笔意，没有使切刀法机械化、程式化。在刀笔关系问题的处理上，丁敬的继承者逐渐将注意力集中到切刀法本身，或如陈鸿寿以夸大切刀的强度来彰显个人风格，或如赵之琛将切刀法精细化、规律化，其弊端都在强化了刀法本身而淡化了笔意表现，因而格局渐小、缺少深度（图5-3-3）。事实上，邓石如与其继承者吴让之之间的差别也正在于此。赵之谦评价吴让之篆刻"从拙入，而愿从巧出"，其"巧"之所指应包括刀法上的精致化与程式化（图5-3-4）。从这一比较可以更清楚地看出，"印从书出"范畴中的刀笔关系处理，必须以笔意表现为核心、为统帅，无论采取何种刀法都必须以"完笔意"为旨归；一旦凸显刀法，以特定的刀法来标榜篆刻风格、博取眼球，便会本末倒置，削弱笔意表现。与邓石如同时期的李祖望《答问刻印》有所谓"字里见刀法，字外见笔法"之说，揭示出刀笔关系的基本规律：篆刻印文由刀法完成，故必须有精湛的刀法在其中；而篆刻印文所呈现的形象却是笔法，要在能领略笔意而不见刀法。

　　换言之，笔法概念是篆刻艺术形式思维的一个极为重要的中间环节，内观是与笔法对应的刀法，外现是笔法所能表现的笔意。篆刻家念及"笔法"，其实是有双向所指：一方面，笔法指向篆刻外部的书法笔意表现，这属于书法艺术思维方式；另一方面，笔法指向篆刻内部的墨稿笔法呈现，这才是原本意义上的篆刻艺术思维方式。当书法家与篆刻家集于一身并且将这两个方面贯通之后，从篆刻艺术表现的一面看，是以笔意为核心，以笔意激活笔法、笔法引发刀感、刀感驱动刀法；从篆刻实际操作的一面看，则是以刀法为立足点，以富有刀感的刀法实现笔法，以灵动的笔法表达笔意。这样的双向贯通，即是朱简所崇尚的"刀笔浑融"之境。

　　清中叶以来，众多学者、文人投入金石学研究，又身兼书法家和篆刻家，在发展碑派书法的同时，也都在追求"刀笔浑融"，从整体上提高了篆刻创作水平。其中一个很重要的原因，是研究金石的碑派书法篆刻家比以往任何时期的书法家或篆刻家都更自觉重视刀笔关系，更精心也更善于从金石文字的刀痕中揣摩笔法、体验笔意。与以往文人所擅书法基本上都在"帖学"范畴不同，碑派书法篆刻家大多取法古代金石文字，相比于以往的帖学而言，他们所学的秦篆、汉隶、北碑多属笔法简而笔意丰。[7]以这样的古文字书法修养从事篆刻，不仅深谙字法、精研笔法、善于表现笔意，而且对古代"印式"的刀笔关系、法意关系的理解也更为深入[8]——本质上，秦汉铄印就是秦汉金文的一部分——因而，他们比以往的篆刻家更有条件实现篆刻的"刀笔浑融"。碑派书法篆刻家对篆隶笔法和笔意表现是如此娴熟，对篆刻之印法、章法和刀法的掌握是如此老练，以至于

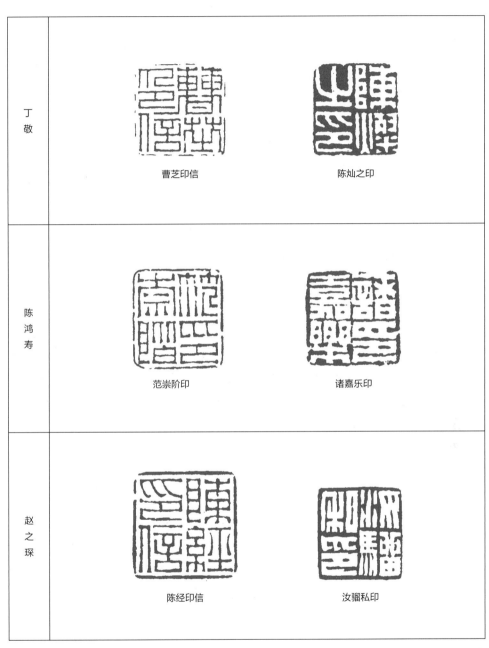

图 5-3-3 浙派切刀法的演变

拈花微笑对酒当歌

淫读古文甘闻异言

嫪城一日长

邓石如

我书意造本无法

铁砚山房图书

有好都能累此生

家在龙山凤水

范鉴斋珍藏

图 5-3-4a　邓石如、吴让之冲刀法比较

吴

让

之

三十树梅花书屋

甘泉岑镕仲陶父私印

楚畹农

汪鋆砚山画印

包诚私印

嗜好与俗殊酸咸

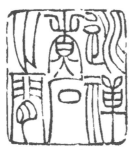

逃禅煮石之间

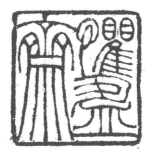

惧盈斋

图 5-3-4b　邓石如、吴让之冲刀法比较

他们甚至可以不写印稿而直接"以刀代笔"，即在磨平的印面上涂墨，不写墨稿（最多用刀尖角轻轻划出印文的位置和粗略的字形）直接奏刀，心中的笔意、手中的笔法直接从刀下奔涌而出。⑨这绝不同于明代中后期工匠篆刻家的"有刀无笔"，那是手中有刀胸中无笔；而碑派书法篆刻家不仅胸中有笔，且胸中的书法已然"刀笔浑融"，当其驱刀刻石之际，全由胸中笔意主宰笔法、全凭指腕刀感支使刀法，故"以刀代笔"乃是刀笔关系的终极之境。

　　一旦进入"以刀代笔"之境，便不能不考虑"墨"的问题。赵之谦《钜鹿魏氏印跋》尝云："古印有笔犹有墨，今人但有刀与石。"（图5-3-5）也就是说，从作为"印式"的古代实用钵印中，篆刻家不仅要能看到笔法，而且必须领略到墨韵；一般的工匠篆刻家因为不善书法、胸无笔墨，只关注于用刀的巧妙与刻石的趣味。这一话题，其实是"以刀代笔"的逻辑展开，也是"印从书出"观念的又一次深化。

　　就书法而言，以笔书纸，无墨不成其书。明以前书家大多取法字口清晰的碑刻、刻帖或墨迹，且书于绢素或熟纸，故其书迹笔画形态由毛笔的提按、顿挫、中侧、转折等等用笔动作直接造成，墨汁之所至与笔毫之所至几乎完全一致，笔画边缘清晰。清中期以来的碑派书家大多取法字口模糊的秦汉金石拓片，且多书于生纸，故其书迹笔画形态虽然也是由毛笔的提按、顿挫、中侧、转折等等用笔动作造成，但墨汁之所至与笔毫之所至并不完全一致，笔锋所至为筋骨，而墨之不同程度的向外浸润为肌肤，笔画边缘趋于模糊。以上述两种不同的笔墨观念从事篆刻创作，前者会导致篆刻家选择较为扁薄、角锐刃利的刻刀，并且谨循墨稿笔画边缘下刀，以此为笔墨表达的全部。后者则不同，碑派书法篆刻家们懂得，秦汉金石拓片笔画形态与其原始笔墨关系并不完全一致，其字口由腐蚀风化所造成的残破、磨损、模糊如同书于生纸的墨润，可以增强笔画的浑厚感；因而在篆刻创作中，无论是写印稿为依托用刀还是印面涂墨直接用刀，强烈的"以刀代笔"意识都会使他们在刀石关系之上进而考虑笔墨关系，考虑"墨韵"的表现（图5-3-6）。

　　然而，篆刻毕竟不是书法，其笔墨关系表现终究只能通过刀石关系来完成，因此，"印须有笔犹有墨"的追求就变成了"如何运用刀与石"的问题。无疑，篆刻中的刻刀对应于书法中的毛笔——大刀如大笔，小刀如小笔，利刃锐角如新狼毫，钝刀则如长锋羊毫，其性能与对应之笔相当；篆刻中的印石对应于书法中的纸——纯净之石如精制的熟纸，松脆之石如粗制的生纸，杂质多者如土造的糙纸，其性能与对应之纸相当。那么，是什么对应于书法中的墨呢？是印石的选择与刻刀的运用。我们可以从两种极端的情况来认识这个问题：以利刃小刀在

图 5-3-5　赵之谦《钜鹿魏氏》印款："古印有笔尤有墨，今人但有刀与石。此意非我无能传，此理舍君谁可言。君知说法刻不可，我亦刻时心手左。未见字画先讥弹，责人岂料为己难。老辈风流忽衰歇，雕虫不为小技绝。浙皖两宗可数人，丁黄邓蒋巴胡陈（曼生）。扬州尚存吴熙载，穷客南中年老大。我昔赖君有印书，入都更得沈均初。石交多有嗜痂癖，偏我操刀竟不割。送君唯有说吾徒，行路难忘钱及朱。稼孙一笑。弟谦赠别。"

吴昌硕　且饮墨瀋一升

齐白石　饱看西山

图 5-3-6　吴昌硕、齐白石篆刻墨韵举例

纯净的印石上轻轻浅刻，犹如狼毫新笔蘸少许墨在精制的熟纸上书写小楷《洛神赋》；以钝刀大刀在松脆的印石上大力深刻，则如长锋秃笔饱蘸浓墨在粗制的生纸上书写摩崖《瘗鹤铭》。由此可见，篆刻中"墨韵"的表现取决于篆刻家对不同性能的刻刀和不同质地的印石的选择及其配合运用，取决于刻石的深浅及其用力的大小；更细致地说，还取决于刻刀角刃入石的正侧角度的大小——在两种极端情况之间，篆刻家可以有很多种不同的刀石搭配运用方式来表现不同程度的"墨韵"。

综上所述，"印从书出"范畴中完整意义上的"以刀代笔"，不仅要在笔意—刀感的主导下以刀法传笔法，还必须考虑书法的墨韵，以刀法传墨法。笔情墨韵的综合表现既增加了"印从书出"的深度，也对篆刻家用刀提出了更高的要求。篆刻家必须坚守"以刀代笔"的篆刻自主性，即按照篆刻自身的刀法规律来表现笔意及其笔墨趣味，必须防止为了表现书法笔墨而陷入完全依照墨稿描刻的"有笔无刀"。

第四节　书风与印风

艺术家无不追求自己独特的艺术风格，或者说，卓有成就的艺术家无不具有自己独特的艺术风格，篆刻艺术也不例外。而篆刻艺术风格在总体上的趋于成熟，或者说篆刻家个体印风的完善，乃是由"印从书出"来实现的。

"印从书出"对篆刻家的书法艺术造诣提出了越来越高的要求，其极端化的表达，即是以独特的篆书书风来成就个人印风。邓石如被公认为这种狭义的"印从书出"的典范。

自唐代李阳冰以来，直至邓石如之前，书法家写小篆几乎都是遵循孙过庭所谓"篆尚婉而通"的标准，依据《说文》字法、采用细劲婉转的"铁线"笔法来书写。这种"铁线篆"样式几乎成为近千年间文人士大夫唯一的小篆书法风格，五代宋初徐铉、元代赵孟頫、明代李东阳、清代王澍等擅篆书者莫不采用此法。宋元文人艺术家仿隋唐阳文官印而创"圆朱文"印式，基本上也是采用这种笔法，并由此形成了深受文人士大夫喜爱的文雅秀丽的基调，元代赵孟頫、明代文彭、清代巴慰祖等擅圆朱文者莫不如此（图5-4-1）。邓石如写小篆取法秦刻石而得其古朴沉着、健劲浑厚，取法汉篆而得其拆分收放、取势流动，形成了迥异于前人的小篆书风。邓石如小篆的独特书风是逐渐发展、自然形成的，因而，他将自己的笔意与笔法用于篆刻创作到独特印风的形成也有一个渐变过程。其初衷应当与丁敬及其早期追随者蒋仁、奚冈、黄易诸家一样，无非是以精湛的篆隶笔

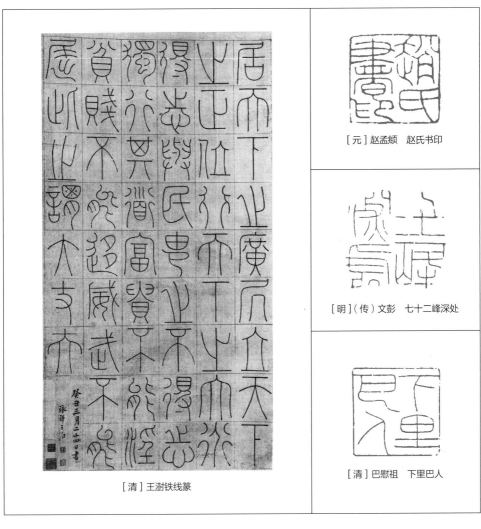

[元] 赵孟頫　赵氏书印

[明]（传）文彭　七十二峰深处

[清] 巴慰祖　下里巴人

[清] 王澍铁线篆

图 5-4-1 "铁线篆"与圆朱文印风

法来提高篆刻笔法的质量并选择相宜的刀法，同属于广义的"印从书出"（邓石如本人早期也模仿过浙派印风）；而且他所擅长的小篆本来就是圆朱文创作最常用的字法，故其前期篆刻除了在笔法上比以往印人老到，整体印风尚无显著的独特性。但随着邓石如篆书风格的形成及其书名渐响，尤其是48岁进京失意后彻底释怀、锐意进取，小篆书法个性越来越强烈，其篆刻也越来越凸现出篆势的独特性，与元明以来众多的圆朱文创作拉开距离；甚至"以刀代笔"，敢于在印面上直接表现书法。他没有刻意强调刀法的独特性，但非常注意用刀对笔法的传达、对笔意的表现，基本上做到了以篆势笔法为主导的"刀笔浑融"。尽管其直率的

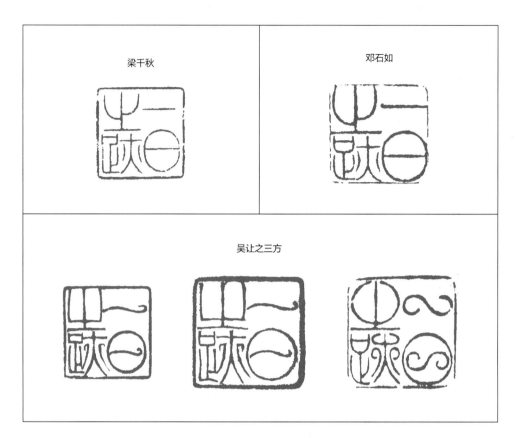

图5-4-2　从梁、邓、吴《一日之迹》印比较看书风对印风的影响

用刀有时稍显跟不上笔法变化、不能尽如笔意，却丝毫没有削弱其篆刻的艺术感染力，反而进一步突出了他的"印从书出"的独特性。

也就是说，邓石如原本属于"印中求印"范畴，因认识到笔法对于篆刻的重要性而刻苦钻研篆体书法，随着自身篆体书法水平的提高而拉升了篆刻笔法水平，实现了广义的"印从书出"（图5-4-2）；当其篆体书法臻于化境名播天下之际，其篆刻笔法与刀法也取得突破性进展，实际上已经进入了狭义的"印从书出"范畴。在狭义的"印从书出"范畴中，以特定的篆书笔法带动特定的刀法来塑造个人印风，必然会使其白文印风与朱文印风趋于统一，即不再像"印中求印"阶段那样，白文宗汉取其质朴风格，朱文法唐取其秀逸风格。换言之，"印中求印"是在模仿"印式"本具的风格，是朱文、白文分治的"他主"风格；而狭义的"印从书出"是在以自己独特的笔法与刀法打造个人印风，是朱文、白文相统一的"自主"风格。正因为如此，对于篆刻家个体而言，其朱、白印风是否统一，便成为检验其狭义的"印从书出"是否成熟的重要标准。当然，邓石如本

人并没有这样的印理觉悟，他生前没有狭义上的"印从书出"的明确意识和自觉追求；[⑩]是后人从他的书法篆刻艺术实践中研究总结出了狭义的"印从书出"的创作规律。这表明，在邓石如生前身后，众多的碑派书法篆刻家已经不再满足于广义的"印从书出"，都在潜心探究如何才能走出"印中求印"范畴，故当看到邓石如的书法篆刻时，他们立刻从中受到启发并纷纷学习邓石如，开始了各自的狭义"印从书出"探索，由此创造了近代篆刻艺术的辉煌。从邓石如及其追随者的艺术实践可以看出，所谓狭义的"印从书出"，其实质是在广义的"印从书出"的基础上进一步强化了篆书书法风格的个人性（或自我性）及其对篆刻风格的引领作用，进一步强调了篆刻家首先必须是碑派书家的要求（图5-4-3）。换言之，篆刻家谋求以独特的篆书风格来创造独特的篆刻风格并取得成功，必须具备以下三方面的条件：

首先，篆刻家必须同时又是碑派书家（尤其是篆书书家），才有可能谋求"印从书出"。这就是说，没有人从一开始就追求"印从书出"，都必须从"印中求印"的充分积累起步；也没有人从一开始就能创造出独特的篆书风格，而必须经过长期的篆隶书法的研炼。同样，单纯的书法造诣或单纯的篆刻造诣均不足以实践"印从书出"，而必须兼具书法与篆刻之长。邓石如如此，其追随者吴让之、徐三庚、赵之谦、吴昌硕、黄士陵、齐白石、赵时枫诸家莫不如此。他们或因篆刻而补书法课，或书法与篆刻齐头并进，无论如何，他们既都是篆书名家，又都精研篆刻。这是"印从书出"的大前提。

第二，篆刻家必须从广义的"印从书出"入手，才有可能自然过渡到狭义的"印从书出"。没有人从一开始就追求狭义的"印从书出"，个人篆书风格的形成需要漫长的过程，个人的篆刻技法也需要长期的磨炼，上述诸家都经历了以篆书笔法提高篆刻笔法水平、因篆刻笔法寻求相宜刀法的刀笔磨合过程，而且大多兼学丁敬、邓石如两派的笔法和刀法，在尽可能充分解决笔形与刀法直接对应的基础上，实现刀笔浑融完笔意、以刀代笔见笔墨。正因为如此，上述诸家虽然最终走的是狭义的"印从书出"之路，但几乎没有人不重视丁敬的成就。即使是独尊邓石如的吴让之，也曾在汉印研习上下过很大的功夫，并且关注浙派篆刻技法。这是通向狭义"印从书出"的必经之路。

第三，狭义"印从书出"范畴的篆刻家必须是书法高于篆刻，必须是篆书风格的形成在篆刻风格形成之前，才有可能真正实现狭义上的"印从书出"。一方面，如果在个人篆书书风形成之前盲目追求独特的个人印风，要么是回到以刀法立印风的明代，要么是刻意夸张变形的"搞怪"；另一方面，如果所形成的个人篆书风格内涵不渊雅、格调不高古、笔法不淳厚，其篆刻技法再精湛也创造不出

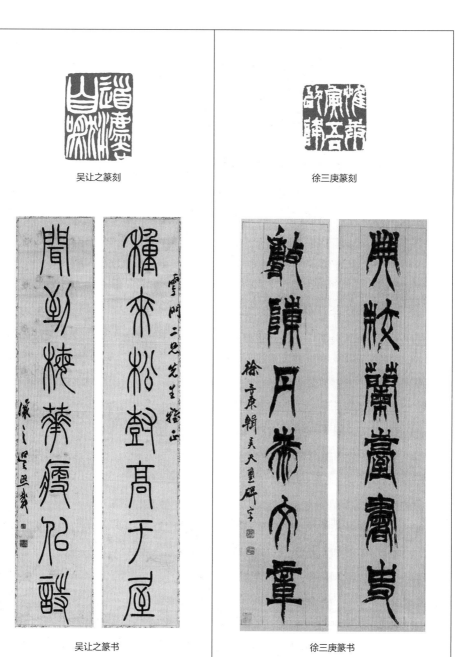

图 5-4-3　邓派名家吴让之、徐三庚"印从书出"之书风与印风对应关系举例

高妙的"印从书出"的独特印风,而只能成为一种"精巧的恶俗"。在这个意义上,"印从书出"既是要求"书先印从",即以成熟的个人篆书风格引发个人篆刻风格;也是要求"书高印从",即以独特而高古的篆书笔法来提升个人篆刻风格;还是要求"书重印从",即以独特而高古的篆书艺术立足艺坛并以此带动同样独特高古的个人印风的影响力。

综上所述,在"印从书出"范畴中,篆刻艺术的风格问题再一次突现出来,并且得到了更为深厚的落实。早在篆刻艺术发生形成的元代,文人艺术家选择汉白文、圆朱文为"印式",模仿"印式"本具的风格,此际的篆刻风格应当说是"他主性"的。明代中后期篆刻家(尤其是工匠篆刻家)以刀刻石,借助自己特定的刀法来建立自己的篆刻风格,这种建立在刀法基础之上的篆刻风格虽然具有了"自主性",但不免单薄和工匠化,而且容易陷入为风格而风格的玩弄刀法的泥潭。当篆刻创作进入"印从书出"范畴之后,篆刻家经由创造独特的篆书书法风格,通过"以刀法传笔法"的特定刀法与个性化笔法相辅相成,塑造鲜明的个人篆刻风格,这样的"自主性"篆刻风格才是真正文人艺术化的,因刀笔浑融而丰厚起来,篆刻家对个人印风的追求得到了最有效的落实。即使是在嗣后的"印外求印"范畴中,篆刻家们努力为自己的篆刻风格增添了学术性、美术性;甚至在当今的"印出情境"范畴中,篆刻家又为篆刻风格添加了观念性、情感性,无论如何,他们都必须以"印从书出"为根基,都是在以特定刀法传达特定笔法的基础上谋求"印外求印""印出情境",或者,"印外求印""印出情境"最终都要落实到"印从书出"上来,都必须通过以特定刀法传达特定笔法来表现。换言之,从篆刻艺术风格表现的总体形成发展过程看,最初模仿"印式"本具风格的"印法性印风",是篆刻艺术风格的基调;在此基础上发展起来的以刀法标榜风格的"刀法性印风",是篆刻艺术风格自主化的初始状态;而"印从书出"之刀笔浑融的"书法性印风",才是篆刻艺术风格表现的真正完成。后来"印外求印"之字法的"学术性印风"与章法的"美术性印风",乃至"印出情境"的"象征性印风""表现性印风",都无不以"印从书出"的篆刻艺术风格表现为根基。篆刻艺术的风格表现处于不断的叠加之中,从他主走向自主,从工匠性走向文人化,从外在表现走向内在表现,无非是在追求篆刻艺术的审美意蕴不断丰厚;就其表现的手段而言,最终都只能归结到"印从书出"。

由此可见,随着"印从书出"范畴之内涵的不断加深,篆刻艺术在逐渐走出"印中求印"范畴的同时,其创作难度越来越大,也越来越具有艺术魅力。

第五节　边款的艺术化

"印从书出"作为对篆刻的文人艺术化的进一步强化，不仅带来了篆刻之刀笔关系（乃至笔墨刀石关系）研究的深化，带来了以书风主导印风及篆刻家自主印风的升华，同时还带动了篆刻之边款的艺术化，进一步丰富了篆刻艺术的表现形式及其艺术表现力。

所谓"边款"，是在印章之印体的四边或顶背上刻制款识的统称。古人造物，须"物勒工名"，即在所造之器物上留下制造者的名字以备查验。钤印制作也是一种造物，同样需要在其上勒名，这是实用印章之边款的由来。古代官印凿款始见于隋唐。这或许是因为隋唐以来阳文官印印面扩大，不再如此前钤印体小而便于抓拿翻转；唐宋以降官印叠篆印文日趋繁复，不再如此前印章的缪篆、摹印篆印文便于释读，故需要在印体的背面或四边凿刻款识。从遗存至今的古代实用钤印实物看，其边款内容主要有三方面：一是为辨别印面正倒而凿刻的"上"字，以避免印倒；二是印面篆文的释文，以防止用错；三是造印部门及造印时间，当是印制规定所要求。这些边款文字所采用的书体乃是当时社会通行的真体楷书，少数民族官印则加本民族文字释文，其凿刻也多较为草率（图5-5-1）。这些现象足以表明，古代实用印章之有边款，完全是出于实用的目的，并且是在印章制作完成之际附带为之。官印的凿款方式也影响着实用私印，制作私印的工匠刻款多为"上"字及造印时间。[11]

正因为古代官印凿款出现较晚，宋代的金石学家们在编辑"集古印谱"时主要关注于印面，虽然也有人描画印体纽式，但大多是以原印蘸色钤印于纸，或勾摹古印再作翻刻，外加版刻书框及考释文字，成为元代、明代乃至清初编辑印谱（包括集古印谱和篆刻家创作印谱）所沿用的基本样式。这就是说，元明时期文人艺术家所看到的集古印谱所收录的古代实用钤印都没有边款，他们选择"印式"，关注的仅仅是古代实用钤印的印面，尚未顾及其边款。不仅吾丘衍《三十五举》只字未提篆刻的边款问题，即使是明代中后期的周应愿、沈野、杨士修、徐上达、朱简诸家，论印不可谓不详，但也都没有关于篆刻边款的讨论。

当然，如同当时的实用官印、私印均有凿刻边款的惯例一样，早期篆刻家也有刻边款者。但在元明"印中求印"阶段，篆刻家队伍的主体是"工匠篆刻家"，大多文化程度低、擅刻不善书，故其所刻边款内容多为篆刻家姓名（或字号）的"穷款"，边款书体则多为真体楷书（亦有少数采用行草书），且字迹稚拙。从无锡博物院所藏晚明篆刻名家何震、苏宣、詹泮和詹濂所刻的篆刻边款来看，[12]当时篆刻家倾心于印面的设计与刻制，篆印讲究、用刀老练，颇见"印中

中书省之印

图 5-5-1a　唐官印印体及其凿款举例

鹰坊之印

图 5-5-1b　宋官印印体及其凿款举例

移改达葛河谋克印

图 5-5-1c 金官印印体及其凿款举例

求印"的功力；而其边款的字迹和用刀却明显逊于印面，仅仅作"物勒工名"想，与印面的刻制几乎不像出自同一人之手（图5-5-2）。由此可见当时"工匠篆刻家"对篆刻之边款的忽略，毋宁说，边款在此际尚未进入篆刻家们的视野，尚未成为篆刻艺术形式不可或缺的有机组成部分。

随着文人艺术家对篆刻创作参与的逐渐加深，亦即随着以书法统帅篆刻的广义的"印从书出"意识的不断突显，篆刻的边款越来越得到重视，其艺术性也逐渐增强。清初篆刻的边款虽然仍以"穷款"为主，但一些长于诗文书画的"文人篆刻家"已不满足于此，开始将诗词短文搬进边款，以小楷、行草作"长题"。这就如同古代绘画中职业画师只能署"穷款"，文人画家喜作"长题"一样。例如康熙年间黄吕、丁元公、朱彝尊所作篆刻及其边款（图5-5-3），不仅印面结篆工稳、用刀精到，边款也像刻帖一样精细入微、笔意毕现。此种边款的艺术性，既体现在其文辞内容的文学性上，也体现在其字迹的书法性上——这是"文人篆刻家"能够并且乐意展示的特长，也是其胜过"工匠篆刻家"之篆刻的又一优势所在。在这里，"印从书出"的意义得到了彻底的显现。

篆刻之边款的文学性与书法性一旦得到大幅度提升，必然会赢得观赏者们的激赏，并引起创作者们的重视。清中叶以来的篆刻家们明显比前人更重视边款的创作，一方面，边款的文辞内容不仅有叙事抒情，也有印理学术，将边款文辞与印文内容直接联系起来，成为篆刻家诗文修养的显现、情感交流的展开、艺术思考的阐发，因而成为篆刻艺术欣赏的重要补充；另一方面，边款所采用的书体从小楷、行草扩大到隶书、篆书，用刀也从此前刻帖式的双刀为主转向以一刀一画单刀刻款为主，努力创造有篆刻特色的边款刀法，使"印从书出"的"刀笔浑融"理想在边款刻制中也能够实现。例如，丁敬摸索提炼出单刀刻蝇头小楷的边款刀法，见笔见刀、刀笔一体，以简御繁、精净古雅，刊刻迅捷、宜于长题（图5-5-4），成为当时浙派篆刻普遍采用的刻款风格，直至今天仍是最为流行的边款刻法。浙派黄易、奚冈诸家还常以隶书刻边款，朴茂淳厚，既可见出清中叶汉隶书风及其成就对篆刻艺术的深刻影响，也是篆刻家深入研究边款刀法、努力提高边款的书法表现力的佐证（图5-5-5）。又如，邓石如刻边款"使铁如使毫"，行楷、行草、篆书、隶书无所不为，借此表现自己的书法艺术成就（图5-5-6）。邓派名家吴让之则以其圆活灵巧的刀法刻草书边款，将草书的使转结构、点画情趣表现得淋漓尽致（图5-5-7）。再如，晚清赵之谦不仅擅长单刀刻制魏楷阴文边款，于质朴见风流；而且别出心裁刊刻阳文边识，曲尽北碑遗意（图5-5-8）。赵之谦的篆刻边款，不仅笔墨刀石浑然天成，充分表现了他在碑派书法方面的精深造诣；其文辞内容也是无所不包，记录人生遭际、寄托交游情

苏宣　顾林之印

何震　顾林之印

詹濂　尊生

詹泮　顾林之印

图 5-5-2　晚明工匠篆刻家所刻"穷款"边款举例

黄吕　天君泰然

丁元公、朱彝尊合作　三馀堂—随庵

图 5-5-3　清初文人篆刻家所刻长题边款举例

白云峰主

图 5-5-4　丁敬单刀长题边款举例

怀、阐发艺术主张、提示创作用意，如此等等，尽情挥洒着他的文学才华与艺术情思。

　　显然，自清中期以来，边款在篆刻艺术中的重要地位已经确立：创作者不仅要精于印面创作，而且必须擅长边款创作，否则充其量只能算作"工匠篆刻家"；鉴赏者不仅要精于印面鉴赏，而且必须熟谙边款鉴赏，否则往往会被视为"外行看热闹"。正因为如此，篆刻家创作印谱的编辑不仅要收录印面朱钤，而且必须收录边款墨拓——朱印墨款上下辉映，才能算是一件完整的篆刻创作作

陈氏晔言室珍藏书画

图 5-5-5　黄易刻隶书长题边款举例

品；印面与边款共同构成篆刻作品的意识，也决定了这种新型艺术创作印谱的编辑方式。换言之，无论是边款自身的艺术化使其成为了篆刻艺术形式的拓展和有机组成部分，抑或是新型创作印谱并载朱印墨款的版式培养了人们印面边款一体化的意识，清中期以来文人篆刻家们的"印从书出"都使得篆刻作品的印面与边款再也不可分离。

　　从上述关于边款之艺术化进程的考察不难看出，作为文人主导艺术、书法引领篆刻之意识的具体体现，"印从书出"所引发的篆刻艺术发展的重要成果之一，即是使篆刻之边款从原先可有可无、完全被忽略的附属地位，上升到作为印面创作的拓展补充并且以印面相互映衬的艺术地位，成为完整的篆刻艺术形式全体的组成部分。而篆刻之边款要达到与印面艺术一体化的高度，就必须满足以下三个方面的要求：

　　（一）边款必须具有较高的文学性。就篆刻艺术的总体发展而言，边款文辞的文学性要求是继拓展印文的文学性文辞之后，[13]进一步借助文学来丰富和加深

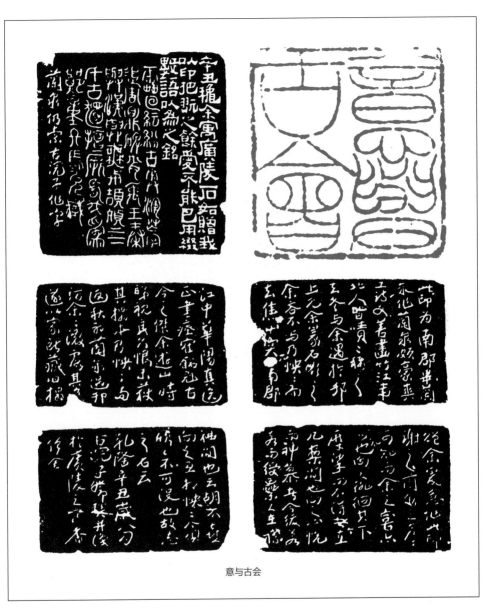

意与古会

图 5-5-6 邓石如刻三体长题边款

篆刻艺术审美的努力。而对于篆刻家及其篆刻创作而言，边款文辞的文学性要求，则是对篆刻家的文学修养的要求。一则边款长题无非是一篇"命题"小品文（或诗歌），即它在内容上必须与印面的印文之"题"相联系，或循"题"叙述，或释"题"解疑，或借"题"发挥，总之是印文文意的有效补充；同时，它在文体、文法、文风上应力求与印面创作的审美追求相统一。

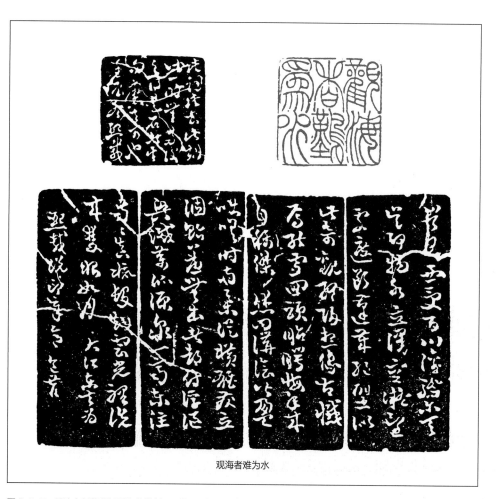

观海者难为水

图 5-5-7　吴让之刻草书长题边款举例

（二）边款必须具有很好的书法性。边款字迹的书法性要求，乃是"印从书出"的篆刻艺术理念在边款创作中的延伸：印面创作需要以刀法传笔法、以笔法驾驭刀法，同样，边款创作也必须讲究书法水平、笔法质量，使之与印面创作的书法水平相匹配——这不仅是"印从书出"的应有之义，也是追求"印从书出"的文人篆刻家必然具有的能力。如前所说，"印从书出"要求篆刻家首先必须是书法家；篆刻之边款其实就是其以刀代笔的书法小品创作。

（三）边款必须具有独特的篆刻性。虽然早期篆刻之边款刻法多属刻帖式的双刀法，但篆刻毕竟不同于刻帖——印面用刀不同于刻帖，边款用刀也不应混同于刻帖，而应当和印面创作一样追求以刀代笔、刀笔浑融。丁敬的边款刻法与其印面的切刀相通，邓石如的边款刻法与其印面的冲刀一致，他们都自觉不自觉地

鉴古堂

图 5-5-8a　赵之谦刻魏楷长题阴文边款举例

图 5-5-8b　赵之谦刻魏楷长题阳文边识举例

做到了边款刻法与印面用刀的统一，这正如同为增强作品的整体性，文人画家的绘画用笔应当强调与其题款笔法直接相通一样。

概言之，边款在文风、书风、刀风诸方面与其印面创作追求的统一性，既是边款艺术化的保证，也是边款能够成为篆刻艺术形式整体之有机组成部分的条件。当篆刻艺术进入"印外求印"范畴后，边款进一步承担了提示印外所求、引导艺术鉴赏的任务；而在当今的"印出情境"范畴中，篆刻家的情境表现与象征更需要借助边款作必要的自我阐释，亦即边款在当代篆刻艺术创作中必将越来越重要，越来越受到创作者与鉴赏者的关注。

① 在中国传统艺术中，文人士大夫始终掌握着话语权，始终以自己的文化艺术理念作为艺术发展的导向。就篆刻而言，若以印章刻制工艺为核心技法，篆刻便只能处在工匠技艺的层面，便难以得到以文人士大夫为主的篆刻实际使用者的真正认可；若是要将篆刻提升为文人艺术，获得文人士大夫的青睐，就必然会以印稿设计为核心技法，必然会强调以笔法（实即文人所擅的书法）统率刀法。

② 丁敬篆刻所用切刀法来自于朱简，魏锡曾《〈吴让之印谱〉跋》有云："'钝丁法修能'，何夙明述其先人梦华语。黄岩朱氏藏赖古堂残谱中有修能作，信然。"

③ 我曾将丁敬篆刻作品与以高凤翰为代表的扬州八怪画家印、及当时风靡的林皋所创鹤田派印进行比较，发现丁敬印风的形成，可以理解为借助于对鹤田派巧媚印风的批判，通过与扬州印风奇崛的书画家们的交往，走出了一条"文质彬彬"的中间道路。参见拙著《历代篆刻风格赏评》第七章第一节"丁敬篆刻赏评"，中国美术学院出版社1999年4月第一版。

④ 说丁敬篆刻是"印从刀出"，良有以也。

⑤ 这两种情况，前者如文彭及其追随者"三桥派"，后者如何震及其追随者"雪渔派"。

⑥ 冲刀与切刀不同比例的组合，是指在一件印作的刻制过程中，是以冲刀为主、切刀为辅，还是以切刀为主、冲刀为辅；冲刀与切刀不同次序的组合，是指一件印作的刻制，是先冲刀后切刀，还是先切刀后冲刀；冲刀与切刀不同强度的组合，既是指运刀力度的大小，也是指刻锲笔道的深浅，还是指力度大小与刻锲深浅的搭配比例；冲刀与切刀不同角度的组合，是指刻制一件印作，刻刀与印面所呈现的角度，夹角越大越接近"中锋刀"，夹角越小且由外向内顺势披刮则越接近"披刀"。以上四方面的组合又可以在刻制一件印作时综合运用。可见成熟的篆刻刀法名目虽简，而其变化却可以极为丰富。另，黄惇先生在审阅拙稿时批注道："单刀、双刀与书法行笔笔形的关系不是绝对的，单刀

也能表现出书法的中锋；双刀的刻法却来自碑帖刻法，故双刀也能表现书法的侧锋。由于篆书基本不用侧锋，所以从笔法与刀法合拍而言，在白文印中很少看到侧锋；当然刻朱文印时，就更看不到着意的侧锋笔道。"录之备查。

⑦　清代以来碑派书法以汉碑、北碑为宗法，汉碑与北碑的笔法虽较秦篆的"一法"有所改进和丰富，但与基于真体"八法"的帖学笔法相比，仍显简朴、原始。故帖学虽求笔意，其笔法足以自胜；而碑学虽求笔法，必首重笔意之胜。

⑧　元明书家属于"帖学"体系，大多不熟悉篆隶书法，其设计印稿而书写小字篆书，往往重结字而忽略笔法。而清中叶以来的碑派书家多写大字篆隶，精研篆隶、笔法烂熟，故其设计印稿书写小字篆书，甚至只需大略写过便能曲尽笔法之妙。

⑨　据载浙派篆刻家多有在印面涂墨即奏刀者。至于当代，以吴子建先生、韩天衡先生为代表的一批篆刻家亦擅此法，而朱培尔先生最精此道。

⑩　作为一位行走于江湖的职业艺术家，邓石如寄希望像其师梁巘那样以艺进身未果，他所追求的只能是写好字、刻好印，以一技之长解决温饱甚至出人头地。严格说来，狭义的"印从书出"在他那里应当是一个不期然而然的结果。

⑪　尝见黄惇先生所藏晚明木印，其印体一边刻有楷书一行，曰"崇祯十年刻"，字迹如今人刻象棋棋子字，此即民间私印造印时间款之物证。

⑫　今见明代流派篆刻作品，或为后人补款，或系后人伪托，难见当时篆刻家刻制边款的真面貌。而无锡博物院所藏无锡市南郊明万历年间顾林夫妻合葬墓出土的19枚印章，以及无锡甘露乡明崇祯二年华师伊夫妻合葬墓出土的4枚印章，其边款可代表晚明篆刻家所刻边款的真实模样和实际水平。

⑬ 篆刻艺术的文学性提升首先是从印文文辞的拓展开始的，即古代实用钤印虽然有一些吉语、敬语之类的词语印文文辞，但绝大多数是官印、姓名印的实用性印文，它讲究的是实用性印文的准确性而非文学性。篆刻艺术从书画鉴藏印、书画款印和文人实用私印演变而来，其早期的印文文辞也沿着实用钤印的惯例；直到斋号印、诗文锦句印之类的"闲印"大量出现，印文文辞的文学性得到强化，篆刻艺术中的文学性审美意蕴才得到广泛关注。

第六章　印外求印

　　说狭义的"印从书出"将篆刻家的艺术思维带出了"印中求印"范畴，是指广义的"印从书出"理念只是借助篆隶书法造诣（甚至行草笔法）来提高篆刻的笔法质量，在宏观上不必要也没有改变古代"印式"的基本规约；而狭义的"印从书出"理念则是以炼铸个性鲜明的篆书风格（尤其是独特的小篆书风）为前提，将独特的篆书笔法（甚至独特的篆书形态本身）直接用于篆刻创作，由此创造个性鲜明的篆刻风格，在宏观上淡化甚至逸出了古代"印式"的基本规约。具体地说，在狭义的篆刻技法"四法"中，字法和章法不仅是首要的，[①]而且相对于笔法与刀法而言是宏观性的；字法决定章法，也决定笔法，笔法决定刀法。反过来看，刀法与笔法是表现字法与章法的手段，是相对微观的技法；刀法与笔法的改变或改善可以不改变古代"印式"之字法、章法的基本性征，而提高"印中求印"[②]的创作质量。以丁敬为代表的广义的"印从书出"，主要是借助于隶书笔法来改善篆刻笔法，并选择相宜的刀法来表现，但没有特意改变仿汉印风创作的缪篆字法和仿圆朱文印风创作的摹印篆字法，故其在宏观上没有突破"印中求印"；而以邓石如为代表的狭义的"印从书出"，则是将其风格独特的小篆及其笔法直接用于篆刻创作，既不是正宗的汉印缪篆，也不是传统的圆朱文摹印篆，不仅是对篆刻笔法的改善，甚至具有了改变篆刻字法的意义，故其在宏观上有突破"印中求印"的趋势。

　　以邓石如为典范，狭义的"印从书出"艺术思维的延续，便是篆刻家们越来越重视篆书个性书风的锤炼，并自觉地以此为篆刻创作的前提条件。在这里，"印式"的规约、人们对"印式"的学习和研究已不再是篆刻艺术的全部内容，甚至已不是篆刻的主要内容，而是篆刻的基础性内容；相反，篆书书法成为了篆刻中的主要问题和凸出亮点。正是这一改变，把篆刻家取法的注意力从过去的"印式"本身引向了古代钤印之外的"书法"——引出了"印外求印"范畴，即在古代"印式"（前一个"印"字）之外寻求拓宽篆刻艺术形式（后一个"印"字）。

　　由此可见，狭义的"印从书出"本身就具有"印外求印"的意义；与嗣后篆刻家将注意力从打造个人的小篆书风转移到在更为广阔的金石文字中求字法，形成严格意义上的"印外求印"相比，狭义的"印从书出"可以说是广义的"印外求印"，是直接沟通"印中求印"范畴与"印外求印"范畴的中间桥梁。在篆刻史中这座桥梁似乎很短，晚清篆刻家们很快从"印从书出"走向了狭义的"印外求印"范畴，但其意义却是深远的，即使是在进入"印外求印"范畴后，篆刻家仍然必须以"印从书出"为基础。

　　这一转变不是偶然的，因为客观条件都已经具备：丰硕的金石学研究资料的

积累，碑派书法的蔚然成风，书、画、篆刻兼善的文人艺术家群体的发展，等等。而促成篆刻家们从"印从书出"走向狭义的"印外求印"范畴的，便是身兼金石学家、碑派书家、画家和篆刻家的艺术天才赵之谦。

第一节　对"拙入巧出"的逆向思维

邓石如"印从书出"之所以行之有效并很快为人们所接受③，当然与其人被奉为碑派先驱与旗手直接相关，邓石如印风的追随者无一不是先学其篆书、再学其篆刻的。而从篆刻自身的形式规律来看，邓石如的成功又与其篆书主攻小篆及其笔法有关：小篆与印章专用的摹印篆原本就是同体异用，邓篆笔法又与汉篆（包括印章专用的缪篆）直接相通，所以，其篆书优势很容易用于圆朱文印和仿汉白文印创作而不嫌突兀，而其"刚劲婀娜"的篆势又为他的篆刻增添了一种别样的神采。换言之，邓石如的小篆书风及其独特笔法可以直接进入篆刻创作（尤其是其朱文印创作），并使其印风独标一格。但是，在邓石如篆书笔法风靡天下之后，仅仅书写小篆能有多大的变化空间？碑派书法篆刻家们为此作出了多种探索。

作为邓石如的再传弟子，吴让之忠实学习祖师的篆书和篆刻，通过锤炼爽畅婉转的冲刀法将邓氏印风精巧化，并且以此完成了邓石如直接以小篆入印进行白文创作的探索，在成功造就个人印风的同时，也被讥为"厌拙之入而愿巧之出"④。稍后，浙派名家钱松参学邓篆并用之于篆刻创作，篆势方中带圆，用刀披削兼施，大有突破浙派旧习、开创新风之势，可惜才长命短（图6-1-1）。继之而起的徐三庚也是"由浙派入，从邓派出"，学习邓石如篆书并强化笔势的流转、结体的疏密，以此入印，而以生辣猛利的切刀法刻之，形成了"吴带当风，姗姗尽致"的个人风格（图6-1-2）。与徐三庚几乎同时的赵之谦学习邓石如篆法，他不仅将北碑点画起收用笔方式用于装饰篆书笔画，而且特别强调篆书结体不对称、不均衡的灵活变化与翻转飞动，由此形成了自己的篆书风格。⑤然而，赵之谦在篆刻创作中虽然也对自己的篆书风格有所表现，却始终控制在适可而止的程度以内，他没有像徐三庚那样在篆刻中突出表现自己的篆书风格，而是像钱松那样力图走出一条融合浙派与邓派的"合宗"道路。

赵之谦是最早揭示邓石如"书从印入，印从书出"成功秘诀的印学家之一（图6-1-3），并且也铸就了自己的小篆书风，他为什么不直接走"印从书出"之路，而是努力融合二宗呢？这是因为赵之谦超越于流派之上，以研究者的姿态俯瞰当时两大篆刻流派各自的得失及其发展趋向，发现不仅浙派越来越走向弄

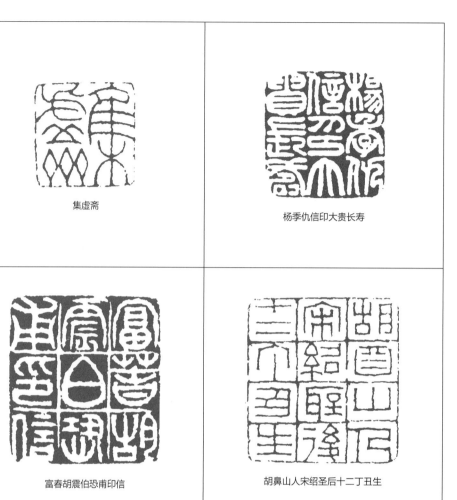

集虚斋

杨季仇信印大贵长寿

富春胡震伯恐甫印信

胡鼻山人宋绍圣后十二丁丑生

图6-1-1　浙派名家钱松尝试走"合宗"之路举例

"巧"，邓派的传人也在求"巧"。而此际他的篆书风格初步形成⑥，一向自负的他虽然在篆刻中对自己独特的篆书笔法时时有所表现，但并不刻意强调。由此是否可以推测，赵之谦或许已经敏锐地觉察到，在邓石如篆书笔法的笼罩之下，小篆书风要想变化出自己的面貌，难免要走向弄"巧"；如此"印从书出"也必将沦为一味取"巧"。⑦而钱松以汉印为根基，既学浙派初期丁敬、蒋仁诸家之"拙"，又参邓石如之"拙"，故其印风古拙浑厚，深得赵之谦称许。⑧与钱松一样，赵之谦选择了追求古拙浑厚的"合宗"道路（图6-1-4）。

　　显然，赵之谦的"合宗"思维，是以"印中求印"为根基，试图融合丁敬、邓石如之长，而纠浙派、邓派各自承传之偏失，走广义"印从书出"之路，进而

禹寸陶分

沈乃谦印

陆廷黻印

风流不数杜分司

图6-1-2　徐三庚"浙入邓出"印风举例

图 6-1-3　赵之谦像

　　形成了静穆浑厚而又洒脱秀逸的"合宗"式篆刻风格——其中的静穆浑厚源自于汉印和丁、邓之"拙"，而洒脱秀逸则来自于刻意节制的丁、邓之"巧"。这就是说，邓石如开辟的狭义的"印从书出"之路尽管极富魅力，但如果不加思考追随其走下去，一味在小篆笔法上求变取巧，也会像浙派那样有可能走进死胡同。因此，不同于钱松在宗汉基础上学浙参邓，完成个人印风塑造的"合宗"意识（那同样有可能是一条狭窄的路），赵之谦"合宗"理念绝不仅仅是追求"以特定刀法传达特定笔法"的个人印风（这对赵氏而言只是一个必须具有的基础），其实际指向，必然包含着对由狭义"印从书出"所开启的"印外求印"理念作重新思考，寻求更为宽广的创立个人印风的道路。

　　对金石学的深入研究及其丰硕成果，使赵之谦基于"合宗"而谋求"印外求印"成为了现实。在丁敬、蒋仁古拙静穆印风的基础上，用邓石如笔法书写缪篆、摹印篆之外各种样式的古代金石篆隶文字，以此置换既有的古代"印式"专用篆书字法，从而创造几乎每一件作品都各有特殊面目的篆刻艺术——这是赵之谦对"印外求印"范畴的新诠释。应当说，在赵之谦之前，明清篆刻家尤其是浙派诸家已经有这方面的尝试，但这类尝试不仅是在"印中求印"大环境中偶尔为

图6-1-4 赵之谦《何传洙印》边跋赞许钱松篆刻为"同志"

之，而且基本上还是广义"印从书出"范畴的借助篆隶书法造诣提高篆刻笔法，参照秦汉碑版笔意活化篆刻刀法，尚未形成全面改变篆刻字法的意识。[9]至于吾丘衍《三十五举》关于借鉴钟鼎古器物款识、《石鼓文》、秦汉石刻文字等等的言论，[10]更是篆刻艺术形成之初"印中求印"解决印章用字不足、如何书写篆字的基础性方法。而在狭义的"印从书出"范畴的基础上，在"合宗"追求中，赵之谦敏锐地发现了浙派前贤偶然尝试的"印外求印"的深层意义和真正价值，充分利用自身的金石学知识，将"印外求印"扩展为一种新型的创作模式，自觉以各种样式的金石文字入印，避免了为谋求个人印风而对小篆用笔与结体作修饰、变形的弄"巧"努力，[11]使篆刻创作既保持古拙浑厚的发展大道，又能以字法的陌生化和趣味性而不断出新。简言之，赵之谦的"印外求印"思路，是保守笔法以求古穆，变换字法以求出新——毋宁说，这是对丁敬、邓石如艺术成就的综合追求，而对当时浙派、邓派余绪的逆向思维。

检阅赵之谦在其印跋中的记载，他的篆刻创作（包括仿汉白文印、朱文印），字法参照《石鼓文》《五凤摩崖》《石门颂》《祀三公山碑》《吴纪功碑》（亦称《天发神谶碑》）《禅国山碑》《北魏龙门山摩崖》，以及六国币、

秦诏版、汉镜铭、汉吉金、汉碑额等等（图6-1-5）。其《寿如金石佳且好兮印跋》云："沈均初所赠石。刻汉镜铭寄次行温州。此蒙游戏三昧，然自具面目，非丁（敬）、蒋（仁）以下所能。不善学之，便堕恶趣。"采撷汉镜铭入印，是为了使此作"自具面目"。一印有一印的独特面目，而非以统一的字法、笔法和刀法刻千百印。这种重视每件作品的独特性，同时又以不刻意夸张个性的"合宗"印风为统摄的创作方式，或许具有"游戏"的性质；而赵之谦在《松江沈树镛考藏印记印跋》中道出了他的真实追求："取法在秦诏汉灯之间，为六百年来摹印家立一门户。"他的"印外求印"不是为了打造自己的个人印风，而是要以自己的见识与才力为篆刻家们探索新道路。[⑫]胡澍《〈赵㧑叔印谱〉序》云："吾友会稽赵㧑叔同年，生有异禀，博学多能，自其儿时即善刻印，初遵龙泓（丁敬），既学完白（邓石如），后乃合徽、浙两派，力追秦、汉。渐益贯通，钟鼎碑碣、铸镜造像、篆隶真行、文辞骚赋，莫不触处洞然，奔赴腕底。辛酉遭乱，流离播迁，悲哀愁苦之衷，愤激放浪之态，悉发于此。又有不可遏抑之气，故其摹铸凿也，比诸三代彝器、两汉碑碣，雄奇噩厚，两美必合。规仿阳识，则汉氏壶洗、各碑题额、瓦当砖记、泉文镜铭，回翔纵恣，惟变所适。要皆自具面目，绝去依旁。更推其法以为题款，直与南北朝摩崖造像同臻奇妙。斯艺至此，复乎神已。"这是同时期碑派艺术家对赵之谦篆刻艺术探索的集中描述。稍晚叶铭《〈赵㧑叔印谱〉序》则揭示了这种探索的篆刻艺术原理意义，并首次明确提出了"印外求印"范畴。

第二节　"印外求印"的含义与条件

叶铭云：

> 善刻印者，印中求印，尤必印外求印。印中求印者，出入秦汉，绳趋轨步，一笔一字，胥有来历；印外求印者，用闳取精，引伸触类，神明变化，不可方物。二者兼之，其于印学蔑以加矣。吾乡先辈悲盦先生，资禀颖异，博学多能，其刻印以汉碑结构融会于胸中，又以古币、古镜、古砖瓦文参错用之，回翔纵恣，唯变所适，诚能印外求印矣。而其措画布白，繁简疏密，动中规矱，绝无嗜奇鹜古之失，又讵非印中求印而益深造自得者？用能涵茹古今，参互正变，合浙皖两大宗，一以贯之。观其流传之杰作，悉寓不敝之精神，益信篆刻之道尊。

丁文蔚

赵扰叔

绩溪胡澍川沙沈树镛仁和魏锡曾会稽赵之谦同时审定印

图 6-1-5a　赵之谦"印外求印"创作举例（一）

图 6-1-5b　赵之谦"印外求印"创作举例（二）

彦诵

松江沈树镛考藏印记

汉石经室

图 6-1-5c　赵之谦"印外求印"创作举例（三）

灵寿华馆

寿如金石佳且好兮

遂生

朱志复字子泽之印信

图 6-1-5d　赵之谦"印外求印"创作举例（四）

沈树镛印

沈树镛同治纪元后所得

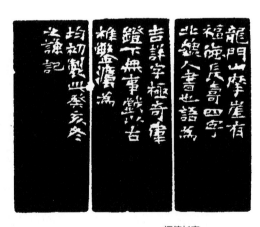

福德长寿

图6-1-5e　赵之谦"印外求印"创作举例（五）

在这段文字中，叶氏奉赵之谦为"篆刻之道尊"，并道出了"印外求印"的含义与条件。

首先，叶氏以"印中求印"的"出入秦汉，绳趋轨步，一笔一字，胥有来历"为对照，将赵之谦所作的艺术探索总结为"印外求印"，并对"印外求印"概念作了界定，即所谓"用阔取精，引伸触类，神明变化，不可方物"。这就是说，不同于处处须以"印式"为准绳的"印中求印"，"印外求印"是在"印式"规定之外广泛摄取、触类旁通，以谋求篆刻形式的丰富变化。事实上，赵之谦本人的《苦兼室论印》中已经有"印以内"与"印以外"之说[⑬]，他认为，"刻印以汉为大宗，胸有数百颗汉印，则动手自远凡俗。然后随功力所至，触类旁通，上追钟鼎法物，下及碑碣造像，迄于山川花鸟、一时一事，觉无非印中旨趣，乃为妙悟"。此语前句涉及"印中求印"，后句即是指"印外求印"。叶氏之说当由此化出。从这里可以看出，赵、叶所理解的"印外求印"乃是要突破邓石如之狭义"印从书出"在字法上的局限，寻求篆刻字法的极大拓宽。

第二，叶氏概括赵之谦的艺术探索，指出"印外求印"的基本特征或显著特点，是"其刻印以汉碑结构融会于胸中，又以古币、古镜、古砖瓦文参错用之"，即广泛搜寻金石文字样式来变化"印式"所规定的字法。叶氏将赵之谦推为"诚能印外求印"的典型，与前引胡澍之说完全一致。其间吴大澂为王石经《甄古斋印谱》撰序亦称："近数十年来，模仿汉印而不为汉印所拘束，参以汉碑额、秦诏版而兼及古刀币文，惟会稽赵㧑叔之谦为能，自辟门径，气韵亦古雅可爱。惜其生平不肯为人作印，故流传绝少。"这说明，赵之谦的"印外求印"理念和探索在当时已经得到了广泛传播和认同。

第三，叶氏认为，赵之谦"印外求印"改变古代"印式"字法，之所以能"动中规矱，绝无嗜奇鳌古之失"，是因为他有深厚的"印中求印"的功底，深谙"印内规矩"（即篆刻技法的"印式"依据）。这一观点与赵之谦所谓"胸有汉印，自远凡俗"相一致，都是在强调"印外求印"必须建立在"印中求印"的基础之上。反过来看，如果没有"印内规矩"作为依据与维护，"印外求印"将会失之于"嗜奇鳌古"——赵、叶均已看到了"印外求印"创作潜在的偏失，故而将"印中求印"设定为"印外求印"的前提条件，即所谓"印中求印而益深造自得"。

第四，叶氏指出，赵之谦"印外求印"的另一个重要条件，是"涵茹古今，参互正变，合浙皖两大宗，一以贯之"。即"印外求印"范畴不应直接从"印中求印"范畴中引申出来，而必须研习浙派的广义"印从书出"与皖派（即邓派）的狭义"印从书出"；在融合二宗笔法与刀法的基础之上，才有可能在较高的层

为五斗米折腰

二金蝶堂双钩两汉刻石之记

篆书

图 6-2-1　赵之谦篆书与篆刻

面上"印外求印",高水平地实现字法的变换出新(图6-2-1)。这一观点较为全面地揭示出从"印中求印"走向"印外求印",必须以"印从书出"为根基,必须以"合宗"为桥梁,比胡澍之说更为深刻。

将浙派和邓派融合为一体,彻底改变了明清篆刻流派的格局。清中叶之前篆刻流派纷呈,清中期以来浙派与邓派的相继出现,并逐渐成为两大主导流派。而赵之谦竭力倡导"合宗",确认"印从书出"的根基作用,矫正浙、邓二派传承中出现的求"巧"偏差,以此建立了流派篆刻发展的新起点;又以"印外求印"的探索为后来者重开路径、设计门户,后起的新流派莫不从"合宗"出发,通过"印外求印"来开宗立派。因此,叶氏对赵之谦"合宗"努力

杰生小篆

寓庸斋

女纶之印

挚父

金彭年印

图 6-2-2 吴昌硕兼学浙派、邓派举例

及其作用的确认，即是将其视为晚清印坛的广大教化主（即"道尊"），对其
"印外求印"已经超越作为个人创作经验的总结，而上升为篆刻艺术原理之范
畴的确认。

如果说叶铭《〈赵㧑叔印谱〉序》从学理上阐释了"印外求印"范畴，那
么，继赵之谦而起的吴昌硕、黄士陵、齐白石诸家，则以各自的艺术实践验证了
"印外求印"理念的可行性和有效性。他们都以学习浙派、邓派和赵之谦为起
步，都是在"合宗"的基础上受到赵之谦"印外求印"的启发，通过变换篆刻字
法，进而研炼独特的篆书笔法并寻求特定的刀法加以表现，最终形成各自个性鲜
明的印风、开创了各自的篆刻流派，成为近现代篆刻史上"印从书出—印外求
印"的突出代表。因此，剖析吴、黄、齐三家的篆刻艺术探索，可以认清"印外

求印"范畴是如何深化和展开的。

　　吴昌硕篆刻从杂学明清流派入手，逐渐归于学习汉印、浙派和邓派，其篆书初学邓派（杨沂孙一路），可以说这是典型的"合宗"道路（图6-2-2）。受赵之谦的启发，他在篆刻创作中也广泛涉猎各种金石文字，其印款中述及所模仿的古文字包括"秦诏、权量""汉碑篆额""《张迁碑》篆额""汉碑额""'大贵昌'砖""古匋器文字""匋拓""古泉字""泉范字""古封泥"等等，努力于"印外求印"。在对古文字的广泛借鉴中，吴昌硕根据自身条件而偏重于从古砖瓦、古陶文中汲取营养，其《道在瓦甓印跋》云："旧藏汉晋砖甚多，性所好也。爰取《庄子》语摹印。"不仅如此，他还注意借鉴当时出土颇多的汉封泥，从中研究出篆刻创作"貌古神虚"的表现手法（图6-2-3）。吴昌硕的"印从封泥出"，不仅改变了朱文印宜细不宜粗的传统定例，创作了大量笔道粗实而又化实为虚的朱文佳作，而且突出的边栏的审美价值，使边栏之"圈"不再只是隔外合内的框廓，更是与印文笔道相交相替、相对相应、浑然一体的印面图案构成的重要内容。张可中《清宁馆治印杂说》云："封泥出土甚晚，故古人典籍，溯至乾、嘉，尚未见言之者。近来地不爱宝，出土愈夥矣。刻印单拟封泥，亦是一格，边栏苍朴，古味盎然，然非精于治石者不能，近惟吴缶老善斯法。"与此同时，吴昌硕专攻《石鼓文》，久而别有心得，不仅铸就了雄强浑厚的篆书风格，而且以此调动类似钱松冲披切削混合运用的猛利刀法，"钝刀直入"在印面上加以充分表现，又从"印外求印"走向了"印从书出"（即通过赵之谦狭义的"印外求印"进入邓石如广义的"印外求印"），最终形成了雄浑朴茂的个人印风，开创了"海上吴派"（图6-2-4）。

　　黄士陵篆刻也是从学习浙派、邓派和汉印入手，初到广州后由研习吴让之晚年印谱而自觉走上"合宗"的道路（图6-2-5），但此际他的篆书学邓派杨沂孙一路尚显气弱，学力也很缺乏。而从广州到京师国子监学习，得到当时最大的金文收藏家盛昱、古文字学者王懿荣的指点，再回到广州帮助吴大澂编辑拓印《十六金符斋印存》，大量接触古钵汉印，参研赵之谦并深受其影响，接受其篆刻艺术理念（图6-2-6）。这样的经历使黄士陵眼界越来越开阔，所见的金石文字越来越多，有可能像赵之谦那样"印外求印"。他在自己的印款中述及，其篆刻创作曾广泛借鉴各种"汉代石刻文字""汉铜镜文""汉金文""汉器凿铭""汉砖""汉瓦当文""古货币文""古金文""秦量文""秦诏版"等等，实际上得力先秦、秦汉金文尤多，并融入自己的篆书，而以较吴让之更加遒劲锐利的冲刀来表现，终于形成了清刚渊穆的书风和印风，开创了"黟山派"篆刻新流派（图6-2-7）。乔大壮在为《黟山人黄牧甫先生印存》所撰《黄先生

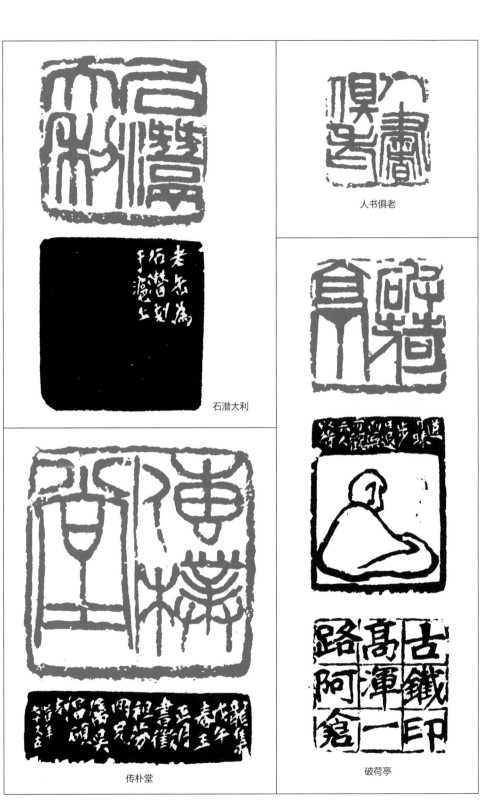

图 6-2-3　吴昌硕取法汉封泥举例

篆书

缶庐

梅盦

高聋公

雷浚

园丁生于梅洞长于竹洞

图 6-2-4　吴昌硕篆书与篆刻

士陵印信

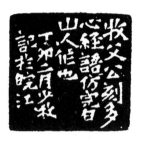

行深般若波罗蜜多时

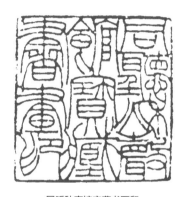

同听秋声馆宝藏书画印

臣树声印

封完印信

图 6-2-5　黄士陵兼学浙派、邓派举例

福德长寿

寿如金石佳且好兮

欧阳耘印

南皮张之洞字孝达印

<p style="text-align:right">图 6-2-6　黄士陵接受赵之谦影响印例</p>

传》中评曰，黄士陵"作篆极渊懿朴茂之胜。治印自秦汉玺印而外，益取材钟鼎、泉币、秦权、汉镜、碑碣、匋瓦，故于皖浙两宗以次衰歇之后，自树一帜，并世学者尊为黟山一派云。"

　　齐白石篆刻初学浙派（抑或受黄士陵印风影响），继而学赵之谦，也可以说

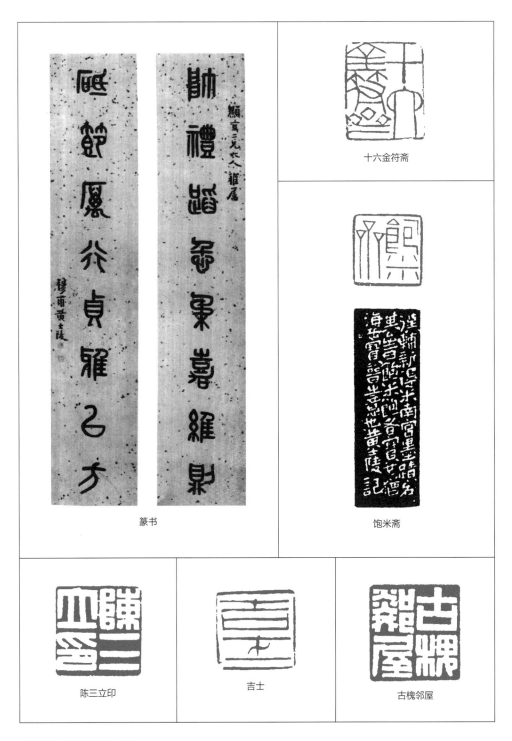

篆书

十六金符斋

饱米斋

陈三立印

吉士

古槐邻屋

图 6-2-7　黄士陵篆书与篆刻

走的是"合宗"路线（图6-2-8）。但作为以画为主的职业艺术家，齐白石没有像吴昌硕、黄士陵那样博览金石，广泛进行"印外求印"的探索，而是直接从赵之谦的诸多"实验性"作品中受启发，选择其中一式作为自己的主攻方向。赵之谦31岁时作白文印《丁文蔚》，以单刀冲刻，其边跋云："颇似《吴纪功碑》。"此印非古非今、胆魄过人，在赵之谦篆刻中为仅见，却是最能打动人心的作品之一。虽然没有直接的证据证实齐白石的个人印风是从学习此印而来，但齐氏曾得到赵之谦的《二金蝶堂印谱》，必定见过此印。他在《白石印草自序》中写道："余之刻印，始于二十岁以前。最初自刻名字印，友人黎松厂借以《丁黄印谱》原拓本，得其门径。后数年，得《二金蝶堂印谱》，方知老实为正，疏密自然，乃一变。再后喜《天发神谶碑》，刀法一变。再后喜《三公山碑》，篆法一变。最后喜秦权，纵横平直，一任自然，又一大变。"此中提及的《天发神谶碑》即是赵之谦所说的《吴纪功碑》，而《三公山碑》和秦权，也都是赵之谦当年"印外求印"涉猎过的。[14] 不同的是，赵之谦分别用这些篆书样式入印，做彼此相对独立的尝试；而齐白石借道于赵之谦的"印外求印"并走上"印从书出"之路，从三国吴碑入手，从笔法的相关性上溯东汉篆碑、秦权凿文，炼就了独特的篆书风格，获得了相应的篆刻字法和刀法，终于摆脱赵之谦印风的影响而自创一格。黄高年《治印管见录》有云："观其（齐白石）治印之法，用刀喜单人。作篆采《天发神谶》与《三公山碑》之意，字体暨笔画，忽斜忽正、忽大忽小，不蹈故常，气壮力足，为近世印人别开生面者。如此创作，胆大可佩。"齐白石更以画家的敏感注意到赵之谦篆刻章法疏密对比的画意，并受吴昌硕借鉴封泥的启发，以边栏的轻重完缺来强化整体章法的虚实变化，直率中蕴藏巧思妙构，创造出雄奇奔放的个人印风并开创了"齐派"（图6-2-9）。

综上所述，以吴昌硕、黄士陵、齐白石为代表的近世篆刻家践行"印外求印"艺术理念，或是像赵之谦那样广泛涉猎金石文字，然后逐步收拢打造个人印风；或是从赵之谦那里选取一式，通过不断扩展形成个人印风。其中，吴昌硕以《石鼓文》打造个人书风，对金石文字的取法相对偏重于"陶"性的砖瓦和封泥；黄士陵以金文打造个人书风，对金石文字的取法相对偏重于"金"性的钟鼎铭文和秦汉金文；齐白石则以汉篆碑刻打造个人书风，对金石文字的取法主要集中于"石"性的汉碑和吴碑。彼此条件不同、趣味各异，但他们的共同之处在于，一方面，努力跳出以往因遵从"印式"而形成的篆刻缪篆、摹印篆字法的限制，在更广阔的金石文字中寻找可以入印的篆书样式；另一方面，选择某种篆书样式来炼造区别于邓石如篆书的个人篆书书风，以其独特的笔法（乃至独特的章法）及与之相适应的刀法来表现独特的字法，创造独特的个人印风。前者是学习

曾总均印

锦波过目

茶陵谭氏赐书楼世藏图籍金石文字印

杨潜庵所藏
金石字画

乐石室

净乐无恙

图 6-2-8　齐白石兼学浙派、黟山派、赵之谦举例

篆书

白石翁

八砚楼

鲁班门下

一息尚存书要读

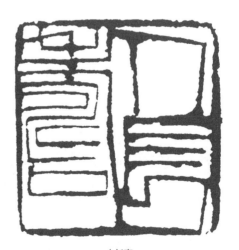

人长寿

图 6-2-9　齐白石篆书与篆刻

赵之谦的狭义"印外求印"以实现字法上的突破，后者是借鉴邓石如的广义"印外求印"以形成个人印风。正因为如此，印学家们总是习惯地将二者合并起来，称为"印外求印—印从书出"，这其实是对"印外求印"范畴的深化。

第三节　"无定字法"与"自造字法"

赵之谦注意打造个人的"合宗"印风，但更重视每件作品独特性的"印外求印"，与其立足印内规矩、巧用印外滋养的篆刻艺术理念相关，也与其文人士大夫理想志不在成为篆刻家相关。而吴昌硕、黄士陵、齐白石诸家力图将"印外求印"与"印从书出"统一起来，着力打造个人书风以强化与之相统一的个人印风，不仅是作为职业篆刻艺术家的实际需要，也是"印外求印"走向深入的客观要求。

将赵、吴、黄、齐四家印作比较，不难发现，"印外求印"在谋求改变篆刻字法方面存在着两种主要路径：一是广涉各种样式的金石文字，几乎一印一种字法，我们可以称之为"无定字法"；一是选择一种古代钤印专用文字之外的金石文字样式，以此炼铸自己的篆书风格并用作篆刻字法，可以称之为"自造字法"。对这两种篆刻字法变化路径加以解析，是理解近现代篆刻家"印外求印"之得失的重要依据，也是目前仍然在践行"印外求印"者应当认真研究的课题。

"无定字法"以赵之谦篆刻最为典型，其深入研究金石文字，见识广博，故每遇其所须作印的印文，便自然联想起印象深刻的某种金石文字样式；或正在品读把玩某种新见金石文字样式，直接作为字法带入当下所作的篆刻创作。能够这样做必须具备两个前提条件：一是"印从书出"的功底，是高水平的篆书笔法与高质量的刀法的统一。赵之谦具有这样的基础，他的"合宗"印风使千奇百怪的"印外求印"获得了高质量并且是相对统一的表现手法。二是篆刻创作与金石文字研究的打通，千变万化的金石文字样式烂熟于胸，篆刻家本身就是金石学家。赵之谦具备这样的才识，他的这种"印外求印"在篆刻创作中巧妙地展示了自己的金石研究造诣，得到了生前身后酷爱金石的文人士大夫们的青睐。也正因为如此，吴昌硕、黄士陵都曾效仿赵之谦"无定字法"的探索，[15]这对篆刻界确认"无定字法"是"印外求印"范畴的核心内涵及其在篆刻创作中的有效性，起到了有力的促成作用。

无疑，由叶铭阐明的赵之谦"印外求印"理念，在篆刻艺术观念演变史上具有划时代意义，其所作的"无定字法"探索，是自"印中求印"以来篆刻艺术创作的一次重要的思想解放，确为后来篆刻家们打造个人印风提供了宝贵的启

示，"印外求印"早已成为篆刻艺术原理层面的重要范畴。然而，如果仔细分析其"无定字法"创作，便会发现赵之谦在总体上其实走得并不远，他不离印内规矩，注意把握分寸，使人既有新鲜感又不觉得他在炫奇夸怪；至于远离了金石学昌盛时代的今人读赵之谦印作，甚至会觉得它们并没有其借助印跋"自我阐释"的那样特别有新意，更没有其追随者吴、黄、齐做得到位。那么，究竟应当如何理解古今有识之士对赵之谦篆刻艺术成就认识的差异？

首先，赵之谦篆刻所采用的"印外"金石文字虽有《石鼓文》、"六国币"之类的先秦样式，但绝大多数是汉魏时期石刻文字（乃至北魏石刻文字）和汉金文、汉砖文，此类文字与汉印缪篆有区别，但更多相通之处。加之赵之谦取其字法，并非追求一一逼肖，而是采用"意临"的方式抓其特征，体势上符合缪篆的平方正直，所以比较容易入印而不会造成"嗜奇鹜古"的问题。变动而能符合规矩、新颖而又不悖古意，这在今人看来或许感到"不过瘾"，但这是赵之谦的原则，也符合当时文人士大夫的品评标准。而黄士陵所熟悉的先秦钟鼎铭文体势变化多端，难以直接用于汉印印式，所以，其"印外求印"之作采用先秦金文字法者多参照古铢印式，大部分以汉印印式为基础者则主要采用汉代金石文字样式。⑯

第二，赵之谦的"印外求印"建筑在其"合宗"印风基础之上，即从总体上看，其篆刻字法虽然无定，但其以汉印为根基，参用邓石如笔法和浙派、邓派相结合的刀法，追求古拙浑厚的气息却是贯穿始终的，具有较大的稳定性。换言之，他是以其业已形成的"合宗"印风为基调，统摄"无定字法"创作，因而，这类篆刻创作并不直接追求风格的变化，而是侧重于可能性探索实验（或游戏）。否则，试图通过"无定字法"来打造个人印风，难免堕入游谈无根的轻佻。⑰黄士陵也正是认识到了这一点，在其中后期"无定字法"篆刻创作中，一直保持着挺劲净洁的印风。所不同的是，赵之谦并不刻意追求夸饰书风并以此强化印风的独特性，只是稳稳地守住其古拙而又灵逸的"合宗"印风；而黄士陵、吴昌硕及齐白石则自觉追求印风与书风的统一，以篆书书风的独特性来强化其印风的特异性。

第三，赵之谦的"无定字法"创作充分利用了受印人对金石文字的熟稔，在印跋中稍加提示，对方就能领略其字法变换的巧妙与趣味。也就是说，在反对花哨弄巧、稳定保持古厚灵逸印风的前提下，通过变换字法而出新趣，这需要受印人与篆刻家有一个共同的"语境"。赵之谦以入仕为人生目标，其"无定字法"创作主要不是面向艺术市场，而是文人士大夫交游圈中的应酬，是在熟谙金石文字的人群中作这类变换字法的游戏，无须担心受印人是否赏识。其篆刻在当

时受到文人士大夫们的追捧，足以证明了篆刻家与受印人共同"语境"的作用。同样，以鬻印为生的黄士陵在进入文人士大夫文化圈之后之所以能仿效赵之谦的"无定字法"创作，也是因为与受印人有共同语境。而今人不熟悉金石文字，即使是专业从事篆刻艺术创作者也大多不复有晚清文人士大夫的金石学修养，故难以体会赵之谦"无定字法"创作之妙，甚至不能辨别其用字与缪篆、摹印篆究竟有什么不同，只能用技法的精熟程度、风格的特异程度与成熟程度来衡量赵之谦篆刻（这恰恰不是赵之谦篆刻的特优之处）。

由此可见，"无定字法"创作对篆刻家自身条件有着极高的要求，篆刻家不仅要有广博的金石学知识，具有精湛的"合宗"篆刻技艺和风格，而且对受印人也有一定的选择性。客观地说，现今大多数篆刻家都不能完全具备这些条件。

再来看"自造字法"，这一路径当以吴昌硕、齐白石为代表，而齐白石最为典型。在研习赵之谦印谱的过程中，齐白石既被其从容变化的艺术魅力所打动，又自知不具备"无定字法"创作的才识，故选取其中采用《天发神谶碑》为字法的最惬意又最具特色的一式作为自己的主攻方向，并在此基础上创造出一套齐派篆刻特有的字法，最终落实为邓石如式的狭义的"印从书出"。齐白石不仅具有一意孤行、胆敢独造的艺术勇气，更具有"书从印入、印从画出"的艺术智慧。其具体做法主要体现在以下两方面：

首先，为完成"自造字法"，齐白石独造篆书书风、摸索特异刀法。不同于"无定字法"的偶尔涉猎，"自造字法"是在为自己所有的印作提供一整套专用字法体系，这需要笔法统一、风格一致、自成体系的大量篆体文字来构筑，以满足日常篆刻创作的实际所需。要做到这一点，最好的办法莫过于研炼篆书，创造独特的篆书风格。齐白石以三国东吴方笔篆书为用笔基础，借鉴同时期和东汉篆碑来扩充其文字量，参秦凿刻金文来增强其纵横变化，形成了自己独特的篆书风格和笔法，有效地强化了印风的特异性。吴昌硕学习赵之谦，更多的是受其启发尝试"无定字法"创作，并且完全有能力从事此类创作，而不必是因为看到赵氏曾采用《石鼓文》为篆刻字法才专攻《石鼓文》；但其元气充沛、笔势强悍的篆书书风确乎统摄了他的篆刻字法，无论书写何种字法都极似其《石鼓文》书法。这同样可以视为独特篆书书风对"自造字法"的支撑作用。不仅如此，为提高"自造字法"的表现性，齐白石和吴昌硕都选择了特异性刀法，以刀代笔，强调笔意与刀感的一致性，在增添笔情墨趣的同时也凸显了"自造字法"的鲜明个性。这就是说，"自造字法"必须与个人书风、特异刀法三位一体，相辅相成，这其实就是在"印外求印"范畴中创造出的字法特异的"印从书出"。

另一方面，为了增强"自造字法"的表现力，齐白石竭力发掘篆刻章法变

化的可能性。赵之谦"无定字法"创作虽然注重疏密关系、朱白对比，但始终保持在汉印章法的字格式范围内；黄士陵除了采用金文大篆字法参照古钵章法，大部分"无定字法"创作也是遵循汉印章法，表现出古雅平实的必然性作风。吴昌硕"自造字法"暗含草意，往往以随性落墨自由书写来变通汉印章法，表现出无意于佳的偶然性趣味。齐白石的"自造字法"属于方笔汉篆，原本容易落入汉印章法套路难以变化，但其兼取并用赵、黄式的设计安排疏密对比和吴昌硕式的即兴书写自然成章，或强化、或消解字间界格，活化了汉唐印风字格式章法，并且受吴氏启发参用封泥式边栏而比吴更能发挥到极致，使印面饶有画意。吴昌硕、齐白石作为职业艺术家更多面对的是艺术市场，需要彰显个人印风的独特性与辨识度，故其"自造字法"有必要借助章法变化作进一步烘托，并且使形式更具有丰富性。

第四节 "印外求印"的章法变化

"印外求印"改变字法，必然会带动章法变化。这不惟是字法决定章法使然，也是强化印风特异性的目标所要求的。所以，改变既有篆刻章法乃是"印外求印"范畴的另一层含义。

自赵孟頫、吾丘衍倡导"白文宗汉、朱文法唐"以来，字格式汉印章法已成为一代代篆刻家自觉遵从的印文布置基本法则。一则因为这是"印式"规定，是汉唐印章古雅朴实的重要成因，是模仿"印式"必须遵守的；二则因为汉印缪篆、唐印摹印篆这两种印章专用文字都是方正化的篆书，都适合字格式章法；三则因为这种章法便于识读，符合当时作为文人士大夫实用私印的篆刻的适用要求，因而在"印中求印"范畴中，人们觉得汉印字格式章法是天经地义、自然而然的，甚至是唯一合理的。即使是在篆刻家们进入广义的"印从书出"范畴之后，甚至在进入狭义的"印从书出"范畴之初，都没有改变篆刻章法的迫切需求。[18]然而，一旦开始"印外求印"探索，章法改变的尝试便随之而起。

首先，赵之谦多用汉魏金石文字入印，这些"印外"新字法与缪篆相通，本来是可以不改变既有的章法规范的；事实上，赵之谦篆刻章法在总体上也保持了学者篆刻家重依据、讲稳妥的基调，沿用传统，不作过度夸张。但这不妨碍他受邓石如"疏处可以走马，密处不使透风""计白当黑"理念的影响，在所采用的字格式汉印章法中制造疏密对比，既是为了凸显新字法的某些形态特征，同时也是为了增强章法形式中朱白关系的趣味性，其章法意识已经从单纯的印文排布规则转向"平面构成"式的空间切割与组织关系。亦即印面上的印文不再仅仅是表义的文字符号，更是整体图案中的构形部件；印文之间的联系不再仅仅是语义

关联，更是诸多构形部件的搭配组合关系；印文的分布不再仅仅是遵循"印式"所规定的行款方式正常分布，更是依据图案构成的艺术规律作精心设计处理。概言之，此处原本意义上的印文语义表现及其行款方式变成了篆刻创作的素材和基础，而篆刻家所要着力表现的，乃是"平面构成"式的文字性图案设计的奇思妙构。这是"印外求印"范畴中章法改变的基本方式。然而，赵之谦采用《天发神谶碑》字法所作《丁文蔚》印的章法处理，透露出了这位"海派"绘画先驱的才思：充分运用合文、并笔、出边等手法来强化印面的疏密对比和朱白反差，将其在字格式章法中的变化方法推向极端，弱化篆刻的文字性（从反面看也是在增强印文的识读趣味），强调字法的特征及其章法的画面感，开启了"印外求印"范畴中章法改变的"图案化"模式。

　　第二，吴昌硕是继邓石如之后又一位狭义的"印从书出"大家，在其中后期篆刻创作中注重自己篆书风格的表现，并由此造成了篆刻章法的改变。其篆书专攻《石鼓文》而参行草笔意，以这种圆笔大篆字法纵情书写于印面，上下贯气流动、左右顾盼挪让，整体上紧下松、笔墨自成虚实，辅之以封泥式的边栏界格和做印手法调节轻重，使原有的以字格意识为基础的汉印章法、圆朱文章法不再是静态的端严，都变得松活灵动。尤其是吴昌硕充分发挥书法的优长，[19]直接上石书写印稿，多带有即兴书写的随机效果，形成了独特的"写意化"章法。这是"印外求印"范畴中章法改变的又一模式。

　　第三，齐白石采用方笔吴篆为篆刻字法，如果恪守汉印章法，其印风的新颖特异程度不会特别强烈。但他以画家的眼光将"图案化"章法推向极致，并参用"写意化"章法的随机性处理方式和封泥的一些元素，大胆运用接笔并笔、逼边借边、大疏大密、正斜纵横等等夸张手段，一如其大写意花鸟画构图，寓巧于拙、粗中有细、变化无方，创造出一种"绘画化"的章法变化模式。"绘画化"章法与"图案化"章法虽然同属篆刻美术化的大范畴，但二者有所不同：后者虽以书写为基础，却是要突现其图案构成的设计性，有明显的"摆布"痕迹；前者虽也讲究设计，却是要强调印文的自然书写性，像文人写意画那样突出"写"的意趣。"绘画化"章法与"写意化"章法虽然同样注重书写性，但二者也有所不同：后者更关注书法性的笔势表现，前者更关注绘画性的字形表现。此三种章法变化模式既相联系又有区别，更有许多篆刻家兼而用之，使"印外求印"在章法变化上丰富多彩。

　　值得一提的是，吴昌硕、齐白石借鉴古代封泥对篆刻边栏的改变，虽然是局部的变化，却直接打破了古代实用钤印之边栏作为印面与外之分隔、为内之整束的本义，也超出了"印中求印"阶段边栏在印面上的从属地位。吴、齐篆刻封泥

式的边栏，不仅成为其印作中颇为显著的审美要素，而且极大丰富了边栏与印文之间的艺术关联，包括：空间关联，即圈文之间的分合、并替关系；笔形关联，即圈的笔法与文的笔法相统一、和谐的关系；虚实关联，即圈与文虚化或实化的一致性；轻重关联，即圈与文在粗细上的协调、对比关系；内外关联，即文破圈而出或圈包文于内的关系；完破关联，即圈文完整或残破的对应关系；如此等等。边栏与印文关联的艺术性及其丰富性，显然具有篆刻章法的意义，也是"印外求印"带来的重要的章法变化。在吴、齐印风的深刻影响下，无论是篆刻家还是鉴赏家，没有人再会轻忽边栏运用在篆刻章法中的特殊价值，印法的"一圈"由此获得了新的内涵。

第四，黄士陵继承赵之谦类似于"平面构成"的微调章法形式，并利用方与圆、平与斜、细与粗、均匀与不均匀的对比和调节来丰富字格式章法的变化，总体上也是讲求稳中有变、平中见奇。但是，当他采用先秦金文为字法时，便不能不跳出传统的汉印章法和圆朱文章法，而参照先秦古钵的字行式甚至散布式章法。黄士陵并不是要逼肖地模仿古钵，而是参照古钵钵文的布置方式，以此为依据尽可能放宽章法变化的尺度，从而满足无定多边形商周文字作为篆刻字法的入印需要。这是"印外求印"范畴中章法具有突破性改变的模式，可以称为"古钵化"的章法。吴昌硕对古钵章法也时有参照，与黄士陵不谋而合。

在这里，我们看到了先秦古钵进入篆刻艺术的不同方式与不同意义。篆刻艺术发展之初，先秦古钵因不为人们所认识而被排斥在"印式"之外，造成了独尊秦汉、隋唐印章字格式章法的传统。晚明时期朱简、赵宧光、汪关诸家都曾直接模仿古钵，其意义是在汉唐印式之外扩展一个新的"印式"——古钵印式，仍然是在"印中求印"范畴，却没有得到当时篆刻界的高度重视；何震、苏宣、程邃诸家都曾尝试以古文奇字入印，其意义是偶尔变换一下仿汉印风创作的字法，其章法仍然是汉唐印章字格式的，但大多数篆刻家缺少这样的好奇和热情，还是回归到汉唐印式之下，并以此为正宗、为大道。清中期以来，金石学家、古文字学家已经确认了先秦古钵是比秦汉印章更古老的印章形式，但篆刻界却迟迟未见积极响应，这不仅是因为古钵文字研究刚刚起步，金文大篆的研究汇集尚未充分，模仿古钵印风创作缺少客观条件；而且更重要的是，当时才出现狭义的"印从书出"，大多数篆刻家的思维还停留在广义的"印从书出"范畴之中，没有变换字法的强烈要求，更没有改变章法的迫切愿望，缺少研究古钵的主观动力。而黄士陵、吴昌硕对古钵章法的借鉴，既不同于以古钵为"印式"的"印中求印"，也不是仅仅变换字法而沿用汉唐印式的章法，而是在"印外求印"范畴中因为采用新字法而必须采用相宜的新章法，故应视为在汉唐印式的章法之外寻求篆刻新章

图 6-4-1a　"黟山派"传人仿古钵创作举例

法的一大突破。[20]

　　显然，先秦古钵自近代开始越来越受到篆刻界的重视，确乎有其深刻的原因。一方面，将先秦古钵作为"印式"引入篆刻创作，为"印中求印"注入了新的活力。作为新开发出来的"印式"，以"黟山派"传人为代表的一大批近现代篆刻家开启了成规模的仿古钵创作，初步展示了古钵迥异于汉唐印章的古朴自由

图 6-4-1b "黟山派" 传人仿古钵创作举例

多即一

游乎万物之祖

物以有为于己

知者不言

翁山后人

图6-4-2　简经纶以甲骨文入印仿古钵创作举例

的艺术魅力（图6-4-1）；今人更需要像元明清篆刻家研究汉唐印式那样深入研究古钵印式及其各子印式，补足功课，使"印中求印"焕发青春，这是篆刻家们将其视为"古物"所必然采取的态度。另一方面，篆刻家们又将先秦古钵作为可以颠覆汉唐印式章法的"新章法"引入篆刻创作，为"印外求印"拓宽空间，黄士陵、吴昌硕身后，先秦金文作为篆刻字法入印已不再有章法上的障碍；清末民初破译、整理出来的殷商甲骨文，也借助古钵章法顺利进入篆刻创作，并涌现出不少成功的范例（图6-4-2）；而现当代大量出土的战国秦汉简帛之类的非平正古文字字法，也正在被尝试用于篆刻创作。但是，"印中求印"者将古钵确立为新"印式"，其实也是在为"印外求印"补充和修复印内规矩；"印外求印"者参照古钵的"新章法"，其实也是为字法、章法的改变寻找依据。因此，"印外求印"者参照古钵必须以"印中求印"式的模仿古钵为基础，唯有深入研究和领会古钵章法与字法的内在关联，把握钵文布置的基本规律，认清古钵章法的精神实质，才有可能在"印外求印"范畴中最大限度发挥古钵章法的自由，而又不至于流于毫无节制的"嗜奇骛古"。

　　进而言之，无论是又一次激活了"印中求印"[21]，还是进一步拓宽了"印外求印"，先秦古钵在近代被引入篆刻创作，都意味着篆刻之"印法"的极大丰

富。前文已经阐明，所谓"印法"是指篆刻艺术家把握和选择"印式"的基本原则和方法。在"印外求印"范畴中，篆刻家因变换字法而必须考虑章法的改变，又为改变章法寻找依据而选择了先秦古铈为"印式"。尽管在篆刻艺术家看来，先秦古铈与汉唐印章同属具有"典刑质朴之意"的古雅之物，将其纳入"印式"是顺理成章之事，但这两类形式毕竟存在着显著的差异：前者是非秩序化的、无统一印制的，具体表现为尚未整饬的字法，以字行式为主、尚存散布式的章法；后者则是秩序化的、统一印制的，具体表现为专用整饬的字法，以字格式为主的章法。换言之，先秦古铈进入篆刻艺术创作，成为新"印式"，是在既有的印法体系之外增加了一套新印法：如果说汉唐印式是一种偏于静态的印法，那么，古铈印式便是一种偏于动态的印法。篆刻艺术增添了这种新印法，无疑为明代印论中诸多美妙却超前的观念的实现提供了可能；篆刻家在原有印法的基础上掌握了这种新印法，其篆刻创作将如虎添翼[22]。应当说，印法的丰富乃是"印外求印"范畴的又一重要深化，为"写意印风"的形成奠定了基础，并且从"印外求印"范畴中引申出了"印出情境"范畴。

综上所述，"印外求印"范畴不仅包含了邓石如式的狭义"印从书出"，赵之谦式的狭义"印外求印"，以及吴昌硕、黄士陵、齐白石式的"印外求印—印从书出"，而且从变换篆刻字法带动笔法与刀法的变化、引起章法改变，形成了"无定字法"与"自造字法"两大类字法变换方式，"图案化章法""写意化章法""绘画化章法"和"古铈化章法"四大类章法变化方式，最终导致印法的扩展，为篆刻艺术的大发展创造了条件。当然，"印外求印"对篆刻艺术家的综合素质和才能也提出了越来越高的要求，赵、吴、黄、齐四大家及其他在"印外求印"创作中卓有成就的篆刻艺术家，无不清楚地证明了这一点。

① 元、明时期篆刻家"印中求印"，首先就是从研究古代"印式"的字法与章法入手的。

② 明中叶至清中叶，篆刻家们的"印中求印"先在刀法上求变化、以刀立派，继而在笔法上作改善，都没有改变仿汉印风创作的缪篆字法与字格式章法；也没有改变仿圆朱文印风创作的摹印篆（小篆方正化）字法与字格式章法。

③ 康有为《广艺舟双楫》评邓石如篆书曰："完白山人未出，天下以秦分（按指小篆）为不可作之书，自非好古之士鲜或能之。完白既出后，三尺竖童仅能操笔皆能为篆。吾尝谓篆法之有邓石如，犹儒家之有孟子，禅家之有大鉴禅。"邓石如身后擅篆书家大量涌现，如张惠言、吴让之、莫友芝、杨沂孙、徐三庚、胡澍、赵之谦、吴大澂、吴昌硕、黄士陵等等，无不受邓石如书风影响。

④ 参见［清］赵之谦《书扬州吴让之印稿》。此文对当时流行的"徽宗"（主要指邓石如印风）与"浙宗"两大篆刻流派作分析评价，可视为其篆刻"合宗"探索的思想基础。

⑤ 康有为《广艺舟双楫》云："赵扬叔学北碑亦自成家，但气体靡弱。今天下多言北碑而尽为靡靡之音，则赵扬叔之过也。"这段话或可转用来评价赵之谦的篆书书风。赵之谦碑帖兼修、四体皆善，其追求独造的个性、过人的聪明与灵动的笔性，使他的篆书竭尽变化之能事，生动活泼而不免有逞才使性、近乎花哨之嫌。

⑥ 赵之谦撰写《书扬州吴让之印稿》于同治癸亥十月（1863），其篆书作品《铙歌三章》作于同治甲子六月，仍然有着明显的邓石如、胡澍篆风的影响。赵之谦在《与梦醒书》中尝自评其书曰："弟子书仅能作正书，篆则多率，隶则多懈，草本不擅长，行书亦未学过，仅能稿书而已。然平生因学篆而能隶，学隶始能为正书。"这席话貌似自谦，其实是在表白自己的学书历程由古入今，且能篆、隶、真三体节节打通、熔铸一体；而其篆书的个人风格正得自于此。

⑦　虽然未见赵之谦对徐三庚的评价，但按照他对浙派赵之琛、邓派吴让之的看法，既然有"浙宗见巧莫如次闲（赵之琛）"的观点，应当会得出"徽宗见巧莫如徐三庚"的结论。

⑧　赵之谦的好友魏锡曾在《钱叔盖印谱跋》中写道："余于近日印刻中最服膺者，莫如钱叔盖先生。先生善山水，工书法，尤嗜金石，致力于篆隶，其刻印以秦汉为宗，出入国朝丁（敬）、蒋（仁）、黄（易）、陈（豫锺、鸿寿）、奚（冈）、邓（石如）诸家。同时赵翁次闲方负盛名，先生以异军特起，直出其上。"钱松去世后，赵之谦收留其子钱式，作为入室弟子，可以推测赵之谦与钱松应当曾有交往。赵之谦28岁（丁巳冬十月，1857）作《何传洙印印跋》写道："汉铜印妙处，不在斑驳，而在浑厚。学浑厚则全恃腕力。石性脆，力所到处，应手辄落，愈拙愈古，看似平平无奇，而殊不易貌。此事与予同志者，杭州钱叔盖一人而已。叔盖以轻行取势，予务为深入，法又微不同，其成则一也。然由是益不敢为人刻印，以少有合故。"

⑨　例如，浙派开山丁敬多有取意汉碑而作印者，但他的兴趣更多在变化篆刻样式上，即在汉白唐朱"印式"之外广泛采集明清流派印探索开创的新样式。浙派早期篆刻家奚冈《金石癖印跋》云："作汉印宜笔往而圆，神存而方，当以《李翕》（即《西狭颂》）《张迁》等碑参之。"又，《梁玉绳印跋》云："参以《受禅》隶法，庶几与古人气机不相径庭矣。"浙派殿军钱松《我书意造本无法印跋》亦云："壬子之秋，归安杨见山以所藏《析里桥》摩崖佳拓本见视。展玩数日，作此，用意颇似之。"这类尝试在浙派篆刻创作中时有可见，近人王光烈《印学今义》有云："若夫浙派取方，多习隶分，奏刀亦易得姿势。"即浙派印主仿汉，所以浙派篆刻家都擅长写汉隶，这是借隶书造诣提高篆刻笔法，参汉碑笔意活化篆刻刀法，属于广义的"印从书出"范畴，尚未上升到全面改变篆刻字法的高度。

⑩　详见［元］吾丘衍《学古编·三十五举》中三举、七举、八举、十二举、二十五举诸条。

⑪　从徐三庚的篆书与篆刻的比较来看，其篆书学邓石如、吴让之

而作用笔的修饰与结体疏密伸缩的夸张，形成了个人书风，用笔俏丽、姿态生动，别具一格。而当其将这样的篆书直接用于篆刻，则不免花哨、柔媚之讥。这就是说，在吾人的审美意识中，钤印作为权信之物、篆刻作为金石文字，理应比墨迹书法更见端庄郑重、拙朴浑厚。赵之谦的个人篆书风格，其用笔修饰、结体变化程度大于徐三庚，如果不加收敛直接用于篆刻创作，其花哨程度可想而知；若是收敛老实从事，则又难凸显个人风格，其实两难。

⑫　赵之谦（1829—1884）辞世已经130多年，其艺术思想至今仍照耀着篆刻艺术家继续前进，令人崇敬。

⑬　［清］赵之谦《苦兼室论印》有云："印以内为规矩，印以外为巧。规矩之用熟，则巧出焉。"叶氏"印中求印"与"印外求印"之说当是由此化出。

⑭　赵之谦"印外求印"创作的印跋有"颇似《吴纪功碑》（即三国吴《天玺纪功碑》，又名《天发神谶碑》）""《天发神谶碑》……稍用其意，实《禅国山碑》法也""本《祀三公山碑》"，以及"取法在秦诏、汉灯之间"。

⑮　对于吴昌硕、黄士陵这样的职业艺术家来说，仿效赵之谦"无定字法"探索的真实意义，或许更多的是为了藉此确立自己的文人、学者的身份。

⑯　黄士陵弟子李尹桑尝云："悲庵之学在贞石，黟山之学在吉金；悲庵之功在秦汉以下，黟山之功在三代以上。"这一评论虽然道出了赵、黄在金石文字取法上各有侧重，却不免有扬黄抑赵之嫌。不可否认的是，在"印外求印"方面，黄是赵最忠实的追随者，他对古钤的参照还比较勉强，佳作主要是汉金文一类。黄惇先生尝言："黄士陵'三代以上'的作品很少，而且不够好，而'秦汉以下'以汉金文入印者又多且佳。可知李尹桑所言不实。"

⑰　今人多有学习运用"无定字法"者，或以古陶文入印，或以甲

骨文入印，或以秦汉简文入印，都因缺少坚实的"合宗"根基而难以深入和持久发展。这从反面证明，"无定字法"必须像赵之谦那样，以高质量的笔法、刀法及二者的高度统一为前提，必须以"印从书出"（包括广义与狭义）的磨练为前提。

⑱ 清初的一些篆刻家（例如王睿章、许容诸家）曾试图改变汉印章法，但很快被淘汰。可见篆刻章法传统观念力量的强大。的确，他们的尝试缺少字法的基础，必然会失败。

⑲ 赵、吴、黄、齐四家比较，若以四体书综合成就论，赵之谦第一，吴昌硕次之，齐白石、黄士陵又次之。但以篆书与篆刻的关系论，吴昌硕书法胜，以书法带动篆刻，书印俱佳；赵之谦、黄士陵书印相当，印略胜于书；齐白石篆刻胜，以篆刻带动书法，印胜于书。

⑳ 在对待先秦古钵的态度上，黄士陵与其追随者（以李尹桑为代表）是有区别的：黄氏虽然也有直接模仿古钵的印作，但主要以先秦古钵为"印外求印"的参考素材，是在拓展赵之谦的探索；而李尹桑则主要是以先秦古钵为新发现的一种"印式"而努力加以模仿，是接续朱简、赵宦光的研究，当属"印中求印"在近现代的一次拓展。晚清民国以来，模仿古钵创作的篆刻家不胜枚举，除了黟山派传人较为集中地学习古钵之外，丁二仲、杨仲子、王王孙等也是仿古钵印风的名家。

㉑ 自元代确立汉唐印式，篆刻开始"印中求印"以来，每一次对古代实用钵印有新的认识，每一次"印式"的扩展，都会刺激"印中求印"的活跃与兴盛。先秦古钵的发掘无疑是篆刻发展史中对"印式"最重要的一次开发。

㉒ 尽管参照古钵进行篆刻创作已经很普遍，但对古钵的艺术研究还很不够。现有的关于古钵的研究成果，主要集中在先秦文字的考释方面，以及战国时期各诸侯国官职、地名的考证方面，即主要是古文字学和文史方面的研究成果，而关于古钵的艺术研究则相对较少，而且较为笼统、宏观。所谓"古钵的艺术研究"，是在古钵的文字、文史研究成果的基础之上，将古钵作为"印式"，作为篆刻创作所应遵从的一种特

殊"印法"，从篆刻艺术的角度加以研究，如同元明清三代篆刻家将汉唐印章视为"印式"，从字法、章法、刀法、笔法及风格诸方面深入考察汉唐印章，从中提炼出一整套"印法"一样。作为"印式"，古钵不仅在总体风格上与汉唐印章有显著不同，而且其本身也包含着齐、楚、燕、秦、三晋五系的差异，所以，要研究古钵的"印法"，就必须分别对五系古钵作深入的艺术考察，最终总结归纳出对古钵之"印法"的真切认识。

第七章　印出情境

　　"印外求印"范畴的生成与确立，无疑是篆刻艺术发展的一次重大突破：打破了古代"印式"规范标准的唯一性和篆刻形式语言体系的封闭性，使篆刻艺术能够敞开胸怀，广泛接纳来自学术、诗文、书画诸方面的滋养，并且在这样的开放接纳之中拉近了与诗文书画等先行文人艺术的距离，逐步实现了明代中后期文人"印品"所提出的种种篆刻艺术理想。可以说，是"印外求印"将篆刻从传统的工艺制作性中彻底解脱出来，使之真正进入了文人艺术的殿堂，并且在现当代真正进入了"艺术"的行列。

　　从"印中求印"范畴将"印式"解析为印法、心法、字法、章法、笔法、刀法和钤印法，并且以刀法的改变作为塑造个人印风的主要手段，到"印从书出"范畴以改变笔法作为塑造个人印风的主要手段，再到"印外求印"范畴以改变字法、章法乃至印法作为塑造个人印风的主要手段，综观篆刻艺术的发展历程不难发现，篆刻艺术家在模仿"印式"的同时，又始终在追求个人艺术风格的塑造，始终以文人士大夫所擅长的诗文书画艺术为参照、为目标，努力争取篆刻家主体的艺术自主性。明代周应愿《印说·游艺》有"文也、诗也、书也、画也，与印一也"之说；清代石涛《赠高翔论印诗》有"书画图章本一体，精雄老丑贵传神"之句。说来说去，无非是要将篆刻与诗文书画等量齐观，将篆刻艺术思维与诗文书画艺术思维贯通。既然文人士大夫于诗文书画历来重视"心声""心画"，讲求艺术主体的内在表现性，那么，篆刻艺术就没有理由只强调对"印式"规则的遵从和仿效，而不重视篆刻家创作之艺术自主性和内在表现性的追求。沈野《印谈》有云："古人云'画中有诗'。今吾观古人印章，不直有诗而已，抑且有禅理。第心独知之，口不能言。"归昌世《印旨小引》亦云："文章技艺，无一不可流露性情，何独于印而疑之？"①追求篆刻能够像书画创作那样富有诗意、表现禅理、流露性情，这正是文人艺术家区别于工匠的思维方式。

　　这样的艺术理念在明中叶"印中求印"阶段还主要是文人对篆刻创作的希望和要求，因为，当时篆刻艺术形式体系正在形成确立之中，文人艺术家想要像诗文书画创作那样创作篆刻，实在不具备技法语言和语境条件；且篆刻家队伍仍以工匠为主，他们致力于熟知"印式"、自篆自刻、不失古意已多不易，要求他们能诗文、擅书画更是不现实的。但是，到了晚清"印外求印"阶段，这种艺术理念则成了篆刻艺术家们的共识，因为，此际篆刻艺术形式体系高度完备成熟，而卓有成就的篆刻家几乎无一不是能诗文、工书画的综合型艺术家。他们不仅将注意力从"印式"之内转向更为广阔、深厚的金石文字和书画艺术天地，借此活化篆刻技法、丰富篆刻语言，而且在篆刻与书画的融会贯通中，更加强烈地认识到篆刻创作之艺术自主性和内在表现性的重要，又将注意力从寻

找外部图像的滋养转移到寻求内在情性的支持，并在近现代印坛逐渐形成了一股崇尚"写意"的印风。

至于当代，随着东西方艺术思想的相互碰撞、相互渗透、相互交融，随着文学、音乐、绘画、舞蹈、雕塑、建筑、戏剧乃至书法等等门类艺术的现代进程，同样不甘守旧落伍的篆刻艺术家们，已不再满足于篆刻原有的自主性与表现性，而朝着表现主义艺术和象征主义艺术的方向迈进。[②]于是，"印外求印"范畴中又衍生出"印出情境"范畴。

第一节　"印出情境"提出的理由

"印出情境"是"印从情境出"的简称，就其逻辑关系而言，它类似于"印从书出""印从画出""印从图案设计出""印从金石砖瓦文字出"，都是在"印式"之外寻求篆刻艺术滋养，本属于"印外求印"大范畴。然而，"印出情境"又确乎不同于传统的"印外求印"，它不是在"印式"之外寻找各种物理性的图像来丰富篆刻形式语言的"身外求印"，而是转向"内心求印"，即在"印式"之外向篆刻艺术家内心世界寻求支持，并且将主体的情感、理念、境界带入篆刻创作，作为特定作品创作的动机、动力和表现的内容，由此与传统的"印外求印"形成了"内求"与"外求"的对待关系，具有了相对独立的意义。由于篆刻家的秉性不同、学养不同、人生遭遇不同，其情感、理念、境界各不相同，因而，将艺术主体的内在情境带入篆刻、主导创作并加以表现，也完全有可能成为塑造个人印风的一个重要手段（这恰恰是其与传统篆刻创作相衔接的一面）。但是，"印出情境"以创作主体的内在表现为直接目的或目的本身，是在现当代篆刻创作特别强调艺术自主性和表现性的基础上，向表现主义、象征主义艺术思想靠拢，是篆刻艺术实现其"现代性"的根本途径。换言之，传统的篆刻艺术不是没有表现性或象征性，这使得"印出情境"具有了与传统篆刻艺术联系的一面；但是，作为"现代性"篆刻创作范畴，"印出情境"与以往篆刻创作的根本区别在于，它不再以"印式"或篆刻技法、篆刻风格为创作前提和目的，在一定程度上具有表现性和象征性，而是以内在情境的表现与象征为创作前提和目的，根据表现和象征的需要来决定如何运用篆刻技法、篆刻风格。正是在这个意义上，"印出情境"获得了作为篆刻艺术原理基本范畴的地位。

作为印理层面的新概念、篆刻创作的新范畴，"印出情境"在当代的提出绝非偶然，绝非妄加想象的无稽之谈，而是有其深厚的艺术背景与思想渊源。

首先，明清以来诗书画印一理的观念，在近代篆刻创作中得到充分彰显。一

大批勤于吟咏、工书擅画的篆刻艺术家们，如吴昌硕、齐白石诸家及其众多的追随者，将不计工拙、放笔一戏的尚意书法、文人墨戏的艺术主张和追求运用于篆刻创作，迅速形成了一股"写意印风"并直接影响到现当代篆刻创作。这种略带夸张变形、用笔用刀恣情肆性的"写意印风"，是宋元以来文人书画艺术重情性、重个性在篆刻创作中的直接体现，因而是文人篆刻真正赶上文人书画之步伐的标志。与文人书画一样，现当代"写意印风"所凸显的主要是文人艺术家"无意于佳"的创作心态，即在以往篆刻创作的基础上，以放松技法要求、看淡创作结果为条件，换取创作行为过程的自主性、自由性、情性表现性。就此种"写意"追求的缘起及其理论依据而言，③它原本属于文人篆刻发展的自然结果，是"印外求印"的一种表现；但由于它与表现主义艺术思想有一定程度的相似性，"写意印风"在当代格外引人注意，逐渐成为篆刻"现代性"的重要表征。也就是说，"写意印风"并非"印出情境"的全部，甚至还没有触及"印出情境"的核心，但正是它的出现与盛行，进一步加速了篆刻向书画艺术的靠拢及其"现代化"进程，开启了"印出情境"的艺术思考：当代书画创作注重人格表现、注重意境创造，更以放眼世界的胸襟来研究古典书画的"现代性"转型问题；篆刻若还仅仅满足于模仿古雅的"印式"，便不可能跟上书画艺术发展的时代步伐。

第二，晚清碑学审美观念的转变，引发了篆刻心法的改变。以康有为为代表的碑学家扬碑抑帖，甚至提出"穷乡儿女造像无不佳"这一全新的、极端的书法审美观，无疑给篆刻家们带来了启发。事实上，篆刻本身就是一种微型的碑学，只不过元代赵孟頫、吾丘衍以来的书法审美观念决定了篆刻一直以"古雅"为正途，决定了人们对"印式"的选择一直以"典刑质朴"为标准。既然书法审美标准发生了转变，篆刻审美、选择"印式"的标准必然随之改变。所以，不仅更为古朴的先秦古钵受到青睐，以往被排斥在"印式"之外的汉印之中的急就章、甚至被认为是粗制滥造的南北朝官印，也都陆陆续续成为篆刻家取法的对象，以至于和"写意印风"一样，不衫不履、粗头乱服的篆刻创作成为了一种时尚。尽管这样的努力在本质上是以新发掘的"传统"反对既有的作为经典范式的"传统"，以一种陌生的传统样式反对早已熟悉的传统样式，并没有真正走出"传统"；但是，篆刻家们试图借此来表现自己的艺术胆魄、反叛精神和异于"世俗"的审美理想，即以特殊的形式来传达特定的概念，与表现主义、象征主义艺术思想有一定的相似性，并且为"写意印风"提供了形式依据，因而也成为传统篆刻走向"印出情境"范畴的重要推手和通道。

第三，艺术作为整个社会文化的有机组成部分，特定的艺术形态总是以特

定的社会文化形态作为自己的生存发展环境；篆刻也不能例外。20世纪50年代以来，中国全面向新的社会文化形态转型，无论学术思想、价值观念还是教育理念、教学内容都发生了巨大的改变，清中叶以来鼎盛一时的金石学已成国故，使得"印外求印"范畴的篆刻创作逐渐失去了赖以生存的土壤。尽管在20世纪70年代末、80年代篆刻艺术学习逐渐升温，经过近40年的发展获得了空前的繁荣，尽管当代篆刻创作者多已重新接受了"印外求印"的艺术理念，并且以此作为自己努力追求的目标，但不可否认，晚清时期的"印外求印"与当今的篆刻创作之间存在着深深的断层④；即使是当代少数几位有所建树的"印外求印"名家，也多属于"自造字法"⑤式的，不仅含混不清，而且难以持守。这就是说，对于当今的篆刻创作新生代而言，前贤的"印外求印"虽然极具魅力，但确实是一道难题；今人理应根据新的社会文化形态所具备的条件，追求新的篆刻艺术创作形态——"印出情境"便成了众多篆刻创作者自觉或不自觉的选择。

第四，近现代以来西方文学艺术观念和理论的大量传入，吾人对本土艺术传统的反思，使得艺术家们越来越清楚地认识到，无论西方艺术还是中国艺术，都或早或迟地经历了从"再现"走向"表现"、从模仿外部物理世界走向表现内在心理世界的发展过程，篆刻艺术当然也不例外。从早期尊奉"印式"几乎不敢越雷池一步，到晚近"印外求印"、诗书画印等量齐观乃至"写意印风"的形成，正体现出篆刻从实用走向艺术、从"再现"走向"表现"的发展趋势。这就是说，无论篆刻家们主观上作何思想，篆刻艺术创作在客观上都会受到当时文学艺术思潮的牵引，都会自觉不自觉地努力跟上文学艺术整体的时代步伐。而现当代表现主义、象征主义等文艺观念的影响和渗透，更使得艺术家们意识到，仅仅以性情为创作驱动，或以某种一成不变的风格来"表现"艺术家主体的情性，都不足以充分发挥艺术的表现功能；而艺术表现也绝不是一味追求粗放不羁，不同的艺术表现可以有也应当有不同的表现形式。听着摇滚乐、看着现代舞、⑥刻着石头印的当代篆刻家，不可能不被现代艺术思想所感染，也必然会借鉴其他艺术门类来反思篆刻的艺术表现。换言之，"写意印风"或专以粗制滥造的古代实用钤印为"印式"的创作，充其量只能算作"印出情境"范畴的初始形态或表层理解；当代篆刻艺术家每人都有自己极为广阔、奇幻的精神世界，有太多的表现内容和表现形式值得玩味、有待发掘。可见，"印出情境"范畴的创作有很大的探索空间，应当成为当代篆刻进一步发展的重要途径。

第五，西方现代艺术、中国"现代书法"的探索，尤其是日本近现代书艺实践，启发了篆刻艺术家从事"印出情境"范畴创作实验的思路。例如，竭力向西方艺术靠拢的日本近现代书艺实践表明，借助于传统书法的文字书写及其文辞

意义，却不拘泥于文字书写而作抽象画式的发挥，有可能在一定程度上增强其作品的表现力。而现代西方"观念艺术"的各种尝试也提示，新型的、侧重于主体内在表现的艺术创作，对经典艺术形式及其语言体系的解构或重组，有必要辅之以艺术家的主动阐释。"印出情境"是从"印外求印"范畴中分化出来的新范畴，必然借助于传统篆刻的文字书写刻制及其文辞意义，但同时也是一种侧重于篆刻家内在表现的新型创作，它是否可以借鉴现当代的这些艺术观念和艺术手法来丰富自身的表现性语言，增强自身的艺术表现力？这是越来越多的当代篆刻艺术家正在思考和探索的课题。毕竟，当代的艺术环境、艺术观念、艺术品类与赵之谦、吴昌硕、黄士陵、齐白石时代都不尽相同；在诗书画印一理的艺术理念驱动下，当代篆刻艺术家所须参照的"诗文书画"艺术也必然与赵、吴、黄、齐不同。

30年前若是谈论篆刻艺术的"再现"与"表现"问题，篆刻家们或许疑惑不解，会认为这是在生搬硬套西方文艺理论，即使在篆刻创作中受到表现主义、象征主义艺术观念的影响也浑不自知。但随着当代文学艺术理论观念的迅速普及和艺术大环境的变化，今天再谈论"印出情境"，并且将其视为篆刻艺术原理层面的重要范畴，已经不再有人觉得怪异了，众多的篆刻创作新生代甚至不少已然成名的中老年篆刻家都在从事这方面的探索。可以说，"印出情境"范畴的形成和确立使篆刻艺术获得了当代性，篆刻这一古老的艺术形式将由此而焕发青春。

第二节　"内照"与"表现"

当初胡澍在品评赵之谦篆刻创作时，称其"钟鼎碑碣、铸镜造像、篆隶真行、文辞骚赋，莫不触处洞然，奔赴腕底。辛酉遭乱，流离播迁，悲哀愁苦之衷，愤激放浪之态，悉发于此。又有不可遏抑之气，故其摹铸凿也，比诸三代彝器、两汉碑碣，雄奇噩厚，两美必合。规仿阳识，则汉氏壶洗、各碑题额、瓦当砖记、泉文镜铭，回翔纵恣，惟变所适。要皆自具面目，绝去依傍"。其中提到摄取种种古代器物入印，已被确认为"印外求印"；而"文辞骚赋……流离播迁……悲哀愁苦之衷，愤激放浪之态……不可遏抑之气"如何能"奔赴腕底""悉发于此"？这仅仅是在模仿韩愈《送高闲上人序》称赞张旭草书的笔调[⑦]，还是发现了并竭力提示篆刻创作的表现性？作为赵之谦的好友，胡澍之言自非妄加猜度，必定是在与赵氏交往中的亲见亲闻；那么，胡澍所说的赵氏篆刻创作的表现性，仅仅是指其创作时具有某种情绪状态，还是指

其自觉以自己的情感体验作为篆刻创作所要表现的主要内容，还是二者兼而有之？胡澍没有说明，也不可能说明，因为在没有"表现主义"文艺理论之前，吾人从来没有特意区分二者；即使是在今天，也有很多艺术家将二者混为一谈。更何况始终依傍"印式"、追求"古雅"的篆刻家，能够在创作中兼顾情感与表现已经非常不容易了。即此而论，胡澍之说不仅是可以理解的，而且恰好能够体现出"印出情境"与"印外求印"两大范畴之间的内在联系，即从篆刻艺术原理的角度看，从印理范畴的逻辑展开看，"印出情境"乃是基于"印外求印"在印法上的丰富而出现的心法的改变，是在新的社会文化形态之中，充分利用新的文化艺术条件，努力发掘"印外求印"范畴创作本已饱含的自主性与表现性，由此而形成的新的篆刻创作追求。

　　前文已经述及，"印中求印"范畴分析出的"印法"，是对"印式"基本规则和范式的真切体认及其方法；而当时与之相适应的所谓"心法"，则是文人艺术家、篆刻家借助于自己的诗文书画艺术修养，对"印式"之艺术精神和艺术风格的真切体认及其方法，亦可称为"印格"。这样的"心法"虽然通过"我心"来完成，但它是借助既已存在的艺术观念来观照作为"印式"的古代实用钤印，因而更主要的是一种"外观"。但在"印出情境"范畴中，"心法"发生了根本的转变，它不再是对外在的"印式"的精神观照（这一部分作为"印格"归还给了"印法"），而是篆刻艺术家对"我心"的返观和体验，因而是一种更为纯粹的"内照"或"内求"[⑧]——它在"印式"之外，也在物理性的金石文字、书画艺术之外，向内心求取可资篆刻创作的心理性素材，为篆刻艺术创造开辟一片无比广阔、无比丰富的精神天地。

　　不难理解，如同陈子昂作《登幽州台歌》，"外观"式心法为他提供了"古风"表现形式，"内照"式心法则为他提供了"独怆然而涕下"的文人士大夫独立精神一样，以往"外观"式的心法为篆刻创作提供了具有表现力的艺术语言，而今天的"内照"式心法则是在为篆刻创作提供所欲表现的内容，或者以"内照"或心法为精神力量去改造既有的艺术语言，二者之间存在着显而易见的差别。在篆刻以姓名、字号、斋馆、吉语等为主要创作内容的时代，"外观"式心法可以满足篆刻创作的需要；但在篆刻完全脱离实用、成为纯粹的造型艺术，并且强调艺术家主体的内在表现之际，"内照"式心法的意义便凸显出来，与艺理性的"印内规矩"（或"印式"）、物理性的"印外天地"（或金石书画）共同构成篆刻艺术创造的三大支柱。当然，这并不意味着"外观"式心法与"内照"式心法彼此分离、毫不相干，正相反，"内照"式心法需要在"外观"式心法中寻找最贴合的表现形式，才能实现有效的、打动人心的艺术表现；"外观"式心

图 7-2-1 ［挪威］爱德华·蒙克：《呐喊》（油画）

法也只有获得了"内照"式心法所提供的相宜的内容，才能充分发挥自身的艺术表现功能，二者是相辅相成的。

从19世纪末、20世纪初挪威人爱德华·蒙克的代表作《呐喊》[9]（图7-2-1），可以看到表现主义艺术家是如何借助于"外观"式心法所提供的合适的表现形式，来表现"内照"式心法所获得的表现内容的：它不同于以往的人物画，没有具体的面容、肢体和衣着的刻画，只有一个符号化了的"惊恐"表情与"难以忍受"的掩耳动作；也不同于以往的风景画，没有具体的海、陆、天空的景物描绘，只有一片符号化的"血云"与滚动着的海湾。如果从古典写实绘画的立场来看，这幅画几乎一无是处；而其扭曲翻卷的笔触与直刺长线的冲突，令人不安的色彩对痛苦情状的烘托，又非常真切地表现出了画家在那个瞬间幻听到"一声刺耳的尖叫穿过天地间"——以往的绘画从未如此表现过也拒绝如此表现的这一视觉艺术中的"听觉形象"，但它确乎是画家充满生命恐惧的内心世界的赤裸裸呈现。

这种画题、绘画形式与内心表现高度统一的艺术表现，在以往的篆刻创作中鲜能得见。即使是赵之谦在"家破人亡"之际更号"悲盦"所作的几方印，尽

思悲翁

悲盦

悲盦

赵之谦—悲翁

我欲不伤悲不得已

图 7-2-2　赵之谦在遭遇家破人亡之后更号所作自用印举例

管在印文（包括边款文辞，类似于画题）中有所提示，但在篆刻形式上也都刻得精致沉稳，只能被看作是圆朱文、仿古铢的佳作，尚未刻意强化篆刻形式与其所欲表现的内心情感之间的直接贴合（图7-2-2）。这种文辞性的（或文学性的）而非篆刻形式性的情感表现，或许是传统文人士大夫讲究喜怒哀乐不形于色所致吧。但在现当代篆刻创作中，表现意识逐渐抬头。例如，现代篆刻家沙孟海所作《凿山骨》印，借助汉凿印形式来表现凿石的质朴刚健，其印文作为"画题"与篆刻形式的选择之间显然存在着表现性构思；但其以韩约素"欲依凿山骨"之娇语作印跋，却破坏了印作的整体意境，只能与沙氏的其他仿汉凿印作品相类，属

图 7-2-3　沙孟海《凿山骨》印及其边款

于"印中求印"的佳作了（图7-2-3）。这既表明沙氏至少在篆刻创作中尚未形成完整的表现主义艺术思维，同时反映出，在表现主义艺术思维中，印文主题的确立、边款文辞的撰写与篆刻形式的选择、艺术形象的塑造，其间必须有统一、完整的构思和追求，以此尽可能充分地实现篆刻家内在情境体验的有效性。

　　当代篆刻家的表现意识则明显增强，他们以各自的方式赋予篆刻以表现的特征。例如，韩天衡所作《狂者》印，凭借娴熟的刀笔技巧，以鸟虫篆形式充分表现手舞足蹈的激越情绪，竟能以情动人而忽略鸟虫篆原有的繁文缛节的装饰性。而基于其拙朴散逸的独特书风和印风，王镛所作《大开户牖吐真气》印、《宁朴》印，以其似乎比齐白石更质朴的字法、更率意的章法、更自然的刀法及其左扬右倾的体势，来表现冲破陈规束缚、倾吐本真心性的艺术理念，具有直击人心的震撼力。（图7-2-4）同样，马士达所作《宁真率》印，一反其平常所惯用的反复起稿、精心收拾的创作手法，几乎是以脱口而出的嘶吼、挥刀奋跃的冲杀，来宣示突破"故我"的艺术追求和无所畏惧。无论作者如何思想，此类印作都透露出了表现主义艺术理念在当代篆刻创作中的深刻影响，都在启发、激励着篆刻

韩天衡	 狂者
王镛	 大开户牖吐真气 宁朴

图 7-2-4 当代篆刻家"印出情境"创作举例（一）

马士达

宁真率

庄天明

古厚

返朴

生气

图 7-2-5　当代篆刻家"印出情境"创作举例（二）

创作新生代的"内照"与"表现"。再如，以对古代实用铢印的绘画性把握及其对"现代书法"的体验为基础，庄天明所作《返朴》《古厚》《生气》等一批砖印，以真体楷书或黑体字入印，参用古铢、汉印、封泥、陶文诸种形式语言，即以最新的字法与最古老的铢印形式相综合，创造出貌古实今、似新仍旧的篆刻符号，来表现自己对印文文辞所蕴含之哲思与观念的深切体验，这是象征主义艺术理念在当代篆刻创作中的体现，给后来者颇多启示。（图7-2-5）

从上述例证可以看出，作为"内照"式心法的篆刻创作运用，"印出情境"范畴首先指向"印从情感出"，即它要求篆刻艺术家必须善于体验自己的情感活动，并且调动一切篆刻形式语言予以充分表现。像诗人那样敏锐地捕捉情绪的波动、情感的变化，将人生的喜怒哀乐提炼成发人所未发的诗句表现出来，篆刻艺术家则以恒常的情性作为篆刻创作的基调和个人印风的依托，以一时一事之情来激发特定的篆刻创作活动并作为艺术表现的具体内容，在"形其哀乐"中赋予每一件印作以鲜活的生命意义。[10]事实上，当代不少富有才情的篆刻家已经在不知不觉中践行着"印从情感出"，并且已经创造出了不少佳作。

与其他门类艺术一样，篆刻家所要表现的不仅是感性的情感活动，理性的理念与直觉性的诗境（或沈野所谓的"禅理"与"诗"）也是篆刻艺术表现的重要内容，即"印出情境"范畴同时也指向"印从哲思出""印从诗境出"——更接近于象征主义的艺术表现手法。这就要求篆刻艺术家必须勤于思考、善于思考，洞察世事而能像哲理诗人那样精于提炼，在司空见惯、平淡无奇的现象中体味出新意、体味出奇特的境界，并且以最相宜的篆刻形式有效地表现出来。这样的篆刻艺术表现需求，绝非不计工拙的"写意印风"或粗头乱服的"碑派审美"就能满足的，篆刻家必须熟练掌握和调用几乎所有的篆刻形式语言。

第三节　"表现"与"象征"的基本方法

无论是"表现"性的还是"象征"性的，"印出情境"范畴的创作都可以归结为"内照"式心法的表现。与摇滚乐、现代舞一样，"印出情境"范畴的创作可以利用一切既有的篆刻形式语言，来表现篆刻家独特的内心体验，即把表现的重心从"印式"趣味转向"情境"塑造；也可以利用内心体验及其释放，来破坏、解构、重组既有的篆刻形式语言，即把表现的重心从创作的"印蜕"效果转移到"行为"过程。但无论如何都必须是篆刻家个人独创的、完整的艺术形式，以此保证"印出情境"的独特性和有效性，即胡澍所谓"要皆自具面目，绝去依旁"。当代篆刻艺术家自觉不自觉地从事此类创作的大有人在，此处谨以朱培

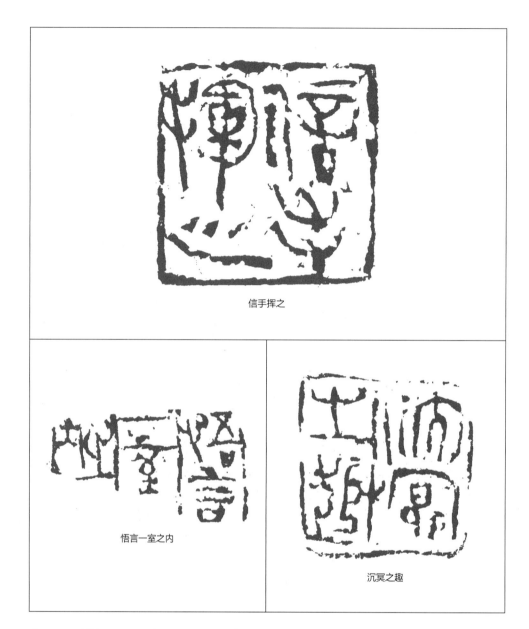

信手挥之

悟言一室之内

沉冥之趣

图 7-3-1　朱培尔 20 世纪 90 年代前期 "写意印风" 创作举例

尔与石开为例[11]，通过对当代 "印出情境" 范畴创作的分析，来理解篆刻艺术之 "表现" 与 "象征" 的基本方法。

　　20世纪80年代末、90年代初，朱培尔以其《信手挥之》甫一亮相印坛，已使观者精神一振、耳目一新。其印风放纵而细致、猛利而婉转、率性而巧妙、冲突而安稳、破碎而精神，乍看似漫不经心、信手挥之、时露破绽，细品则因势利

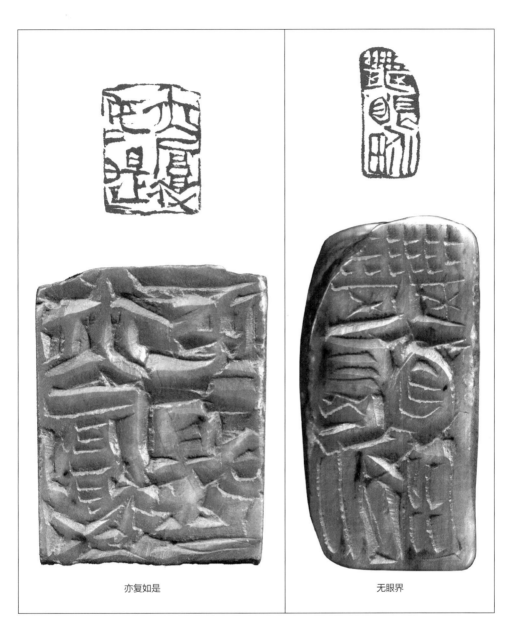

亦复如是　　　　　　　　　　　　　　　　　　　无眼界

图 7-3-2　朱培尔 21 世纪 10 年代后期篆刻创作举例

导、见招拆招、趣味横生，是当时盛行的"写意印风"中颇具特色的重要代表
（图7-3-1）。30多年过去了，再回顾朱培尔前半生的艺术追求，便会发现过去
将其归入"写意印风"，其实尚未认识到此类篆刻创作的真实意义和价值。他的
印法像古钵又不是古钵，像汉印又不是汉印，游戏于明清流派而得大自在；其字
法像小篆但不是小篆，像缪篆但不是缪篆，常常将杂篆用于一印而毫无隔碍；其

章法似无心却又有心，似失据却又有趣，平常之中处处见奇；其笔法全在胸中而鲜书于石，全由刀出而无一定之规，往往出其不意而能意外传神。若以"印中求印"的规则来衡量，其印几近"率性而为"；以"印从书出"的标准来衡量，其篆书也是"无法之法"；以"印外求印"的要求来衡量，其篆刻诸法全都派生于其"心法"。亦即以传统篆刻观念与技法的立场来看，朱培尔的篆刻几乎是背道而驰的。但反过来看，这恰恰是其艺术智慧与艺术胆识的体现，是其果敢地"绝去依傍"、勇于创造，全凭当下的情感与意象来主宰驱使锋利的刻刀，以风樯阵马的速度和排山倒海的气概直接解决画面上的一切问题，以刀代笔、单刀直入，如波涛翻滚、挟风裹雨，又如山崩地裂、丘壑丛生，凭着直觉在刀犁石裂的瞬间捕捉、凸显不期而遇的美感（图7-3-2）。他那果敢而醋畅的刀法一如其书法、绘画之笔法，更似摇滚歌手的歌喉、现代舞者的肢体，将篆刻之美的表现从创作结果引向了刻制过程，从钤拓印花引向了印石本身，实为当代将表现主义艺术理念运用于篆刻创作的代表人物。⑫

　　与朱培尔追求篆刻表现的行为过程性和创作效果的随机性不同，石开在20世纪80年代初代表作《幽思》，巧用古老的商代"亚形钵"之形式，以其质朴蕴藉的线条与夸张变形的缪篆来构形，既传统又现代，既俏丽又深远，既是篆刻又是抽象画，即已展现出其善于造境的才能——这种造境绝不仅仅是在揭示篆刻所依凭的"印式"之美，而更主要的是，借助篆刻形式来表现创作主体的思考、想象甚至梦幻等等难以言传的内心世界。⑬石开以特定的印文文辞为题、为引，创造独特的篆刻形式为象征，表现特定的情思、理念和境界，其语约义丰之妙每每令人啧啧称奇、回味无穷、难以释怀。例如，其《梦中也居花之寺》印表现清净、静寂、平和、空明的禅境，其《已无真相》印表现朱白混淆、互变、错乱、相生的沉思（图7-3-3）。不仅如此，他还善于对其创作作出主动阐释，充分利用边款文辞来聚拢、强化印面形式的象征意味，成为当代最善于利用边款讲故事的篆刻家。20世纪90年代中期以后，石开"心法"陡变，其篆刻形式也随之一变，不复前期的矜持、干净与冷艳，而是创造出一种前所未有的、类似于马蒂斯"野兽派"绘画的篆刻形式：慵懒、模糊甚至忸怩。不仅笔法涩腻、用刀碎烂，而且印文也一改以往的清峻文雅，而以"猪肉炖粉条"之类的俗词入印，以这种对传统篆刻艺术审美的决绝的反叛来强化艺术的表现与象征。例如《长发哥哥》《人生艳丽》《怨去吹箫》诸印，以近乎琐碎的细腻手法、松柔虚幻的笔形线质、含混扭捏的结字安排为象征，表现出一种难于言表、欲语还休的情态和辗转反侧、缠绵悱恻的情感体验，⑭在当代篆刻创作中将象征主义的艺术手法发挥到了极致（图7-3-4）。

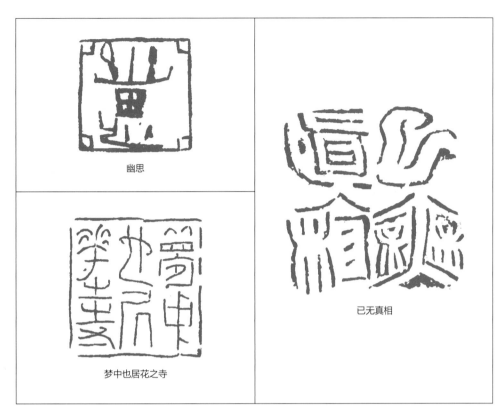

幽思

梦中也居花之寺

已无真相

图 7-3-3　石开 20 世纪 90 年代中期以前篆刻创作举例

　　上文已述，当代篆刻创作谋求"表现"与"象征"的，绝不仅仅只有朱培尔和石开；事实上，还有许许多多的篆刻家（尤其是篆刻创作新生代）都在进行这方面的探索。从上文例举二家的创作实践可以看出，"印出情境"范畴的创作，无论"表现"还是"象征"，都不仅要具足"印中求印"的功底，具有"印从书出""印外求印"的综合能力和才华，而且必须深谙"内照"式心法，必须具有诗人的气质、素养和才情。惟其如此，"印出情境"才有可"表现"的内心体验与精神内容，才有能"象征"的形式语言与独特形象。但是，与以往篆刻的仿古技法展示或风格呈现不同，作为艺术家主体内在的"表现"与"象征"，"印出情境"范畴的创作必须考虑观者能否接受；如果观者无从理解篆刻家在特定作品中所要表现的特定情感、理念或诗境，那么，这样的创作便不能算作"印出情境"，而只能归入"印外求印""印从书出"或"印中求印"范畴。因而，在"印出情境"范畴创作中，篆刻家所需研究的核心问题是采用何种手段来增强篆刻作品的内在表现力，实现对特定的精神内容的有效传达。

长发哥哥

怨去吹箫

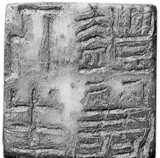

人生艳丽

图 7-3-4　石开 20 世纪 90 年代中期以后篆刻创作举例

首先，从艺术家主体内在表现出发，"印出情境"创作不能不充分考虑印文文辞的选择与运用。[15]在"印中求印"范畴中，篆刻家主要考虑的不是印文文辞而是"印式"规定，充其量会因为印文的字法要求而考虑采用何种"印式"；即使是刻制词句类的闲印，也只会在同一的印风中略有调整。在"印从书出""印外求印"范畴中，篆刻家照样可以用一种一劳永逸的印风刻遍"喜从天降"与"悲自心生"，刻遍"威武不能屈"与"欲辨已忘言"，刻遍"骏马秋风冀北"与"杏花春雨江南"，而不会遭到任何质疑。也就是说，传统的篆刻创作立足点多为他人，必须依据他人的喜好来选择某种风格进行创作，也可以用相对稳定的个人印风来创作所有作品。但在"印出情境"范畴中，篆刻家的创作立足点主要为自己，是自我的内在表现，因特定的情感、理念或诗境而起兴，此际心中必然涌出具有特定意义的文辞，这些文辞又会被篆刻家提炼成适合入印创作的印文词句，或寻找与这些文辞同义的现成词句入印，成为篆刻作品的"印题"。换言之，"印出情境"范畴篆刻创作的印文词句，必定与篆刻家此际的特定情感、理念或诗境直接相关，是艺术家主体内在表现的特殊符号，篆刻家当然会充分利用印文词句的意义引导功能，帮助自己的内在传达。如果说"表现"的篆刻创作重在行为过程，对于印文文辞的选择性并不特别强调，而更多重视创作行为过程中主体的情感体验和状态，那么，"象征"的篆刻创作则必须高度重视印文文辞的特指性，并充分利用其作为情境塑造的导引。

第二，运用特定的印文词句作为内在表现的特殊符号，篆刻家就不能不精心选择"外观"式心法中最为适合的"印格"来表现。如果说印文词句意义是篆刻作品的"识读形象"[16]，那么，"印格"所呈现的则是篆刻作品的"刀笔形象"（或"风格形象"）。前文述及，元明清三代篆刻家与篆刻赏评家对"印格"作了充分细致的研究，明代杨士修《印母》中即已有14格20类"印格"之说，所有这些"印格"都分别代表着不同的"刀笔形象"，而所有这些"刀笔形象"又都必须是独特的、创造性的，都可以用来分别配合相应的"识读形象"所表现的精神内容。因此，与"表现"的篆刻创作可以什么都是也可以什么都不是，并不强调情境的特指性不同，"象征"的篆刻创作既然追求情境塑造的指向性，就必然要求印文"识读形象"与作品"刀笔形象"的深度契合；其作品创作的过程或许充满偶然性，但其创作结果却更多必然性（正相反，"表现"的篆刻创作的结果则更多偶然性）。当然，篆刻家必须防止某些"现代书法"所玩弄的"望文生义"的粗浅"文字图解"[17]，必须是在深入的内心体验的基础上对"印格"的选择，但印文词句之"识读形象"与篆刻风格之"刀笔形象"之间存在着难以言说的"通感"对应关系，则是毋庸置疑的。

第三，从现有的"印出情境"范畴创作看，篆刻作品的边款已经越来越为篆刻家所重视。在"印中求印"篆刻创作中，边款内容简则为纪年勒名、繁则为记事议论，与印文内容可以有直接关联，也可以无多联系，甚至可有可无而不影响印面的独立存在与欣赏。是"印从书出"将边款创作提升为篆刻艺术创作整体的有机组成部分。因此，在"印出情境"范畴的篆刻创作中，篆刻家应充分利用边款这一篆刻本具的形式，来增强篆刻创作的表现力。边款就如同中国画画面上的题跋、如同现代"观念艺术"的主动阐释，成为整件作品不可或缺的有机组成部分。篆刻家通过撰、刻边款妙文来阐释此际所要表现的内在情境，与印文词句"识读形象"、篆刻形式"刀笔形象"相互支撑、相互引发，融合为引人入胜、迁想妙得的篆刻"情境形象"，以此强化篆刻创作的内在表现力。

第四，在当代"印出情境"范畴创作中，传统的最易被人们所忽略的钤印法也备受篆刻家关注，成为艺术主体内在表现的又一大助力。传统篆刻因其与实用的千丝万缕的联系，故印面不大，且篆刻家钤印主要为了编辑印谱，讲究用纸的光洁细致、垫底的厚薄相宜、蘸印泥的轻重适度，以及"以印印纸"的清晰与真切。这样的钤印法已经不能满足"印出情境"范畴创作的需要。当代篆刻艺术在美术馆展示方式的改变，当代影像印刷技术的飞速发展，尤其是篆刻家主体内在表现的需要，已经使钤印法在原有基础上发生了显著改变：印面放大"电子钤印"的印屏展示；在印谱中，作品印面原大、放大、局部放大的展示，边跋墨拓原大与放大的展示，印面与印体的摄影展示；以及在展厅印屏和案头印谱的展示中，篆刻家主动阐释文字的大量加入，如此等等，新型的"钤印法"可以适应篆刻作品展示的各种方式，能够支持"印出情境"范畴创作表现的各种需要，正有待篆刻艺术家们积极尝试，充分发掘其表现功能并加以运用。甚至，对于"表现"的篆刻创作而言，既然重视创作行为过程本身，则篆刻家创作行为的全程录像及其播放，应当是一种最合适的"钤法印"。

综上所述，"印出情境"虽然是篆刻艺术原理中的一个新范畴，但在现当代的历史条件和艺术环境中，它不仅已经证明了自身的合逻辑性和对艺术发展的重要性，而且也初步展示了它在实际创作中的现实可能性及其内在表现的有效性。它虽然以篆刻心法、钤印法的改变为显著特征，但实际上必须综合考虑、灵活运用"印外求印""印从书出"和"印中求印"的一切技法，并且在此基础上大胆创造新形式。可以预见，"印出情境"范畴的篆刻创作必将成为当代篆刻艺术的重要发展方向，并成为当代篆刻创作的主要模式之一。

①　清代王政《（杨介寿）浸月楼印记序》亦云："从古作诗画家，浓淡清奇，各具一体，无不肖乎其人之性情以出之。今视乎篆法亦然。"指出篆刻与吟诗作画一样，都是"肖乎其人之性情以出之"的。

②　狭义上的"表现主义艺术"，专指19世纪末、20世纪初兴起并流行于欧美的重要艺术流派或艺术运动，是艺术家反对传统艺术专注于对外部现象世界的模仿，通过忽视对所描写的对象之外部物理形式的逼真摹写，通过对经典的创作技法、形式语言的大胆改造，着重表现事物的内在实质、表现作者的内心情感。同样，狭义上的"象征主义艺术"也是专指19世纪末、20世纪初流行于西方的文学艺术派别，作者通过创造某种符号来代表自己的某种观念，或者是借助于特定形象的综合来表达自己的内心世界和精神观念。由这两种艺术派别所形成的表现主义、象征主义文学艺术思想影响深远，对中国现当代文学艺术理论与实践均有深刻的影响作用。

③　现当代"写意印风"来源于吴昌硕、齐白石篆刻风格的"写意性"。南吴北齐，其绘画、书法和篆刻皆以"大写意"出之，风靡现代中国，无论是其弟子传人还是其他流派的书画篆刻家，莫不深受其影响。他们的理论依据则是北宋以来的"尚意"书论和"文人墨戏"画论，与现代文学艺术思想本无直接关联。

④　这种由社会文化形态之更替所造成的"断层"，包含了学术思想、艺术观念、知识结构、师承关系、受众群体等等方面的嬗变，因而比人们通常所说的主要因年龄而形成的"代沟"更难跨越。

⑤　例如，韩天衡先生"书从印入"，参照鸟虫篆和叠篆而自创草篆字法；黄惇先生参照青花瓷碗底画押及秦汉金文而自创字法；王镛先生参照汉篆与晋砖而自创字法；石开先生在缪篆的基础上加以变形并参以徐生翁笔意而自创字法；马士达先生基于汉隶书法参以真书行草笔意写缪篆而自创字法，如此等等，都可以归于"自造字法"而有所建树之列。但也有不少依据字书将陌生字法带入篆刻创作者，如以甲骨文、古陶文入印，其书法与篆刻稍有脱节，尚未实现"印从书出"。

⑥ 音乐本来就是一个富于表现性的门类艺术，而20世纪中叶兴起于美国、流行至今的摇滚乐，堪称是表现性音乐中典型的表现主义音乐形态，被认为是一种"人生的态度和哲学"的表现。事实上，摇滚乐绝非人们印象中的简单的吼叫，它有丰富的音乐来源，更有多样的表现方式，包括"猫王"式的摇滚，The Beatles（披头士）摇滚，Punk（朋克）摇滚，以及重金属摇滚等等。作为对程式化、技术化的古典芭蕾舞的反叛，20世纪初兴起于欧美、流行至今的现代舞，也在追求以合乎自然运动法则的舞蹈动作来自由表达舞者的思想与情感，强调思想性、哲理性与创造性，强调舞者的灵魂与肢体动作的高度统一，其舞蹈来源与表现手法同样丰富多样，几乎可以将包括古典芭蕾、民族舞、国标舞、街舞在内的所有舞种的动作融会于其中。

⑦ ［唐］韩愈《送高闲上人序》云："往时张旭善草书，不治他技。喜怒、窘穷、忧悲、愉佚、怨恨、思慕、酣醉、无聊、不平，有动于心，必于草书焉发之。观于物，见山水崖谷，鸟兽虫鱼，草木花实，日月列星，风雨水火，雷霆霹雳，歌舞战斗，天地事物之变，可喜可愕，一寓于书。故旭之书，变动犹鬼神，不可端倪，以此终其身而名后世。"上文尝引赵之谦语亦云："随功力所至，触类旁通，上追钟鼎法物，下及碑碣造像，迄于山川花鸟、一时一事，觉无非印中旨趣，乃为妙悟。"

⑧ "内照"即艺术主体向内心世界反省式的观照，相对于向外部现象世界观照的"外观"而言，这是艺术主体形成精神性的或心理性的"艺术之现实"的基本方式和来源。参见拙著《艺术家、艺术创造与艺术评判》。

⑨ 蒙克尝自述此画的创作缘由："一天晚上我沿着小路漫步——路的一边是城市，另一边在我的下方是峡湾。我又累又病，停步朝峡湾那一边眺望，太阳正落山，云被染得红红的，像血一样。我感到一声刺耳的尖叫穿过天地间；我仿佛可以听到这一尖叫的声音。我画下了这幅画，画了那些像真的血一样的云。那些色彩在尖叫——这就是'生命组画'中的这幅《呐喊》。"

⑩ 周亮工《书吴尊生印谱前》有云："倪鸿宝太史尝诮今之为时艺者，先架骸结肢，而后召其情。予谓今之为图章者亦然，日变日工，然其情亡久矣。"篆刻创作不应当是先按照"印式"规范布置文字构架，再考虑所要表现的情感，而应当以情感为起兴，将情感带入写印、刻印的过程，并作为创作所要表现的内容。

⑪ 在当代篆刻创作中，自觉或不自觉受到表现主义、象征主义文艺思想影响而从事"印出情境"范畴创作的篆刻家，并非只有朱培尔、石开二位先生，实际上有一批中青年篆刻创作者都在以各自的方式进行这方面的探索。本书谨以朱、石二位为例展开讨论。

⑫ 庄天明先生尝言，观朱培尔篆刻如闻重金属摇滚乐。诚为的评。现代摇滚歌手不在唱什么，而在怎么唱；不在唱得是否符合传统乐理、是否优美动听，而在是否撼动人心、激发情感。朱培尔先生的篆刻正是如此，或者更确切地说，朱培尔先生篆刻是以重金属摇滚式的激越手法来表现"猫王"摇滚式的情感体验。

⑬ 这正如同19世纪末法国象征主义画家莫罗所言，"美的色调不可能从照抄自然中得到；绘画中的色彩之美只有依靠思索、想象和梦幻才能获得"。

⑭ 石开先生的此类印作更接近于朱新建先生的《美人图》。当代艺术批评家顾丞峰先生尝评朱画"是人的一种本能的表达"，"他找回了本来和本能的生活"，"在作画的时候，他并没有考虑这么多雅和俗的问题"。此语正可引用来评价石开先生篆刻创作的"现代性"意义。

⑮ 尽管吾丘衍曾对印文内容提出限制，反对词语类"闲印"创作，但元末（如王冕）已有"闲印"出现，明中叶以来更加蔚然成风，体现出篆刻从实用文人私印走向文人艺术的趋势。例如，清代陆以湉《冷庐杂识》记载："印章以切为佳。钱塘袁简斋太史枚之'三十七岁致仕'，萧山汪龙庄大令辉祖之'双节母儿'，语最新确。他若兴化郑板桥大令燮之'康熙秀才雍正举人乾隆进士'，衍圣公孔庆镕之'九岁

朝天子'，则自述其遭遇也。归安孙太史辰东之'其于人也，为寡发、为广颡、为多白眼'，则自道其形状也。钱塘陈云伯大令文述之'团扇诗人'，则以团扇诗受知于阮学使也。至如杨铁崖之'湖山风月福人之印'，唐六如之'江南第一风流才子'，魏叔子之'乾坤一布衣'，则尤显著于世，非此三人，要皆不能当也。"这些都是古人重视印文文辞选择与运用的好例。但篆刻家大多以既成的个人印风来创作这类文辞，而不太注重印文词义与印风意象之间的对应关系，这是以往篆刻创作与"印出情境"范畴创作的不同之处。

⑯ 拙著《书法三步》曾讨论书法的"识读形象"，即由文字书写的初始义所决定，人们在欣赏书法作品时必然首先识读其文义内容，并且由此而形成了"识读文辞—欣赏作品"的传统。篆刻作为以文字为素材的艺术创作也不能例外，因而也必存在着它的"识读形象"。

⑰ "文字图解"是日本"墨象派"书艺与中国"现代书法"中"书画同源"派常用的手法，也是"现代书法"创作沦为粗浅、庸俗的主要表现，因而是"印出情境"范畴篆刻创作必须警惕、慎用的方法。

第八章　印　品

与所有门类艺术一样，篆刻作为文人艺术的形成发展，绝非仅仅是其艺术形式及其创作模式的生成、拓展、深化、完善的过程，同时也是其艺术理念及其品评标准萌发、丰富、提炼、升华的过程。尤其是篆刻脱胎于古代实用钤印，从实用器物到观赏艺术，从工匠劳作到文人雅玩，这样的提升更需要篆刻艺术理念的推动与支撑。事实上，实用钤印与篆刻艺术在制作上并无本质的差别，二者的不同就在一念之间：前者服从于印制、立足于实用，后者追随于文心、满足于风雅。即以古代实用钤印本身而言，本来是权信之物或辟邪之佩，而在崇尚"古意"的赵孟頫、吾丘衍眼中，它们的价值和意义不在用，而在其"典刑质朴"的古雅之美，在其堪为文人雅士自用印章的典范。正是这种艺术理念的萌生，促成文人自用印章从实用形态走向了艺术形态。

篆刻艺术理念萌发于文人艺术家对古代实用钤印的审美观照，亦即发端于品味古代钤印的"印品"。"印品"首先是文人士大夫雅文化活动中的一部分，是包括诗文书画琴棋在内的"艺品"的一个新兴分支，继而又在这一雅玩活动的过程中逐渐形成为特定的审美观照方式和艺术观念。如前所述，这种审美观照同时也成就了作为篆刻艺术形式典范的"印式"观念。换言之，"印品"与"印式"是孪生姊妹，是同时出现、相伴相随、相互支持的："印式"的确立，旨在为文人自用印章的设计与制作找到可以效法、遵循的形式典范，进而成为文人篆刻艺术的形式依据；而"印品"的形成，则是为文人何以应该重视印章、何以必须以古代实用钤印为范式、如何能够将自用印章上升到文人艺术的高度等等寻找理论依据，最终成为文人篆刻的艺术理念。相对而言，在篆刻艺术的生成发展中，"印式"偏于务实，"印品"偏于务虚；但正是这务虚的存在和发展，始终维护、促进着务实的篆刻创作健康发展。道理很简单，"印式"主要面对篆刻创作者，而"印品"不仅存在于篆刻创作者之中，更流布于篆刻欣赏者之中。热衷于"印品"的文人雅士是篆刻艺术的主要接受者和直接参与者，因而是篆刻艺术生成存在的土壤和发展演变的操控者，他们在"印品"中形成的篆刻艺术理念，直接或间接地决定着文人篆刻家和工匠篆刻家们依据"印式"从事创作的发展轨迹。显然，"印品"乃是篆刻艺术原理中与"印式"同等重要、同样贯穿始终的范畴。

与"印式"概念取自于吾丘衍的《古印式》一样，"印品"概念取自于晚明朱简所著《印品》的书名。"印品"作为文人雅士的品印活动始于宋元之际，而这一活动的兴盛并导致篆刻艺术理念体系的形成，当以晚明周应愿《印说》为标志。[①]元初赵孟頫、吾丘衍热衷于品味古代实用印章，分别写成《印史序》和《学古篇·三十五举》，促成了"印式"的确立，开启了文人自用印章的

艺术化；至于元末，吾丘衍再传弟子朱珪擅篆刻，引发了当时顾瑛、杨维桢、张雨、倪瓒、元鼎、陆仁、郏经、陈世昌、秦约、陆居仁、钱惟善、张绅等一众文人雅士的热情赞誉，[②]吟诗作歌、撰文题跋，与其说他们是在颂扬朱珪其人其艺，毋宁说这是文人好印、品印的一次集中展现。晚明顾氏《集古印谱》的刊行，不仅促成了印人—篆刻家之中新一轮的"仿汉热"，同时也激发了文人之中新一轮的"品印热"，文人才俊们雅好此艺，攻印章、精鉴识，声振艺苑，乃至成癖。他们"暇辄抵掌相对，为辨晰其致，得一奇语，辄击节相赏"[③]。也正是在这样的品印活动中，年近而立的吴门才子周应愿撰写了一部内含20个章节的著作《印说》，这不仅是中国古代第一部明确的篆刻艺术意义上的"印品"专著，而且是第一次内容最丰富、体系最完备的篆刻艺术理念的系统阐述。

第一节 "印品"的形成及其三个层面

吾丘衍著《学古篇·三十五举》，其研究的焦点在"印式"的形式规范，侧重于为文人自用印章设计制定印法、字法、章法和笔法诸方面的技术标准。270多年后周应愿著《印说》，其谈论的范围已经远远超出单纯的"印式"形式方面的技法问题，广泛涉及文字起源、篆书演进、印章历史，涉及官印制度的沿革、文人自用印的分离、篆刻艺术的缘起，涉及印章形式的哲学意义、审美价值、文化承载，涉及篆刻艺术与诗的相关、与文的相类、与书画的相通，涉及文人士大夫何以重视印章、因何癖好印章、如何赏玩印章，涉及篆刻艺术的材料辨析、技法梳理、创作宜忌，涉及篆刻艺术的创作心理探究、风格类型划分、继承创新辩证，涉及印人评价、作品赏析、技法得失、篆刻品第，等等，几乎将前人品印曾经涉及的方方面面和时人论印所能涉及的一切话题都一一加以阐发，赫然构建起"印品"理论体系，成为文人自用印设计制作真正走向自觉的文人艺术的有力推手和重要标志。（图8-1-1）

周应愿的《印说》显然是参照南朝梁代刘勰《文心雕龙》的体例撰写的。魏晋南北朝时期，中国古代艺术正处于迅速分化、构建阶段，在门类艺术形成、确立和不断自觉的过程中，士大夫阶层热衷于品人、品艺，经过一段时期的积累，在梁代发展到高峰，有钟嵘作《诗品》，庾肩吾作《书品》，谢赫作《古画品录》，都是对当时社会上层盛行的艺术品评、评议、评述的总结。而刘勰《文心雕龙》作为"文品"，体格最为丰赡完备，最能体现中国古代文人士大夫对于艺术的宏阔的视野、渊深的思索和缜密的考察，即它不是就事论事，而是集艺术史、艺术文化学、艺术美学、艺术技法创作学、艺术批评诸方面思想于一

印說目錄

原古第一
證今第二
正名第三
成文第四
辯物第五
利器第六
仍舊第七
創新第八
除害第九

吳江周應愿　撰
弟應寰應懿　校

印說

印者何信也信從爪何手持信也從簡何節表信也
說者何言之也信者何言乎言之也夫不知之也知者不不言者不不
吾寧不知毋寧知故言之也言之之難馳
辯如濤波橘藻如春華何益殿最然乃會集舊學撮
拾前聞存十一於千百庶幾猶有先民之遺思乎筆
銘有之啗水可脘啗文不活吾甚畏之毋敢曰燁燁
譎詐云爾矣

一原古

宇宙祐坦陰陽牝牝幽攢萬物囘行九區於戲假哉
厥所從來尚矣結繩以前第弗深考八卦而後代有
書契百家言多不經且淺率俚鄙往往附會世所弗

图 8-1-1　[明] 周应愿著《印说》书影

身的"艺术评说"。而在篆刻艺术形成、确立和不断自觉之际，周应愿仿照前贤作《印说》，绝不能仅仅理解为年轻才子的个人兴趣或卖弄才学，而更应当视为文人士大夫对"艺品"在艺术形成发展中重要意义的深刻认识。可以说，周应愿《印说》是自觉地继前贤文品、诗品、书品、画品之后续写的"印品"，其"印"，既是指古代实用钤印，也是指篆刻艺术、篆刻家（尤其是文人篆刻家）和篆刻作品；其"说"，既是指对古代实用钤印的品味和记述，也是指对篆刻艺术技法的探究和创作的剖析，对篆刻家、篆刻作品、篆刻风格的评议和阐述。没有"印品"，篆刻只能局限在工匠技艺的范围内；是"印品"将篆刻提升到文人艺术的高度。所以，周应愿《印说》对于明代中期篆刻艺术发展的推动作用，与文彭、何震推广石质印材的身体力行，与顾从德《集古印谱》及《印薮》的印行，应当等量齐观。

从明代晚期人们对于周应愿《印说》的不同态度，可以较为全面地理解"印品"在篆刻艺术发展中的作用。首先是业余爱好鉴赏古印与评议篆刻的文人雅士（周氏本人即属此类），他们对周氏《印说》表现出了极大的热情和赞赏。例如，吴门"主词翰之席三十馀年"的王稚登在序周氏《印说》时写道：

> 周公谨著《印说》成，余读之颐解，出入必将一编置笥中。忧至则以代酒，疾至则以代药。自计安得吐妙词如璎珞宝珠、珊瑚琅玕者……盖余读《印说》至二十而始叹曰：美矣，善矣，为印之说者，无以复加矣。其旨奥，其辞文，其蕴博，其鉴深，其才宏以肆，其论郁而沉，称名小，取类大，富哉言乎，其是说之谓与！

应邀为人撰序，不免溢美之词，此处引文前段或可理解为提携后学的褒奖；但后段评价却是在与宋元以来的"印品"比较之后得出的结论④，指其立意深奥、文辞优雅、内蕴广博、鉴识深刻，不仅是中肯的，而且符合文人士大夫"艺品"的一贯准则：评议的是具体而微的印章—篆刻，涉及的却是广博深远的经史艺文。唯有作者学富五车、见多识广，评议才能以大论小、小中见大。换言之，周应愿的"印品"属于典型的文人士大夫式的"艺品"，因而深受当时文人雅士们的欢迎并引起共鸣。⑤周氏的友人、诗人藏书家刘世教甚至指《印说》是他们共同交流讨论的结果，周应愿实际上只是执笔起草者而已。⑥后来沈野撰《印谈》，也是一篇重要的文人"印品"著述，其立场和观点与周应愿相通（图8-1-2）。朱简虽然在《印经》中对周氏"印品"提出批评，但同时也承认其"所著《印说》而都人士乐诵之"，他不仅在自己的著述中引用《印说》语，其《印品》写作也

图 8-1-2　［明］沈野著《印谈》书影

应是受到周氏启发。

对周氏"印品"的第二种态度，来自文人兼篆刻家。他们站在文人的立场，高度赞赏周应愿的"印品"；但从当时篆刻家实际需求角度考虑，又嫌其所论迂阔。例如，杨士修《周公谨〈印说〉删》序云：

> 予知周公谨氏《印说》行于世久矣，屡求不得。《印母》成，以告予从父茂谦氏，从父适出《印说》示予。读之竟日，真如说中所云："如入山阴道中，应接不暇。"其援引处凿凿有据，立论处咄咄逼人。列之案头，备我展阅，诚大观也。然施之实际，犹不免说"龙肉"也。用是摘其可刀可笔者若而条，名《印说删》，庶几与不佞所说皆"猪肉"耳。置之道旁，道旁之人辄饱之矣。序是说者为王百穀氏，亦删其首尾而取其中间。缘题畅衍，华实并茂，全部鼓吹已具于是矣。

杨士修的《印母》是在周氏《印说》影响下撰写的"印品"，但与周氏之说

图 8-1-3 ［明］杨士修著《印母》书影

的海阔天高不同，杨氏品印的目光更多聚焦于印章—篆刻本身（图8-1-3）。也就是说，作为文人，杨氏很钦佩周氏"印品"的援引与立论，见到《印说》如获至宝；但作为篆刻家，杨氏又清楚地知道当时印人的真实水平和实际需求，故将《印说》加以删减，保留其中对于印人"可笔可刀"的段落，使周氏"印品"在"华实并茂"的实用层面上得以流传。杨氏作《周公谨〈印说〉删》之后，又有好事者加以转抄，并伪托赵宧光之名而改称《篆学指南》，一方面称赞周氏《印品》"叙论精确"，另一方面又说"第稍嫌其繁冗"，因此"特节录数则，语虽不多，而作印之要已备"⑦。这反映出杨士修式的对周氏"印品"的接受方式颇有社会基础。

对于周氏"印品"的第三种态度，则是文人职业篆刻家之见。文人职业篆刻家对当下的篆刻艺术实践予以更真切的关怀，在他们看来，周氏《印说》是华而不实的隔靴搔痒。例如，徐上达《印法参同》虽然将《印说》列入参考书目，但批评其"言多迂阔，不切事情"（图8-1-4）；而对吾丘衍《三十五举》则奉为经典。可见，对于当时大多数职业印人来说，"印品"虽然也应当学习，但印人们需要知道的是怎样做而不是为什么必须如此做，因而"印式"比"印品"更切

图 8-1-4　［明］徐上达著《印法参同》书影

印經

明

西越朱聞修能著

古絳韓霖雨公閱

東徐萬壽祺若定

日維皇羲肇立竒偶象鳥圖雲荒平莫剖碑

故所遺鼎彝所識惟金石是則爰契從蕃分

隸代興惟金石是徵作遡原

序字先小篆秦斯碑刻端卟淳雅一帰前

蕉始有歸指取以爲則次大篆史籒石鼓

信體結搆不律而符小篆因之取以爲宗

次古文三代金石銘款不能據有所殀而

佀形立意開拓規模取從疏其原次八分

權量神識摹印刻符文簡而方筆正而勁

體兼隸篆微生寫意取從極其變竒字通

於古文繆篆通於八分若夫銅盤綢戟之

繁荊璽碧落之爲滕公墓碣之怪延陵季

图8-1-5　[明]朱简著《印经》书影

实、更重要。朱简在其《印经》中更是旗帜鲜明地批评道：

> 周公谨衍义敷辞，谈空入微，而渊源未疏，犹之胡僧说法，自可悦人观听。

即是说，周氏"印品"注重文辞的雕琢修饰与意义的铺陈引申，导致其游离于篆刻技法创作实际之外而过于务虚过于琐细，变得中听不中用了（图8-1-5）。也正是基于这样的认识，徐上达、朱简都致力于将周氏"印品"提出的宽泛的一般艺术理念落实到具体的篆刻实践中去，对其点到为止所论及的"印式"规范、篆刻技法和篆刻创作加以充分展开，并且以更为贴切和直白的语言重新表述。

　　上述三种对周氏《印说》的不同态度及其处理方式，其实就是当时社会文人"印品"存在、传布的三个层面。它们的存在表明，在篆刻艺术发展之初，"印品"有其自身独特的功能指向。不同于"印式"概念主要指向篆刻艺术的具体技法及其在篆刻创作中的具体运用，用以指导篆刻家具体的艺术实践，"印品"概念主要指向篆刻作为一门高尚的文人艺术的基本属性、基本价值、基本标准和基

本规律，用以提升包括篆刻家、篆刻受众在内的全社会对篆刻之艺术性的认知。文人雅士自然倾向于周应愿式的将篆刻引向印外的"印品"，职业印人则倾向于徐上达、朱简式的将"印品"融入"印式"的评议，杨士修式的华实并茂、兼顾二者亦具有广泛的接受基础。正是这三个层面"印品"的广为传布，使篆刻艺术理念迅速深入人心，使文人自用印章制作一跃而成为与诗文书画相提并论的艺术门类。

第二节　印史评述与技法辨析

相对于"印式"而言，"印品"侧重于篆刻艺术理念层面的研究，但它又不是纯粹的形而上的思辨，而是时时处处围绕着篆刻形式而展开。即以周应愿《印说》为例，尽管其习惯于旁征博引、罗列典籍、借喻推阐，似乎信马由缰、往往跑题，但其目的则是为了丰富人们对印章—篆刻形式的认识，提高人们对印章—篆刻形式之文化价值、审美价值的重视，开拓篆刻家进行篆刻创造的思路，激发人们从事篆刻创作与鉴赏的热情。由此可见，现今的学者将其归为篆刻美学，并不能全面概括它所具有的实践性及其对篆刻创作的指导意义；它不仅与当时的学术思想、艺术观念直接相关，而且也是人们的古印鉴识、篆刻创作的经验总结。[8]确切地说，"印品"乃是文化与技术、创造与接受相复合的篆刻艺术学，直接指向篆刻艺术家的"心法"和"印法"。

作为篆刻艺术理念的集中体现，"印品"在内容上必然有其结构性，即它包含着品鉴评议印章—篆刻的多角度或多方面。王稚登为周应愿《印说》撰序，曾对其20章内容加以简要概括。[9]如果将其理解为"印品"的20个方面，不免显得繁琐。而如果立足于篆刻艺术原理，则可以从"印品"的功能出发将其总结为四大方面：一是印史评述，篆刻正名；二是技法提炼，器物辨析；三是创作评议，承创辩证；四是技艺分析，品第判定。这四大方面"印品"对篆刻艺术实践发展的推动作用及其当代意义简要分析如下。

（一）印史评述，篆刻正名

综观元明以来"印品"对古代实用钤印的评述，都不是在做严格、细致的古代印章史研究，而是通过艺术文化学角度的探讨确认实用钤印的文史价值与艺术价值，值得文人士大夫格外珍惜，得出"自古及今，达观宏览之士未有不重印者"（周应愿《印说》语）的结论；通过品味古印进一步确立和巩固赵孟頫、吾丘衍以来的"印式"观念，确认文人自用印章制作的典范，并认清篆刻艺术的基本印法。"印品"为篆刻的正名，重在区分文人自用的艺术化篆刻与当下实

用印章，周应愿所谓"官印从时，自制印从古"，言简意赅地总结出自赵孟頫以来文人篆刻的独特追求，这就要求文人士大夫不能不讲究自用印的设计与制作，为篆刻艺术的发展奠定广阔的社会基础。而一旦自觉地将文人篆刻与一般实用印章区别开来，文人雅士们便可以在"印品"中展开联想和想象，将自己擅长的诗文书画艺术理念和艺术方法带入文人篆刻的创作与鉴赏，用类比、参照、互释的方式将文人篆刻与诗文书画联系甚至等同起来，形成"文也、诗也、书也、画也，与印一也"（周应愿《印说》语）的观念。

篆刻与诗文书画同一的观念，绝不可能产生于工匠印人对"印式"的艰苦模拟之中；作为一种艺术通感，它只能萌发于较为超脱的文人"印品"中，形成于作为雅玩的文人业余篆刻创作之中。它确乎是早期"印品"的重要成果：它不仅将印章制作这一传统的工匠手艺提升到了文人艺术的高度，而且理所当然地将高度成熟和完备的诗文书画艺术技法、创作、品评理念移植到篆刻中去，其双重含义及其双向作用使篆刻艺术理念获得了飞跃发展。尽管这些移植来的艺术技法、创作、品评理念在刚刚起步的篆刻艺术中显得"夹生"、显得"迂阔"，但正是它使"印品"与生俱来地具有了超前性、前瞻性，具有了一种与具体的篆刻艺术实践不即不离的相对超然的态度，成为了篆刻艺术实践追求的目标和不断向前发展的内在驱动力，从"印中求印"到"印从书出"、再到"印外求印"乃至"印出情境"，这是后起的篆刻艺术能够在近现代追上书画艺术的步伐、毫无愧色地实现书画印一体化的最主要原因之一。

显然，当代篆刻艺术寻求继续发展，不能谨守在既有的技法体系内部，仅仅沉醉于字法、章法、笔法、刀法的磨练与运用，而是必须大力发展"印品"，必须继续坚持"文也、诗也、书也、画也，与印一也"的艺术理念，努力将当代文学、诗歌、绘画、书法、音乐、舞蹈等等艺术门类中先进的艺术理念移植到篆刻艺术中来，从艺术学原理的高度来观照、评议篆刻艺术实践，尽可能地拓宽篆刻家的视野和思路，使篆刻艺术继续保持向前发展的动力。

（二）技法提炼，器物辨析

篆刻艺术从实用印章制作脱胎而来，当其形成发展之初，篆刻制作乃至设计主要凭借个人经验，尤其是工匠印人更有秘不示人的独门绝技。而从门类艺术建立与发展的角度看，篆刻必须有属于本门类通适的基本的形式语言和技法体系。因此，自吾丘衍《三十五举》根据"印式"研究而草创篆刻印稿设计诸法以来，文人"印品"参照诗文书画诸艺术门类早已发展完备的技法体系及其思维方式来评议篆刻，促使篆刻艺术能够在明代中后期迅速构建起包括印法、篆法（即字法）、章法、笔法、刀法在内的较为完备的技法体系。从明代中后期周应愿、沈

野、杨士修、徐上达、朱简诸家著述中不难看出，文人"印品"与印人实践相辅相成、相得益彰：文人"印品"借鉴诗文书画提出篆刻应有的技法框架，通过对印人创作实践经验的归纳总结，使技法体系真正实现篆刻化；又通过对篆刻创作的评议，促使印人在实践中不断提炼和优化技法。

文人"印品"评议篆刻创作，不能不关注篆刻创作中工具材料的选择与运用。事实上，篆刻技法与工具材料密切相关、互为因果，在文人几乎都只篆不刻的时代，篆刻的工具材料问题并不突出；但明中叶正值传统印材（诸如铜、玉、牙之类）仍被广泛使用，新兴的青田石材有待推广之际；而文人选用可以自篆自刻的石质印材，又使所有印人都必须面对刀具改良与刀法探索的问题。周应愿《印说》提出"牙不如铜，铜不如玉，玉不如石"的观点并加以阐发，将篆刻艺术鉴赏从对印材贵贱的关注转向对印面刀法表达笔法的欣赏，无疑促进了当时石质印材在篆刻创作中的普及。文人"印品"对篆刻工具材料的评议，绝不仅仅是技术角度的认知，而主要是从艺术文化学的角度来观照，因而不粘不滞，带有较大的灵活性和启发性，不会成为束缚篆刻家手脚的条条框框。

当代篆刻作为门类艺术的发展，如果要跟上时代的步伐，适应当下的新条件、新需求，就同样面临着传统印材是否应当拓展、能否有效拓展的问题，也必然会带来一系列的传统技法如何改进的问题。这就需要有通透豁达的"印品"展开对篆刻工具材料及其技法的讨论，帮助篆刻家们解放思想、开阔思路，勇于尝试各种可能的新材料，探索各种有效的新技法，使篆刻艺术获得突破性的发展。

第三节　创作评议与品第判定

（三）创作评议，承创辩证

关于篆刻创作过程、创作状态和创作风格的评议，乃是文人"印品"特有的重要话题之一。吾丘衍专注于"印式"研究和形式规范的建立，主要是为文人自用印章设计提供古雅的范本和依据，尚未顾及篆刻作为完整的"艺术创作"的其他种种相关问题；印人们模拟"印式"并埋头精雕细刻，也不会回味"创作"状态。唯有如周应愿、沈野这样态度相对超然的文人雅士，会热衷于以既有的诗文书画创作理论来评议篆刻创作，以自己的诗文书画创作经验来体味刻印时的精神状态，并由此提出似乎"迂阔"的相关见解。例如，在篆刻家应有的创作状态方面，文人"印品"将写诗、作赋的基本理念和基本方法引入篆刻创作，要求篆刻家以读书来养创作，篆刻创作须"兴到"、须"神悟"、须有"禅理"；在篆刻创作过程及其所涉技法方面，文人"印品"仿效传为王羲之《题卫夫人〈笔阵

图〉后》的叙述方式来梳理篆刻创作过程，揭示篆刻技法诸元素在创作运用中的相互关系；⑩在篆刻创作条件方面，文人"印品"参照孙过庭《书谱》中"五乖五合"的观点提出"印有十不刻"⑪，力图将工匠性的印章刻制手艺转变成为完全自主性的文人雅玩；在篆刻创作风格方面，文人"印品"依据诗品、文论、画品、书品的方法分析篆刻创作的审美风格类型，⑫既是提示篆刻家有针对性地按照用印人身份选择相宜的形式风格，也是以人喻印，帮助篆刻家和篆刻欣赏者品味古代"印式"和今人篆刻中可能存在的审美类型。如此等等，尽管对于明代中后期大多数印人来说，这些文人"印品"需要经历一个接受、消化的过程，但毫无疑问，它所建立起来的篆刻创作理念，不仅显著提升了文人自用印章制作的文人艺术品格，也使越来越多的篆刻创作者有了努力的目标，使文人士大夫阶层的广大篆刻鉴赏者有了接受的导向。

文人"印品"关于篆刻创作中模仿与变化、继承与创新关系的评议，也是其区别于"印式"概念的要点之一。"印式"概念一旦确立，其主要任务便是为篆刻艺术制定形式规约，作为印人必须遵循的形式法则而存在；文人"印品"虽然同样强调对"印式"的模仿和继承，并由此衍生出"印化"概念（关于"印化"概念，将在下文展开讨论），但是，在高度发达的诗文书画艺术观念深刻影响下，它在篆刻艺术形成发展之初即已提出了"拟议"与"变化"、"仍旧"与"创新"之关系的话题并展开讨论。杨士修《印母》甚至认为："取法古先，追秦逼汉，是名典格；独创一家，轶古越今，是名超格。"直接将出新独创视为篆刻艺术创作的最高境界。⑬在篆刻艺术形成发展之前，传统的文人艺术中的诗文书画早已经历了千百年的艺术实践，不仅其艺术风格随着时代风尚的变迁而不断更替，其艺术观念也随着学术思想的演变而不断丰富发展。总体而言，传统诗文书画中的"艺品"观念既强调尊古，即尊崇古风、敬重古贤、遵奉古法，强调艺术的历史继承性；同时又强调出新，即重视情性、肯定个性、彰显自我，强调艺术的个体独特性或变化创新。仅就书法而言，从区分"古质"与"今妍"到讲求"古不乖时、今不同弊"，从反对"随人作计"到倡导"复古"，各种艺术观念或对立或共处，或交替或并存；而明代中后期所崇尚的"性功结合"，即情性与法则并重、个性与传统圆融的思想，可以视为对此前书法艺术理念的一次总结。这样的观念被文人以"印品"的方式灌输于篆刻，并且作为周应愿、沈野、杨士修、徐上达、朱简等不同层面文人"印品"之共识，丝毫没有因为早期"印中求印"的创作实际而顾忌强调变化、创新是否有过于超前之嫌。换言之，文人"印品"从一开始就为篆刻创作确立了继承与创新必须统一的先进的艺术原则，即篆刻创作如果属于文人艺术，理所当然就必须奉行继承与创新相统一的"先验"原

则。无疑，这是明中期以来篆刻艺术创作始终在继承的基础上不断寻求创新的内在动力。

（四）技艺分析，品第判定

文人"印品"虽然包含有丰富的篆刻美学思想，但它绝非纯粹形而上的、述而不作的篆刻美学，而是努力切入篆刻实际、干预和指导创作实践的篆刻艺术学。除了上述种种总体性的艺术原则，文人"印品"都在尝试对篆刻创作中技法运用的技术标准与艺术要求作更为具体的探讨。例如，周应愿在品鉴古代实用印章及当代篆刻作品的过程中，抓住篆刻创作中最关键的技法篆法（即字法与笔法的综合）与刀法，提出了"篆之害三，刀之害六，除此九害，可通于印"的技术性标准，[14]并以此剖析被奉为"印式"的古代实用印章的技法得失，开启了明中后期文人"印品"对字法、笔法、刀法广泛而又深入的探究。沈野、杨士修、徐上达、朱简也都以自己的方式提出篆法、刀法的所"要"与所"忌"，所"得"与所"病"；[15]朱简《印品·谬印》还据此对当时名家如何震、苏宣、梁千秋、陈万言等人的印作进行分析批评。这些技术性标准的总结提出，固然与文人篆刻家们亲身参与篆刻创作的实践经验相关，但更主要的还是借鉴了诗文书画高度成熟的技法理论，有助于篆刻家们深入反省、不断完善自己的创作技能。又如，在《印说·众目》中，周应愿还用"令如"（即使之如同）的比喻方法，开创性地对篆刻创作中篆法、用刀提出了一系列细致入微的艺术要求，[16]将技术标准转换为审美标准，把笔下刀下实实在在的具体操作与自然万物千变万化的奇思妙想联系在一起，既深入篆刻创作实际，又保持了文人"印品"高标风雅的特性，为篆刻上升为文人艺术奠定了丰厚的观念基础。

文人"印品"进而将诗文书画的品第观念引入篆刻，这不仅是篆刻成为文人艺术门类的重要标志之一，也是在为篆刻创作建立艺术品评标准——这是狭义的"印品"概念的内涵。换言之，狭义的"印品"是指篆刻创作的品第划分，如同诗文书画各有其"品"一样。周应愿在《印说·大纲》中明言："文有法，印亦有法；画有品，印亦有品。"即他的篆刻品第观念是从绘画品第借鉴而来。事实也是如此。古代绘画品第始于南朝梁谢赫《古画品录》，将前贤今人绘画划分为第一至第六品。初唐李嗣真续画品，将古今绘画分为"上、中、下"三品九等，并在上上品之上增加了技巧出神入化的"超然逸品"；后张怀瓘将其改造为"神、妙、能"三品九等；而中唐朱景玄又在张怀瓘画品之外增加了更具隐逸超脱性质的"格外逸品"。北宋以来直至明代，绘画四品如何排序始终莫衷一是，[17]大抵从技术角度考量者主张"神、妙、能、逸"，以文人情怀品味者则主张"逸、神、妙、能"。周应愿尝试建立篆刻品第按照"逸、神、妙、能"四品

排序，[18]不仅明显是参照了当时流行的绘画品第，而且充分反映出其"印品"的文人雅士超脱秉性；即如果依据当时篆刻创作所处的历史阶段及其实际状况，采用唐代以前基于"质量批评"的品第标准更合时宜。也正是针对这个问题，后来朱简从刀笔关系的技术角度重新制定篆刻品第，即"神、妙、能、逸、外道、庸工"六品说[19]，并获得了篆刻家们的普遍认同。但无论如何，周氏对篆刻艺术品第的创建功不可没。

值得一提的是，尽管篆刻艺术刚刚形成，尚处于"印中求印"的早中期，文人"印品"不仅为之建立品第体系，而且已经在划分"流派"。例如，朱简《印经》提出了以文彭为代表的"三桥派"，以何震为代表的"雪渔派"，以苏宣为代表的"泗水派"，以及一批"皆自别立营垒，称伯称雄"的印人。众所周知，所谓艺术流派，乃是对既往艺术家艺术创作相关性的一种考察方式，这种相关性包括门派性的师徒承传、风格性的彼此趋同、地域性的相互影响、组织性的同声共气等等；艺术史家通过对这种相关性的甄别梳理，将艺术史上众多的艺术家及其纷繁复杂的创作现象作分类概括。回顾篆刻艺术的形成与发展，自赵孟頫、吾丘衍一脉相传，即使是到文彭，篆刻尚处于篆与刻相分离的草创阶段，并无"流派"可言（可谓有流无派）；而自文彭推广石质印材到《印经》成书，其间不过五六十年[20]，况且何震、苏宣皆出自文彭门下，又都属于"印中求印"的职业印人，彼此之间主要是由刀法差异造成的风格不同，[21]以"流派"论之似乎有些夸大其词。然而，朱简"印品"所开启的篆刻流派考察，不仅是明中后期"名流竞起，各植藩围"之情状的写照，为后人研究篆刻史留下了宝贵资料，而且更重要的是，将艺术史的研究方法稍显超前地植入新兴的篆刻艺术，对篆刻家如何审视自己的创作风格、如何在竞争中寻找适合自己创作发展的方向，都是极富启发性的。

综上所述，文人"印品"四大块面的思想内容，几乎涵盖了明清印论的主要艺术理念。正是由于这种"印品"活动的存在及其艺术理念的熏染与推动，造成了当时篆刻艺术（亦称"明清流派印"）的快速发展。毫无疑问，当代篆刻艺术创作的发展，同样需要这种具有艺术学理论高度、视野开阔、触类旁通、相对超然而富有前瞻性的"印品"的引领。

第四节　"印品"的时代性

同为篆刻艺术原理的重要范畴，"印品"与"印式"的区别还在于，前者是文人雅士对古代实用钤印及当下篆刻创作相对主观的观照、理解与评议，后者则

是其对古代实用钵印相对客观的认知、选择与总结。因此，后者虽然随着人们对古代文化认知的发展、随着"印品"审美标准的拓宽而有所丰富扩展，但相对稳定；而前者随着文人雅士对"印式"认识的深化、对篆刻艺术创作认识的深化而变化，随着其所处时代之学术思想、文化艺术总体环境的演变而变化，始终处于流动变化之中。由此可见，"印品"的时代性包含有两重含义：一方面，篆刻本身发展的阶段性特点要求着不同的"印品"，这是由篆刻的"本体性眼光"造成的"印品"的时代性；另一方面，不同历史时代文化发展的时代特征也使"印品"有所不同，这是由当时的"文化性眼光"造成的"印品"的时代性。这两方面交互作用、相辅相成，造成了"印品"必然带有深刻的时代烙印。换言之，"印品"作为篆刻艺术理念绝非一成不变的，它伴随篆刻艺术发展而不断调整、修改着，使自身紧贴着篆刻创作又始终凌驾于创作之上，为篆刻艺术制定标准、指引方向。

早在篆刻艺术萌芽之初，当印人们热衷于以新奇相矜，不遗馀巧地模拟鼎彝壶爵、木石花鸟之际，以赵孟頫、吾丘衍为代表的文人雅士开创"印品"，提出文人自用印须以"古雅"为标准，以魏晋而下富有"典刑质朴之意"的实用印章为典范、为"印式"，将篆刻引入了漫长的"印中求印"阶段。然而，"典刑质朴"是一个较为笼统的审美范畴，印人们大多取其狭义上的平正、端庄、朴实的审美类型（这也与当时文人自用印章的实用性要求相关），对古代实用钵印的取法局限在较小、较单一的范围，很多风格各异的古印长期被排斥在"印式"之外。而明中后期文人"印品"倡导篆刻创作的人格化风格的多样性，划分出种种"印格"并加以界定，则有助于解放印人们的思想，促成了篆刻创作各标风格、流派竞起的局面。文人"印品"关于印材选择的讨论以及一整套相关技法的研究，也逐渐扭转了长期以来铜、玉、牙诸种印材混杂使用的状态，有效地将篆刻艺术收拢到便于文人自篆自刻的石印创作上来。

早期文人"印品"为当时印人们提供的"印中求印"具体创作标准，可以归结为以下几点：一是必须以"印式"作为篆刻艺术唯一的形式依据；二是必须以精熟的刀法对"印式"之"古貌"作精准、完美的转换；三是必须以独特性的刀法体现对特定"印格"（亦即"印式"风格类型）的追求与诠释；四是必须以混杂于古印之中难以辨别作为最高的技术标准和审美标准。当印人们在此标准的引导下沉迷于"仿汉"与仿圆朱文创作之际，文人"印品"从篆刻与诗文书画的相通一理切入，竭力鼓吹篆刻形式的审美属性及其审美标准，不仅有力地将刻印手艺提升到文人艺术的高度，而且依据诗文书画的艺术发展逻辑，倡导篆刻艺术必须坚持继承与创新相统一的原则，激发了印人们的创造热情。文人"印品"更

从考察刀法与笔法的关系入手，提出了"以刀法传笔法"的创作理念，并且建立起以如何处理刀笔关系为核心内容的创作品评标准，将篆刻创作引向了"印从书出"范畴：从通过提高篆刻笔法水平来深化"印中求印"的广义"印从书出"，进而走向以特定的篆书笔法辅之以特定刀法打造个人篆刻风格的狭义"印从书出"。

中期文人"印品"为当时篆刻家们"印从书出"提供的具体创作标准，也可以归结为以下几点：一是必须坚持在"印中求印"的框架下以笔法统率刀法、以刀法传达笔法；二是必须练就精湛的篆隶笔法，最好是成为风格独特的篆隶书法家；三是必须练就与独特的笔法相匹配的、足以传达笔法之韵味的特殊刀法；四是以刀笔浑融、印风独特为最高标准。当篆刻家们自矜于"印从书出"，追随流派而又努力以"巧"逸出之际，以赵之谦、胡澍、叶铭为代表的文人"印品"又跳出"南北宗"的藩篱，倡导在"合宗"的基础上向更为丰富多彩的古代金石文字取法，向天地万物取法，将人世间的离合之遇、悲欢之情融入篆刻创作。（图8-4-1）这种新型的篆刻艺术理念在金石学鼎盛的历史背景中迅速赢得了文人雅士们的共鸣，启发了篆刻家们的思路，将"印从书出"引向了更具活力的"印外求印"，造就了近代篆刻艺术创作的辉煌。

后期文人"印品"为篆刻家们"印外求印"提供的具体创作标准，可以归结为以下几点：一是必须有深厚的"印中求印"与"印从书出"的功底；二是必须有广博而又精深的综合艺术修养，尤其是古代金石文字修养；三是必须将"印外"的形式素材巧妙地融入篆刻本有的形式，使二者完美融合；四是必须勇于坚持自己的独特性艺术追求，善于彰显艺术个性。而在现当代篆刻家们苦苦追寻却大多无力践行"印外求印"之际，艺术评论者们的"印品"将时代性的艺术思潮带入篆刻创作评议，竭力宣扬情感抒发、即兴而为、大刀阔斧、不计工拙的"艺术精神"，吸引众多的篆刻创作者投身到"写意印风"中去，有意无意地将外求性的"印外求印"引向了内求性的"印出情境"。

作为当代"印品"的一个重要导向，内求性的"印出情境"理应属于表现主义艺术的范畴，是对以模仿"印式"为根基的篆刻艺术传统的又一次重要的观念突破。这就需要参与"印品"的艺术评论者们以更为开放的态度，广泛借鉴中西艺术理念及其艺术实践，并且努力将之融入传统篆刻，探讨、揭示篆刻形式的内在表现力及其相应的技术标准与艺术品评标准，为当代篆刻创作者提示前进的方向。就目前"印品"关于这一创作范畴的讨论来看，"印出情境"已经初步形成了一些具体的创作要求：一是必须深入理解"艺术表现"与"艺术象征"，形成高度的理论自觉；二是必须通透把握与娴熟运用"印中求印""印从书出""印

图8-4-1　[清]赵之谦《书扬州吴让之印稿》

外求印"诸范畴的形式语言体系，从中发现和发掘艺术表现、艺术象征的潜能；三是必须深刻体验与自省内在哲思、意念、情感，精心推求其对既有篆刻形式语言构造变更重组的可能性，并力求这种形式构造变更重组的新颖独特性与合逻辑性；四是必须考量印之情境表现的有效性，包括形式与情境表现的深度切合或内在关联，新形式对既有篆刻形式语言的连续性或可容忍破坏性；五是必须自觉运用各种可能的方式对自己的艺术创造作出合理的主动阐释，以提高观赏者的可接受度。如此等等。

从上述篆刻创作实践、时代性文化风尚与"印品"之关系的简要梳理不难看出，作为篆刻艺术原理的重要范畴，"印品"是历史性的；每一种篆刻创作范畴及其品评标准的形成，都意味着"印品"的一次阶段性结壳。而其紧扣时代学术思想、文艺理论的脉搏，与篆刻创作不即不离，又使"印品"始终能够保持不断自我更新，率先破茧而出，并牵引篆刻创作不断向前发展。因此，篆刻家没有任何理由将"印品"视为与创作无关的闲谈拒之门外，相反，必须虚心学习"印品"，甚至积极参与"印品"。事实上，尽管文人雅士如赵孟頫、周应愿、沈野的"印品"非常重要，但文人篆刻家如徐上达、朱简、赵之谦的"印品"更能直接指导当时的篆刻创作。从篆刻家所必须掌握的篆刻技法的角度看，"印品"作为篆刻艺术理念，其实就是篆刻家的"心法"，是篆刻艺术创作的灵魂所在。吾人习惯以"眼手关系"来阐释个体创作水准，有所谓眼手皆高、眼高手低、眼低手高、眼手皆低等等状况，此处"眼"指的就是"心法"，就是篆刻家对"印品"融会贯通之后所形成的自己独特的篆刻艺术理念。"眼"指挥"手"，"心法"统率"手法"；唯有"心法"高妙，"手法"才能跟进和高妙。即此而论，"印品"又确乎是篆刻艺术高层面上必须深入研究的核心技法。

强调"印品"是"心法"意义上的篆刻技法，或者说它是篆刻艺术高层面上的核心技法，无非是说，"印品"绝不仅仅是评论家的事；篆刻艺术家必须像掌握字法、章法、笔法、刀法等狭义的技法那样，熟谙"印品"这一广义的技法："印史评述，篆刻正名"关乎对篆刻的理解和"印式"的把握；"技法提炼，器物辨析"直接讨论狭义的技法和材料工具；"创作评议，承创辩证"为篆刻家反思创作宜忌、明确创作理念提供指导；"技艺分析，品第判定"帮助篆刻家认识创作优劣、树立艺术思想——"印品"的这四大功能无不具有方法论的意义，是每一位篆刻家必须具备的艺术思维之法。事实上，自赵孟頫、吾丘衍以来，历代伟大的篆刻艺术家无不参与品印，无不掌握"印品"之法。只知狭义的篆刻技法而不通广义的篆刻之法，只知刻印而不善品印，乃是工匠印人的典型特征。

① ［明］周应愿《印说》撰写于1587—1588年间，早朱简《印品》（撰写于1597—1611年之间）约10年。实际上，作为语词，"印品"与"印说"基本同义，它们都是对当时文人品印活动的称谓。

② 参见黄惇编著《中国印论类编》上卷，第205—212页，荣宝斋出版社2010年12月第一版。

③ ［明］刘世教《吴元定印谱序》中语。见［清］黄宗羲《明文海》卷三百十八，据文渊阁四库全书本。

④ 王稚登《周公谨〈印说〉序》云："古今之说印者，王厚之、米芾、王球、赵孟頫、吾衍、吴睿、杨遵而下若而人，非不辨析考证娓娓乎其言之也，而皆大暗小明，近喦远泒，纪事则溪刻不经，摛词则蒙茸可鄙。"

⑤ 周应愿在《印说·众目》中记载其友人关于《印品》的评论，云："沈公仲不以规我，好言相慰，谓吾说印如入山阴道中，应接不暇；又如常山之蛇，击首尾应，击尾首应，击其中首尾俱应。《原古》十九条，如李广行兵，不击刁斗。《细目》一条，如程不识，逐队逐伍，排列整齐。予曰：'不然。如草木丛生，不堪芟薙。'顾道行曰：'不然。《易》曰：其称名也小，其取类也大。如刘伯伦颂酒，意气所寄。'"又云，"公章曰：'兄言如东方生曼声长啸，辍尘落帽。'公美曰：'如相如虚辞滥说，要归引之节俭。'吾师闻之，曰：'已矣，说止矣，虽有他说，勿说之矣。'"由此可见，当时文人雅士对周应愿印品虽有"要归引之节俭"的劝告，但总体上是认同和赞赏的。

⑥ ［明］刘世教《吴元定印谱序》云："余少时颇亦雅好此艺，而故所交游，若松陵周公谨、长水李玄白诸君，皆攻印章，精鉴识，赫然负重声艺苑，而癖与余同。暇辄抵掌相对，为辨晰其致，得一奇语，辄击节相赏。公谨遂草《印说》一卷，见者往往秘之枕中。"

⑦ 传［明］赵宦光《篆学指南序》中语。此书当为后人转抄杨士修《周公谨〈印说〉删》而伪托。参见［明］周应愿著、朱天曙编校《印说》"导言"，北京大学出版社2014年10月第一版。

⑧ 周应愿在《印说》中介绍了他自己的篆刻创作情况。这至少说明，周氏虽非篆刻名家，但其"印品"绝不是纸上谈兵。

⑨ ［明］王稚登《周公谨〈印说〉序》云："公谨此说凡二十条，余得而概论之：刻木合符，驹虞科斗，史籀和璧，其来伊久，作《原古》第一。王章有赫，内夏外夷，群公百辟，一何累累，作《证今》第二。曰玺曰宝，有印有章，曷云图书，讹言不臧，作《正名》第三。取象阴阳，清浊既判，一经一纬，相生不乱，作《成文》第四。金不如玉，玉不如石，象犀玛瑙，纷纭奚益，作《辨物》第五。凝土为器，作车行陆，昆吾之刃，其锋切玉，作《利器》第六。勿今而奇，宁古而朴，率由旧章，何必改作，作《仍旧》第七。位置经营，繁简疏密，泥古何为？因时损益，作《创新》第八。维莠伤稼，原蚕无麦，山鬼野狐，印之蟊贼，作《除害》第九。如锥画沙，若刀破竹，纤指屈信，千钧具足，作《得力》第十。点画形象，规矩方圆，斟酌思维，勿惮再三，作《拟议》第十一。学步贻讥，效颦取诮，神而明之，莫测其妙，作《变化》第十二。始终相沿，循环不断，如网属纲，千条一贯，作《大纲》第十三。蚕丝牛毛，鼠肝虫臂，枚举缕陈，更仆未易，作《众目》第十四。黯淡淋漓，兴之所寄，岂曰言传，师心匠意，作《兴到》第十五。一来一往，不疾不徐，玄之又玄，鬼神莫窥，作《神悟》第十六。犬字外向，羊文上白，铢黍毫芒，谛玩不忒，作《赏鉴》第十七。寸纽千钱，一篆百镒，龟玉在椟，守鉯勿失，作《好事》第十八。体具形生，神来兴起，如彼博弈，犹贤乎已，作《游艺》第十九。善瑟不缦，善《易》不谈，莫能致远，小道曷观？作《致远》第二十。"

⑩ ［明］周应愿《印说·大纲》提出："婉转绵密，繁则减除，简则添续，终而复始，死而复生，首尾贯串，无斧凿痕，如元气周流一身者，章法也。圆融洁净，无懒散，无局促，经纬各中其则，如众体咸根一心者，字法也。清朗雅正，无垂头，无锁腰，无软脚，如耳目口鼻，各司一职者，点画法也。"概括出篆刻的章法、字法及点画法（即笔法）；并梳理出"下笔、审字、对篆、临刻"等篆刻四步骤，与"意、手指、坐落、识藻、意义、毫管、刀挫、布算、配合、风骨、锋芒、得意、知音"等创作过程诸要素及其功能。

⑪ 周应愿在《印说》中提出："故夫琴有不弹，印有不刻，其揆一也。篆不配不刻，器不利不刻，兴不到不刻，力不馀不刻，与俗子不刻，不是识者不刻，强之不刻，求之不专不刻，取义不佳者不刻，非明窗净几不刻。有不刻而后刻之，无不精也。有不弹而后弹之，无不谐也。"以弹琴喻刻印自是风雅，除了配篆、利器、明窗净几等客观环境条件，兴到、馀力等主观身体条件，尤其重视求印者是否为人高雅、是否赏识篆刻、是否恭敬礼遇、是否诚心相求、是否取义佳好，这些条件完全是文人士大夫式的自尊自爱。

⑫ ［明］周应愿《印说·众目》自述："尝览袁昂评书，又览汤惠休、谢琨、沈约、钟嵘诸家评诗语，如数部鼓吹，仆实效颦，只供抚掌。"言明其印品是在仿效东晋、南朝的诗品和书品，并且提出了篆刻创作可能具有"执政、将军、卿佐、学士、内史、御史、督学、法司、牧民、经业、隐士、文人、游侠、登临、豪士、贫士、鉴赏、好事、僧道、妓女"等20"家"审美风格类型。以社会各色人物的形象特征来比赋篆刻创作风格，虽是典型的文人"艺品"作风，令人眼花缭乱、应接不暇而又恍恍惚惚、难得要领，但它确乎能够开阔印人们的视野，激发想象力。杨士修的"印格"理论当渊源于此。

⑬ 杨士修《印母》认为，"大家所擅者一则：曰变"。这一思想几乎是明中期以来文人"印品"的共识。杨氏提出："变者，使人不测也。可测者，如作书作画，虽至名家，稍有目者便能定曰：此某笔，此仿某笔，辄为所料。大家则不然，随手拈就，变相迭出，乃至百印、千印、万印同时罗列，便如其人具百手、千手、万手，若海中珍，若山中树，令人但知海阔山高耳，岂容其料哉？惟山知山，惟海知海，惟大家能知大家。"这段论述深刻地阐明了"印品"以"变"为上、以"袭"为下的标准；他所说的"超格"，相当于初唐李嗣真品评书画的最高品第"超然逸品"。

⑭ ［明］周应愿《印说·除害》云："昔人论篆有云：'点不变谓之布棋，画不变谓之布算，方不变谓之斗，圆不变谓之环。'可谓善状，又若为刀法发者。凡篆之害三：闻见不博，学无渊源，一害也；偏旁点画，辏合成字，二害也；经营位置，疏密不匀，三害也。刀之害

六：心手相乖，有形无意，一害也；转运紧苦，天趣不流，二害也；因便就简，颠倒苟完，三害也；锋力全无，专求工致，四害也；意骨虽具，终未脱俗，五害也；或作或辍，成自两截，六害也。除此九害，然后可通于印。"

⑮ 例如，沈野《印谈》提出"五要"（苍、拙、圆、劲、脱）与"四病"（嫩、巧、滞、弱）；徐上达《印法参同·撮要类》曾提出"十要"，"一要典""二要正""三要雅""四要变""五要纯""六要动""七要健""八要古""九要化""十要神"。朱简《印经》亦提出"五病"，曰："学无渊源，偏旁凑合，篆病也；不知运笔，依样描补，笔病也；转折峭露，轻重失宜，刀病也；专工乏趣，放浪脱形，章病也；心手相乖，因便苟完，意病也。故不通文义不可刻；不深篆学不可刻；笔不信心不可刻；刀不信笔不可刻。有不可刻而漫刻之，则无有不戾者也。"

⑯ ［明］周应愿《印说·众目》云："凡印，字简须劲，令如太华孤峰；字繁须绵，令如重山叠翠；字短须狭，令如幽谷芳兰；字长须阔，令如大石乔松；字大须壮，令如大刀入阵；字小须瘦，令如独茧抽丝。字太缠，须带安适，令如闲云出岫；字太省，须带美丽，令如百卉争妍；字太紧，须带宽绰，令如长霞散绮；字太疏，须带结密，令如窄地布锦；字太板，须带飘逸，令如舞鹤游天；字太佻，须带严整，令如神鼎足立；字太难，须带摆撇，令如天马脱羁；字太易，须带艰阻，令如雁阵惊寒；字太平，须带奇险，令如神鳌鼓浪；字太奇，须带平稳，令如端人佩玉。刻阳文须流丽，令如春花舞风；刻阴文须沉凝，令如寒山积雪；刻二三字以下，须遒朗，令如孤霞捧日；五六字以上，须稠叠，令如众星丽天。刻深须松，令如蜻蜓点水；刻浅须入，令如蛱蝶穿花；刻壮须有势，令如长鲸饮海，又须俊洁，勿臃肿，令如绵里藏针；刻细须有情，令如时女步春，又须隽爽，勿离澌，令如高柳垂丝。刻承接处须便捷，令如弹丸脱手；刻点缀处须轻盈，令如落花在草；刻转折处须圆活，令如顺风鸿毛；刻断绝处须陆续，令如长虹竟天；刻落手处须大胆，令如壮士舞剑；刻收拾处须小心，令如美女拈针。"

⑰ 中国古代绘画品第"逸、神、妙、能"的排序演变，其背后隐

藏着深刻的原因，包括社会文化形态的更替、学术思想的变迁、文化话语权的变更。关于这个问题，拙著《唐宋绘画"逸品说"嬗变研究》有较为具体的分析。

⑱ ［明］周应愿《印说·大纲》提出："法由我出，不由法出，信手拈来，头头是道，如飞天仙人，偶游下界者，逸品也；体备诸法，错综变化，莫可端倪，如生龙活虎，捉摸不定者，神品也；非法不行，奇正迭运，斐然成文，如万花春谷，灿烂夺目者，妙品也；去短集长，力追古法，自足专家，如范金琢玉，各成良器者，能品也。"

⑲ ［明］朱简《印经》提出："刀法也者，所以传笔法也。刀笔浑融，无迹可寻，神品也。有笔无刀，妙品也。有刀无笔，能品也。刀笔之外而有别趣，逸品也。有刀锋而似锯牙燕尾，外道也。无刀锋而似墨猪铁线，庸工也。"实际上，与朱氏同时期的徐上达在《印法参同》中提出的"十要"，也暗含着类似的品第，即"能品"包括"典、正、雅"三级，"妙品"包括"变、纯、动"三级，"神品"包括"健、古、化"三级，此九"要"构成动态递进的三品关系，最终达到"神"（第十要）。

⑳ 据传文彭（1498—1573）60多岁在南京国子监任上发现石质印材，距朱简《印经》成书（1619）应不超过60年。黄惇先生在审阅拙稿时批注道："早于隆庆时（文彭国子监任职时期），在嘉靖时郎瑛《七修类稿》中已提到灯光石艳传四方了。早文彭晚年二三十年。"以此推算，朱简《印经》成书应是在石质印材广泛使用的七八十年后。

㉑ 朱简在《印经》中指出："或谓寿承创意，长卿造文，尔宣文法两弛，然皆盾鼻手也。"即当时的"印品"也存在着一种观点，认为文彭篆刻因创意而得名，何震篆刻的欠缺在"文"（当是指文学与古文字），而苏宣则是在"文"与"法"（当指篆刻技法，尤其是刀法）两方面都有欠缺。

第九章　印　化

作为一个篆刻艺术学概念，"印化"是晚至当代才被提出的。但这一概念甫一提出，便立刻得到了篆刻学界的重视，这不仅说明它触及到了当代篆刻家普遍关注的问题，而且体现出它在印学界有着深刻的思想基础。

严格说来，"印化"本是"印品"范畴中的一部分内容，是人们品味、评议篆刻艺术的一种观点和一种思考角度，深深植根于文人士大夫的品印活动之中。也就是说，"印化"虽然是一个后起的概念，但作为一种思想观念却早已存在，并且伴随着篆刻创作与"印品"的发生发展而经历了漫长的演变过程。只不过篆刻创作及其"印品"经过近700年的发展，到今天人们越来越发现"印化"观念的重要意义，故而将其从"印品"范畴中抽取出来，作为一个相对独立的印理范畴来考察。

上文已经阐明，"印品"既是篆刻艺术理念，也是篆刻技法体系中的"心法"。"印化"从"印品"分化而来，当然也具有这双重属性，即"印化"既是篆刻艺术理念的一个方面，同时也是篆刻技法体系中的"印法"——"印法"与"心法"本为一法，因各有侧重而被细分；同样，"印化"与"印品"本属同一范畴，因各有侧重而分别加以阐述。"印品"作为"心法"，偏重于由心及物的艺术感悟；"印化"作为"印法"（更确切地说，"印化"以"印法"为根本依据），则偏重于由物及心的形式规约，在这个意义上可以说，"印化"接近于"印式"概念。然而，"印化"又绝不等同于"印式"，它不是较为稳固的篆刻形式法则本身，而是随着"印品"的变化而在不断调整、改变的一种观念性的形式要求，在这个意义上，它又更贴近"印品"。实际上，"印化"乃是介于"印品"与"印式"之间的一个概念；正因为它的存在和作用，使得指向未来的"印品"与保守既往的"印式"相辅相成、圆融自洽，共同规定着篆刻艺术发展的轨道。由此可见，"印化"是一个集合概念，其真实所指则是一个历史范畴，在篆刻发展的不同历史阶段有着既相互联系又相互区别的具体呈现。要认清"印化"概念的内涵，就必须对其作历史的、具体的考察。

因此，我们从以下两个方面展开对"印化"范畴的阐释：一是从历史的角度研究"印化"思想发展演变的过程，及其所蕴含的丰富内容；二是从原理的角度分析"印化"观念如何发生作用，及其在篆刻艺术创造中的作用。

第一节　"印化"观念的历史演变及其思想内涵

所谓"印化"，从语词上解是指"使某物变成适合、适用于印章形式之物"，也就是将那些原本属于"印章形式"之外的元素改造成为适合于"印章

形式"的元素。在这里，"印章形式"的存在是一个先决条件，即先有"印章形式"的经验存在，才能考虑哪些元素符合或不符合、适用或不适用于"印章形式"。而"印章形式"既可以是古代实用钤印本身，也可以是从古代实用钤印中选择而来的"印式"，还可以是从"印式"中转换而来的文人篆刻形式，乃至可以是当代从"文人篆刻"形式发展而来的纯粹的篆刻艺术创造。由此可见，"印章形式"这一概念的多义性，决定了"印化"首先是一个历史范畴，即它可以是指"使某物变成适合、适用于古代实用钤印形式之物"，也可以是指"使某物变成适合、适用于古代'印式'形式之物"，还可以是指"使某物变成适合、适用于文人篆刻形式之物"。在这个意义上，"印化"观念至少已经经历并存在着三种历史性的形态和称谓："钤印形式化""古代'印式'化"和"文人篆刻化"。

先来看"钤印形式化"。所谓"钤印形式化"，是指设计制作实用钤印，必须符合既已存在的"钤印形式"。即一方面，若要将任何既有"钤印形式"之外的形式纳入到"钤印形式"之中，必须对其加以改造、使之符合"钤印形式"；另一方面，后起的实用钤印必须在形式上延续此前已被确认了的"钤印形式"。吾人的钤印形式肇始于上古族徽，即部落首领用文字设计的徽章形式的小型图案（商钤三式即是典型代表），这是今人所能认知的上古时期最早的"钤印形式"。随着钤印作为实用权信之物的逐渐普及，官用钤印、私用钤印乃至词语钤印的大量出现，用以作为钤印文辞的文字越来越多，一件钤印印面中承载的印文文字也越来越多，在以商钤为原型的既有"钤印形式"（包括印体、印面形制及印文布置团聚方式）基本不变的前提下，如何将日常书写文字妥善纳入钤印印面，便是当时钤印设计制作者必须考虑的问题——"钤印形式化"观念由此而形成，即在钤印设计制作中，必须对日常书写文字加以变形改造，使之适合于既有的"钤印形式"。虽然未见文献资料证实先秦古钤是否有其专属的钤用文字书体，但从所见古钤钤文与同时期、同地域金文、简文的显著差异来看，至少战国时期钤印设计制作者都在依据早已确立的"钤印形式"观念，对钤用文字加以必要的笔画增减和体势变化，使之适应特定印面章法构成的需要。而随着上古文字的演进，秦代印章专用"摹印篆"，汉代印章专用"缪篆"，其实都是日常书写文字"钤印形式化"观念深刻影响的必然结果，[①]是"钤印形式化"观念的制度化，是"印化"原则在古代实用钤印发展演变阶段的具体呈现。此后隋唐官印专用"摹印篆"，宋代以后官印专用"叠篆"，如此等等，都是这种"钤印形式化"观念的延伸和进一步巩固。应当说，正是古代实用钤印传统中根深蒂固的"钤印形式化"观念，不仅为宋元以来文人自用印设计提供了"印式"，也是文

人篆刻发展之初形成的"古代'印式'化"观念的内在支撑。

再来看"古代'印式'化"。所谓"古代'印式'化",是专指宋元以来文人士大夫选择既已存在的古代实用钤印为"印式",要求文人自用印章应遵从"古代'印式'"的形式规定,使之具有"古代'印式'"那样的古雅之趣。宋元文人自用印设计多模仿古代实用钤印形式,并且在元代形成确立了"印式"观念,即以当时所见所识之汉魏、隋唐实用印章作为文人自用印章的形式典范,具体地说就是"白文宗汉,朱文法唐",亦即文人自用印中的白文印章形式必须实现"汉印化",朱文印章形式必须实现"唐印化"②——篆刻艺术形成发展之初的"古代'印式'化"观念由此形成。在这里,阴文汉印、阳文唐印是"古代'印式'"之形式,"汉印化"与"唐印化"则是"印化"观念在这一历史时期的具体陈述。文人士大夫所选择的汉唐实用印章作为"印式"乃是文人篆刻的先验形式,文人雅士自用印章的印面必须摒弃当时流行的种种怪异形式,归化为"印式"所呈现的形式③。这种"古代'印式'化"观念最初是较为笼统的,主要包含两个方面的要求:一是在审美标准方面,要求具有汉魏而下典刑质朴之意的"古雅";一是在形式规范方面,要求仿汉印者用缪篆、仿唐印者用摹印篆("仿"本身就具有"印化"的含义和特征),并且必须遵守汉阴文印和唐阳文印字、行分布的章法规则。也就是说,只要在这两方面归服了"古代'印式'",并且遵守其形式规范,这样的文人自用印章便可以视为"印化"了的文人篆刻。本质上,"印中求印"这一概念本身即是要求文人篆刻必须实现"古代'印式'化"的意思。由此便不难理解,为什么在古钤被确认为"三代印"之前(即在其被纳入"古代'印式'"之前),模仿其形式者均被视为野狐禅;而在其被确认属于更古老的"印式"之后,仿古钤竟成为文人篆刻创作的一股热潮了。

随着"印中求印"的逐步展开和篆刻创作逐渐形成规模,尤其是在明中后期文人艺术家们自篆自刻、直接参与印章刻制工序之后,较为单纯的"古代'印式'化"观念开始向"文人篆刻化"观念拓展。所谓"文人篆刻",是指经过"古代'印式'化"的归化,文人自用印创作普遍走上了"印中求印"之路,进而形成了一种出自模仿"印式"但又富有文人自身审美趣味的新型篆刻范式,例如,以赵孟頫为代表的元代文人艺术家从"朱文唐印化"的实践中创出"圆朱文"印风,得到明清文人艺术家的普遍赞赏,奉为"文人篆刻"的新范式。又如,以文徵明、文彭父子为代表的明代文人艺术家模仿汉印、模仿赵孟頫而形成自家风格,得到当时及后世文人艺术家的推崇和竞相效仿,甚至形成了以文彭印风为旗帜的"三桥派"——明中后期篆刻流派的形成,意味着当时文人士大夫对"文人篆刻"形式的确认,对以具有典型意义的杰出篆刻家个人印风作为"印

式"之外的新范式的认同。出自文彭门下的何震被奉为"雪渔派"之鼻祖，苏宣被奉为"泗水派"之先驱，也都证明了"文人篆刻"形式确立之后所具有的典范作用。而程远精选摹刻古代实用印章与近代诸名家印，合称为《古今印则》，更是将"文人篆刻"形式与"印式"相并列，都视为篆刻艺术的典范。④这种新范式的确立，同时标志着"文人篆刻化"观念的形成与确立。

所谓"文人篆刻化"，是指一代代印人—篆刻家变通、活用"古代'印式'"而创造的篆刻新形式被确认为"新经典"，便成为具有"文人篆刻"特性的新典范，成为与"古代'印式'"功能相近的新的形式依据。这一观念作为"印化"范畴在明中后期的具体表述，有其强大的号召力。首先，"文人篆刻"形式本身是从模仿"古代'印式'"而来，其古雅的审美追求、字法章法的形式规定与"印中求印"的总体要求几无隔碍，完全可以理解为模仿和转换"印式"的典范；第二，"文人篆刻"不仅以杰出篆刻家的经典作品作为人们的先验形式，而且一整套篆刻技法诸元素及其相互关系的研究与总结，有利于后来者学习；第三，作为新兴的文人艺术，篆刻艺术的话语权掌握在文人士大夫手中，面对工匠性的较为机械地模仿"古代'印式'"，与文人性的较为灵活地转换"印式"所形成的"文人篆刻"，后者更容易引起文人士大夫的共鸣，并由此形成新导向；第四，与作为古代遗迹的"印式"不同，"文人篆刻"形式是当代人的创造，不仅存在着现实的师承关系便于推广传播，而且对当时的篆刻艺术市场具有直接的影响作用，必然导致大批以篆刻为生者对当代名家印风趋之若鹜，客观上促成篆刻创作的"文人篆刻化"倾向。

明中后期"文人篆刻化"观念，在审美标准方面除了既有的"古雅"，增加了"神韵"内涵；因而在形式规范方面，除了既有的字法与章法的"印式"规定，增加了笔法与刀法的技法要求。"古雅"来自于字法与章法对"古代'印式'"规定的归服；"神韵"则来自于笔法的娴熟生动和刀法的精练个性化，来自于笔法对刀法统率作用。这种"印化"观念对当时篆刻创作的归化，不仅造就了明中后期篆刻创作的总体风貌，而且也造成了印人队伍的逐渐分化。即在"文人篆刻化"范畴中，不擅书法的工匠印人越来越难以适应"印化"要求，尽管刻制技术精良，也能模拟"印式"的字法、章法，但其笔法不精，在篆刻创作竞争中只能处于劣势地位。他们或者让位于像丁敬那样精研篆隶笔法的文人篆刻家，或者像邓石如那样知不足而后苦练篆法。清中期篆刻家们纷纷走向"印从书出"范畴，既昭示着印人队伍基本实现了文人化，也意味着"文人篆刻化"观念又发生了新变化。即清中期"印从书出"范畴中的"文人篆刻化"观念，其审美标准在原有的基础上突出了"个性"，相应地，其形式规范在原有基础上突出

了"古代'印式'"规定之外的书法（个性风格化的篆隶书法）要求，丁敬、邓石如成为了"文人篆刻"的新典范，而且，这种个性风格的篆隶书法必须或"缪篆化"、或"摹印篆化"、或"古钵文化"。至于晚清，"印外求印"背景下的"文人篆刻化"观念同样需要作出调整。赵之谦所谓"印内为规矩，印外为巧"，实际上已经道破了此际"印化"观念的新内涵：其审美标准在原有基础上进一步突出了"创造"，即篆刻的属性不再主要是为了实用，而更主要是一种观赏艺术，必须凸显艺术巧妙变化的创造性；与之相对应，其"文人篆刻"形式规范在原有基础上进一步突出了采撷"印式"之外种种素材入印的可能性，但同时要求，"印式"之外的一切入印素材也必须或"缪篆化"、或"摹印篆化"、或"古钵文化"——这是"印式"的既定规矩，也是"古代'印式'化"与"文人篆刻化"的共同原则，是"印化"观念所设定的篆刻创作不可逾越的形式底线。

应当说，在"印外求印"范畴出现之前，"文人篆刻"形式都离"印式"规定未远；赵之谦所谓"印内为规矩"，其实就是指"印式"所包含的基本形式规定，无论是"印中求印"还是"印从书出"，其创作都没有触碰"印化"观念所规定的形式底线，"印化"要求也一直处于隐含而平和的状态。当"印外求印"范畴出现，篆刻家们忙于"印外求巧、求变"之际，"印化"问题逐渐显露出来：对于有扎实的"印中求印"和"印从书出"基本功的篆刻家而言，其"印外求印"创作必然会充分顾及"印内规矩"；但对于那些直接从"印外求印"入手、缺少"印中求印"和"印从书出"基础训练的篆刻创作新生代而言，其"印内规矩"较为淡漠，在创作中游离于篆刻形式底线之外在所难免，"印化"要求便不能不被提出和强调了。当代"印出情境"范畴篆刻创作与近现代"印外求印"的区别，不仅在于创作主体已由过去的"工匠篆刻家""文人篆刻家"转换为"专业而职业篆刻艺术家"（即具有较高文化教养和专业训练的新型职业篆刻艺术家），创作目标也已经转向纯粹的艺术创造，对"印内规矩"的研究普遍不足，而自由发挥的意识却越来越强；而且还在于，"印外求印"指向采撷"印式"之外种种物质性素材入印，而"印出情境"则指向采撷"印式"之外种种精神性素材入印，进入了一个更为"自我"的空间。当代"印品"的理念滞后、力量薄弱与内容苍白，不仅造成了"文人篆刻化"范畴的"印外求印"新典范难以确认，当代性的"印出情境"创作更是至今没有引起足够的重视。因此，当代篆刻创作的"印化"问题必然比以往更为突出，这是篆刻艺术学界有识之士明确提出"印化"概念的历史缘由和现实原因。

当代篆刻创作已然进入了一个全新的历史阶段，篆刻的纯粹艺术化，篆刻家的艺术职业化，因而，"文人篆刻"形式必然要走向"艺术篆刻"形式，"文人

篆刻化”的“印化”观念也必然要走向“艺术篆刻化”的“印化”观念，即这种新的“印化”观念既必然有所调整，又必须以既有的钤印—篆刻形式为依据。由此可以进而推论，在“印出情境”范畴中的篆刻创作，其“艺术篆刻化”观念的内涵在原有基础上势必有所调整：一方面，其审美标准在原有基础上将突出“表现”，即篆刻创作必须强调由外转内的主体内在表现，这不仅是篆刻艺术自身发展的逻辑使然，也是现当代艺术整体发展趋势的必然要求；另一方面，其形式规范亦将在原有基础上突出向主体内心寻求开发素材并入印表现的可能性，但同时强调，这类“古代‘印式’”之外和“文人篆刻”之外的素材必须形式化，即必须找到既能够充分实现内在表现要求、又符合“印内规矩”的形式，必须使这些形式（包括隶书、真书、行草书乃至拼音字符）或“缪篆化”、或“摹印篆化”、或“古钵文化”——这仍将是当代“艺术篆刻化”的“印化”观念所规定的篆刻创作的形式底线，至少在相当长的一段时期内必须如此。

第二节　“印化”原则的学理分析及其当代意义

经过对“印化”观念的历史梳理，我们可以确认，无论是古代实用钤印，还是元明清以来的文人篆刻，或是现当代的纯粹艺术篆刻，所谓“印化”观念，实质上是钤印设计者或篆刻创作者的经验总结、沉淀与传承，是钤印使用者或篆刻品鉴者的视觉经验所造就的心理定势或约定俗成。而作为篆刻艺术原理的一个重要范畴，“印化”包含有以下几个方面的属性，对于当代篆刻创作的发展均具有理论指导意义。

首先，“印化”是对篆刻创作的一种约束性的原则要求，是篆刻创作对“印式”规范转换、活用甚至变通、游离之限度的考量，不论是隐形的还是显性的，这种要求始终存在，因而是篆刻创作尤其是篆刻创新的形式底线。正像元人先选择了汉唐印章这一审美类型作为“印式”，继而研究其形式规律一样，“印化”要求总是包含两个方面：一是篆刻审美标准，它直接来自于“印品”，是在特定的历史条件下，文化话语权执掌者（其中包括篆刻创作者和篆刻使用者）之间达成的某种审美共识，以及由此对篆刻形式的原则要求；二是篆刻形式规范，它服从、服务于特定的篆刻审美标准，从特定历史阶段“印品”所确认的篆刻典范中分析、抽绎形式规律，以此作为篆刻形式的技术要求。由于篆刻形式规范从“印式”解析开始，并且将“印式”规定贯穿篆刻创作发展的始终，“印式”便成了“印化”要求中篆刻形式规范的基本内容和内核。因此，“印化”原则所要求的篆刻审美标准与篆刻形式规范两方面的关系可以表述为：“印品”的审美标准确

立了包括"印式"及"文人篆刻"新经典在内的篆刻形式规范，"印式"因"印品"的要求而不断被解读、不断被扩充；但同时，"印品"的有效性也被限制在包括"印式"及"文人篆刻"新经典在内的篆刻形式规范允许的范围内——"印品"与"印式"如此交互作用所形成的"印化"观念，才有可能对篆刻创作产生真实有效的归化作用。就当代篆刻艺术创作的发展而言，篆刻家必须牢固树立"印化"观念并明辨其学理，这样才能自觉地紧随时代步伐、努力创新，又确保不偏离篆刻艺术轨道。

第二，"印化"对篆刻创作的原则要求不是一成不变的，而是历史的、流动的，其根本原因在于"印化"观念是"印品"的有机组成部分，随着"印品"艺术理念的发展而作相应的调整、变化。在社会文化艺术整体的发展演进中，"印品"不断吸收和消化种种较为先进的学术思想、文艺思想，用以品鉴和评议篆刻创作，不断推出具有创新意义的典型作家及其典型作品，经过时间的筛选淘汰之后逐渐作为"新经典"而积淀在"印化"观念之中。这就是说，"印化"要求之篆刻形式规范的依据不仅是"印式"，还包括篆刻史上对"印式"规定转换、活用而被确认为"新经典"的种种形式。⑤因此，"印化"虽然是一种约束性的要求，但比之于"印式"较为稳固的规定，则是相对灵活而有弹性的约束。实际上，"印化"观念无非是要求篆刻艺术的一切创新都必须有先验性的理念与形式的依据，"印中求印"创作必须以"古代'印式'"为依据；"印从书出"创作必须以"古代'印式'"和"印中求印"新典范为依据；"印外求印"创作又必须以"古代'印式'"和"印中求印""印从书出"新典范为依据……反过来看，历代篆刻家的成功探索——"印化"——都有效地成为对"印式"的活用。当代篆刻创作发展所面临的重要问题之一，是"印化"要求含糊不清，篆刻创作者每以"印化"完全等同于"印式"规定，误认为"印化"要求会阻碍篆刻创新。这恰恰暴露出当代"印品"不发达，没有能够积极主动地接纳当代学术思想、文艺理论，对近百年来篆刻创作探索作出充分的、深入的品鉴和评议，致使"印化"观念未能获得当代性的更新。但如果因此而抛弃"印化"要求，又必将导致篆刻作为门类艺术的解体——大力发展当代"印品"的重要性与迫切性于此可见。

第三，"印化"观念及其审美标准的历史性，决定了其形式规范的多重性、类型化。即，从篆刻创作发展演变过程看，"印中求印""印从书出""印外求印"乃至"印出情境"各阶段存在一定程度差异的篆刻形式规范曾在历史上次第呈现；而从当代篆刻创作的实际状况看，这些相互有所区别的篆刻形式规范又同时并存。但这绝不意味着这些具体的"印化"原则所要求的形式规范彼此

独立、互不相干，相反，它们是互为基础、彼此联系的：当"印中求印"完成了对"印式"所蕴含的形式规律的分析展开，确立了"印内规矩"之后，"印从书出"主要是对其中笔法及其与刀法关系的进一步展开，并作相应的规矩补充；而"印外求印"则主要是对其中字法及其与章法关系的进一步展开，并作相应的规矩补充，各类"印化"形式规范之间从未真正断裂过。[6]至于当代的"印出情境"，侧重于对篆刻诸技法中的心法作进一步开发并调整其与印法的关系，这将会使它更需要依凭既有的"印内规矩"及其在各个范畴技法规定上拓展，因为只有全面地掌握篆刻形式语言、熟悉广义的"印内规矩"，篆刻创作才有可能实现较为准确、细致的内在表现。

更为重要的是，在"印中求印"所提取、总结的"印式"规定诸法则中，以吾丘衍首先剖析的汉唐实用印章的字法与章法最为重要；加之近现代通过剖析先秦古钵所作的必要补充，"印式"规定中的字法与章法已成为"印化"形式规范的核心。[7]换言之，无论"印中求印"阶段刀法如何充分彰显其价值，还是"印从书出"阶段笔法如何神采飞扬或浑厚静穆，都没有偏离"印式"的字法与章法规定；"印外求印"阶段虽然努力变通字法和章法，但几乎所有的"印外"金石文字素材都经过了"缪篆化""摹印篆化"或"古钵文化"，也都以字格式、字行式或散布式的章法来组织印文，同样没有背离"印式"的字法与章法规定。甚至可以说，只要没有违背"印式"的字法、章法及其相互关系的规定，篆刻创作中的任何形式探索都属于"印化"要求的范围之内。[8]因此，对于当代篆刻家而言，深入研究"印式"规定诸技法，尤其是真正把握字法、章法及其相互关系，乃是艺术创作探索创新的必备条件、必修功课。

综上所述，"印化"观念既受"印品"理念的牵引，也是对"印品"理念的约束；既受"印式"规定的限制，也是对"印式"规定的松动；因而，"印化"观念既得力于"印品"与"印式"两方面的支撑，同时又在调整二者关系，为篆刻创作提出一套合情合理的原则要求。本质上，"印化"观念无非是要求篆刻家的创作思维必须符合篆刻形式的艺术逻辑。当代篆刻艺术创作者应当正确对待"印化"要求，不是把它视为一种碍手碍脚的镣铐，而是将它视为探索创新的重要条件。换言之，当代篆刻家应当自觉地用"印化"观念来武装自己，紧追时代"印品"理念，筑牢"印式"形式根基，把握各类"印化"要求变通的规律，在从事篆刻形式创新之前必须做好充分的准备和铺垫。

历史的经验表明，"印化"观念的每一次提出，既是对"印式"规定的重温与反思，同时也要求对当下一切创新必须作出"印品"的阐释或者是篆刻家的主动阐释，并由此产生对篆刻形式规范的重新解读。赵孟頫、吾丘衍模仿汉唐实用

印章并力推其为"印式"的主动阐释；朱简对模仿古铱拓宽"印式"、采用草篆变化笔法的主动阐释；丁敬对变化笔法与刀法、广泛取材拓宽范式的主动阐释及其引发的"印品"评议；邓石如变通笔法引发的"印品"阐释；赵之谦对广泛取材变通字法的主动阐释和相关的"印品"阐释，如此等等，历代杰出的篆刻艺术家无不通过"印品"或对创作的主动阐释来宣示自己的"印化"观念，并使之成为不同历史阶段各类"印化"要求的重要内容。可见，当代篆刻家，尤其是锐意创新的篆刻创作新生代，必须积极参与当代"印品"，通过对自身创作探索的主动阐释来澄清和彰显自己的"印化"观念，为当代包括"印出情境"在内的篆刻艺术形式创新奠定基础，开辟道路。[9]

① 黄惇先生在一次谈话中指出，"印化"观念的出现，最早可以追溯到秦代"摹印篆"、汉代"缪篆"的形成。这一观点深刻揭示出当代"印化"思想的历史渊源。

② 陈天镜同学2019年硕士学位论文《论"印化"观念的形成与发展——兼论当代篆刻创新的自由与约束》首次较为系统地探讨了"印化"观念的历史演变过程，提出了篆刻艺术发展之初的"白文汉印化"与"朱文改良唐印化"，以及"古印化"与"文人印化"等概念，颇有印学理论价值。

③ "归化"一词出自《汉书·匈奴传》，其本义是 "归服而受其教化"。用于此处恰好可以说明当时确立"印式"的目的，就是使文人自用印设计"归服古代'印式'而受其形式教化"。这是进入篆刻艺术之后"印化"观念的初始义。

④ 黄惇先生尝撰文《晚明印谱中的"今则"》，指出明代印人以古代实用印章为"古则"，以近世名家篆刻为"今则"，这正是对程远所谓"古今印则"观念的剖析，颇有启发意义。实际上，此处的所谓"古"即是"印式"，所谓"今"即是"文人篆刻"，而所谓"则"即是以这两种范式对当下篆刻创作的归化。

⑤ 赵孟頫、吾丘衍被确认为典范之后，才可以有元明文人雅士用印的归化；文彭、何震、苏宣被确认为新经典之后，才可以有明清流派印的归化；丁敬、邓石如被确认为新经典之后，才可以有浙派、邓派的归化。同样，赵之谦被确认为典范之后，吴昌硕、黄士陵、齐白石才不被视为"野狐禅"；吴昌硕、齐白石被推为新经典之后，"写意印风"才不被视为"野狐禅"。随着"印品"的发展而不断被推出的新典范，其实是可以松动"印式"规定的一种形式依据，是"印化"原则之时代性的体现。

⑥ 黄惇先生曾撰文《印内为体，印外为用》，虽未使用"印化"概念，但从篆刻形式的"体用关系"，讨论"印外"之吸入如何才能具有篆刻创作的价值。

⑦　在先秦古钵被认识之前，"印中求印"规定以平方正直的缪篆、匀称平稳的摹印篆为字法，以字格式及字行式为章法，作为篆刻形式规范有一定的局限性。而在古钵被纳入"印式"之后，古钵文体势灵活多变，布置以字行式为主甚至多有散布式，极大丰富了字法、章法的可变性，增强了篆刻形式规范的适应性，使"印式"规定对篆刻创新更具有包容性。

⑧　如果符合"印式"的字法、章法及其相互关系的基本规定，缺少精湛的笔法和刀法，这样的作品仍可被视为印章，尽管它不是好的篆刻作品；而如果违背了"印式"的字法、章法及其相互关系的基本规定，即使笔法、刀法再精湛，这样的作品也可能不被视为印章，虽然它有可能是一件好的刻字作品。这就是说，"印式"的字法、章法及其相互关系的规定乃是"印化"最基本、最核心、最具普遍意义的要求。

⑨　"印化"既是老问题，但又确乎是新话题，有许多问题有待深入探讨。例如，黄惇先生在审阅拙稿批注中也谈到，"有几点可以考虑：1. 印化的起点；2. 尽管印化最早是印章本身的需要，即将入印文字'印化'，以后转化为对历史上钵印—篆刻的经典形式的认知，但文字入印，始终决定着印化。以楷书入印为例，因实用之需，几乎没有印化过程"。关于真体楷书的入印问题，五代、两宋时期早已有隶体正书、真体楷书用于部分官印的先例，尤其是宋元押记私印更多采用真体楷书，诚如黄先生所言"因实用之需，几乎没有印化过程"。但是，古代实用印章之所有，未必是篆刻艺术皆须有；古代实用印章之可为，也未必是篆刻艺术皆应为。这里存在着"印式"的选择问题（实际上，直到晚清以后，篆刻家才偶有以宋元楷书押记为"印式"者），更需要考虑这种新字法入印，其章法及印文与边栏的关系处理，笔意笔法（讲究书法性的自然书写而非印刷体）与刀法的有机统一等问题，这无疑都属于"印化"的思考。今人以真体楷书入印，多采用真体楷书"篆体化"的手法，即将真体楷书写成"类缪篆"，使之更有"印味"，而几乎没有直接以现行公章的宋体美术字作篆刻创作者，正是基于"印化"意识的取巧做法。

关于近年来篆刻创作几种倾向的思考（代结语）

综观近年来的篆刻作品，我们可以欣喜地看到，当代中国印坛空前繁荣，全国性和地方性的各种规模的篆刻展览、篆刻比赛和书法篆刻综合展赛十分频繁，每次展赛都有相当数量的作者积极参与。究其原因，这与原本属于"小众"的篆刻艺术如今竟拥有成千上万的作者队伍密切相关；而在这迅速发展的篆刻创作队伍中，全国各地源源不断毕业的书法篆刻专业大学生、研究生是一支不容忽视的新生力量。当今中国高等艺术教育爆炸式发展，书法篆刻专业高等教育遍地开花，大批青年学生接受新式的书法篆刻艺术"学科化"教育，享用极为丰富的各类印谱、印学研究的出版传播资源，结合新科技、新思维研究篆刻创作快速提高的新方法。以此为主力的篆刻艺术"新生代"普遍拥有不俗的创作技能，尤其是对篆刻形式的把握能力，包括对"无法可依、无章可循"的先秦古钵惟妙惟肖的模仿能力，以及把人们一直视为"高、精、尖"的陈巨来、新浙派式的圆朱文变成"家常便饭"，都是过去主要靠自学自悟、寻师访友的篆刻业余爱好者难以比拟的。有这样的"新生代"不断充实，如今的篆刻创作真的是"想不繁荣都难"！作者多而热气高，干劲大而作品丰，社团兴而展赛频，近年来的中国印坛，不仅篆刻创作空前繁荣，以西泠印社为"带头大哥"的众多篆刻社团也空前活跃，并且已经形成了相互促进、水涨船高的格局。

面对这样的一派大好形势，相信所有冷静的篆刻艺术研究者都不难发现，当下印坛创作已然形成几种显著的"倾向"：一是发掘古钵印式的"钵中求印印风"，以及以此为基础的"古钵式写意印风"；二是对"现当代写意印风"反动的"圆朱文印风"，与之相配对的是"仿汉式精密白文印风"，以及将此种精致工稳的印风推向华饰极端的"鸟虫篆印风"；三是基于"继承传统"意识的"古典印风"，包括以往篆刻史上盛行不衰的"仿秦汉印风"，以仿黄牧甫为多数的"仿明清流派印风"，以及近现代较为流行的杂学诸家的"杂体印风"；四是受"现代艺术"观念影响、接近于"印出情境"范畴的"前卫印风"。以第七届全国篆刻展为例，其中，"钵中求印印风"和"古钵式写意印风"两类创作均超过参展作品总数

的20%，合计约占40%；"圆朱文＋仿汉式精密白文印风"和"鸟虫篆印风"作品合计约占总数的32%（其中"鸟虫篆印风"作品竟占5%）；"仿秦汉印风""仿明清流派印风"和"杂体印风"作品合计约占总数的25%（其中"仿秦汉印风"作品不到总数的5%）；"前卫印风"作品低于总数的4%。这一统计数据与我们对近年来印坛创作倾向的直观印象基本吻合。

此处所谓的"倾向"，是指当下的篆刻创作所呈现出的某种程度的趋同性，或者广泛存在、不约而同的现象。这些"倾向"可以是作者们合理的共识、共同追求，也可以是暗含杀机的认识误区（尤其是受篆刻展赛评选引导所造成的趋同性）。我们无法也不应当简单地判定特定时期篆刻创作"倾向"的好与不好，而只能从篆刻艺术史和篆刻艺术原理立场来具体分析，研究这些创作倾向性存在的合理性是什么，有哪些方面值得肯定，又有哪些问题会影响创作水平的提高和篆刻艺术的健康发展。希望这样的讨论能够引起从事篆刻创作的朋友们的进一步思考，同时也给广大篆刻艺术欣赏者提供参考。

一、基于对古钵印式的发掘："钵中求印印风"与"古钵式写意印风"

众所周知，由于对中国古代钵印的起源缺少认识，元明印人倡导并遵循"印宗秦汉"的艺术理念，由此形成了白文取法汉官印、朱文取法隋唐官印的流派篆刻传统。尽管清中叶以来人们已经确切地认识了先秦古钵，但是，受到业已形成的、基于汉印印式与圆朱文印式的篆刻审美观念的制约，也因为对先秦文字认识的不足、先秦文字字书编纂工作的滞后，先秦古钵作为"印式"迟迟未能得到篆刻家们的充分开发和运用，这无疑为近现代篆刻创作的发展与突破留下了一个显而易见的缺口。事实上，近现代卓有成就的篆刻家们或多或少都借鉴了古钵印式，当代篆刻创作更是如此。人们利用大量出版的各种古钵印谱，以及金文、甲骨文、古钵文、先秦简帛文之类的字书，从事仿古钵、类古钵的篆刻创作，近年来已然形成了颇具规模的

"钵中求印印风"，即延续元代以来"印中求印"的创作模式，以古钵为"印式"，通过较为忠实地模仿古钵而探求篆刻艺术形式的创作倾向。不仅如此，模仿和夸张古钵的某些元素还成为当代"写意印风"中的主要创作手法，我们可以称之为"古钵式写意印风"。

先来谈谈"钵中求印印风"。如上所述，"钵中求印"是以古钵为"印式"的"印中求印"，既然如此，从事这样的创作、衡量这种创作的水平，就必须遵循和参照传统的"印中求印"的基本规律。也就是说，元明时期印人—篆刻家虽然主要以汉唐官印为"印式"，但他们对"印式"的研究和转换方式，确乎值得今人在学习古钵印式时借鉴。

前贤的"印中求印"大致可分两个阶段：初始阶段，元代文人依据从稀少的钤拓集古印谱和勾摹本古印谱得来的对古代"印式"的总体印象，提出字法、章法的基本原则，再依据这些原则进行模仿古代"印式"的印稿设计，并主要交由工匠完成刻制工序；提高阶段，明中叶以来的印人—篆刻家依据对大量印行的集古印谱的细致观照，将古代"印式"中的大量作品分为各种风格类型，研究其印法、印格、字法、笔法、章法、制作法的具体特性或方法及其相互关系对篆刻创作的影响作用，通过以刀刻石实现对古代"印式"的艺术转换，并借助特定的刀法（甚至已经认识到笔法的统率作用）来塑造个人印风。元代人"印中求印"对古代"印式"的研究是宏观的、抽象概念化的，因而其创作相对简单化；明代人"印中求印"对古代"印式"的研究则是微观的、具体形象化的，因而其创作相对丰富多样化。加之广义的"印从书出"对提高笔法水平的要求，清中叶以丁敬为杰出代表的"印中求印"已臻于"刀笔浑融"之境。显然，如今的"钵中求印"至少应当像明代人那样，细致辨析古钵中包含的各种风格类型，深入研究每种风格类型中章法、字法、笔法、刻制法诸因素及其间相辅相成的内在联系，进而探求在个人印风形成中起决定性作用的特定的笔法及与之相应的刀法。惟其如此，"钵中求印"创作才能走向深入。

应当说，相对于传统的主要以汉唐官印和圆朱文为

"印式"的"印中求印"，"钵中求印"创作更为复杂。从印面文字组合关系的章法来看，作为上古先民以文字来设计小型徽章的基本样式，商钵三式中"亚形钵"的无序而神秘的散布式，"□形钵"的初见秩序化倾向的字行式，"田形钵"的秩序化了的字格式，在先秦古钵中都有表现。总体上，以战国钵为大宗的先秦古钵章法，是以字行式为基调，向字格式方向发展，并不同程度地保留有散布式痕迹的特殊组合方式。相对于秦汉以来采用字格式、完全秩序化的印文组合方式，古钵在章法上带有较大的灵活性和自由度；但这种灵活与自由又绝非肆意妄为，先民们在将钵文布置于印面时，大多也是尽巧思、运匠心的。因而，对古钵章法的把握较为复杂，需要悉心观察体验，大量反复临写，仔细揣摩钵文之间、钵文与边栏之间的正侧、主次、收放、聚散、俯仰、顾盼等等的微妙关系。

而古钵章法又与古钵文字形态直接相关，战国钵文采用各诸侯国文字，既不同于商周青铜器铭文，也不同于当时各诸侯国的礼器和简帛书迹，更不同于秦代摹印篆和汉代缪篆，需要作细致的比较和系统的把握。古钵文字的可变性与古钵章法的灵活性，造成了古钵风格的极大丰富性，不同的古钵风格类型具有各自相宜的字法和章法，同样需要作深入的考察和规律性的理解。尤其是在经历了"印从书出"之后再作"钵中求印"，今人必须特别注重对古钵文书写笔法的研究：若直接以一般金文书法笔法入印稍许嫌实，而以先秦简书的笔法入印又未免嫌滑，需要直接从古钵学习笔法，"书从钵入"，并且以笔法体验带动刀法研练，再以特定的刀法传达独特的笔法，由此形成"钵中求印"创作的个人风格。如此"钵中求印"，其创作才有可能比明代人的"印中求印"更加丰富多彩。可见，"钵中求印"有太多艰苦细致的工作需要去做，绝非投机取巧、可以速成的篆刻创作"捷径"。

以这样的认识来衡量近年来的"钵中求印印风"，作者们虽然都能以较强的形式把握能力抓住古钵印式的章法或字法基本特征，但其中个人作品面目的单一与总体上印风的趋同，正暴露出他们对古钵印式的认识还停留在元代人"印中求印"的层面，属于概念化或表浅的印象，还缺

少对古钵印式中所包含的各种风格类型的深入考察、各种技法的分析研究，更没有达到对古钵印式诸技法的综合把握与灵活运用。换言之，近年来的"钵中求印印风"只是今人发掘古钵印式的一个良好开端，还有待专心于此的作者们进一步深化。值得一提的是，与其他古代"印式"一样，并非所有的古钵都是可作范式的精彩之作，其中每种风格类型的作品因周到完善、合理独特、意外生趣诸方面表现的程度不同，而存在着精彩与平庸的差别。"钵中求印"必须精心分辨，择善而从。

再来看"古钵式写意印风"。这是现当代"写意印风"在近年来的主要表现形式。

现当代"写意印风"形成于20世纪上半叶，原本是在清末碑学所倡导的新的书法审美理想的深刻影响下，在篆刻艺术语言高度成熟之际，在"南吴（昌硕）北齐（白石）"书画印个人风格及其门派的基础上，篆刻创作不再郑重其事，普遍求松求放，逐渐出现创作手法的简捷化、激情化、草率化、漫画化。人们把吴昌硕追求"于不经意处见功夫"，齐白石所谓"世间事贵痛快，何况篆刻是风雅事"，等同于书法史上的"唯观神采，不见字形"的放笔一戏，绘画史上的"论画以形似，见与儿童邻"的文人墨戏，视为篆刻艺术发展的主要（甚至唯一）方向，所以当时响应者颇众。但尝试者虽多，成功者却鲜见。究其原因，实在是缘于追随者们尚未理解篆刻的"写意"性乃是"印从书出""印外求印"发展的自然结果，他们的艺术创作实践尚未达到吴昌硕、齐白石那样烂熟的程度，未能真正解决放松与草率、自然变形与漫画变形之间的关系：放松状态之中见精绝的真率，绝非一味草率的粗陋所可比拟；不经意处的自然变形，正反对漫画变形的刻意做作。人们在汉印印式的框架中谋求"写意"，不是强行变形扭捏作态，就是必然会走向草率凿刻的急就章将军印，难免雷同。圆朱文印式本主妍丽，与"写意"不合，如果在其框架中强行求之，只能借助于"印从书出"，以"写意"性的书风来改造圆朱文的笔法，其难度更大。

当代篆刻家深明此理，大多不再强行"写意"，而是在既有"印式"中寻找"写意"的依据，于是，除了

少部分作者仍在汉魏急就章、两晋南北朝凿刻官印，以及封泥陶印中找出路，越来越多的作者不约而同地把注意力集中在了古钵印式。如前所述，相对于汉印印式、圆朱文印式在总体结构上的整饬工稳，古钵章法显得随意自由；相对于汉印缪篆、唐印摹印篆的印文字形方正化，古钵文具有显著的灵活可变性——即从表面上看，古钵印式似乎天然适合用来满足今人追逐"写意印风"的形式需求。正因为如此，众多作者热情投入了"古钵式写意"创作，即参照古钵印式字法的多变和章法的奇诡，发挥甚至夸张其"自由"性，利用钟鼎文、甲骨文、战国简帛文等等先秦文字，进行"写意"性的篆刻创作，并且赫然形成为一种流行风气。然而，作者们大多没有认真反思，"古钵式写意"究竟属于何种性质的创作？从"古钵式"看，它似乎应属于"印中求印"范畴；但就"写意"论，它又应当属于"印从书出""印外求印"的范畴。因为没有正确的定位，甚至把"古钵式写意"看成是比"钵中求印"更容易见效的创作捷径，不少作品沦为游谈无根式的炫奇夸怪而不自知。

"古钵式写意"当然属于"印从书出""印外求印"范畴，问题在于，无论"印从书出"还是"印外求印"，都必须建立在坚实的"印中求印"的基础之上，即无论是通过提高篆书书法水平来改善篆刻的笔法，进而带动篆刻刀法的改变，还是在更广阔的范围寻找滋养来丰富篆刻的字法，从而造成篆刻章法面貌的变化，都必须以深入研究古代"印式"为前提。这就是说，从事"古钵式写意"创作必须以坚实的"钵中求印"为前提条件，无论是以金文、甲骨文或其他先秦文字入印，在本质上都是试图利用上古文字的可变性与古钵章法的灵活性，造成篆刻创作任情恣性的写意性；而要达到这一目标，就必须深入研究古钵印式，千锤百炼、烂熟于胸，尤其是要真切把握古钵的"自由"之度——钵文变形、章法变通的尺度。古钵从无序状态努力走向秩序化，其"自由"是有限度的（这也正是古钵印式的动人之处）；今人试图借助古钵来挣脱彻底秩序化了的汉唐官印、圆朱文诸"印式"的束缚，回归无序状态，其中的自由度很难把握：过于放纵则失控，过于收敛

则呆板。要做到真正收放自如的写意（而非毫无节制的撒野），就不能不在"钵中求印"上下一番苦功。实际上，近年来的"钵中求印"尚且处于初级阶段，许多作者的临摹与创作还处在明显不同的水平线上，如此"写意"实难免有冒进之嫌。

进而言之，作为"印从书出"和"印外求印"的高度成熟状态，"古钵式写意"理应是比"钵中求印"更高级的创作，即需要具备更高难度的前提条件。"印从书出"的要诀是在书法艺术上下功夫，写到自然而然、出神入化的"自由王国"境界，以此提高篆刻笔法的质量与独特性；与之相伴生、作为其拓展的"印外求印"，也必须以"印从书出"为先决条件。在这个意义上可以说，"印从书出""印外求印"是建立在书法基础之上的，是"写"出来的，这是文人篆刻艺术家区别于印匠的根本标志，近现代萌发的篆刻创作的"写意"性正由此而来。高质量的"写"具有呼吸感：字内，吸张呼弛；字间，吸聚呼散；自然呼吸产生的自在聚散，使篆刻充满活力——这也是古钵印式中精彩之作的妙处。如果急于求成想走捷径，不肯在书法上下功夫，满足于查找金文、甲骨文字书，在印面上随意"堆放"，这绝不是篆刻艺术所希望的"写意"，而是杂乱无章的粗制滥造。就近年来的"古钵式写意"创作而言，不少作者的书法乏善可陈，与其篆刻创作多有脱节，甚至一些已经颇有声名的篆刻家，其书写的金文或甲骨文也多是油腔滑调、胡乱夸张，这样进行"古钵式写意"创作，又如何当得起"写意"二字？

在更深的层面上，如同书法绘画的"写意"，篆刻的"写意"也绝不仅仅只是"形"方面的简捷随意，而更应当是艺术家由对外物的模拟转向内心体验，由对既有规则的遵循跳脱为自我精神的直抒。艺术家依据自己的内心体验来选择、提炼其娴熟的艺术之形，运用这种独特的艺术语言来"写"出自我精神，这样的"写意"何其难也！正因为如此，吾人每以"写意"为艺术的高境界。就篆刻创作而言，这已然进入了"印出情境"范畴。如果把"写意"仅仅作为"形"方面的问题来看待，甚至当成一种既容易掌握、又难测深浅的"速成"技术，则"古钵式写

意"必然会走入歧途。所以，当此类篆刻创作成为近年来的一种倾向时，便不能不令人担心了。

二、基于对"现当代写意印风"的反动："圆朱文＋仿汉式精密白文印风"和"鸟虫篆印风"

圆朱文印创作在当代的抬头与盛行，也有其必然性与合理性。

从发生、演变的源流看，圆朱文是宋元文人艺术家创造的一种朱文印章样式，因当时人们不知汉印有阳文，更不识先秦古钵为何物，故而参照隋唐阳文官印和唐代内府鉴藏印，以较为熟悉的小篆为印文，来设计自己的朱文书画款印、收藏印和斋号印。文人自书印稿，交由印匠精心雕刻、传达笔意，致使圆朱文风靡一时，在元代已成为与汉印印式相并行的另一大"印式"。明代印人—篆刻家沿循"元朱文"印式并加以丰富发展，尤其是在石质印材普及、书刻合一之后，篆刻家自书自刻，虽然篆书书法水平不高，但善于描摹、谙于设计、精于用刀，在文徵明、文彭父子之后，出现了以汪关及其继承者林皋为代表的一批圆朱文高手。这既是圆朱文创作的发展成熟，同时也是其工艺性的突出与文人性的降低。当时朱简即已认识到了这一点，竭力主张以笔法统率刀法，并在清中叶得到了以丁敬为首的浙派和邓石如开创的邓派的有力响应，以"印从书出"来凸显圆朱文创作的书法性，确保其本来应当具有的文人品位，成为近现代篆刻创作发展的主流。在这样的历史条件下，汪关、林皋式的工艺性圆朱文逐渐退位为篆刻爱好者必学的基本功——没有一位篆刻家不能刻圆朱文，但很少有篆刻家以专擅圆朱文名世。即使是与近代以来"写意"性篆刻创作相抗衡、坚守传统的赵叔孺、王福厂诸家，其圆朱文创作也都是以"印从书出"筑基固本的。赵叔孺及其弟子、新浙派诸家在南吴北齐两大流派的"写意"狂飙中保持温文闲雅的态度，以静媚的书风成就其圆朱文的特色，与其说是一种艺术的高度，毋宁说是艺术家的心性使然，或是一种成功的艺术策略。

简略回顾圆朱文的演变历程，无非是想借助前贤的智

慧，来认清圆朱文印式本具、曾有、应求的艺术属性和品位。近现代的圆朱文创作虽然都很重视设计，但大致可以分为两种模式：一是不离"印从书出"主流的重书法性、文人品位的圆朱文，以赵叔孺、王福厂为代表；一是基于"印中求印"的追求制作精巧、工艺化的圆朱文，现代印坛当首推陈巨来。陈巨来倾毕生心力专攻圆朱文，师承赵叔孺而以汪关朱文印为根基，集汉阳文印、元明朱文印、巴慰祖、赵之谦乃至新浙派之大成。陈巨来虽工篆隶，但成就不出赵叔孺、王福厂范围，故其篆刻不着意以书法取胜，而是专注于章法布置的精准巧妙和笔道的坚挺光润。严格说来，其印风属于工艺化的，但他能博采众长、竭尽变化，像丁敬那样善于把古近各种样式统摄于自己的创作之中；他在设计与刻制上极其冷静、严谨，力求精美完善而又能见好就收，保持古雅、清丽、简净，不作过度的工匠炫技性的修饰；其印风像安格尔的画风一样，始终如一、力造其极，以静穆、和平、稳健的气息具足文人品位，独秀于普遍谋求"写意"的现代印坛。在以文人艺术理念为主导的篆刻创作中，陈巨来实在是险中取胜，诚可谓"不可无一，不可有二"。

当代印坛圆朱文创作的抬头，起初是人们出于对泛滥的现当代"写意印风"的厌倦，除了新浙派的余绪，更多的是被陈巨来印风及其巨大成功所感染。然而，在此基础上出现"圆朱文创作热"，却与各种展览、比赛的引导密切相关。其中，绝大多数作者都在走较为便捷的"印中求印"圆朱文路线，又无力像陈巨来那样祛除匠气、增添文气，导致工艺性圆朱文创作开始盛行，其设计越来越趋向机巧和华饰。尤其是中国艺术品市场轰然发展以来，如同书法中小楷热销、绘画以工笔紧俏，市场由买方左右的格局更促成了工艺性圆朱文创作的泛滥。它已不再为与现当代"写意印风"抗衡而存在，而是越来越沦落为比粗制滥造的"写意印风"更缺少追求、纯以技术手段取胜的工艺品了。

陈巨来的圆朱文创作固然精绝，但这种精绝是以牺牲"印从书出"的笔意表现为代价的。无论赵叔孺还是王福厂，都接受了赵之谦的篆刻艺术理念，在圆朱文创作

中不同程度地表现了浙派和邓派的笔墨趣味，在严谨之中求松活，他们的用刀兼顾了手书的体验；相反，陈巨来选择的则是汪关的道路，以极端严谨的布置与极端严谨的刻制，在严谨之上求极限，他的用刀反复修饰、近乎机械的精准。在这个意义上可以说，"陈巨来式圆朱文"是以工艺性圆朱文的机械制作极端化来取胜的，学习这种创作方式，几乎很难有个人印风可言，只有设计与刻制的技术精度：不止是一方印中某个局部或某道工序的技术精度，而是整件作品所有工序的技术精度；不止是一件作品的全面技术精度，而是一大批印作都具有如此全面的技术精度；不止是一段时期作品的全面技术精度，而是毕生所有印作都具有如此全面的技术精度——这正是学习陈巨来的高难度所在。如果以为"陈巨来式圆朱文"太高太难，想求容易转而学赵叔孺、王福厂，更是大错特错，殊不知赵、王圆朱文的"松"绝非马虎了事的"松懈"，而是建立在深厚的艺术修为基础之上的"印从书出"的"松活"。

以这样的认识来审视近年来的"圆朱文印风"，便不难看出，一些模仿"王福厂式细朱文"的作者往往因书法功力未深而显得刻板僵硬，而一些追随"陈巨来式圆朱文"的作者又因全面的技术精度不够而露出"山寨版"的马脚。更为重要的是，圆朱文印稿设计何处该做加法、何处该做减法，妍丽与质实的分寸如何把握，文字造型与刻制的精准度如何拿捏，最能体现篆刻家的综合文化艺术修养及其对篆刻艺术史的认识深度。由此可见，圆朱文创作上手容易，但要做深、做好、做到极致，绝无捷径可走，必须沉浸其中，耐得寂寞、下足功夫。

近年来与"圆朱文印风"配对共生的白文印创作，几乎清一色是"仿汉式精密白文印"。本来，圆朱文配仿汉白文是传统惯例，是在篆刻艺术发展之初即已形成的基本格局。这两种篆刻样式作为元代人"白文宗汉、朱文法唐"的自然结果，起初分属阴、阳两大审美类型，经明代人的审美阐释和创作实践，逐渐实现了二者在同一篆刻家那里的风格统一，并成为衡量每一位印人艺术是否成熟的重要标志之一。汪关虽然精于仿汉白文，但他由此化出的、与其圆朱文相配对的，乃是一种完全"美术字"化了

的"精密白文"。这种白文印样式得到林皋及其鹤田派（乃至嗣后王睿章及其云间派）的全盘继承和极度发挥，越来越偏离汉印的"典刑质朴之意"，而成为光润妍丽的流行印风。正像清中叶碑派书风形成之后董其昌、赵孟頫书风受到一定程度的抑制，在"印从书出"创作模式充分发展起来之后，各种风格、流派的白文印创作水平普遍提高，汪、林非书法性的工艺化白文印风才被遏止。直到陈巨来，这种"仿汉式精密白文"样式又死灰复燃。就陈巨来个人印风而言，其圆朱文学汪关，与之匹配的白文也学汪关；其圆朱文创作是在严谨之上求极限，与之匹配的白文创作也是在严谨之上求极限。然而，他似乎把主要精力都集中到圆朱文上面了，圆朱文设计件件求精妙、竭尽安排变化之能事，"仿汉式精密白文"则显出一副不求有功但求无过的架势，技术精度虽高，样式变化却相对单调。客观地说，陈巨来先生的圆朱文创作堪称精绝，其"仿汉式精密白文"则相对平庸。但正是这种美术字化、机械技术化的白文印，伴随着圆朱文印风竟成了当今印坛的流行样式，俨然是清初鹤田派的重生，实在令人扼腕叹息。更何况，在近年来的"仿汉式精密白文"创作中，不少作品徒学陈巨来篆刻之形，而达不到其技术精度，一旦臃懒，更显低俗。

　　250多年前，丁敬曾批评鹤田派的"圆朱文+仿汉式精密白文印风"是"明人习气"，即为文人所不屑的精雕细刻、不见情性的工匠作风。当然，今人可以认为这一批评仅仅是文人艺术家与工匠艺术家之间审美理想的分歧，而无关乎艺术性的高低，甚至可以反对文人艺术家对工匠艺术家的歧视。但不可否认的是，与文人艺术家相比较，工匠艺术家更加关注的是篆刻创作的工艺性技术，并且总是力图以其技术难度来保持在市场竞争中的优势。在文人艺术观念占据主导地位的历史条件下，包括汪关、林皋在内的工匠艺术家还在努力向文人审美理想靠拢，他们必须在文人可以接受的范围内充分发挥自己所擅长的工艺技术；而在传统的文人艺术观念逐渐丧失，越来越多的人只知有"技"不知有"道"，甚至直接"以技为道"的今天，不少作者对工艺性技术的片面追求不仅完全没有了限制，而

且还得到了市场的热捧。其结果，便是与市场需求相联系的工艺性"圆朱文+仿汉式精密白文印风"的极端发展，是鸟虫篆印章创作的大行其道。

作为一种较为原始的文字性图画（或美术字），鸟虫篆曾被列为"秦书八体"之一（许慎称之为"虫书"），主要用于装饰当时的旗帜、符节，也被少数贵族（或者暴发户亦未可知）用于制作私印；但因其繁文缛节过于花哨且不易辨认，始终未能作为法定的钤印专用书体施之于实用官印体系及大部分实用私印。在后世书法艺术发展过程中，历代卓有建树的书法家无一涉足鸟虫篆，只有市井、乡村书手多以此作喜庆装饰。而萌发于宋元时期的篆刻艺术倡导"典刑质朴"的文人艺术精神，自然视鸟虫篆为"流俗"而予以摈弃，所以在长达七八百年的篆刻史上，文人艺术家们几乎没有人染指鸟虫篆；即使有擅长此道者，也只是偶尔为之作为变换花样、增加品种的点缀。然而令人匪夷所思的是，在如今的印坛上，鸟虫篆印章创作已俨然成为一种时髦，尤其是在全国篆刻大展上，鸟虫篆作品也占据了相当大的份额。这当然不能被视为"时代精神"的体现，也绝不意味着今人要抛弃中华民族传统的艺术精神，更与篆刻艺术发展规律无关；我们或许只能这样来理解：它是当下比"圆朱文+仿汉式精密白文印风"更多巧饰、更为繁琐，因而更加"吃工"或更能炫技、更受市场青睐的工艺性篆刻创作。

面对近年来盛行的"圆朱文+仿汉式精密白文印风"，尤其是看到鸟虫篆印章创作如此风靡，我们是不是应当认真思考一下，是中华民族千百年来的传统艺术精神过时了，还是如今的艺术教育出了问题，篆刻创作"新生代"的审美趣味出了问题？一方面，元明清以来先贤们努力提高篆刻创作的文化品位，使奔走江湖、多无记载的匠人提升为受人尊敬的篆刻艺术家；另一方面，许许多多当代篆刻艺术家又奋不顾身地投入江湖，竭力彰显篆刻创作的工艺技术性，其品位比当年的匠人更具"市井气"，这就是当代篆刻艺术应有的发展方向吗？赵无极先生所说的艺术必须"远离低级趣味"，值得当代印人深思。

三、基于对"传统"的继承："仿秦汉印风""仿明清流派印风"和"杂体印风"

篆刻是中国传统的艺术门类，有其规则、技法、典范、标准的历史传承。无论是从门类艺术所要求的研习进阶来看，还是着眼于门类艺术特质的维护、继承与创新的关系，篆刻创作注重继承传统都是必须的、合理的。稳健的篆刻家每以深入传统、守护经典作为自我阐释，因而在各个历史时期篆刻创作中都作为一大类存在，近年来的印坛也不能例外。

有人把基于"继承传统"意识的创作倾向标识为（或自诩为）"古典印风"，仔细分析，它其实是指模仿古代经典的篆刻创作，或以研究古代经典技法、再现古代经典审美特性为目的的篆刻创作，本质上即是一种"仿古""拟古"或"古风"的篆刻创作。严格说来，不仅上文述及的"钵中求印印风"属于正宗的"古典印风"范畴，即使是"古钵式写意印风"与"圆朱文+仿汉式精密白文印风"也都可以包含于"古典印风"之中，但因其体量太大、或出发点不同，为论述方便只能分别列出。这里所说的"古典印风"，主要是指"仿秦汉印""仿明清流派印"和"杂体印"诸种篆刻创作倾向。

所谓"仿秦汉印"创作，是指像元明时期印人"印中求印"一样，现今的作者直接以秦汉印章为"印式"，从中寻求自己的篆刻形式。这是元明清以来篆刻创作的基础和主流，但从近年来的印坛看，它却变成了一个"小众"，至少可以认为，如今的作者大多不愿意以此类作品投送展览、直接面世了。究其原因，一是"钵中求印"容易出头、成为时髦，许多作者"跟风"去了；二是汉印印式以平实质朴为大宗，虽耐人寻味而没有太多抢眼的变化，似乎难以满足今人越来越重的口味，而那些属于汉印范畴但面目奇特的草率凿刻的将军章、南北朝官印，早已被"写意印风"的作者们一抢而空；三是古代"印式"的作风看起来越平淡无奇，就越需要静心体味、深入研究，否则便很难出彩，也就是说，以平实质朴的汉印为"印式"的"印中求印"其实难度很大，更何况明清先贤早已

从字法与章法、刀法与笔法诸方面作了卓有成效的艺术转换，怎么可能轻松跨越呢。所以，今人虽然还在学习汉印印式，但很少再以它作为应征艺术展览的创作样式，甚至宁可仿秦印也不愿老老实实仿汉印。至于近年来许多作者热衷的"仿汉式精密白文印"，如上文所述，它虽然是从汉印印式中演化出来的，但应归入明代印人的创造和现代篆刻家的改良，而与汉印印式相去甚远，这正如同圆朱文出自隋唐官印但不属于隋唐官印范畴一样，"仿汉式精密白文印"不应视为"仿秦汉印"创作的主流。

与"仿秦汉印风"相比，近年来从事"仿明清流派印"和"杂体印"的作者明显多了不少。这既与高等院校书法篆刻专业的教学内容和方法有关，也是社会上篆刻爱好者常见的选择。所谓"仿明清流派印"，是指以明清某家某派为典范，从中寻求自己的篆刻形式的创作。追随名家创作而形成门派或流派，这原本是篆刻史上的常态，但在当代艺术创新求变风潮的影响下，此类作品曾一度遭到质疑甚至抵制，理由主要有二：其一，明清流派无非印宗秦汉，今人为什么不直接学习秦汉印章而去拾明清人的牙慧？其二，一种风格同时就是一种习气，一个流派可能就是一个陷阱，既然晚清以来卓有建树的篆刻家都是突出个性、独标一格，甚至明确强调"学我者生、似我者死"，今人为什么不思独创而去自寻死路呢？显然，这两点批评都是富有启发性的，但也不免失之偏颇。一方面，印宗秦汉与学习明清流派并不矛盾，学习秦汉印章有必要认真研究明清流派是如何实现"印式"的转化与活用的，学习明清流派同样需要深入考察作为其母体的秦汉印章的本来面目，惟其如此，印宗秦汉或者学习明清流派才能真正深入。另一方面，学习明清流派与创新求变也不是必然对立的，实际上，篆刻艺术形式是一代代印人—篆刻家共同建立、发展起来的，篆刻艺术的高度是一个个流派努力堆积起来的，我们不应该也不可能绕开明清流派而奢谈创新求变，不应该也不可能全都从头做起、另起炉灶；从"印化"原则看，篆刻艺术创新更离不开明清流派新经典对"印式"规定的松动。问题在于，我们学习明清流派的目的是什么，是甘愿做某家某派的忠实传人，为了迎合全国

大展某些评委的偏好，还是深入研究、为自己未来的创新求变筑基？目的不同，学习明清流派的方法也不同。近年来"仿明清流派印风"中较为突出的现象是一位作者专门模仿某一家，尤其以仿黄牧甫为多（其次是仿浙派、仿吴昌硕），这究竟是出于何种目的，是否有利于今后的创新变化？耐人寻味。

谈到这里，就不能不提及"杂体印风"。与近年来"仿明清流派印风"的专学一家正好相反，不少作者既模仿秦汉印章，也模仿明清的一些流派，以面目混杂的作品参展、面世，我们姑且称之为"杂体印"创作。这种现象于20世纪上半叶较为普遍，因晚清印坛群雄并起，后来者往往兼学诸家。对于这样的创作应当作具体分析，如果是在学习篆刻艺术过程中自觉地博采众长，为自己未来的创新求变打牢基础，"杂体印"创作的存在不仅是合理的，而且比近年来专学一家的"仿明清流派印风"要高明得多；但是，如果把散杂的模仿当做自己变换样式的终结追求和最高成就，则"杂体印"创作不仅是无力融会贯通、无力自立门户的表现，而且与近年来的"仿明清流派印风"一样，都是因为急于参展成名，而把学习过程当做创作成果了。

综观近年来的"古典印风"创作，有以下三个问题值得当代印人思考。

首先，"古典"或"古代经典"是一个流动的、可变的概念，元人以汉、唐官印为模仿的古代经典，由此形成元代的"古典印风"；明人以秦汉隋唐实用印章及元代"古典印风"为古代经典，由此形成了明代的"古典印风"；清人又以先秦乃至宋元实用印章及元明"古典印风"为古代经典，由此形成了清代的"古典印风"。如此推及当今，我们不难发现，"古代经典"在不断生成、扩充拓展，"古典印风"在不断更新、重新阐释。既如此，我们今天选择的（或应当选择的）作为模仿范本的"古代经典"是什么呢？由此形成的当代"古典印风"又能是怎样的呢？一经追问，一系列需要反思的问题便浮现出来：今人选择的范本是古代实用钤印，还是明清流派篆刻，或是近现代名家甚至是自己老师的作品？如果是以古代实用

钤印为经典范本，我们是结合研究元明清以来篆刻艺术家们所作模拟与转换，还是完全凭借自己的领悟从头做起？如果是选择明清近现代某家某派为经典范本，我们是结合对其所学的研究、比较其间的异同得失，还是满足于对范本本身的追摹？无论是对待古代实用钤印，还是对待明清近现代名家篆刻，我们是细致分辨它们各自包含的不同风格或审美类型，比较每种风格中作品的优劣，选择相宜的印风及其优秀的作品作为经典范本，还是不加分辨地以古为美、唯名是从，笼而统之地盲目模仿？这些问题不研究、不解决，对"古代经典"范本没有深刻的认识，何谈"古典印风"创作？

第二，"古典印风"创作作为对"古代经典"的模仿与再现，原本属于"印中求印"范畴。但是，不仅篆刻艺术已然历经"印从书出""印外求印"走到今天，而且今人所谓的"古代经典"中也包含了大量清代以来"印从书出""印外求印"的创作成果。显然，今人已不可能更不应该像明代人甚至元代人那样"印中求印"，而应当综合"印从书出""印外求印"的思维来进行"印中求印"。也就是说，无论是以古代实用钤印中相宜风格的优秀作品作为经典范本，还是以明清近现代某家某派的优秀作品作为经典范本，我们都不仅要深研勤练其刀法（或制作法）和章法，更须深入研究其字法与笔法，在篆隶书法上下足功夫，以完备的字法和精良的笔法带动章法、统率刀法。纵观篆刻艺术的历史发展，明代印人通过模拟古代实用印章解决了篆刻的铸造感和历史感，清代诸家借助研炼篆隶书法笔法解决了篆刻的书写感和个性化，并最终实现了书写感与铸造感的统一、历史感与个性化的融合：没有书写感篆刻不活，没有铸造感篆刻不古；没有历史感篆刻不高，没有个性篆刻不奇。这是一代代印人—篆刻家艺术智慧的结晶和留给今人的宝贵财富，因而应当成为"古典印风"的精神所在和基本路径。

第三，基于"继承传统"意识的"古典印风"所面临的根本问题，是如何走出模仿（或他主态），走向创造（或自主态）。如果说过去的印人还可以理直气壮地以某家某派的传人自居，那么，在当代艺术理念的猛力冲击和

深刻影响下，许多人已经羞于承认自己学的是哪个路数，只能以抽象的"古典"作掩饰，并力图在"古典印风"创作中塑造自己的个性面目。问题在于，古代经典学得太杂，难以形成完整独特的风格；学得单一，又难以摆脱前贤的影子。因此，为了不使自己"平庸"，刻意夸张变形、强行制造缺陷，以"自残"的方式来打造"个人风格"，在当下印坛已不是个别现象。实际上，既然立足于继承传统，"古典印风"的第一要义就是追求自身的完美；以此为前提，才可以沿着两个方向发展：一是选择与自己的气质和性格特征相吻合的经典范本，深入持久地做下去，最终实现人格与印风的合一；一是在纵向与横向上广泛深入地研究不同印人—篆刻家对同一经典范本的不同阐发，分析比较各自的优劣得失，从中寻找自己的主攻方向，博采众长而又与众不同。这两种发展方向的实现，都离不开对古代经典的研究，对自我的研究，对书法艺术的研究。不研究，无以成。

四、基于对"现代艺术观念"的接受："前卫印风"

与上述作为传统篆刻自然延伸的"古钵式写意印风"不同，这里所说的"前卫印风"，是指基于"现代艺术"观念的一类探索性篆刻创作，它是在篆刻脱离实用领域而渐趋纯粹观赏艺术的历史条件下，在种种"现代书法"的拉动和种种"先锋艺术"的刺激下，利用篆刻艺术某些传统的形式元素（主要是印材、刀具、钤拓，以及文字或图形），尝试通过打破篆刻艺术既有的印面设计规则及其审美趣味，解构传统篆刻、建构陌生化的"类篆刻"的新形式。它比朱培尔、石开式的"表现"与"象征"走得更远，表现更为激进，甚至超出了"印出情境"的范畴，故暂且名之曰"前卫"。

尽管近年来"前卫印风"仍属于一种非主流的存在（其实"非主流"本来就是"前卫"的题中之义），但它的存在，甚至能够跻身于当今官方、半官方主办的全国性篆刻大展之中，作为篆刻主流创作的小小点缀而存在，这本身就是非常值得思考的。篆刻艺术形成发展于宋元明

清，那时虽然已是中国近古文化下移的平民文化形态，但掌握着文化话语权的文人士大夫阶层仍然高高在上，在一定程度上仍然延续、借鉴着中古时期士族文化形态的艺术理念和标准。也就是说，在平民文化形态中，绝非所有的艺术探索都能获得"合法性"，文人士大夫有权力也有能力以本阶层的艺术理念和标准来主导艺术发展的方向。很难想象近年来的"前卫印风"若是出现在那样的社会文化形态中能够不被斥之为"野狐禅"，不遭到围攻、剿灭。但随着当代中国已进入公民文化形态，在这种新文化形态中，艺术逐渐获得多元化发展的机会，除了会对社会直接造成危害的形式之外，几乎一切艺术形式、一切艺术趣味（甚至一些恶俗的形式与趣味）都能够存在，人们可以喜欢此不喜欢彼，却无法以某个人或某一阶层的趣味来决定此存彼亡，一切只能交给时间去选择、交给艺术史去清理。正是在这样的历史阶段，前人会认为是"无厘头"的"前卫印风"堂而皇之地出现在了"国展"上，以此表明对艺术探索之勇气的肯定，对艺术新观念、新思想的兼容并包。篆刻艺术能做到这一步，真的是值得赞叹的。

在中国传统艺术诸门类中，篆刻艺术是一个相对后起的门类，其艺术理念也相对滞后。从篆刻艺术观念史的发生发展来看，篆刻艺术理念一直是借力于发展较早较快的诗文书画艺术思想的拉动。至于当代，种种外来的"现代主义"和"后现代主义"艺术思潮虽然在中国掀起了一波波浪花，但因缺少全社会性的思想观念的接受土壤而终难真正落地生根；"现代书法"作为思潮在中国也已有40多年的历史，至今仍然没有真正形成气候。"老大哥"书画艺术尚且如此，作为"小弟"的篆刻在总体上呈现为保守传统、重视技术的状态，便在情理之中了。然而，如今恰恰就有一些受"现代艺术"观念感染的篆刻"新生代"，他们没有因为近40年来具有"当代性"的篆刻创作发展的极端缓慢而气馁，虽然势单力薄却拉开一副挑战传统的架势，要为篆刻艺术的未来发展冲锋陷阵、辟山开路，纵使不被接受、不能成名也在所不惜。就凭这样的勇气与胆识，我们就没有理由忽视它。

但是，从事此类创作不仅需要勇气，更需要思想。

"前卫印风"创作的确很难，难在它既是要与传统决裂，就无法再借力于传统的观念和方法，因而也就很难找到（至少目前尚未找到）判断它成败优劣的标准；难在作为"现代艺术"的书法绘画本身发展很艰辛，自己尚且不成气候，怎能成为"前卫印风"的有力支撑；难在其他门类的"现代艺术"创作都在竭尽主动阐释之能事，都在试图建立起与之相称的观念体系，至少会努力阐明这种探索在思想上的独到与深刻，唯独"前卫印风"创作无力从理论上作自我阐释，甚至连这样的意识都没有，一旦发声，大多会引起人们怀疑这种探索的盲目性或简单模仿性。正因为如此，立足于继承传统的主流篆刻创作可以批评"前卫印风"创作缺少根基；而"国展"之所以接纳此类作品，或许也是由于这些作者原有的传统篆刻创作能力，使评委们不得不强迫自己撇开此类作品的艺术性而去猜测它们的创作意图了。

"前卫印风"难以被老成持重的主流篆刻接受，其更直接、更正当的理由，乃是对"门类艺术"的维护。也就是说，由古代"印式"筑基，经数百年来一代代印人—篆刻家共同努力建立起来的篆刻艺术，有其区别于其他门类艺术的独特的形式规定；篆刻艺术的形式规定虽然没有形成明确的条文，但却真实地存在于每一位印人—篆刻家的经验之中——从最初模仿"印式""印中求印"开始形成，借助于文人"印品"的牵引，历经"印从书出""印外求印"的不断调适（即不断突破、又不断回归的"螺旋式"发展）和巩固，"印式"观念与"印化"标准早已深植于每一位印人—篆刻家的心中。尽管从篆刻艺术发展史来看，"印式"一直处于生发之中，"印化"标准也在一步步松动、拓宽，因而篆刻艺术形式在不断丰富发展，然而，"印式"观念与"印化"标准的存在，便决定了篆刻形式的演变只能是渐变，决定了任何突变性的"创新"都会被主流篆刻拒之门外——这正是我们为什么提出以"印出情境"范畴作为篆刻创作"当代性"表现的原因。["印出情境"范畴的篆刻创作，既属于广义的"印外求印"范畴，在篆刻形式发展的逻辑上有其连续性，又有传统文人艺术家重视篆刻表现性的观念基础；既有表现主

义、象征主义艺术理念的深刻影响，具有一定程度的"当代性"，又仍然是以"篆刻"为自己的出发点和归宿。］有鉴于此，"前卫印风"创作如果真正要谋求发展，就必须以退为进，以大力发展具有"当代性"的"印品"、深入研究既有的"印式"规定与"印化"标准为前提，在"前卫印风"与主流印风之间寻找渐变性的过渡形态，由此提高艺术探索的有效性。同时，应当呼吁有思想、有才力、有影响力的主流印风篆刻家积极参与实验性篆刻创作，为古老的篆刻艺术走向未来而共同努力。

之所以提出"印出情境"范畴，主要基于这样的思考：以往的篆刻创作，无论"印中求印"还是"印从书出"抑或"印外求印"，主要指向外部追求，都在寻找外在的参照并以此为创作的依据，这应当是各门类艺术前期发展的共同特征；而在门类艺术语言充分发展、渐趋完备并且脱离实用、走向纯粹观赏之际，在篆刻家的文化艺术综合修养全面提高的历史条件下，与艺术在总体上的演进过程一致，今天的篆刻创作也必然要从"外求"转向"内求"，即从"外观"式艺术思维转向"内照"式艺术思维，从依托外在因素转向内心体验，篆刻家以各自的哲思、意念和情感的表现为中心，以此决定对既有篆刻语言的选择、改造和运用，从而形成各自的创作特色或个人风格。换言之，"印出情境"乃是篆刻艺术的创作依据和风格基础的改变，或可成为目前的主流印风与"前卫印风"衔接的桥梁。一方面，早在明代后期，受当时表现性越来越强烈的诗文书画艺术理论及其实践的影响，许多印论也提出了"表现"的主张，虽因其时诸方面条件不具备或不成熟而无法实现，但足可证明以篆刻形式来表现作者的哲思、意念和情感是篆刻艺术自身的追求与发展方向；而真正基于"现代艺术"观念的"前卫印风"创作，其区别于主流印风的显著特征，也正是要摆脱外在的依傍和限制，完全以作者的自我为依据。二者与"印出情境"都有一定的相通之处。另一方面，虽然从表面上看，"印出情境"范畴的创作与目前的主流印风没有明显的差别（因而容易被主流印风所接受，甚至相混同），但它不再像传统印人那样以塑造个人风格为目的，不再努力以特殊的刀法、特

殊的笔法或特殊的字法与章法来标榜个人的特殊面目，而是在全面研习和掌握日趋符号化的篆刻艺术语言的基础上，依据自己此刻的哲思、意念和情感体验来选用特定的文辞内容及相宜的篆刻形式符号，创造特定的"情境表现"，并借助边款、展示方式甚至主动阐释来增强其表现的有效性。这种创作方式与当代美术书法中的"主题创作"有某种相似性，因而与"前卫印风"创作有一定程度的相通之处。

概言之，作为"印外求印"的逻辑展开，作为与各门类艺术总体的同步发展，"印出情境"应成为当代篆刻创作发展的主要突破口。只有当篆刻创作从传统的外求转向内心表现，从传统的个人印风塑造转向特定的情境创造，由此造成既有的"印式"规定与"印化"标准进一步松动、调适之后，基于"现代艺术"观念的"前卫印风"才有可能落地，才能有效地促进篆刻艺术走向未来。

五、基于"权威意识"的深刻影响："名家印风"

除了上述四大类创作倾向之外，近年来的印坛上还有一种不容忽视的现象，即在"权威意识"的深刻影响下，"名家"不断涌现、层出不穷，"名家"的作品充斥着篆刻艺术传播的每一种方式、每一个环节、每一个角落，令人应接不暇、无法回避，我们可以将这一现象称为"名家印风"。

篆刻史上，每一发展阶段都会出现几位艺术成就较高、开宗立派引领风骚的印人—篆刻家，被当时及后世奉为"名家"。名家是艺术历史发展进程中的标杆人物，他们的出现呈周期性：一波名家出现之后，会有一个相对平缓的消化期或孕育期，为下一波名家的出现作铺垫；较多名家集中出现的时期，即是篆刻发展的鼎盛阶段。这样的名家不仅是篆刻史编写不可或缺的纽结，他们的印风成了人们竞相模仿的追求目标，他们的作品也成了人们衡量自己的艺术水平的重要标准，"权威意识"由此而来。换言之，名家之作具有艺术标准的意义，以"名家"代"标准"的倾向在篆刻史上由来已久。近40年来，特别是在20

世纪末，曾经涌现出一批颇具实力、个性鲜明的名家，带动了当代印坛的繁荣景象。应当说，艺术需要名家，名家引领时代；名家印风的传播推动着篆刻艺术的整体发展。

但是，近年来的"名家印风"却非常令人担忧，更确切地说，是一批有愧于"名家"之"名"的平庸、粗陋甚至低劣的作品横行于世。当今"名家"实在太多，这与今人想出"名"比较容易密切相关，具体分析其中的构成，便可知当今"名家"之滥，与元明清以来那些彪炳史册的名家完全不是一回事。这个问题如果不能及时澄清，将对当代篆刻艺术的发展产生危害。

近年来的"名家印风"，首先包含了20世纪末成名的一批当代中青年名家，经过三四十年的沉淀，能坚持到今天仍然无愧其名的已所剩无几，多数曾经的名家如今不是明显退步、就是停滞不前。其中，有身体原因而力不从心者，有才情虽高而品味低下者，有原本平庸而适逢其时者，有技术精良而缺少境界者，种种主客观条件使他们在艺术创作上不进反退，逐渐名不副实。再加上他们正赶上前所未有的艺术市场爆发时期，极少有人能不被利益诱惑而潜心艺术研究，纷纷携艺从商、攀比富贵。至此，名家之"名"不再是一种责任、不再是艺术史的担当，而沦为忽悠买家的商号品牌。尽管许许多多有识之士早已看到了这一点，但几乎没有人愿意做恶人，出来拆穿"皇帝的新装"。这样的"名家印风"如何能成为当代篆刻创作的标杆和标准？

"名家印风"中的另一类构成，是一批年事已高的"印坛前辈"。敬老固然是中华民族的传统美德，个体的艺术成就与其年龄的增长固然有一定的关联，但这绝不意味着老年人艺术成就必然高超、必然是"名家"。事实上，在晚清与当代之间，现代印坛属于一段平缓、孕育时期，作为晚清余绪的实力较强的印人基本上都已辞世，与这些名家曾经有过交往、如今仍然健在老一辈作者，则大多是当初的业余爱好者，至今创作仍属平庸。这些老先生本可以写写回忆、谈谈轶事以安度晚年，近年来却不知为何被奉为"名家"而冲在篆刻创作第一线。尽管许多明眼人对此心知肚明，但谁也不想得罪人，个个都摆出一副尊

老的样子，各种篆刻作品集首先呈现在人们眼前的多为此类作品。这样的"名家印风"如何能成为当代篆刻创作的标杆和标准？

近年来"名家印风"中的第三类构成，是书法篆刻社团的领导与高校书法篆刻专业的教师。客观上，他们的职务或职称为他们提供了较好的活动平台，使他们有更多出名的机会；他们之中也确有不少有思想、有才能的篆刻作者。但毋庸讳言，在当今的现实状况中，当选社团领导或评定教学职称与其艺术创作水平并无必然联系，职务或职称的高低与其艺术创作水平并不一定成正比；其中一些基础较差、才力较弱者害于职务或职称之"名"，不甘于老老实实研究创作，往往故弄玄虚假充高明，致使近年来扛着职务或职称招牌的创作鱼龙混杂。这是为数众多的初学者和业余爱好者所难以辨别的——在太多的初学者心目中，重要职务或高级职称就是"名家"，即意味着艺术水平的高超。以这样的"名家印风"来引领当代篆刻，情何以堪？

显然，近年来以曾经的成就或年龄、职务、职称而"名"的"名家印风"作品，其艺术水准特别需要加以甄别，是所有有历史责任感的当代名家、篆刻艺术研究者和批评家的当务之急。这绝不仅仅是少数人个人的荣誉和利益的问题，而是关乎当代篆刻艺术发展的大事。我们看到，近年来的这种名实不副、为名所困、唯名是求的"名家印风"已经对篆刻"新生代"产生了不良影响。例如，无论是人捧还是自诩，如今有学位的青年作者喜欢打着"博士"（甚至"博士后"）的招牌以为"名"，没有学位的青年作者也要扛着"实力派"的旗号以为"名"，似乎离了"名"就不能创作，不靠"名"创作就没了底气，这已成为当今印坛司空见惯的陋习。

从事艺术创作，固然需要有成为一代名家的高远理想，但更需要潜心钻研，静心实践，勇猛精进，永远不为"名"所迷，永远不因"名"而惑。

小结：给当代印坛的一点建议

综上所述，本文的目的不是要贬低近年来印坛所取得的成就，更不是要给篆刻创作"新生代"泼冷水，而仅仅是想提醒篆刻界同道保持冷静，在面对热火朝天时应看到需要解决的问题，在感到意气风发时应清楚自己依然存在的不足，这对于篆刻艺术社团的健康持久的发展，对于篆刻艺术创作的不断深入与提高，应当是有益的。借此机会，谨向当代印坛提出以下的建议：

其一，关于篆刻艺术展览。近年来的篆刻创作发展状况表明，当下各种形式、各种规模的篆刻艺术展览已成为篆刻创作的强大引擎，对广大作者有着难以想象的号召力和导向作用。因此，建议现今全国性、地方性、社团性篆刻展览的组织单位协调统筹，形成完整的篆刻展览体系，充分发挥其对当代篆刻创作健康发展的积极推动作用：一是减缓办展的频率，使作者集中精力研究创作，而不是到处投稿、疲于应征；二是厘清展览的层级，自下而上逐层选拔，而不是每个展览都是一拥而上；三是控制办展的规模，各层级篆刻艺术展入选作者人数均宜减少，确保入选作品的质量；四是区分展览的性质，以"新人展"普及而以"艺术展"提高，分流而治不相混淆；五是提高办展的学术性，组办各个层级的展览都应配合以创作研讨和艺术批评，使参展作者知其所以然。

其二，关于篆刻艺术教育。上文所讨论的四大类创作倾向的形成，与目前篆刻艺术教育发展的不健全密切相关，尤其是对于篆刻创作"新生代"来说，篆刻艺术史和古代各种"印式"的研究、篆刻艺术观念史和篆刻审美趣味的研究，都是亟需弥补和加深的。因此，建议高校书法篆刻专业系科和社会上的书法篆刻社团充分发挥自己的教育功能，为篆刻创作"新生代"的健全持久的发展打好基础。一方面，目前高校书法篆刻专业系科大多以书法为主业、以篆刻为副业，高等篆刻艺术专业教学大多没有完整的课程设置，学生们大多只学刻印而不作研究，很容易造成盲目跟风；另一方面，社会上的书法篆刻社团大多热衷于办展览、搞活动，表面看来有声有色，而对提高创作水

平鲜有实效，成员参与活动也主要是追逐展赛，而不是沉下心来认真研究。有鉴于此，高校书法篆刻系科应提高对篆刻教学的重视，迅速建立健全篆刻艺术专业教学的课程体系；书法篆刻艺术社团也应将工作重心从办展转移到培训上来，帮助社团成员加深对篆刻艺术的全面认识。惟其如此，当代篆刻创作的局面才能从根本上得到改善。

其三，关于篆刻艺术史论研究。近年来篆刻创作中存在的问题，其根源还在于篆刻艺术基础理论研究的薄弱，人们大多还是满足于由师承而创作，即使做研究，也主要是技法解析、名作欣赏或者某家某派的资料搜集，很少有人在篆刻艺术史、篆刻艺术原理等基础理论上作深入系统的研究。我们至今还没有看到一部资料翔实、逻辑明晰的篆刻艺术史著作，仅从这一点便可知道篆刻理论研究是多么落后，也就不难理解篆刻艺术教育何以不健全。也正因为篆刻艺术史论研究的薄弱，当代"印品"始终发育不良，全然丧失了其所应有的对篆刻艺术创作的牵引作用。因此，建议高校书法篆刻专业或有实力的书法篆刻社团来牵头，积极开展全国性的篆刻艺术史论专题研讨，迅速聚集、培养这方面的研究人材；同时，呼吁有志于篆刻艺术史论研究者联合起来，争取在较短的时间里编写出高质量的篆刻艺术史、篆刻艺术原理著作，为促进当代篆刻艺术教育的发展，为促进当代"印品"的积极展开，并由此促进当代篆刻艺术创作的发展而共同努力。

后
记

本书虽然是我40多年来学习篆刻艺术心得体会的小结，但其写作成文，却是近两三年被朋友们"逼"出来的。

先是原在西泠印社工作的同门张钰霖博士约稿，为印社举办的印学论坛撰写文章。自忖入社多年，对印社贡献太少，理应积极投稿。但当时病目初愈尚不能用眼，只能口述而请内子王晓燕博士记录、整理，草成《印理钩玄》一稿。此稿后来几经修改，逐渐萌生了写作本书的意念；这篇文章也成了本书的总论和写作大纲。

接着是《中国书法》杂志社朱培尔先生约稿，为全国篆刻展撰写评论。坦率地说，我已经有近20年没有关注中国印坛的创作状况了。这期间，除了应出版社要求，修改补充30年前的旧作《当代篆刻评述》，或因教学需要探讨篆刻艺术原理方面的一些问题，几乎不再谈论当代印坛现象，更不评说某家、某派的是非长短。因为，随着年龄增长、社会阅历增多，渐渐懂得了每个人都有自己的难处，在竞争越来越激烈的书坛印坛讨生活、求生存更不易，何必说三道四坏人好事呢？偶有所感所想，也就在心里感想感想而已了。既然奉命撰文，便赶紧恶补搜查资料，认真阅读了一批近年来出版的个人、社团、展赛篆刻作品集，仔细品味每一位作者每一件作品，包括印面、边文、题字以及印屏设计装饰。恰巧又参加江苏省青年篆刻大赛作品评选，观摩西泠印社社庆社员书法篆刻大展，对当下印坛不同层面的创作情况也有了一些实地感受。所以此文把谈论的范围限定在"近年来"，在分析比较的基础上进行归纳综合，不涉及具体个人，主要思考当下篆刻创作中具有倾向性的问题。在写作中，我力求以篆刻艺术原理与篆刻艺术史作为评论创作实践的依据，恰巧成了"印理钩玄"的观点和方法在考察当代篆刻创作中的具体运用。回头看看，可以将此文用作本书的结语。

本书的主体部分篆刻艺术原理基本概念和范畴的解析，原本也是为《中国书法》杂志社陶然老师的约稿而撰写的。陶老师为办好《书学》呕心沥血、四处奔波，广泛联系书法篆刻研究者，征集选题和文章，趁出差来宁参会当面约稿，要求我为杂志开设一个印学方面的专栏，撰写每篇六七千字的连载文章。此前我曾在工作上多次得到了陶老师的热情帮助和大力支持；对于她的邀约和信任，我唯有

以努力写作为报——本书第一章至第七章的初稿就是这样写成的。

当这些文章陆续发表时,南京金石印坊创办人江豪旭先生建议我汇编成书,并表示愿意提供编辑、制作、出版方面的帮助。我由衷感激江先生的美意,但深知写书耗时费力,且眼疾妨碍读书写作,故迟迟不敢动手。适逢江苏凤凰出版传媒集团作者年会召开,蒙江苏凤凰教育出版社总编王瑞书先生关怀,问我近期的写作计划,慨允纳入出版规划,并嘱咐及时申报选题。我的女儿胡珺博士也多次从大洋彼岸打来电话,敦促我抓紧时间多写点东西,切勿纠缠于日常事务之中。

至此,我不能不集中精力,抓紧补写所缺的章节,然后汇集文稿统一修改并增加注释;与此同时,请贺琛同学、刘媛同学帮助我研读文稿,设计附图,并搜集、精选图版,扫描编制。二位同学的精心工作为本书增色不少,也为我节省了许多时间。为确保本书附图质量,江豪旭先生又亲自将全部图版重新扫描加工一遍。刘峰先生也为本书查找附图。

在审阅本书校样过程中,我的老师黄惇先生不仅详加批注,为本书斟词酌句、推敲观点,而且来电提出修改意见,面授具体处理方法,使我受益良多。

最后,黄惇先生、朱培尔先生慨然应允为本书作序。老友周晨先生精心为本书装帧设计。

没有上述诸位给予我的真诚关心和大力帮助,就没有此书。藉此,谨向各位亲朋好友、老师同学致以衷心感谢!

辛　尘
2020年7月于金陵敬舍正堂